JN109116

ホガースの時代 ── 版画で読むイギリス ── 1

中村 隆

目次

1　本書は、筆者が助成を受けた科学研究費助成（基盤研究（C）、「ヴィクトリア朝の視座で『パンチ』の漫画を読み解く」令和元年度 ── 四年度）に基づく派生研究である。

2

3

序章　時代の告発者

あるテレビドラマの印象深い台詞から始めようと思う。それは次のようなものである。

「考古学は学ぶものでも研究するものでもない。とり憑かれるものだ。」 2

この「考古学」という言葉は、万能の「変数」ともいえるもので、ここにはあらゆるものが入りえて、そして、「研究」という狂乱の「なりわい」の本質を突き刺す可能性を持っている。試しに、その変数を「ホガース」という言葉におきかえてみよう。するとあたりまえであるが、次のようになる。

「ホガースは学ぶものでも研究するものでもない。とり憑かれるものだ。」

いうまでもなく、私はホガースにとり憑かれたのかもしれない。だから本書を書いている。

ところで、ホガースって何？　いや、誰？　まずはそこから論を起こそう。

ホガース（William Hogarth, 1697-1764） 3 は、絵画の巨匠の不毛の国といわれるイギリスにあって、ひときわ異彩を放つ画家である。

ホガースは画家にはちがいないが、その神髄は彼の版画にある。時にどぎついまでの劇画風のタッチで、画風はかなり「しつこい」などと書くと、夏目漱石が、イギリス人を評した言葉をつい思い出す。漱石は「西洋人ハ執濃イコトガスキダ華麗ナコトガスキダ」と、明治三十四年（一九〇一年）のある日の日記にしたためている。（夏目『日記・断片』上 64） 4 当時、ロンドンに留学中の日本男子たる漱石の少し苦い独白である。

2　二〇一八年にフジテレビで放映された『コンフィデンスマンJP』の第六話『古代遺跡編』より。世俗的成功に恵まれなかったアマチュア考古学者の著作集の冒頭に出てくる言辞。引用元があるのかないのか知らないが、なかなかの箴言である。

3　固有名詞と作品名について、初出に限り、原則として原語表記とする。

4　本書では、引用箇所については、巻末の「引用文献」で詳細を示すこととし、引用に際しては、基本的に著者名と頁数のみを記す。同一著者が複数の作品を持っている場合はタイトルも併記する。

ホガースの版画は確かに「しつこい」。しかし、そのアクの強さも、彼の魅力の一つなのである。ホガースの版画は「銅版画」（エッチング）であり、微細な線描が可能な画法であることもしっこさの源泉にはちがいない。だが、特筆しておかねばならないが、荒さは微塵もなく、時に優美とすらいえる線描を身上とする。

ところで、ホガースの版画には、漫画を構成する重要な要素である「コマ割り」に相当するものがあり、さらに、稀ではあるが、風船状の「吹き出し」が出てくる。このような事情を踏まえ、ホガースを漫画の鼻祖と位置づけている人も少なくない。ホガースが「漫画」の源流の一つであることについて疑いはないとはいえ、ホガースの絵は、もう一人の漫画の元祖であるスイスのテプフェールのような洒脱な「軽み」はない。ホガースの絵は、あくまでも劇画タッチである。だからといってよいだろうが、ホガースの漫画あるいは版画は、等しく、重量感に満ちている。そして、微小な細部に「神」が宿るホガースの版画は、「皮肉」と「冷笑」であふれている。ホガースのこのような作風に関して、イギリス人作家のギッシング（George Gissing, 1857-1903）は次のように評している。

ホガースは微笑する。それはまちがいない。しかし、何という意地の悪い微笑なのだろう。（Gissing 10）

ここで、漱石先生に再登場していただく。作家になる前の夏目漱石は東京帝国大学で教鞭をとる英文学者だったが、彼は、ホガースを熟知していた。次のホガース評がそのことを如実に示している。

此ホガースと云う人は疑もなく一種の天才である ……　彼は当時の風俗画家として優に同時代の人を圧倒するのみならず、一種の意味から云えば、恐らく古今独歩の作家かも知れない。彼は他の画家の如く希臘の諸神や古代の勇者杯を題目とする事を屑（いさぎよ）しとしなかった。……　彼は特に汚（むさ）苦しい貧乏町や、俗塵の充満して居る市街を択んだ。さうして其の内に活動して居る人間は、決して真面目な態度の人間ではない、必ず或る滑稽的の態度を見（あら）はして居る、或は諷刺的意義を寓して居る。（夏目『文学評論』91-92）[6]

5 佐々木果氏や三輪健太朗氏は、ホガースやスイスのテプフェール（Rodolphe Töpffer,1799-1846）の戯画が、漫画の源流であると指摘している。佐々木 89-107、三輪 347-50、四方田 93-94.

6 四方田犬彦氏は、吹き出し自体は、中世の宗教画に早くもみられると述べている。「転落の人生」を六コマや八コマで表現するホガースの連作版画は、Harlot's Progress のようにProgress という語を表題に含んでいたが、これを「一代記」と

この引用に続く箇所で、漱石は、「ホーガースの画は疑もなく卑猥である」とも述べており、これもホガースという絵師の特性だった。つまり、ホガースの特徴をまとめると、「皮肉」、「諷刺」、「冷笑」、「卑俗」、「滑稽」、「卑猥」等々の言葉が芋づる式に引きずり出される。

ホガースを評したもう一人の作家がいる。ディケンズ (Charles Dickens, 1812-1870) である。ディケンズは、イギリス十九世紀とほぼ同義である「ヴィクトリア朝」のみならず、英文学全体を代表する小説家であるが、今の「新聞小説」の走りというべき「月刊分冊」や「週刊分冊」という形式で連載小説を書き、存命中、ベストセラーを連発した。いわば、英国文壇の王様のような小説家である。

彼が一八三七年から三九年にかけて月刊で連載したのが、初期の傑作『オリヴァー・トウィスト』(Oliver Twist) だった。これは、一種の悪党小説で、酸鼻のスラム街に暗躍するスリの少年団、その元締めのフェイギン (Fagin)、強盗犯サイクス (Bill Sikes)、サイクスの愛人で娼婦のナンシー (Nancy) などといった社会の底辺で蠢く悪者たちが登場する。とりわけ、フェイギンは光彩陸離たる魅力に満ちた悪党で、Fagin という語は、ほとんどの英語辞典に所収され、一般名詞化している。この言葉を引くと、「子供に悪事を教え込む人、子供を使う泥棒」などの定義をみいだすことができる。主人公のオリヴァー少年を自らが牛耳るスリの少年団に引きずり込み、オリヴァーを社会の荒海の中に投げ入れた張本人がフェイギンである。そして、この小説が赤裸々に描き出した社会の最下層の生活や悪党の活躍が、ディケンズとホガースと結びつける交点となる。ディケンズはホガースを熟知していた。それを端的に物語るのが、『オリヴァー・トウィスト』の正式なタイトルで、それは、The Adventures of Oliver or, the Parish Boy's Progressである。これは、直訳すると『オリヴァー・トウィストの冒険、あるいは教区で養われる少年の一代記』となる。[7] ホガースの銅版画の代表作の一つは、一七三二年の『娼婦一代記』であり、その三年後に出版された八枚ものの『放蕩息子一代記』の原題はRake's Progressであ原題は Harlot's Progressである。また、その

[7] 訳した最初の日本人はおそらく漱石である。「教区で養われる少年」の「教区」(Parish) とは、イギリスの行政の最小単位で、一つの教会の管理下にある地域を指す。教区内にいる貧民を劣悪な「救貧院」に収容するための非人道的な「救貧法 the Poor Law」を具現化する装置でもあった。『オリヴァー・トウィスト』は、一面において、「餓死者」が続発する劣悪な「救貧院」という貧民収容所を糾弾する告発の書でもあった。

6

る。すなわち、ホガースの Progress（「一代記」）が、『オリヴァー・トウイスト』のタイトルに直接的な影響を与えているこ とは明らかである。ディケンズの初期のこの作品は、ホガースという巨星の影響下にあったとすらいいえる。事実、このこと は、ディケンズ自身が明言している。というのも、この小説の第三版が出版された一八四一年に、ディケンズは自ら「序文」 を寄せており、その中で、ホガースを偉大な先達として、称えているからである。

一八四一年の「序文」は、一種の「檄文」だった。それには理由がある。先述したように、『オリヴァー・トウイスト』は、 最下層のスラム街の惨憺たる現状やそこで暗躍する悪党たちを暴きだしたが、出版後、じつは、ここに批判が集中した。端的 にいうと「そんなにロンドンの暗部を露悪的に暴いていったい何の意味があるのだ？」という非難が一部の人たちから沸き 起こったのである。これに対する「弁明」の書が一八四一年の「序文」だった。『オリヴァー・トウイスト』という小説は、 あたかも「汚物」のごとき現実を暴露していると批判する人々のことを、ディケンズは、次のように論難する。

彼らはあまりに洗練されていて、とても上品すぎるために、このような怖ろしい現実をじっとみつめることに耐えられな い。彼らは本能的に、犯罪から目を背けるというよりも、むしろ、犯罪者が彼らの好みに合うように、上品そうな偽（にせ） の衣装をまとって欲しいのだ。まるで、自らの醜い肉体を隠すために、綺麗な服を身につけるように……私は、彼らの 賞賛などまっぴらごめんだし、彼らを喜ばすために書いてもいない。こう言うことに、何のためらいもない。なぜなら、 イギリス人の作家で、そんなことをした人は一人もいないからだ。彼らのような潔癖症の人々の好みに迎合することで、 自分に対する自信を持ちえた作家は一人もいないし、そのような迎合によって、後世の人々から尊敬を勝ちえた作家も一 人もいない。[8]

醜い現実を綺麗な衣装で隠すのでなく、むしろ、白日のもとに晒すことが正義であり、そうすることが、後世において尊敬 される「よすが」となるとディケンズは述べる。そして、まさに、このような潔癖症の愚人たちをあざ笑うかのように、醜悪 な現実を世界に向かってぶちまけた至高の実践者として、ディケンズはホガースを挙げる。そして、次のようにホガースを激

[8]
'The author's Preface to the Third Edition', *Oliver Twist* (New York: Norton, 1993) 5.

賞してやまない。

ホガースという道徳家、ホガースという時代の告発者は、私と同じことをした。ホガースの偉大な作品を通して、私たちは彼の生きていた時代というものを、そして、彼の時代に居合わせた人たちをみる。そして、まったく倦むことがない。

ホガースは私と同じことをした。一筋の情けもなく、彼の時代に居合わせた人たちをみる。そして、まったく倦むことがない。かったし、彼のあとにもまず出てこないだろう。この巨人が、同胞たるイギリス人の間で、今、どのような賞賛の中にいるか、説明するまでもない。私は彼を省みる。あるいは、彼と同じように、ある時代において、栄光を浴びた人を振り返る。するとどうだ。一人残らず、その時代にあって、非難轟々の一面があった。そのような非難を浴びせたのは、同時代の蠅のような人たちである。ブンブンと鳴きわめいたものだが、死んでしまうとまたたく間に忘れ去られた。[9]

ディケンズは、ホガースという「虎」の威を借りて、過酷で醜悪な現実を抉り出す自己の文学の擁護をしているようにみえなくもない。いずれにしても、ディケンズにとって、ホガースは、その時代における「道徳家」であり、「巨人」であり、「告発者」だった。

──さて、これから、ホガースを訴求する旅に出る。
その旅の途中で、時には、長い途中下車をして、そこに広がるロンドンの深い「迷宮」に分け入っていこうと思う。

[9] *Oliver Twist* 5-6.

第一章　父の破産

第一節　ホガースの父とディケンズの父の「プログレス」

ディケンズとホガースは、少年時代の環境がかなり酷似していた。というのも、二人の父はともに、破産の憂き目に会い、当時の法令にしたがって、「債務者監獄」（debtor's prison）のような場所に収容されたからである。そこは、踏み倒した借金を返さない限り、出ることが許されない「貨幣経済の権化」のような場所だった。父の破産という事件が起きたのは、ホガースが十歳の頃のことで、ディケンズにおいては、十二歳の誕生日をすぎて間もなくのことである。それがもたらした影響も似ており、ホガースは上の学校へ進めなくなり、十代の半ばで、銀細工師（silversmith）の徒弟になった。一方、ディケンズは幼くして、十三ヶ月ほど、靴墨工場で一種の児童労働をする羽目になった。[11] ホガースの父（Richard Hogarth）はラテン語の教師で、ディケンズの父（John Dickens）は役人だったから、ともに、中産階級の出であるが、父の破産によって、二人とも、事実上、労働者階級に転落したことになる。彼らにとっての初期の人生は、「暗転」という名の負の「プログレス」だった。

ホガースが自己の版画に Progress という語を使用した時、少なくとも三重の意味合いがあったと考えられる。[12] 一つは、十七世紀に出版されたバニヤンの『天路歴程』（John Bunyan, Pilgrim's Progress, 1678, 84）のタイトルへの言及である。『天路歴程』は、「絶望の沼」、「虚栄の市」などのような「抽象概念の視覚化」を内包する「寓意的物語」（allegory）で、クリスチャン（Christian、つまり「キリスト教の信仰」）が「人間」の形をとっている）という主人公が、自身の悩める魂の救済のために神の国へ向けて巡礼の旅（ピルグリム）に出る物語である。ここに漂う、まじめな清教徒風の「抹香臭さ」が、ホガー

<hr>

10　ホガースの父は、およそ四年間にわたって、フリート監獄に収容された。出獄できたのは借金を返せたからではなく、大規模な特赦が出されたからである。ホガースは、父の投獄のために、「私は早くにして学校を辞めさせられ、徒弟になった」という恨み節をのちに述べている。Paulson, Hogarth Vol. I 26-39.

11　ディケンズの父のジョンは、一八二四年二月二十日から同年の五月二十八日まで、つまり約三ヶ月間、「塀の中」にいた。父のジョン・ディケンズが出られたのは、彼の母が亡くなって、当時としては、大金といえる四百五十ポンドの遺産が転がり込んだからである。Slater, Charles Dickens 20-23.

12　Paulson, Hogarth's Graphic Works 77.

9

スのお気に召さなかったのだろうか、彼は、誠実な信仰を持つ人間の人生行路 (Progress) という枠組みを使い、明らかに堕落した人間の物語を描いた。──付け足すと、『天路歴程』の英語は、「名文中の名文」とされており、英語のお手本としてつとに有名である。[13]

もう一つの意味は伝統的な「詩型」への言及である。鈴木善三氏による次の一節は簡潔にその詩型を説明している。

十八世紀には、プログレスの名を冠した、いわゆる「プログレス詩」(progress poems) が数多く書かれている。もちろん、「プログレス詩」といっても、人生の遍歴を辿るもの、王侯貴族の巡行をテーマとするもの、擬人化された美の変貌を描くものなど、その内容はさまざまである。こうした「プログレス詩」の一つにグレイの『詩歌の進歩』(The Progress of Poetry) がある。(鈴木 174)

この説明に従うなら、ホガースの『娼婦一代記』も『放蕩息子一代記』も、「人生の遍歴を辿る」というカテゴリーに収まることがわかる。ただし、鈴木善三氏は、プログレス詩が「進歩」だけを語るとは限らず、いくつかの「係留地点」をへめぐる中で、時に、「退歩」への言及があることも指摘しており (鈴木 182-83)、「進歩」と「退歩」の内実は表裏一体というべきかもしれない。

今でいうと、小学校を終わったくらいで学業を終えたホガースがどのくらいの英詩の素養があったかについてはよくわかっていない。ただ、ラテン語の教師であった父リチャードが、学校に行けなくなったホガースに対して、ラテン語を教えたことは充分にありえる。さらに、父リチャードは、物書きを目指すいわゆる三文文士の一人でもあった。ホガースは、父を通して、なにがしかの「文学」の素養をえていただろう。[14] 少なくとも、ホガースはバニヤンの『天路歴程』も、「プログレス詩」も、ある程度、知っていた。だからこそ、自己の連作版画に Progress という言葉を用いたのである。

[13]
川崎寿彦氏は、英語の「名文中の名文」を体現するもう一つの作品として、ミルトンの『失楽園』(John Milton, Paradise Lost, 1667) を挙げている。(川崎『イギリス文学史』65)

[14]
（人物造型）や「プロット」などの点に関して、当時のイギリス文学（劇と小説）とホガースの作品が相互に影響を与え合う、いわば相補の関係にあったことが知られている。英文学とホガースの作品の類似関係については、櫻庭信之氏の研究にくわしい。櫻庭 49-110.

プログレスという言葉が持つ三つ目の意味はすでに何度か述べてきた。それは、一種の裏声的な「あてこすり」である。別言すれば、真実や事実とは正反対のことを述べて、相手を貶めるやや下品な修辞法である。典型的な例を挙げるなら、たとえば、相手が「馬鹿」であるということを強調するために、「あなたはなんて賢いのでしょう！」と言い放ち、呵々大笑するようなやり口である。『娼婦一代記』も『放蕩息子一代記』も、主人公たちは一歩も「進歩」しない。あとで詳しくみることになるが、彼らは転がるように人生の下り坂を落ちていく。そのような「退歩」の物語に、「進歩」と名づけるとは、やはり、ホガースという人は、相当、意地悪な皮肉屋なのである。

11

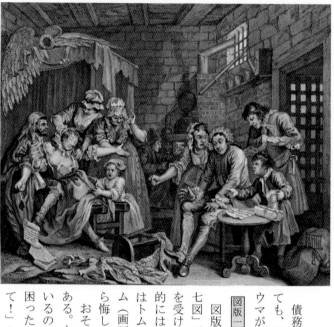

図版一

第二節 債務者監獄

債務者監獄への父の収監は、ホガースにとっても、ディケンズにとっても、深刻なトラウマとなった。[15] これに関連して、ホガースのトラウマが色濃く反映していると思われる一枚の版画がある。（「図版一」）[16]

図版は一七三五年に出版されたホガースの『放蕩息子一代記』の「第七図」である。この連作版画は、高利貸しであった亡き父の莫大な遺産を受け継ぎ、それを湯水のごとく散財したあげく、破産宣告され、最終的には、発狂し、精神病院へ送られる愚かな息子の物語である。その名はトム（Tom）という。「図版一」は、債務者監獄に収容された時のトム（画面右側で椅子に腰掛ける男）の様子を描いている。トムは、何やら悔しそうに両膝に手をあてている。

おそらく、獄中のトムは、少年ホガースが目撃した「破産後の父」である。トムは、多くの人の怒りを買ってしまった。彼の耳元でわめいているのはトムの妻である。彼よりは年上で、さらに隻眼であるが、金に困ったトムが財産目あてで結婚したのである。妻は「私のお金まで使って！」とでもいわんばかりに、彼の耳元で責め立てている。

15 債務者監獄に起因する靴墨工場での児童労働の影響がディケンズの作品全体に及ぶことが佐々木徹氏の次の論考で解明されている。Toru Sasaki, 'Dickens and the Blacking Factory Revised', Essays in Criticism Vol. 65, No. 4, 2015: 401-20.

16 メトロポリタン美術館は、膨大な数のホガースの版画を、パブリック・ドメイン（Public Domain）として、インターネット上に公開している。本書で扱うホガースの版画は特に断りのない限り、すべて同美術館所蔵の版画を借用している。パブリック・ドメインとは、著作権が放棄されていることを示す国際基準である。

「図版二」は、トムを中心として切り取った「第七図」の部分図であるが、右端の男性は大きな鍵を持っていることから、看守であるとわかる。彼が手にしている厚い冊子の文字は、判読が難しいが、精密に拡大すると Garnish money と読める。Garnish money とはいわゆる「心付け」のことである。これを払わないと、牢屋で何かと不便や嫌がらせを強いられる。その弱味につけこんで、看守は集金して廻り、丁寧にも、台帳まで付けている。まさに、「地獄の沙汰も金次第」なのである。看守は破産した人間から金銭をむしり取るばかりでなく、それを克明に記録する。ギッシングの「何という意地の悪い微笑なのだろう」というホガース評はやはり正鵠を射ていたといえる。「救済」も「福音」も絶無な怖るべき鉄のリアリズムもまたホガースのホガースたる所以（ゆえん）である。

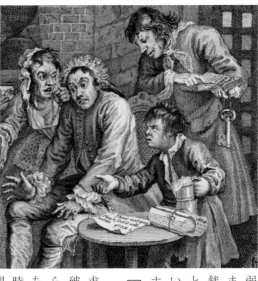

図版二（部分図）

次に注目するのは、ジョッキ一杯のビールを持ってきて、その代金を要求するどこか「怒り顔」の少年である。もし、債務者監獄にいるトムに、破産し、フリート監獄に入れられたホガースの父リチャードを読み込むならば、この「怒り顔」の少年は、ホガースの幼き頃の「自画像」であるにちがいない。ホガースの父がコーヒー・ハウスの経営に失敗し、破産した時、ホガースは十歳だった。おかげで、ホガースは進学の道が閉ざされ、銀細工師という職人の道に進むことになった。ホガースは、父のせいで、

「私は早くにして学校を辞めさせられ、徒弟になった」と不満を漏らしており、子供時代に感じただろう父への怒りを、この少年に重ね合わせたのではないだろうか。このように、意図的に、しばしば意地の悪い仕掛けを画中に無数に張りめぐらすのが、ホガースの得意技なのである。

それにしても、酒が飲める債務者監獄とはいかなる場所だったのだろうか。

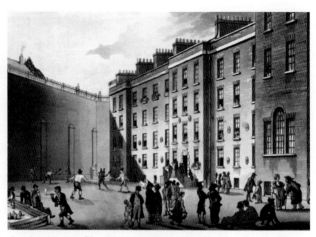

「図版三」は、ホガースの父が入った「フリート債務者監獄」(Fleet Prison) の建物と屋外の運動場の風景である。[17] この空間は、「ラケットの場所」(racket-ground) と呼ばれていた。この図からもわかるとおり、ここは囚人のための遊び場で、たとえば、監獄の壁を利用して打ち合うスカッシュのような球戯に興じている人たちがいる。他にも、九柱戯 (skittle) というボーリングの原型の遊びの風景もみえる。九柱戯は、その名のとおり、九つのピンを倒すゲームで、図版を縮小しているためにわかりにくくなっているが、画面の左隅下の木枠の中の瓢箪のような形をしているのがピンである。

図版三

楽しげに会話したり、タバコを楽しむ人もおり、みな、随分とくつろいでいる。そういわなければ、ここが、監獄とは思わない人も多いかもしれない。とはいえ、異様に高い塀とその上にある鉄条網は、なるほどそれらしい。この監獄は、ディケンズの処女長編である『ピクウィック・クラブ』(Pickwick Papers, 1836-37) でも描かれている。「ブラウン神父もの」で知られる小説家のチェスタトンは、彼の『ディケンズ論』で、この長編小説に関し、次のような有名な賛辞をよせている。「およそ小説らしからぬ。これは、小説よりもずっと高貴な何かである。」[18]

この小説の主人公であるピクウィック氏は、引退した実業家で初老の紳士だが、バーデル夫人 (Mrs Bardell) という未亡人

[17] この図版は、ウィキペディアに掲載されている。https://en.wikipedia.org/wiki/Fleet_Prison. 一八〇八年に出版されたもので、手刷り彩色の銅版画である。ここでは、モノクロに変えてある。この図版も、パブリック・ドメインのカテゴリーであり、借用させていただいた。Sasaki 'Introduction' vii-xxii.

[18] Chesterton 41. チェスタトンのこの本には、佐々木徹氏による優れた英語の序文が付いている。なお、ディケンズ研究の泰斗であるスレイター氏は、チェスタトンを「すべてのディケンズの批評家の中でもっとも偉大である」と述べている。Slater, Guide to Dickens 29.

に誤解され、婚約不履行の科（とが）で訴えられる。そして、不当な賠償金の支払いを断固として拒否したために、フリート債務者監獄に入ることになった。次の場面が、ピクウィック氏がみた監獄の内部の風景である。

三番目の部屋には、ある男と彼の妻と子供たちがいた。男は、床か、あるいは、いくつかの椅子の上に、子供たちが夜寝るための小さなベッドを作ってやっていた。四番目、五番目、六番目、七番目の部屋は、みな騒がしく、住人はビールを飲み、タバコを吸い、トランプ遊びをしていた。しかも、騒がしい音は止むどころか、ますます大きくなっていくのだった。(Pickwick Papers ch. 40, 547)

ここに債務者監獄のいくつかの特色を読みとることができる。一つは、家族で住むことができたことである。実際、ディケンズの父のジョンが破産して、マーシャルシー債務者監獄 (Marshalsea Prison) に入った時、ディケンズ一家は、家族で獄舎に移り住んでいる。ところが、当時、十二歳だったディケンズは、靴墨工場で働く必要もあり、その工場に近い場所で一人だけの下宿生活を余儀なくされ、彼をいっそう惨めにした。

「人間万事金の世の中」を意味する Money talks. という英語の慣用句があるが、債務者監獄はまさにそれを地で行く空間だった。お金さえあれば、酒とタバコに不自由することはなかった。これが、もう一つ債務者監獄の特色〔悪弊〕である。十八世紀の債務者監獄における飲酒の横行について、ロイ・ポーター (Roy Porter) は、ある監獄の所長の嘆きを引用している。

同じこと（筆者註：獄内の飲酒）が他のたくさんの監獄で行われている。そこでは、看守たちが酒樽を所有し、それを貸し出すのである。月曜はワインの酒盛り、木曜はビール・パーティという具合で、それは夜中の一時か二時まで続く。いうまでもないが、そうなると暴動さながらになる。素面（しらふ）の囚人や病気の囚人は、たいへんな迷惑をこうむっていた。(Porter, London 155)

にわかには信じがたいが、「図版二」でみたような、がめつい拝金主義の看守たちが、自己の利益のために獄内にみずから酒を持ち込み、囚人たちに売りさばいており、所長ですらもなすすべがなかった。このような無秩序がはびこった一つの理由は、イギリスでは監獄が民間に任された委託業務だったことに由来する。次の引用で説明されているとおり、少なくとも、十

15

八世紀において、イギリスの監獄に課せられた至上命題は、「利益」を出すことだった。

民間企業が請負契約で、特定の監獄の運営を任されていた。そのため、所長と彼の手下たちは、必要十分以上の利益を求めた。主な利益は、酒を売ることと、金銭的に余裕のある囚人に豪華な部屋を貸し与えることによって得られた。……州長官が視察に来ることは滅多になく、気が向いたら来るというおざなりなものだった。……監獄では、一握りの囚人たちが、内部の法や規律を我が物顔で作っていた。たとえば、キングズ・ベンチ監獄では、カレッジ（管理組合）と呼ばれるものがあり、一部の囚人たちが、その管理組合を通じて、監獄を牛耳っていた。(Porter, *English Society* 139)

ここで言及されているキングズ・ベンチ監獄（King's Bench Prison）もまたロンドンにあった債務者監獄である。端的にいうと、債務者監獄の運営を委託された民間企業にとって、酒は大切な「金づる」だった。先にみた、ある監獄所長による飲酒の悪弊に関する嘆きはむしろ例外で、所長以下看守たちは、多くの場合、こぞって、金儲けに血道をあげていた。したがって、酒類の販売は、債務者監獄に限った話ではなかった。そのことは、ホガースの『娼婦一代記』のタネ本の一つである『乞食オペラ』(*The Beggar's Opera*, 1728) からも明瞭に読みとることができる。ジョン・ゲイ (John Gay, 1685-1832) によるこの芝居は、六十九もの歌曲（俗謡）を含む音楽劇であり、つまり、ミュージカルなのであるが、一七二八年に初演された時、一シーズンに六十二回もの公演がなされた。この空前のヒット作は、「ロンドンの演劇史上、最大のサクセス・ストーリーの一つ」とされている。(Brian Loughrey and T. O. Treadwell 7) この芝居の中で、稀代の悪党（追いはぎ強盗）であり、主役のマックヒース (Macheath) が、ニューゲート監獄 (Newgate Prison) に投獄される場面がある。この監獄は、タイバーン (Tyburn) という処刑場での公開絞首刑の運命を待つ、多くの死刑囚を収容していた実在の監獄である。『乞食オペラ』で、看守のロキット (Lockit) が、投獄されたばかりのマックヒースに嫌みたっぷりに語りかける場面がある。

ロキット　高貴なるマックヒースのだんな。よう来なさった。もう一年半になりますか。ついぞお目にかかることがありませんでした。ここのしきたりは、ご存知なこってしょう。そう、だんな、心付けですよ、キャプテン。心付けがすべてってわけで。(*The Beggar's Opera*, 2.7)

監獄という空間は、「お金がものをいう」社会だったことを物語る一節である。事実、劇の終末部で、獄中にあって、マックヒースは、絞首刑の我が身を憂い、歌いながら、ワインを飲み、ブランデーをあおっている。(3.13) どんな監獄であっても、「蛇の道は蛇」よろしく、しかるべきルートを通すならば、酒もタバコも容易に手に入れることができたと考えてまちがいないだろう。マックヒースに至っては、足かせは、十種類も用意されており、高い代金を払えば払うほど、軽い足かせをつけてもらえるという世知辛さである。(2.7)

さて、債務者監獄である。一七七〇年代には、囚人のおよそ半分は債務者だったほど、監獄は債務者であふれていた。(Porter, English Society 139) 囚人たちは、お金さえあれば、おおっぴらに、ビールやワインなどの酒も買えたし、また、工面さえつけられたら、より良い部屋にも住めた。このような高い自由度を与えられた債務者監獄の住人たちは、借金で首が回らないはずなのに、どこかのんびりしており、そのことは、先の「図版三」(p. 14) から漂ってくる情感である。「債務」からもたらされるはずの「罪悪感」の不在は、フリート監獄に送られたピクウィック氏がまさに感じたことだった。彼がフリート監獄内を見渡し、彼の従僕のサム (Sam Weller) と交わす場面がそれを示している。

「サム、私は驚いてしまったよ。」階段のてっぺんで鉄の手すりにもたれかかって、ピクウィック氏はいった。「だって、驚くじゃないか、サム。借金で監獄に入ってもほとんど罰を受けていないのだから。」
「左様ですか?」
「みえるだろ、あそこの連中が。酒を飲み、タバコを吹かし、馬鹿騒ぎしてるじゃないか。破産しているなんてことは、あの連中の頭の片隅にもないとしか思えないよ。」(Pickwick Papers, ch. 40, 547)

ところで、そもそもであるが、破産した債務者がなぜ酒やタバコを買うお金を持っていたのだろうか。破産しているのにお金を持っているのはやや不思議な気もする。しかし、手元にお金を所有し、それを獄中で使うことは、許容されていたというよりは、すでに確認したとおり、むしろ推奨されていた。そこで落ちるお金は、監獄の委託業者の利益に転じるからである。たとえば、A氏が百万円の借金があり、債権者が彼を訴えているとする。A氏は百万円はなくとも、三十万円だったらあるかもしれない。あるいは、へそくり的な十万円を獄内に持ち込んだかもしれない。そのような場合、手元

のお金を使って、獄内で酒やタバコを買えた。あるいは、さらなる金銭の余裕があれば、家族と一緒に住むべく、一部屋を借りることができた。

手元のお金はどこから来たかというと、ホガースの父のリチャードがそうだったように、家財道具を売ったり、親類縁者から借りたりして作った。(Paulson, *Hogarth Vol. I*, 27) さらに、夫が債務者監獄にいても、妻は外で働くことができた。ホガースの母 (Anne) は、生活力のある女性だったようで、獄中にいる夫の代わりに、子供たちを養うために、かなり、「いかがわしい薬」を売っている。ホガースの母のアンが当時、ある新聞に出した広告が残されている。

私が長年、自分で使ってきたお薬を、このたび発売いたします。それは、自分の痛みを言葉にできない赤ちゃんのためのもので、きわめて高貴で安全な薬です。名前は「整腸軟膏」といい、お腹の皮膚に塗るだけでよいのです。この軟膏を塗るや否や、痛みは治まりますし、「ひきつけ」の予防にもなります。一瓶は半クラウンで、これがあれば、お子様はあらゆる危険を回避して成長できます。この薬は、アン・ホガースの専売です。(Paulson, *Hogarth Vol. I*, 26)

第二章の主題は『娼婦一代記』であるが、少し先取りして、ホガースの母による「薬の広告」との関連において、その「第五図」を取り上げる。ここでは、売春婦でヒロインのモル (Moll Hackabout) が、業病の梅毒に罹り、瀕死の状態になっている様子が描かれている。死の瀬戸際にいるモルの家に乗り込み、患者をほったらかして言い争っているのが、二人の「やぶ医者」(quack) または「いんちき薬売り」(mountebank) である。

「図版四」は、『娼婦一代記』の「第五図」の一部を切りとった図像である。画面の左手の方に、「私の薬の方が効く!」と互いに譲らない二人のやぶ医者(いんちき薬売り)がいる。十八世紀は、「やぶ医者」や「いんちき薬売り」が横行した時代だった。コーヒー・ハウスに入るとそこには怪しげな医術の広告が溢れ、新聞を開くと同類の広告で満ちていた[19]

[19] Dorothy Porter & Roy Porter, *Patient's Progress* 96-97. 本書は、当時夫婦関係にあったポーター夫妻の共同執筆である。

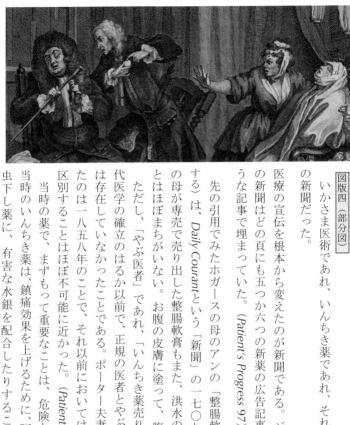

図版四（部分図）

いかさま医術であれ、いんちき薬であれ、それを拡散させたのが、十八世紀に誕生した当時の新聞だった。

医療の宣伝を根本から変えたのが新聞である。ジョージ朝（筆者註：ほぼイギリス十八世紀に相当）の新聞はどの頁にも五つか六つの新薬の広告記事が掲載され、全体の紙面の四分の一がそのような記事で埋まっていた。（Patient's Progress 97）

先の引用でみたホガースの母のアンの「整腸軟膏」（GRIPE OINTMENT, Gripe とは、腹痛を意味する）は、Daily Courant という「新聞」の一七〇九年の一月一三日の広告記事で、[20] ホガースの母が専売で売り出した整腸軟膏もまた、洪水のように溢れる「いんちき薬」の一つだったことはほぼまちがいない。お腹の皮膚に塗って、腹痛が治るというのもそもそも、うそくさい。ただし、「やぶ医者」であれ、「いんちき薬売り」であれ、知っておくべきは、十八世紀は近代医学の確立のはるか以前で、正規の医者とやぶ医者といんちき薬売りを明瞭に区分する基準は存在していなかったことである。ポーター夫妻によると、正規の医者の登録制度が法制化したのは一八五八年のことで、それ以前においては、ある医療行為や特定の薬が本物か偽物かを区別することはほぼ不可能に近かった。（Patient's Progress 99）

当時の薬で、まずもって重要なことは、危険な成分を含んでいないことだった。なぜなら、当時のいんちき薬は、鎮痛効果を上げるために、阿片やアルコールを混ぜ込んだり、たとえば、虫下し薬に、有害な水銀を配合したりすることが少なくなかったからである。（Patient's Progress 101） 母アンの広告文で「安全な薬です」と断ってあるのは、そのためで、ホガースの母は、少なくとも、自分の薬

[20] イギリスの暦は、一七五二年からグレゴリオ暦に変わった。そのため、一七五二年以前の一月から三月については、一七〇八／〇九年のように、ユリウス暦とグレゴリオ暦を併記するのが通例であるが、本書では、簡略化して、グレゴリオ暦のみを記す。

19

にそのような危険な成分はないことは承知していたかもしれない。裏を返すと、効き目が弱かった可能性は高い。

ところで、およそ四年の長きにわたり、獄中の人となったホガースの父リチャードは、そこでどのような生き方をしたのだろうか。[21]

リチャードは、じつは、かなり恵まれた境遇に浴していた。というのは、債務者監獄特有の制度として、「ルール区域」（the Rules）と呼ばれるものがあり、監獄の外のある一定の区域内であれば、そこに部屋を借りて、家族と住むことが許されていたが、リチャードはその特権を享受できたからである。彼が、模範囚だったからではもちろんなく、ここでも「金がものをいった」。「ルール区域」は、監獄を取り巻くようにあり、その直径は、およそ一マイル（1・6キロメートル）ほどだった。その特権を得るためには、五ギニーを払い、さらに、保証金を積むことが必要だった。(Paulson, Hogarth Vol. I, 28) 十八世紀の貨幣価値については、続く第二章の第二節の主題であり、議論はそこに譲るが、結論だけを述べると、五ギニーは、現在の日本円に換算すると、およそ二十二万円ほどと推定される。破産者にとってはなかなかの金額だったはずだが、そのお金は、家財道具を売ったり、親類縁者に頼って工面したと推測される。さらに、ラテン語の教師であったリチャードならではといえようが、ギリシャ・ラテンの古典の蔵書をまとめて処分しており、そこからかなりの資金を手にしていた可能性がある。

「ルール区域」にはさらなる特権があり、その区域に居住している限りにおいて、仕事ができた。ホガースの父は、自宅で私塾のようなものを始めたらしい。いうまでもなく、彼が得意なラテン語を教えたはずである。ラテン語は、当時のヨーロッパにおいて、知識階級ならば身につけておくべき教養の言語であり、また、イギリスの中等教育を担う「グラマー・スクール」の基幹科目でもあり、需要は常に一定はあったと考えられる。

――少し脱線するが、ディケンズの父のジョンは、パン屋への借金の四〇ポンドで訴えられ、債務者監獄に投獄されている。ところが、パン屋への実際の借金は十ポンドだった。残りの三〇ポンドは、ディケンズの父ジョンを訴えるための弁護士費用（訴訟費用）だった。つまり、正式な手続きを取って、債務者を監獄に送るためには、裁判が必要だったが、そればかり

ディケンズの父の破産については、なんとも皮肉なエピソードが残されている。

21 父リチャードの投獄期間は、厳密には三年九ヶ月だった。Paulson, Hogarth Vol. I, 26-31.

ではなく、場合によっては、債務者を訴えるための訴訟費用が債務額をはるかに上回るものだったこともわかる。ディケンズの父のパン屋への借金の十ポンドや弁護士費用の三〇ポンドは、当時の価値として、どれくらいだったのだろうか。およそ次のように要約される。まず、当時の一ポンドの貨幣価値は、現在の二万五千円程度と推定される。[22] これにあてはめると、父ジョンのパン屋への借金は、二十五万円である。一方、パン屋が依頼した弁護士が要求した費用は七十五万円だった。そして、パン屋は、自分が負担すべき訴訟費用も、ディケンズの父が負うべき借金に含まれるとみなした。実際の債務額に弁護士費用を上乗せするという一見不条理にも思われるこのやり方は、しかし、十八世紀であれ、十九世紀であれ、債権者が債務者を訴える際に取った通常の措置だった。それは、ポーターが指摘するところでもある。(Porter, *English Society* 139)

いずれにせよ、訴訟費用がパン屋自体の借金の三倍とは、はなはだしい本末転倒である。

裁判がいかに弁護士と裁判所を利するシステムだったのかについては、ディケンズの中期の『荒涼館』(*Bleak House*, 1852-53) でも余すことなく語られている。

そこでは、カーストン (Carstone) という青年が泥沼のような訴訟に巻き込まれる。そして、彼が関わった長大な裁判は、ある日、突然終わる。だが、裁判は結審したわけではなかった。争われている資産の中から、弁護士費用を含む訴訟費用が支払われていたのだが、ある時、その係争中の資産がゼロになってしまい、裁判が中止になったのである。平たくいうと、一億円の資産をめぐって、訴訟が起こされていたとして、その一億円から訴訟費用が順次支払われていたが、ついにその費用が一億円に達したということである。裁判が自然消滅したことを知ったカーストンは、その直後、精魂つきて死ぬ。[23] 裁判は文字通り、命がけだったのである。二十五万円の借金を取り戻すために総額百万円の訴訟を起こしたパン屋は、人生は皮肉なものだと感じていたにちがいない。

139)

22 十九世紀中頃の貨幣価値の算定方法については下記の論文を参照。中村『荒涼館』：国家・警察・刑事・暴力装置」149-64.

23 錯綜をきわめる裁判の経緯を整理してくれているのが『荒涼館』の訳書に付された佐々木徹氏の「解説」(p.472) である。

第三節　破産以前のホガース家

　時間がやや前後するが、父のリチャードが債務者監獄に入れられる以前のホガース家の様子をみておきたい。

　ホガースの父リチャードは、一六六三年の生まれである。イングランド北部のリバプール近郊のウェストモーランド（Westmorland）という町で育ち、地元の優秀なグラマー・スクールに通った。向学心に満ちた少年だったらしく、グラマー・スクールの枢要科目だったラテン語とギリシア語がよくできたという。しかし、リチャードは、農家の出だったので、これがホガースの父が受けられる最大の教育だった。

　地元のグラマー・スクールを終えると、リチャードは大都会ロンドンにやって来た。学問（ラテン語）ができたので、一旗あげようという思いだったのだろう。当初、リチャードが目指した職業は二つあった。一つはラテン語を教える学校の先生になることで、これはある程度、軌道に乗せることができた。彼は、まず小規模な「私塾」に入り、教頭になった。のちに、自ら私塾を立ち上げて、塾長となっている。とはいえ、その私塾は、「一六八〇年代と九〇年代のロンドンに雨後の筍のように生まれたグラマー・スクールの一つにすぎなかった。」（Paulson, Hogarth Vol.1,5）リチャードが憧れを抱いていたもう一つの仕事は、物書きになることだった。ところが、ロンドンには作家（とりわけ劇作家）で身を立てようという野心に駆られる若者が星屑のようにいた。その大半は、売れない作家で、彼らはハック・ライター（hack writer）とさげすまれていた。ハック・ライターは「三文文士」と和訳されるが、「ハック」とは元来は「おいぼれ馬、やせ馬」を指す言葉である。馬車馬のごとくこき使われ、あっという間に使い捨てられる、そういうしがない売文業者の一人がホガースの父リチャードだった。

　うだつの上がらない父の元に、ウィリアム・ホガースが生まれたのは、一六九七年の十一月十日のことである。運命の悪戯というべきだろうか、生家の隣は版画を販売する店だったという。（Uglow 4）ホガースの少年時代は少なくとも、父が破産するまでは、中流の下層あたりだったと考えられる。ホガースの伝記を著したユグロウは、「貧乏とまでは行かなかったが、裕福でもなかった」と述べている。十八世紀初頭のイギリスの裕福ならざる庶民の暮らしぶりについて、ユグロウは次のように語る。

　金だらいで入浴することは滅多になく、たいがいは、共有の井戸での行水程度だった。ほとんどの料理は屋外の炉でなさ

22

れるか、パン屋のオーブンで調理された。食事の主成分はでんぷん質で、腹もちのよい重めの食べ物だった。たとえば、パン、牛肉、ビール、チーズ、豆を煮たスープなどである。ロンドンにはたくさんの市場があったにもかかわらず、生の野菜は卑賤なものとして、軽蔑されており、そのため「くる病」が蔓延していた。ウィリアムのような幼児の食事は、薄い粥、澄んだスープ、パン、米を牛乳で煮たものと決まっていた。(Uglow 7)

ユグロウが点描する風景から幾つかの興味深いものが視界に入ってくる。まず、風呂というものが庶民の手に入るものでなかったことがわかる。彼らができるのは、せいぜい盥や共同水場での行水でしかなかった。おそらく、お湯さえ満足に使えなかったであろう。

やや脇道にそれるが、関連して、イギリスにおける風呂の歴史を駆け足で確認する。英国において、中世は公衆浴場が発達した時代として知られている。たとえば、十二世紀初頭のある記録から、テムズ川南岸地区だけで十八の公衆浴場があったことがわかっている。そのような浴場では、混浴で、男女とも全裸が標準の浴式だった。全裸で混浴の必然的な帰結というべきだろうか、十六世紀に至ると、公衆浴場はいつしか売春宿に変貌するものが現れるようになる。売春宿を意味する英語はbrothelであるが、もう一つの同義語として、bagnio(バンニォ)という言葉がある。bagnioは、元々はイタリア式またはトルコ式の公衆浴場を指す語だったが、混浴という習慣をへて、淫売宿に転じたというわけである。

公衆浴場の冬の時代がやってくる。水が梅毒の媒介となるという迷信が広がり、入浴が禁忌の色を帯びるようになる。決定的だったのは、イギリス国教会の創始者で、妻(王妃)たちを次々に処刑したイギリス国王のヘンリー八世(Henry VIII, 1509-1547)が一五四六年に発布した公衆浴場の禁止令で、ロンドンから浴場が消えてしまった。この状態は、以後、一七五〇年まで二百年も続く。ルーシー・ワースリーは、この時期を「二世紀にわたる汚ない時代」(two dirty centuries)と称している[24]。ホガースは、一六九七年の生まれで、彼の生涯は、「二世紀にわたる汚ない時代」にほぼすっぽり含まれる。ホガースは、私たちが知っているような風呂の楽しみとは縁遠かったことになる。[24]

[24] 英国における風呂の歴史については、Lucy Worsley 107-31 参照。ワースリーによると、イギリスで、十八世紀後半に風呂が復活したのは、冷水浴が健康を増進させるという医学的見地が市民権をえたからである。

23

話を引用箇所に戻そう。ユグロウによる「ほとんどの料理は屋外の炉でなされるか、パン屋のオーブンで調理された」という記述は何を意味するのだろうか。屋外での焚き火の上の「炉」がもっぱらの煮炊きの道具だったことはすぐに理解できるが、「パン屋のオーブンで調理された」とは、どういうことだろう。

一般家庭の料理がパン屋のオーブンで調理されたというイギリス特有の習慣は、十八世紀のみならず十九世紀まで受け継がれた慣わしだった。ディケンズの珠玉の掌篇『クリスマス・キャロル』[25] の中で、この習慣が言及されている。その一節は次のような他愛もないものである。

裏道から、小道から、横丁から、それに名も知らぬ曲がり角から、数え切れない人が飛び出して来た。そして、彼らはみな自分たちの夕食を手に持って、パン屋の中へ続々と運び込んだ。(Christmas Carol 47)

極東の読者には、思わず「はて?」と考え込んでしまう難解な一節ではある。しかし、この箇所には、注釈がついており、それによると、イギリスでは、パン屋は、日曜日(安息日)とクリスマスの日は、パンを焼いてはならないと法律で決められていた。パンを焼けないパン屋は、自分の家庭にオーブンを持たない人たちのために、日曜日とクリスマスの日に限って、安価な値段で、店の大きなオーブンで骨付き肉やパイを焼いてあげたのである。(Douglas-Fairhurst 424) 決して裕福ではなかったホガース一家もこの恩恵に預かっていただろう。つまり、貧しい庶民でも、日曜とクリスマスだけは、屋外の焚き火ではなく、オーブンで調理された、ちょっとましな食事にありつくことができた。そのような風景を映し取った版画が残されている(図版五)。

一八四三年のクリスマスの直前に刊行された A Christmas Carol は、吝嗇で人嫌いの偏屈な老人スクルージ (Scrooge) が、クリスマスの亡霊たちとめぐり合うことで、一夜にして、劇的な回心をとげる物語である。この寓話はたちまちのうちに、イギリス国民を魅了した。たとえば、『宝島』(Treasure Island, 1883) や『ジキル博士とハイド氏』(The Strange Case of Dr Jekyll and Mr Hyde, 1886) で名高い小説家スティーヴンソン (Robert Luis Stevenson, 1850-94) はある手紙の中で「君はディケンズのクリスマスの物語を読んだかい? 数がちょっと多すぎるかもしれない。ぼくは二つ読んだところだ。そして目が潰れるほど泣いた。神よ、なんてすごい本だろう」と書き送っている。(Slater, Guide to Dickens 29) ディケンズは都合五つのクリスマス物語を書いたが、スティーヴンソンがいう「二つ」とは、おそらく、最初の『クリスマス・キャロル』と三番目の『炉辺のこおろぎ』(The Cri on the Heart, 1846) ではないかと思われる。

25

図版五
26

「図版五」で、いわば代理のオーブン屋を開いているのは、看板からわかるように、「ラスクのパン屋」で、その戸口から人が引きも切らず、あふれ出ている。みな、両手に大事そうに抱えているのは鍋や蓋つきの大皿で、焼きあがったばかりの料理を抱える人々は嬉しそうな顔つきをしている。パン屋の横には看板が出ており、「昔ながらのクリスマスのビール、一瓶で六ペンス」と出ている。ヴィクトリア朝の貨幣換算式（p. 21）を用いると、当時の六ペンスはおよそ六百円と算出される。今となっては知る由もないが、「クリスマスのビール」とはいかなる味だったのだろうか。

先のユグロウの引用に戻ると、「ロンドンにはたくさんの市場があったにもかかわらず、生の野菜は卑賤なものとして、軽蔑されており、そのため「くる病」が蔓延していた」とある。これが意味するものはわかりにくい。

そもそも、なぜ、生の野菜は「卑賤」（scurvy）だったのだろう。

これについては、先に触れたワースリーが有益な情報を提供してくれる。野菜サラダと聞くと、現代人は健康的と思いがちであるが、これはあくまでも二〇世紀的な思考であり、近代以前において、生野菜は果物と並んで危険で、その棲家となっていることがあり、お腹を壊しやすかったからである。というのは、生野菜は時として、細菌類や回虫の卵（幼卵）の棲家となっていることがあり、お腹を壊しやすかったからである。さらに、清潔な上水道が完備されていない時代において、洗う水自体が不潔で、それゆえに、卑賤な食物とみなされていた。

26　一八四八年に出版されたこの版画の作者は、週刊漫画雑誌『パンチ』の主要な挿絵画家の一人であった John Leech である。元々は The Illustrated London News（23 December 1848）に掲載されたもので、出典は The Victorian Web に依る。この図をスキャンしたのは、Philip V. Allingham である。The Victorian Web の図版使用の規定は、サイト名とスキャンした人物を明記すれば、自由に使ってよいとのことで、それに従った。

あり、危険だった。したがって、野菜は通例、煮込まれて食卓に供された。果物も同様で、果物は危険な食品として疎まれる傾向があった。なぜなら、果物は下痢を誘発することが経験的にわかっていたからである（果物を洗う水も問題だった）。野菜は生ではなく、煮て食すという習慣は、十九世紀になっても大同小異で、当時の料理指南書において、たとえば人参は少なくとも二時間は煮るべしと釘が刺されている。(Worsley 290-95)

閑話休題。

ホガースの父リチャードは、売れない物書きだったし、おそらく、私塾もそれほどの成功を収めはしなかったのだろう。そこで、彼はある種の賭けに出た。当時、ロンドンで大流行していたコーヒー・ハウスの経営に乗り出したのである。それは、一七〇四年のことで、ホガースが七歳頃のことである。しかし、この頃、コーヒー・ハウスは、ロンドンだけで二千軒以上がひしめき合っており (Paulson, Hogarth Vol. 1, 15) その中で勝ち残るのは、決して楽なことではなかった。

十八世紀のコーヒー・ハウスは、よく知られていることだが、業種や職種で細かく分けられていた。ホガースの父は自身のコーヒー・ハウスに、思い切った独自色を打ち出している。父のリチャードは、よほど、ラテン語に自信があったのだろう。自らの店を『ラテン語の会話』ができるコーヒー・ハウスとして売り出した。ラテン語は文字さえ分かれば、発音がほぼ決まる規則的な発音で知られており、グラマー・スクールを出た、ある程度の知識階級ならば、ラテン語で話してみたいと思う人は一定数はいたはずである。それにしても、かなり乙に澄ました店にはちがいない。今でいうと、さしずめ、あそこの喫茶店に行けば、みなが「フランス語」をしゃべっているといった感じだろうか。コーヒー・ハウスといっても、紅茶もココアも出しているお店は少なくなかった。客たちのお目当ては他にもあり、そこに行けば、新機軸の媒体である日刊や週刊の新聞が読める店に行けば、夜な夜な、コーヒー・ハウスに出没し、コーヒーを飲み、タバコをふかし、女人禁制であり、男たちは家庭の喧騒から逃れるように、談笑したのである。

ロンドン市内だけで二千店もあったコーヒー・ハウスは、口コミで情報が拡散する巨大なネットワーク・センターの役割を果たした。海洋国家たる英国にとって、この種の情報をもっぱらやり取りするコーヒー・ハウスから、船舶の互助組織である保険業者が誕生した。この業界で世界を代表するロイズ保険会社は十八世紀のコーヒー・ハウスの産物である。もちろん、保険業以外にもたくさんの職種ごとに分かれたコーヒー・ハウス

嵐や海難事故の情報は国家の生命線ともいえるものだったが、この種の情報をもっぱらやり取りするコーヒー・ハウスから、

26

があった。たとえば、外科医の集まる店、薬屋の店、商人がたむろする店、弁護士専用の店、政治家ご用達の店などがあった。

現役の作家でもあるアクロイドは、異例のコーヒー・ハウスとして、テムズ川の川面に浮かぶ（つまり船の）コーヒー・ハウスがあったことを教えてくれる。それは、内部で三つの部屋に分かれており、一つの部屋はコーヒーを、もう一つの部屋は紅茶を、さらに、最後の部屋は、酒を提供していたという。ところが、この酒を目当てに、酔っ払いや人品骨柄の良くない人たちが次第に集まるようになってしまった。そして、「浮かぶコーヒー・ハウス」は加速度的に品が悪くなり、しまいには、「浮かぶ売春宿」（floating brothel）になってしまった。（Ackroyd 320-21）

コーヒー・ハウスはあくまでも、ノン・アルコールを謳っており、酒を供するのは「掟破り」だった。ノン・アルコールのコーヒー・ハウスとアルコール専用のパブ（もしくは、タバン＝tavern）は元々、棲み分けがなされていたのである。もっとも、半ば公然とアルコールを出すコーヒー・ハウスはあり、そのような場合、その店の風紀は乱れるのが通例だった。

酒を提供したがために風紀が乱れ、売春宿化したコーヒー・ハウスをホガースは描いている。「図版六」がそれで、これは、ホガースの『一日の四つの時』という四枚もの連作版画の「第一図」の『朝』（Morning, 1738）の風景である。他の三枚は、それぞれ『昼』、『夕べ』、『夜』と題されている。

一日をこのように描き分けることは、特に北方ヨーロッパ絵画の伝統的トポス（主題）だったが、その場合、たとえば朝であれば、場面の上方には『曙の女神』（ギリシア神話ではエーオース、ローマ神話ではオーロラ）がいて、その下には、農夫、狩人、羊飼いなどを配した牧歌的風景が映し出された。（Paulson, *Graphic Works* 104）

ホガースは、この絵画の伝統をよく知っていて、敢えて、場面を「牧歌」（農事詩）から、荒廃した都市の風景に移し替えている。

では、『朝』（「図版六」）で描かれている物語を少しのぞいてみよう。『朝』の舞台は、コヴェント・ガーデン（Covent Garden）で、ここは、花と野菜と果物を扱うロンドンの一大市場だった。屋根の雪とつららから、季節は冬であるとわかる。時間は、上端の時計盤から、七時少し前である。

時計盤の上には、縮小しているのでみづらくなっているが、砂時計を右手に持ち、左手には大きな鎌を持った羽の生えた老

27

人の像がある。彼は「時の翁」と呼ばれる時間の擬人像で、これもまた伝統的な主題である。「時の翁」を掲げる堅固な建物は、セント・ポール大聖堂（St Paul's Cathedral）である。

図版六

英国を代表する教会建築の前にあるのが、「トム・キングのコーヒー・ハウス」（Tom King's Coffee House）である。これは、当時、実在した悪名高い店だった。実際の位置関係はこの版画とは異なるらしいが、いずれにしても、セント・ポール大聖堂の近くにあった店である。真夜中に開店し、この図が示すように、朝まで営業する、深夜営業の店だった。当時の経営者は、モル・キング（Moll King）なる女性だった。このコーヒー・ハウスのすぐ近くには、これも実在したマザー・ダグラス（Mother Douglas）という女性が経営する売春宿

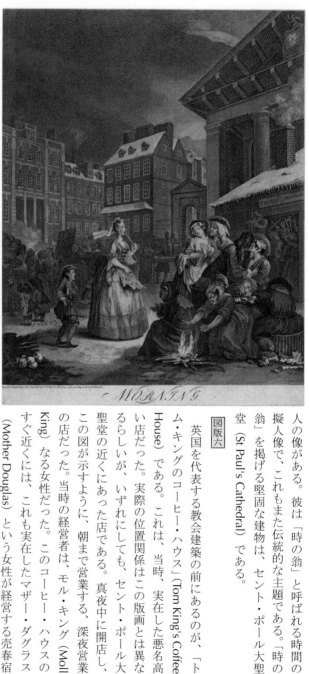

MORNING

があった。「マザー」とは売春宿の女将（おかみ）の通称である。店の前で、つまりは教会の真ん前で、乳繰りあう二組の男女がいるが、二人の女たちは、コーヒー店に隣接する売春宿からやって来たのだろう。27

27 この版画の舞台であるコヴェント・ガーデンは売春婦の出没する場として悪名を馳せていたことを考えるならば、二人の女性たちは、売春婦と解釈すべきだろう。ロウリーとトレッドウェルは、前出の『乞食オペラ』の注釈の中で、「コヴェント・ガーデンはロンドンでもっとも重要な花と野菜の市場だったが、そればかりでなく、売春でもっとも悪名が轟いていた地域である」と述べている。The Beggar's Opera 54.

コーヒー店の内部では、棍棒や剣を振り回して盛んに喧嘩している男たちがいる。彼らも、店の前の二人の男たちと同様に、酒で酔っ払っているのである。酒はこのコーヒー・ハウスで出していたとも考えられるし、あるいはすぐ近くのパブから持ち込まれたものだったかもしれない。抱擁しあう若い男女をみて、「なんて、はしたない！」とでもいいたげに、口元に扇子をあてて、朝のミサに向かう女性がいるが、彼女の背後にそびえる高い建物の一階部分がパブである。その店の前には、太い柱の上に乗っている大きな壺があるが（ただし、拡大しないとわからない）これは酒壺に他ならず、パブを示す一種の看板だった。

コーヒー・ハウスの前で繰り広げられる男女の交歓が織りなす卑俗な空間とセント・ポール大聖堂の聖なる空間の、雑然たる混淆がホガースが捉えたロンドンという都市の風景だった。蛇足だが、描かれているコーヒー・ハウスの経営者だったモル・キングは、この版画が出た翌年、罰金刑を課され、投獄されている。（Paulson, Graphic Works 104）ホガースの版画がこの店の悪名を広めるのに一役買ったことは充分にありえる話である。

コーヒー・ハウスは、ジャーナリスティックな情報が行き交う場所だったが、同時にまた、様々な「もの」が交換される場でもあった。つまり、コーヒー・ハウスは「オークション」（売り立て）の現場でもあった。売られるのは、本ばかりでなく、絵画や紅茶や家具に、果てはワインまで、ありとあらゆるものが、オークションにかけられた。

ダビディーンは、ホガースはこのような事情を熟知していたと指摘した上で、次のように述べている。

二つの商品（筆者註：古い絵画と黒人奴隷）は、オークションのためのロット番号を割り当てられ、購買希望者の精妙な美術鑑定によって、微に入り細を穿つように査定された。（Dabydeen 87）

黒人奴隷のオークションについては、次のような記事も残っている。一七〇二年の広告記事である。（Ackroyd 321）

十二歳の黒人の少年で紳士の召使いとして最適です。フィンチ通りのデニスのコーヒー・ハウスで売りに出されます。

コーヒー・ハウスは、小規模ならば、一種の「蚤の市」の場を提供するものであったし、大規模ならば、巨匠が描いた古い絵画（真贋が入り混じっていただろうが）や黒人奴隷が売り買いされる場でもあった。

ホガースの父のリチャードは、端的にいうと、商才がなかったのだろう。一七〇四年の一月に開店した店は、それから丸三

29

年を経た一七〇七年の年の暮れに破綻している。

少なくとも、ラテン語を話せるという高尚な謳い文句は、さほど効果がなかったことになる。皮肉な話だが、もしも、父のコーヒー・ハウスがそこそこうまくいき、ホガース一家が中産階級の生活を維持できていたならば、ホガースは上の学校にも進学できたであろうし、そうだとすれば、銀細工師の徒弟になるという選択肢はおよそありえなかっただろう。父が破産したことがきっかけとなり、ホガースは十代の半ばで、銀細工師という職人の道に進んだ。銅版画家ホガースの誕生の原点に、彼の父の転落があったのである。

第二章 『娼婦一代記』

第一節 油彩画家としてのホガース

　ホガースがエリス・ギャンブル（Ellis Gamble）という親方の元で銀細工師の徒弟修行を始めたのは、一七一四年の二月のことである。この時、ホガースは十六歳だった。親方のギャンブルは、その頃、まだ二十代後半の若者だった。もっとも、若いとはいえ、親方になるには「妻帯」が義務であり、ギャンブルはすでに立派な家庭人だった。ギャンブルは、ホガースの義理の叔母と縁戚関係にあり、それが縁で、ホガースの弟子入りが決まったのである。当時、年季奉公契約を結ぶと、親方は弟子の父親代わりとなり、弟子たちを自分の家に住まわせ、衣食住などの面倒をみた。ホガースをはじめとする弟子たちは、無給で、春から夏にかけては、朝の五時から夜の七時か八時まで働き、一方、秋と冬は、日があるうちが仕事の時間だった。[28]

　ホガースは、自身の徒弟修行をかなりの苦痛の時代として振り返っている。なぜかというと、ホガースらが任された仕事は、来る日も来る日も、銀の食器や時計を入れる銀の箱に、そして、時には、蔵書票のための銀板（蔵書印）に、依頼者の家紋を彫るという単調な作業の繰り返しだったからである。しかし、ホガースが銀細工師だったことは、結果的に大きな利益をもたらしている。いうまでもなく、銀細工の技術は、のちのホガースの代名詞となる「銅版画」の技術と通底していたからである。[29]

　ともあれ、楽ではなかったホガースの徒弟期間は、一七二〇年の四月に明けた。

　独立してから数年後に、ホガースの人生はある大きな転機を迎えている。というのは、これまでほとんど無縁であった油彩画家への道を、ホガースは自らの意志で切り拓くことになるからである。本格的な油絵の勉強を志したホガースが最終的に辿り着いた先生は、当時の英国画壇の大御所で、イギリス王室の御用画家でもあったソーンヒル卿（Sir James Thornhill）だった。同時代にあって、ソーンヒル卿の画業の業績は群を抜いていた。それは、英国を代表するセント・ポール大聖堂の壮大な「穹窿天井画」を描いたということをもってしてもわかることである。

28　ホガースの徒弟修行に関しては、Paulson, *Hogarth Vol. 1*, 38-41, Uglow 31を参照。
29　すべての銅版をホガースが彫ったわけではなく、彫版師を雇うことも少なくなかったが、たとえば『娼婦一代記』はホガース自身が彫っており、それら六枚の版画は、ホガースの彫版の技術が一流であったことを示している。

十八世紀は、もちろん、現代のように、インターネットで海外の美術館に気軽にアクセスし、自由に西洋の名画を鑑賞できる時代ではなかった。美術の模範とされたのは、ルネサンス期のイタリア美術であったが、他にも、北方ルネサンスの絵画やフランスの多数の名画があった。そのようなヨーロッパの名画の「実物」を矯めつ眇めつ眺めることができたのは、十八世紀のイギリスではほんの一握りにすぎなかった。貴族の子弟の教育の仕上げとして、「大陸旅行」（grand tour）と呼ばれるものがあったが、その大旅行の目的の一つがヨーロッパの芸術に触れることだったことはよく知られている。つまり、ヨーロッパの名画や彫刻や建築を実際に鑑賞することは、富裕層だけに許された特権だったのである。裏を返すと、十八世紀のほとんどのイギリス人にとって、ヨーロッパの芸術の「実物」に触れる機会はほぼ絶無だった。ただし、少なくとも、名画に関しては、代替物はあった。それが版画である。

イギリスでは、版画は基本的にヨーロッパ大陸からの「輸入品」だった。そのような中で、イタリアのルネサンス期の名画とネーデルラントのルネサンスの名画とフランスの名画の「版画」がイギリスに大量に輸入された。それらの版画は、等倍のものではなく、一定の印刷紙に収まるように制作された「縮小サイズ」のものである。ともかく、版画を通して、ヨーロッパの「名画」がイギリスに受容された。それらの版画が売られた舞台はコーヒー・ハウスである。商人たちは、海外で買い付けたものをコーヒー・ハウスに展示し、オークションにかけたのである。

イギリスには、他のヨーロッパ諸国の名画に比肩しうるものはないというのが一般的理解で、したがって、イギリスの油彩画が版画化されることはまずなかった。ヨーロッパの名画の複製品としての版画は、主として、コーヒー・ハウスか版画を専門とする本屋で売られていたが、ホガースのような画家を志す人物にとって、そういったヨーロッパの名画の「版」が彼らの先生だったのである。

イギリス人の好みは海外の芸術一辺倒であり、イギリス人の描く油彩画に関心の眼が向けられることはまずなかったが、一人だけ例外がいた。それが、セントポール大聖堂の天井画（「図版七」）を描いたソーンヒルである。その結果、彼の油彩画が版画化されたものだけは確かな需要があった。

32

図版七

戦後の日本でも、長きにわたり欧米から来るものは、何でも高級と考える「舶来信仰」があったが、じつは、十八世紀のイギリスにおいて、美術の趣味も似たような「舶来信仰」で染められていた。

繰り返すが、その中にあって、ソーンヒル卿だけは別格だった。若い頃のホガースはソーンヒル卿に憧れていたが、一七二四年に卿の私塾(美術アカデミー)への入学を許されている。浩瀚なホガース研究を一九六二年に出版した美術史家のアンタルは、ソーンヒル卿を次のように評している。[30]

ソーンヒル卿は地方の名家の出身だった。そして、イギリス生まれの人間で最初にナイト爵を授けられた画家である。きわめて異例なことに、ソーンヒル卿は下院議員になった。そのことは不可避的に、貴族的なホイッグ党の支持者となることを意味していた。彼の芸術の強みといえば、彼において、イギリスのバロック美術が頂点に達したことである。[30]

国会議員にまで昇りつめたソーンヒル卿は、画家としてのあらゆる栄華をきわめた人だった。さらに、卿は、一代限りのナイト爵ではあったが、「サー」(Sir)という敬称を与えられ、貴族の末席に連なることを許されている。このソーンヒル卿にはジェイン(Jane)という娘がいて、ジェインと弟子のホガ

[30] Antal 33. アンタル(Frederick Antal, 1887-1954)は、ハンガリー生まれのユダヤ人の美術史家だったが、ナチの迫害を恐れてイギリスに亡命したのち、「コートールド美術研究所」(The Courtauld Institute of Art)で教鞭をとった。彼の *Hogarth and his Place in European Art* は、アンタルが書き溜めていた草稿を、死後、アンタル夫人(Evelyn Antal)がまとめて、出版したものである。ソーンヒル卿の出自であるが、アンタルは「名家」として

ースはやがて恋仲になる。師匠の娘と師匠の弟子が結ばれることは、ままあることかもしれないが、当時のホガースは、ほとんど無名の若者にすぎなかったために、あるいは何よりも、ホガースが職人であり、功成り名を遂げた当代随一の画家の娘とは身分が違いすぎるために、ソーンヒル卿は、娘とホガースの結婚を許さなかった。そして、ついに、二人は一七二九年の三月に、ほとんど駆け落ち同然で結婚式を挙げてしまう。もちろん、ソーンヒル卿はそこに立ち会っていない。

かくして、娘のジェインとホガースは、ソーンヒル家と絶縁状態になった。ホガースがようやく名誉を挽回できたのは、彼の初期の傑作『娼婦一代記』が一七三二年に出たからである。もっと正確にいうと、その版画の原画である『娼婦一代記』の六枚の油彩画をソーンヒル卿がみる機会を持ったことが、父と娘と娘婿の和解へとつながった。

ホガースは版画の出版に先駆けて、まず見本としての油彩画を作成し、それを自分の店（スタジオ）に陳列し、実物を確認してもらってから、予約を募った。このような予約販売方式を確立した最初期のものが、『娼婦一代記』の版画である。そして、原画として油彩画を描くというこの方法が、娘婿のホガースを救うことになる。

よくできた物語のようなエピソードが伝わっている。

ホガース氏は、親の同意を得ることなく、ソーンヒル卿の娘と結婚した。卿は、ホガースを得体のしれない芸術家としかみていなかったので、二人が結婚したことにたいそう立腹した。この義理の息子のことをより良く思ってもらおうとして、卿とホガースの共通の友人が仲介の労をとってやった。ある朝のことである。その人物は、『娼婦一代記』の六枚の油彩画をこっそりと卿の居間へ運び入れた。老練な画家はその油彩画をみて、これは誰が描いたのかと訝しみ、特別な興味を示した。真実が明かされると、大声でいった。「いや本当にすばらしい。実に見事だ。こんな絵を描ける男なら、持参金のない妻でも養えるだろう。」(Trusler 50)

この逸話が紹介されている本は、トラスラー (John Trusler) とJ. HogarthとJ. Nicholsによる三人の共著本という形をとっている。手元の本は、どこが誰の記述によるものか、明記されていないが、本のタイトルにあるAnecdotesは「逸話」を意味

いるが、ソーンヒル卿の実家は雑貨商にすぎないとポールソンは述べている。Paulson, *Hogarth Vol. I*, 197.

する言葉であり、書き手の一人が、J.Hogarthとなっていることから、この印象的な逸話の出所は、まさに、当事者であるJane Hogarthつまりホガース夫人と考えることができる。したがって、ソーンヒル卿が、ホガースの『娼婦一代記』の油彩画をみるべく仕組んだ「卿とホガースの共通の友人」とは、ジェインである。わが夫と父親がなかなか和解できないことに業を煮やしたジェインのいわば「奇策」が功を奏したというわけである。

ホガース夫人であるジェインは、なかなかに興味深い人物なので、彼女に少し視点を移してみたい。ホガースが一七六四年の十月に、六七歳で亡くなった時、ホガースの未亡人となったジェインはたちまち窮地に陥ることになる。その主たる理由は、ホガースの死が引き金となって、彼の版画の海賊版が前にも増して出回るようになったからである。一七三五年に、俗に「ホガース法」(Hogarth's Act)と呼ばれている版画家の権利を守る著作権法が成立してはいたが、当時の版画の著作権の期間は、初版から十四年しかなかった。[31]

著作権が切れたものについては、違法性はなかったわけであるが、ジェインは全面的な対抗策をとることにした。まず、ホガースの死の翌年、亡き夫の版画を新たに印刷するための設備一式を整えた。彼女には、版画の原板を所有している強みがあり、「刷り」が高品質なものになることは、いわば折り紙つきである。時を経ずして、ジェインは第二の対抗策を打ち出す。彼女は、自分の印刷所から出るホガースの版画こそが「本物」であると謳う広告を雑誌に掲載したのである。その媒体となったのは、『ロンドン・クロニクル』(London Chronicle)という夕刊紙だった。以下が、一七六五年二月の広告文である。

ホガース氏が、終生住んでいた家で、彼の版画をお売りいたします。住所は、レスター・フィールズのゴールデンヘッズです。一枚一枚の「ばら売り」でも、まとまった「セットもの」でもけっこうです。この場所でしかお求めできません。海外からの注文であっても、誠意をもって対応いたします。版画を精密なものにするために、特別な配慮がなされています。[32]

ここで「殺し文句」となっているのは、「この場所でしかお求めできません (Nowhere Else)」と「特別な配慮 (particular

31 ホガースが主要な推進者となって成立した版画の著作権法については、森洋子氏による詳細な解説がある。(森 8)
32 Uglow 701にこの広告文が転載されている。

regard）という言葉ではないだろうか。ホガースが住んでいた家（スタジオ）で、ホガースの未亡人の指図の元、由緒ただしき原版から注意深く刷られ、未亡人が手ずから売るのだから、「高品質」について、これほど大きな保証はない。

ジェインによる第三の対抗策はいっそう強力だった。彼女は、自らの働きかけによって、「ホガース法」の改正法を導いたのである。その改正法が成立したのは、一七六七年のことで、それにより、版画の著作権は二〇年が追加され、都合、著作権の期間は三十四年となった。(Paulson, Hogarth Vol.1, 196) これによって、海賊版の烙印を押すことが容易になった。[33]

最後の仕上げとして、未亡人は、ホガースの多くの作品についての本格的な解説本を出すことにした。そこで白羽の矢が立てられたのが、トラスラー（John Trusler）である。トラスラーが執筆を依頼されたのは、一七六六年のことで、それが実際に出版されたのは、二年後の一七六八年のことである。(Uglow 701) 彼は、イギリス国教会の牧師で、様々な著作で知られていた。名うての物書きであったことはまちがいなく、その筆力を買われて、ホガースの死後に、未亡人となったジェインが頼ったのである。

ことのついでに、トラスラーに関連して付言しておきたい。

私の個人的印象では、イギリス人はとても伝記が好きな国民である。イギリスの書店に入ると驚かずにいられないのは、手前の正面に、ずらりと種々の伝記本が積み上げられていることである。伝記の好きなイギリス人気質を如実に反映しているのが、『イギリス人名録』という書物である。略して、DNB（The Dictionary of National Biography）と呼ばれる。この『人名録』には、イギリス史に名を残す膨大な数の人間が登場するが、果たして、トラスラーはその中の一人である。以下が、DNBのトラスラーについての記述である。

聖職者にして大いなる変人。文学作品の編纂を得意とし、やぶ医者でもあった。ケンブリッジ大学のエマニュエル・カレッジを一七五七年に卒業した。イタリアの喜歌劇（バーレッタ）の翻訳も手がけた。英国国教会の様々な教区の副牧師を

[33] たとえば、駆け落ち婚を辞さなかったことからも垣間みえるように、ジェインは、独立不羈の精神に満ちた強い女性だった。ポールソンは、ジェインは「社会的意識」が高く、夫の死後、夫の名誉を守ることと自身の社会的地位を保つことに全精力を傾けたと述べている。Paulson, Hogarth Vol.1, 196.

歴任し、監獄の教誨師も務めた。医学の勉強をし、市民向けの説教をよくした。聖職者の効能について、一連の説教をした。本を売るというビジネスを確立した人でもある。トラスラーの書いたものに『道徳家ホガース』（一七六八年）と『居住可能な世界』（一七八八─八九年）がある。[34]

どんな変人であれ、あるいは、やぶ医者風情だったとしても、なんらかの伝てを頼って、ホガースの版画の解説本の執筆をトラスラーに依頼したのは、未亡人のジェインである。そうして、できあがったトラスラーの解説本は、出色のできばえであった。

[34] *The Concise Dictionary of National Biography* (Oxford: Oxford UP, 1992) 3019.

第二節　油彩画と版画の貨幣価値

ソーンヒル卿が激賞した『娼婦一代記』の原画は焼失してしまい、残念ながら残っていない。すでに述べたとおり、ホガースは、まず油彩画を作成し、それを自身のスタジオに陳列し、「これが版画になりますよ」と購買欲をあおった上で、予約販売という方式で自らの版画を市中に売りさばいた（《図版八》は『娼婦一代記』の「第一図」）。いわば、一粒で二度美味しかったのは、見本の絵は、その役割を終えると、今度は、油彩画という一流の商品として、売ることができたことである。いうまでもなく、一点ものの油彩画は、多数が存在する複製芸術の版画より、高い値がついた。[35]

図版八（「第一図」）

一七三三年に出版された『娼婦一代記』は、空前のヒット作となり、ホガースの名声は揺るがぬものとなる。それから、十数年後の一七四五年に、ホガースは、『娼婦一代記』の原画である六枚の油彩画を自らオークションにかけた。少し困惑するのは、このオークションについては、二つの異なる説があることである。

ポールソンは、このオークションに関して、『娼婦一代記』の油彩画（原画）は、一枚につき十四ギニーで売れたと述べている。六枚あったので、総額八十四ギニーである。六枚まとめて買い取った

[35] ベンヤミンは、画像は文字よりも先に複製可能なものになったと述べている。「木版画によってはじめて、画像が技術的に複製可能となった。活字印刷によって文字が複製可能となるよりもはるか以前の話である。」Benjamin 252.

のはベックフォードという政治家だった。(Paulson, *Hogarth's Graphic Works* 76) 一方で、これと似て非なる説を唱えたのが、クリスティナ・スカル (Christina Scull) である。一七四五年のオークションだったこと、買い取ったのがベックフォードだったこと、また売価（総額）についてはまったく同じであるが、相違点が一つある。スカルは、このオークションに出されたのは二つの連作版画の原画の油彩画で、それは『娼婦一代記』と『放蕩息子一代記』であるとしている。(Scull 20)

版画や油彩画の貨幣価値を重視する本書にとって、この相違点は看過できない。六枚と十四枚（『放蕩息子一代記』は八枚もの連作版画）では、一枚あたりの油彩画の値段がかなり異なってくるからである。ポールソンは出典を示しておらず、一七四五年のオークションについての彼の情報源は不明であるが、スカルの情報はそれに比べると明瞭である。

ホガースの版画の基になった原画（油彩画）は行方不明になっているものも少なくないが、状態の良い形で現存しているものとして、たとえば、『当世風結婚』、『放蕩息子一代記』、『選挙』(*An Election, 1755*) などがある。『当世風結婚』は、ロンドン随一の国立美術館である『ナショナル・ギャラリー』に常設展示されており、残りの二点は「サー・ジョン・ソーンズ美術館」に常設展示されている。そもそも先にふれたスカルの研究書である *The Soane Hogarth* は、「サー・ジョン・ソーンズ美術館」の依頼を受けて書かれたもので、出版元も同美術館である。スカルによると、『放蕩息子一代記』の油彩画を買い求めたのは、「サー・ジョン・ソーンズ美術館」の創設者である John Soane (1752-1837) である。ソーンは、イギリスを代表する建築家の一人で、自宅に膨大な美術品のコレクションを有していた。当初は個人美術館であったが、現在は、最小規模の国立美術館となっている。ソーンが『放蕩息子一代記』の油彩画八点を買い付けたのは、一八〇二年の三月二十七日の「クリスティーズ」でのオークションでのことで、売主はベックフォード家の人間だった。いうまでもなく、このベックフォード家の人物とは、一七四五年のオークションでホガースの原画を購入したウィリアム・ベックフォードの子孫にあたる人物である。

[36] 一七四五年にホガースの油彩画を購入した William Beckford (1709-70) は、ロンドン市長を二度務めている。また同性愛者としても知られていた。(Porter, *English Society* 264) 彼と同名の息子 (1760-1844) は国会議員だったが、『ヴァセック』(*Vathek, 1786*) というゴシック小説（おどろおどろしい怪奇小説）を書いた人として英文学史に名を残している。一八〇二年の『放蕩息子一代記』の落札額は、五七〇ギニーという高額なもので、少なく見積もっても、現代の「二千五百万円」くらいとなる。Brewer 221, Scull 9.

39

スカルは、『放蕩息子一代記』の原画（油彩画）を一八〇二年に買い付けたサー・ジョン・ソーンの創設した美術館をいわば代表する形で、そして、元々の所有者であったベックフォード家の関係者の言葉に基づいて、ウィリアム・ベックフォードが一七四五年にホガースから買ったのは、『娼婦一代記』と『放蕩息子一代記』であるとしている。したがって、こちらの方が「真説」に近いと考えるべきだろう。だとすると、一七四五年時点での一枚あたりのホガースの原画の値段は、ポールソンがいう十四ギニーよりはだいぶ下がることになる。つまり、十四枚で八十四ギニーとなり、単純に割り切るならば、一枚は六ギニーとなる。

不思議なことに、少なくとも知る限り、多数のホガース研究者は、版画や油彩画の当時における「値段」には言及するものの、それがどのくらいの「貨幣価値」を持っていたのかについては、頑なに口を閉ざしている。そうする理由は、おそらく、軽々に、そのような形而下的な事柄を扱うべきでないと考えているからかもしれない。あるいは、一七三二年であれ、一七四五年であれ、今から三百年近くも前のことで、比較自体がおよそ無意味と考えているのかもしれない。しかし、私は、ホガースの版画であれ、彼の油彩画であれ、それが当時の社会でどのような貨幣価値を持っていたのか、単純に知りたい。

当時の人々の職種ごとや、階級区分ごとの平均年収はおおよそわかっている。食料品や、家賃や、観劇・オペラ鑑賞や、家具や絵画など、三百年前に存在し、今も存在する例は無数にある。あくまでも、推定値であり、目安でしかないとはいえ、ホガースの版画や油彩画の貨幣価値を考察する価値は充分にあるはずである。なぜなら、油彩画は別として、版画は、ある意味で、薄利多売方式の資本主義経済の「申し子」だからである。版画は、芸術にはちがいないが、芸術作品である前に、流通し、消費される「商品」だったことを忘れるべきではない。

イギリスの貨幣単位について知っておくべき必須事項がある。現在は、一ポンド（pound）は一〇〇ペンス（pence）で、わかりやすい十進法であるが、一九七一年に貨幣制度が今のものに変わる以前は、イギリスの通貨制度は、いったい何進法なのかよくわからない複雑怪奇なものだった。一九七一年以前ということは、もちろん、ホガースの時代もそうだったことになるが、今はもう存在していない貨幣単位があり、たとえば、シリング（shilling）とギニー（guinea）という単位があった。つまり、一シリングは十二ペンスだった。さらに、ギニー旧貨幣制度では、一ポンドは二〇シリングで二四〇ペンスである。つまり、一シリングは十二ペンスだった。さらに、ギニーという金貨が流通しており、一ギニーは二十一シリングだった。ということは、一ギニーは、一ポンドにわずかに一シリン

グが加わっていることになる。この上乗せの一シリングは一種の「チップ代」だった。[37] このような複雑に入り組んだイギリスの旧貨幣制度は、当のイギリス人にも少なからず、わかりにくいものだった。時代は十九世紀となるが、そのことが窺い知れる小説のある一節がある。書いたのはディケンズである。

図版九

「頭の中を整理しなくてはならんからな。まず開くぞ。四十三ペンスはいくらになる？」

僕は「四百ポンドです」といいそうになったが、そんなことをしたら何をされるかわかっていたし、そうなりたくはなかったので、およそそれくらいだろうという数字をいってみました。それは、八ペンスほど、はずれていました。パンブルチュック叔父さんは「十二ペンスは一シリングだろ？　四〇ペンスは三シリング四ペンスだ」などとおさらいし、これほど教えたんだからもう大丈夫だろうと、勝ち誇ったように、僕から答えを求めました。「さあ、もう一度開くぞ。四十三ペンスはいくらだ？」僕はしばしの間、沈思黙考し、「わかりかねます」といいました。[38]

四十三ペンスの正解は三シリング七ペンスである。旧貨幣制度の大きなポイントは、ポンドとギニーの微妙な差異であり、

[37] イギリスの貨幣単位は次の研究に詳しい。横川　770-84.

[38] Great Expectations ch. 9, 67-68. ディケンズの『大いなる遺産』は、彼が主宰した週刊誌 (All the Year Round) に、一八六〇年から翌年にかけて連載された。ディケンズの最高傑作かもしれないこの小説は、ピップ (Pip) という主人公の「一人称の語り」を一つの特色とする。『図版九』は、この小説の冒頭部で、ピップが逃亡囚人のマグウィッチ (Magwitch) と遭遇する場面を描いたものである。The Victorian Web 内の図版を借用させていただいた。https://victorianweb.org/art/illustration/pailthorpe/1b.jpg

繰り返しになるが、一ポンドは二〇シリングで、一ギニーは二十一シリングである。すでにみたように、『娼婦一代記』の六枚の油彩画の総額は、六ギニーの六倍で、三十六ギニーとなる。一方、その版画の値段は、六枚一セットで、一ギニーだった。つまり、版画は油彩画の三十六分の一の値段だった。ということは、版画をわずか三十六セット以上売ると、油彩画がもたらす対価を上回ることになる。実際に売れた版画は、三十六という数字など比べものにならないほど膨大なものだった。

ホガースの場合、版画の予約に際しては、最終支払い総額の半額を予約時に払い、刷り上がった版画を受け取る時、残りの半額を払う仕組みになっていた。予約時に半ギニー（十シリング六ペンス）を払ったわけである。『娼婦一代記』の版画六枚は、一ギニーが支払い総額であるから、予約時に半ギニー（十シリング六ペンス）を払う仕組みになっていた。予約時の半額は、いわゆる、「手付金」である。『娼婦一代記』の予約券の「証し」として、受け取ったのが、「予約券」(subscription ticket) だった。『娼婦一代記』の予約券は、なかなか込み入ったデザインが施されており（図版一〇）、ホガース特有の「細部に神が宿る」式の仕掛けに満ちている。

『娼婦一代記』の予約券は、縦十二センチ、横九センチほどのもので、郵便はがきより一回り小さいくらいである。次にみるとおり、予約券の下半分の文面は、「上記、正に受領しました」という意味を伝えている。

　　予約券（subscription ticket）の上半分の文面は、

この文の末尾には、W:m Hogarth と署名がされている。もちろん、William Hogarth を意味している。受領文以外の所にはラテン語の文句が書かれており、この言語の達人であったホガースの父リチャードの薫陶の跡がしのばれる。

『図版一〇』の予約券上部の構図の中の壁面には Antiquam exquirite Matrem という文字が刻まれているが、これは「なんじの太古の母を求めよ」というラテン語の格言で、「母なる自然に帰れ」という意味である。また、予約券の中央寄りには、「太古の母」の影像がみえる。それは、八つの乳房をもつ女神像である。少し異様な感じがするが、じつは由緒ただしき彫刻で、現在のトルコにかつてあった（ギリシア系の）古代都市エフェソスの神殿（現在は観光名所となっている）に安置されている「豊饒の女神アルテミス」を模したものである。多数の乳房は多産を暗示している。

ホガースの版画は、しばしば「エロス」（性愛）を内在させるが、予約券の図案もそのトポスの具現である。豊饒の女神のスカート状のドレス（shift）の下を覗き見ようとしている子供がいる。彼は、上半身は人で、下半身は山羊の半獣神サテュロスである。ここでの意味深長な細部は、幼神サテュロスの「ぱっ」と開いた左手である。豊饒の女神の「秘部」を目撃した時の素直な驚きが、この左手から伝わってくる。

他にも三人の幼神がいる。彼らは、プットー（putto）と呼ばれるが、キューピッド（クピドー）とほぼ同義である。三者三様で、左側でキャンバスに向かっているプットーは、豊饒の女神のデッサンをしている。左から二番目のプットーは、好色な覗き見をする半獣神サテュロスを制止しており、さながら「道徳」の化身である。

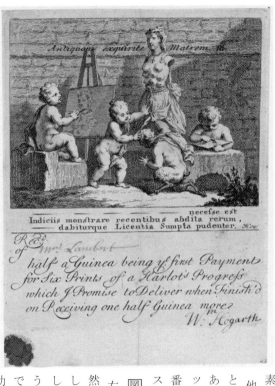

図版一〇

右端のプットーは謎めいているが、ポールソンは、自然（豊饒の女神）に目を向けず、自分の想像力を頼みとして、何かを描いている（書いている）プットーと解釈している。（Hogarth's Graphic Works 75）もちろん、そうとれないこともないが、指で追いながら何かを「読んで」いるようにもみえる。だとすると、このプットーは、幼少時に父の手ほどきを受け、ラテン語を勉強しただろうホガースの自画像ではないだろうか。そう解釈すると、この絵を取り巻くラテン語とも辻褄が合う。

さて、版画の予約者の数を増やすために、いくつかの方策が取られた。一つは、新聞等の雑誌に何度も広告を打つことである。数を売らないと勝負にならない。「商品」の販売促進をしたのが宣伝広告であり、「商品」と「しつこい宣伝」は、今も昔も密接不可分であることに変わりはない。もう一つの売り出し戦略は、原画としての油彩画をホガースのスタジオに陳列す

ることだった。このような見本はかなりの評判を呼び、「あの娼婦の絵をみたか？ 描いたやつは誰だ？」というようにして、いわば、倍々ゲームのような形で、『娼婦一代記』の「うわさ」が市中に広まった。(Paulson, Hogarth Vol. 1, 305-07) 発売前にうわさになった時点で、成功はほぼ約束されたようなものである。事実、初版刷りの部数は空前の数に達した。

ヴァーテューが版画屋から聞いた話が真実だとすると、『娼婦一代記』は、一二四〇組が売れたことになる。そして、ホガースはその売れた数に見合う利益を出したはずである。彼が自分で負担した費用といえば、自分の助手への支払いと一回あたり二シリングで、六十五回出した広告費くらいのものである。(Paulson, Hogarth Vol. 1, 310) [39]

一二四〇ギニーから、仮に四〇ギニーを諸費用分として差し引いたとしても、ホガースが『娼婦一代記』の版画からえたと推定できる純益は、一二〇〇ギニーである。

ところで、今までみてきた様々な値段の貨幣価値（monetary value）は、いったいどのくらいなのだろうか。それは、二〇一五年に出版されたヒューム（Robert D. Hume）という経済学者の手になる研究である。その論文において、ヒュームは貨幣価値を考える対象年代が一六六〇年から一七六〇年の百年間であると断っている。[40] なぜ、この百年間かというと、この期間を通して、インフレがほぼなかったからである。(Hume 376)

かつての一ポンドが、二十一世紀初頭という現在の何ポンドに相当するかを推定するためには、三百年以上の時間をまたがって存在する同じたぐいの「商品」の値段や、当時と同じかまたは似通った「職業」の所得を知らねばならない。たとえば、本（小説）の価格、様々な食品や衣料品の値段、酒代、家賃、劇場の入場料、油絵の値段などがヒュームの検討を受けている。比較の対象となった職業としては、事務職員、職人（熟練工）、肉体労働者、学校の先生、作家、俳優、作曲家、歌手などがある。それらのデータを踏まえ、ヒュームは、次のような「価格倍率式＝multiplier」を提唱する。

39 ヴァーテュー（George Vertue, 1684-1756）はホガースよりも十三歳ほど年上の版画家で、美術関連の熱心なコレクターでもあった。同時代にあって、ホガースほどではなかったが、大きな成功を収めた版画家である。ヴァーテューは、ホガースの「言行録」を残している。

40 ホガースの版画は、一七二二年から一七六四年（ホガースの没年）にかけて出版されており、ヒュームが対象とする期間とほぼ重なる。

食料品、家賃、酒、衣料品、劇場やオペラの入場料、そして多種多様な仕事から得られる収入（年収）などについて、当時の値段と今の値段の比較を試みた。その結果、当時の値段におよそ二百倍から三百倍を掛けると、現在の貨幣価値になるだろうという結論に至った。（Hume 381）

つまり、十八世紀のあるものの「値段」の現代における「貨幣価値」は、当時の値段の二百倍から三百倍ではかれるということになる。「倍数」（multiplier）にやや開きがあるのはやむを得ないとヒュームは述べている。というのは、十八世紀の家賃は今の家賃と比べて総じて安い（あるいは、安すぎる）ものだったが、一方、当時の様々な食料品代は、今のそれと比べると、かなり高めだった。また、十八世紀において、コンサートやオペラの入場料は、現在と比べると、法外としかいいようのないほど高額だった。（Hume 379, 383-89）

仮に目安にすぎないとしても、『娼婦一代記』の六枚一セットの値段である一ギニーがどのくらいの貨幣価値を持っていたかを推定できる一つの道具を手にしたことになる。ヒュームが提唱した「掛け率」をここでは仮に、「ヒューム係数」と呼ぶことにするが、幅をつけて推定値を出すと、わかりにくくなるために、以降では、やや単純化し、二百倍と三百倍の中間値である「二五〇倍」を「ヒューム係数」とみなすことにする。

一ギニーは一ポンド一シリングである。また、一ポンドは二〇シリングなので、一ギニーをポンドで表現すると、1.05ポンドとなる。ただし、ポンド表示では、私たちにとってわかりにくいので、ポンドと円の為替レートを調べなくてはならない。

ヒュームの論文の出版年は二〇一五年であるが、単年ではなく、ここ二〇年ほどのポンドと円の為替レートの平均値を出した（表一）。

表一

ポンド／円の為替レートの推移	
2000	163
2001	175
2002	188
2003	189
2004	198
2005	200
2006	214
2007	236
2008	193
2009	146
2010	136
2011	128
2012	126
2013	153
2014	174
2015	185
2016	148
2017	144
2018	147
2019	139
2020	137
2021	151
平均レート	167

この為替レートは、「イギリス・ポンド／円の為替レートの推移（1980～2022年）」というインターネット上の記事を基にしている。[41] 二〇〇〇年から二〇二二年までの、ポンドと円の為替レートの平均値は、一ポンド一六七円である。だとすると、『娼婦一代記』の版画の値段である一ギニーの「現在」の貨幣価値は、1.05（ポンド）掛ける二五〇（ヒューム係数）掛ける一六七円となり、約四万四千円である。なお、一ポンドは、約四万二千円になる。

銅版画は、写真印刷のポスターのような完全な工業製品ではない。専門の職人が、一枚一枚、専用のプレス機を使って刷りあげる「工芸品」（artefact）である。『娼婦一代記』の一枚の大きさは、第何図かによって、ばらつきがみられるが、平均的には、縦三〇センチ、横三七センチで、その面積は、Ａ３版の紙とほぼ同等である。この大きさで、質のよい、美しい版画が六枚そろったら、部屋が見ちがえるだろうと思う人は、今でもいるのではないだろうか。それが、四、五万円くらいで買えるならなおさらである。

『娼婦一代記』の油彩画は一枚あたり六ギニーだった。これを円換算にすると、二六万円ほどになる。そして、六枚セットだと約一六〇万円に跳ね上がる。とはいえ、この値段は、『娼婦一代記』の版画がはじき出した純益に遠く及ばなかった。版画の純益は一二〇〇ギニーと推定されるが、それを円換算にすると、五千万円を超えるからである。

経済学者のヒュームは、先ほど触れた論文の中で、興味深いことを述べている。十八世紀の中頃までは、ロンドン市民は、セント・ポール大聖堂、グリニッジ病院、セント・バーソロミュー病院、捨て子養育院といったごく限られた場所でしか油彩画をみることはできなかった。まれに絵の展覧会が開かれると、人が押し寄せ、黒山の人だかりとなったという。当時のロンドン市民は、等しく「美術への飢え」（hunger for art）を持っていたはずだとヒュームは述べている。(Hume 392) そんな「美術への飢え」をいやす役割を果たしたのが、「買おうと思えば買える」ホガースの版画だった。四、五万円という価格設定は、微妙に適切な戦略的価格といえないだろうか。その値段ならば、決して安物ではない。そこにこそ高価な美術品ともいえる。

そして、それらの版画は、ロンドンっ子のうわさの種にまでなった話題作でもあった。次節以降で詳しく論じるが、一枚の版画には、多くの意味深長な細部がたっぷり仕掛けられており、読み込むほどに、新しい局面が目の前に広がる。その意味で

41 「イギリス・ポンド／円の為替レートの推移」のURLは次のとおりである。
https://ecodb.net/exec/trans_exchange.php?b=JPY&c1=GBP&ym=Y&s=&e=

は、豊穣な美術品でもある。

ホガースの版画を求める階層は、全階級のあらゆる職業の人たちだった。たとえば、大地主、弁護士、兵士、船乗り、学校の先生、学者、商人、小売店主、召使い、事務員、徒弟などである。(Paulson, *Hogarth Vol. I,* 310) かくして、ホガースの版画は、ロンドンの至る所に「偏在」することになった。

すでに述べたように、『娼婦一代記』は少なくとも一二四〇セットがロンドン市中に出回っている。さらに、『娼婦一代記』には、大ぶりの紙二枚に六つの場面を描きこんだ廉価版が売られていた。これはホガースが特別に許可したもので、正規の版画の値段では高いと感じる比較的貧しい庶民のために制作されたものである。加えて、ホガースを悩ませ、怒らせた多数の海賊版の存在があった。海賊版はコピー（模造品）にはちがいないが、版画はもとより本質的にコピー商品である。いずれにしても、海賊版という「ばったもん」が厄介だったのは、本物よりもはるかに安価なために、本物よりも膨大な数が出ることで、それがホガースをいっそう不愉快にさせた。

「偏在」は英語では ubiquity と表現するが、「偏在性」はホガースの版画を考えるにあたって、重要な意味を持っている。

ホガースが海賊版の横行に業を煮やし、自らが主体的に動いて、一七三五年に、俗に「ホガース法」と呼ばれる海賊版取締令を成立させたのはすでにみたとおりであるが、皮肉にも、ホガースの版画の海賊版の増殖は、彼が創造した本物の「商品」の卓越性を裏面から証明していた。

47

第三節 「第一図」：娼婦のメタファー

『娼婦一代記』の六つの図版の最初の「第一図」（「図版八」）の再掲[42]物語のヒロインは、馬車でヨークという田舎町を出て、今しも、ロンドンに降り立ったところである。その名をモル・ハッカバウト（Moll Hackabout）という。[43]

図版八（再掲）

モルの転落の人生は、早くもこの「第一図」で暗示されている。モルが降り立った場所は、売春宿の前であり、売春宿の女将（おかみ）は、「カモがきた」とばかりに、モルの容貌を品定めしているからである。

モルは、清楚感のある美貌の持ち主で、娼婦となったら客の人気を呼ぶだろうと女将は内心でほくそ笑む。画面右手には、売春宿の戸口で、いやらしい目つきでモルを凝視する男がいる。以下では、小題に振り分けながら、「第一図」の意味を吟味する。

42 たとえば、「第一ステート」のように、幾つかある改訂版のどれかを明示するのが通例であるが、借用元であるメトロポリタン美術館はそれを詳述していない。関連する資料をみる限り、本章で扱う『娼婦一代記』は「第三ステート」と考えられる。

43 ヒロインの名は、M. Hackabout であることが「第六図」からわかるが、多くのホガース研究者は、M. を Mollとする。理由の一つは、mollは、「売春婦」を意味する俗語だからであり、もう一つの理由は、『娼婦一代記』のタネ本の一つとされる小説『モル・フランダース』（Daniel Defoe, Moll Flanders, 1722）の小説のヒロインの名前がそうだからである。こちらのモルは、売春、犯罪、近親相姦、流刑など波乱万丈の生涯を送る。

ノン・フィクションとしての版画

『娼婦一代記』はフィクションであることはまちがいないが、他方で、ノン・フィクションの要素もあわせ持つ。というのは、モデルとなった複数の有名な実在の人物がいるからである。

つまり、ホガースの作品は、しばしば「こんにち的な話題性」(topicality) を作品の中に埋め込む。この意味では、同時代に勃興し、流行した新聞との類似性がある。あるいは、「週刊誌的ジャーナリズム」とでもいうべきだろうか。

ホガースの版画は、神話や聖書の挿話に基づく「歴史画」ではない。歴史画において、トポス（主題）はしばしば形骸化してしまう。いってみれば、誰でも知っている「昔」の話だ。対して、ホガースは、同時代の新しい空気を求めて、斬新な話題を探しだす。その結果として、ホガースの版画に、当時の「話題の人物」が立ち現れるのである。「第一図」については、当時の人ならば知っていただろう話題の有名人は、少なくとも、

二人いる。一人は、モルの顔をじっとみつめる売春宿の女将（「図版十一」で、その名はマザー・ニーダム (Mother Needham)という。

［図版十一（部分図）］

彼女は、田舎から出て来たぽっと出の娘をたぶらかし、売春の道に引きずり込むことで悪名を馳せていた。マザー・ニーダムは、この連作版画が出版される直前に亡くなっている。末路は以下のような次第で、因果応報とはいえ、哀れなものである。

一七三〇年の四月三〇日の金曜日のことである。つまり、ホガースが『娼婦一代記』の予約制の販売の募集を始めてから一ヶ月が経った頃の話である。あの悪名高きマザー・ニーダムは、パーク・プレイスに面した場所で、さらし台の刑を受け、立ちつくしていた（この刑は都合二回あったが、今述べているのは最初の一回目のことである）。人々は彼女にひどい仕打ちをした。それが元になって、マザー・ニーダムは五月三日に亡くなった。(Paulson, *Hogarth Vol. I*, 252)

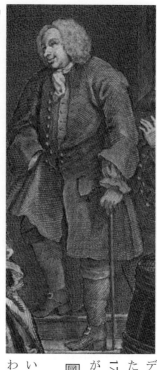

図版十二（部分図）

「さらし台」(pillory) の刑とは、重い木枠に頭や手や足を固定させられ、道端などに放置されることである。ここで、マザー・ニーダムは、立っているので、頭と両手を拘束される形のさらし台にかけられていたことになる。この刑を受けると、集まった人々に、野次られたり、汚いゴミを投げつけられたり、蹴られたり、あるいは、殴られるのがお決まりだった。マザー・ニーダムは、わずか二回のさらし台の刑で命尽きている。悪名の度合いに比例するように、面罵や暴力が加速してしまったのだろう。

売春宿の戸口に立ち、若いモルにさっそく目を付け、好色そうな笑みを浮かべている中年男性がいる（図版十二）。彼のモデルとなった人物は、マザー・ニーダムを凌ぐ有名人だった。彼の名は、チャータリス (Colonel Francis Charteris, 1785-1732) という。大きい英語辞典ならば、そこに名前が載るほどの有名人である。

彼は、詐欺まがいの賭博と高利貸し業で、巨万の富を築いたことで知られていた。というよりも、ひとえに、忌まわしい「強姦魔」として悪名が轟いていた。彼のやり口は、

『娼婦一代記』の「第一図」からも看取できるものである。

チャータリスは、モルがそうであるように、田舎から出て来た好みの娘に狙いをつける。そして、狙いをつけると、マザー・ニーダムや同類の売春宿の女将を介して、「よい女中の仕事があります」と声をかけさせ、自宅の女中として雇い入れる。そして、その相手の女性を無理やり手籠めにし（すなわち、強姦し）、楽しむだけ楽しんで捨てるということを繰り返していた。

泣き寝入りする女性が多かったようであるが、ついに、チャータリスは逮捕され、裁判にかけられることになった。芸能人がらみの醜聞が起きると今もそうであるように、新聞や雑誌は、チャータリス事件をめぐって、連日の報道合戦の様相を呈することになった。原告は、アン・ボンド (Ann Bond) という女性で、彼女の訴えを伝える裁判記事が残っている。

チャータリスは私に暖炉の火をおこせと命じました。そして、ドアのところに行き、鍵をかけると、私を長椅子の中に押し込み、力づくで、私の身体を犯しました。私は泣き叫びました。召使いたちは隣の広間におり、私の声が聞こえたはずですが、誰も助けにきませんでした。私が叫ぶと、彼はナイトキャップを私の口の中に押し込みました……。私は、このことは、自分の友人たちに話すといいました。そして、彼を訴えるといいました。すると、「そんなことをしたらお前を破滅させてやる」というのでした。私は、なおも訴えるといい続けていると、彼は乗馬用のムチを取り出して、私の背中と顔にムチを浴びせました。[44]

この裁判が行われたのは、一七三〇年の二月で、翌月には、『娼婦一代記』の予約の募集が始まっている。つまり、『娼婦一代記』の起源(ルーツ)に、同時代の有名な悪い女(ニーダム)と悪い男(チャータリス)がいたということである。

一七三〇年に裁判が結審し、チャータリスに死刑判決がくだる。ところが、憎まれっ子世にはばかるというべきだろうか、彼はそれを回避することに成功する。国王(ジョージ一世)による死刑免除の勅許がおりたのである。ここでもやはり、地獄の沙汰は金次第であって、チャータリスの財力と彼の門閥がものをいった。彼の娘婿は伯爵で(Earl of Wemys)、国王に働きかけることができる人物だった。そして、死刑の執行停止に何よりも効き目があったのは、チャータリスが、当時の事実上の首相であるウォルポール(Robert Walpole, 1676-1745)の庇護を受けていたことだった。多額の寄付(賄賂)を渡していたこともあり、チャータリスは「偉大なるボビーのたいせつなお得意さん」だったのである。[45]

4 4 原文では、アンの告訴内容は三人称になっているが、わかりやすくするために、あえて一人称で訳出した。Paulson, *Hogarth Vol. 1*, 243.

4 5 Paulson, *Hogarth Vol. 1*, 248. 原文は以下のとおり。"A Favorite Worthy of Bobby the Great" いうまでもなく、ボビーとは、ロバート・ウォルポールを指す。ウォルポールについては、本書の第二章第六節(pp. 185-86)を参照。

次にみるのは、これまで一再ならず強調してきたホガースの版画の意味深長な細部である。「第一図」については、三つの細部に目を向けるが、その前に、別の一つのことに触れておきたい。

唐突かもしれないが、ここで、二十世紀を代表する詩人のエリオット (T. S. Eliot) の登場を願うことにする。エリオットは詩のみならず、文学批評においても、紛れもない天才だったが、シェイクスピア (William Shakespeare, 1564-1616) の『ハムレット』(Hamlet, 1601) を失敗作だと断じた有名な評論がある。エリオットは概略、次のようなことを述べている。

劇詩人は、作品から生み出される「情緒」(emotion) を表現するにあたって、登場人物の情緒にだけ頼ってはならない。登場人物に内在する「情緒」を反映するような外的な事柄、すなわち「客観的な相関物」があってはじめて、適切な情緒が喚起される。『ハムレット』には、そのような「客観的な相関物」がない。

ここで枢要な鍵語となるのは、「客観的な相関物」(objective correlative) と呼ばれる言葉で、これに関して、エリオットは次のように述べている。

芸術において、情緒を表現する唯一の方法は、それに呼応する客観的な相関物をみいだすことである。別言すると、それらは、連続する「もの」であり、一つの状況であり、数珠つなぎの一連の出来事である。このようなものが、ある特定の情緒を生み出す方程式となる。したがって、感覚的な体験に結びつく外的な事実がひとたび与えられるなら、情緒は即座に喚起される。[46]

高度に知的なエリオットの言葉を、あえて、ごく卑近な言語に翻訳するなら、作中人物の「情緒」や「感情」に呼応する外的な「もの」や「事柄」や「出来事」が用意されていなくては、優れた文学たりえないということである。本書の側に引きつけて、さらにいい直すと、登場人物なり、作者なり、そこに秘められている情感を知る手がかりとなるのが、外的な「もの」であるということである。

46　Eliot 48. 『ハムレット』論のオリジナル版が出版されたのは、一九一九年である。

ほくろ

ホガースにおける「細部」は、まさに、「客観的な相関物」の宝庫である。ホガースが描出した「ほくろ」がその典型例である。

ここで、マザー・ニーダムの顔を改めてみると、左顔だけで大小の黒い点が少なくとも、四つほどみつかる（「図版十三」）。これは、「付けぼくろ」（beauty patches）と呼ばれるもので、いわゆるニセのほくろであり、当時の女性たちに共有されたファッションだった。ほくろが顔の印象を微妙に変えることは確かにあり、ほくろに凝る美容術があったということ自体は、理解できなくはない。とはいえ、マザー・ニーダムのほくろは単なるファッションではなかった。彼女は、売春宿の女将であり、前職は娼婦で、この職業に付きものの病は「性病」である。梅毒がもっとも怖れられた性病だったが、その端的な初期症状が、全身に広がる赤い発疹だった。病状がさらに進行すると、皮膚や粘膜に結節性の病変が生じ、しこりの中央部が窪んで膿瘍となり、その結果、骨を溶かし、鼻が欠けるようなことがあった。事実、あとの「第三図」でみることになるが、そこに登場するモルの女中は「鼻欠け」である。[47]

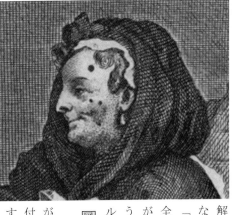

図版十三（部分図）
梅毒に起因する赤い発疹や皮膚に生じた潰瘍性の病変部を隠すために「付けぼくろ」が使われたことが知られている。マザー・ニーダムのほくろの中では、額に貼られた付けぼくろがひときわ大きく、これが病変部を隠している可能性がある。別の見方をすると、彼女は危険な「伝染病」の保菌者に他ならず、その意味で、見る者に「性病」の恐怖を植えつける存在である。ほくろは極微の細部といえるが、この意味深長な細部は、梅毒という恐ろしい性病の「客観的な相関物」なのである。

[47] 梅毒の症状については、Porter, *Blood and Guts* 99-103 および『ブリタニカ国際大百科事典』を参照した。

モルの右腕から小さなハサミがぶら下がっている（「図版十四」）。このハサミをめぐって、三つの解釈が生まれている。[48]

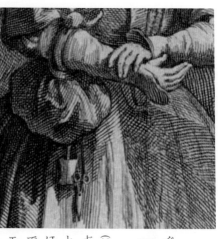

図版十四〈部分図〉

第一の解釈は、「感傷的な読解」と呼ぶべきもので、モルは「純真な田舎の娘」(Santesso 499) として読み込まれる。つまり、ヨークという田舎町から出てきた時点のモルは、汚れのない純真無垢な女性で、「家庭の天使」（Angel in the House）としての素地を多分に有していると解される。「家庭の天使」とは「良妻賢母」とほぼ同義の概念で、封建的な枠組みにおいて、女性(仮名をモルとする)はまず「娘」である。そして、モルは、娘として、家長である「父」に従順でなければならない。モルはまた良き「妻」でもある。彼女の「夫」は、外で「七人の敵」と戦い、疲れ果てて帰宅する。そうした時、モルは家庭の団欒を盛りたて、夫に安らぎと憩いを与える。モルはさらに「母」である。母として、「暖炉」の前に座り、子供たちに囲まれて針仕事をする。このように、良き妻、または、やさしい母がする家庭の針仕事を象徴する「客観的な相関物」が「図版十四」の小さなハサミである。今では誰も信じないだろう「家庭の天使」という神話は、しかし、イギリスにおいて確かな勢力を保持していた。[49]

むろんのこと、『娼婦一代記』のモルは売春婦に転落する女性であり、「家庭の天使」とほぼ対極にある。ともあれ、「感傷的な読解」では、「家庭の天使になれたかもしれないのに、かわいそうなモル……」というお涙頂戴の構図でモルの物語を読む。単純化すると、モルが娼婦になり、社会の最底辺に堕ちたのは、社会が悪いからである。すなわち、ハサミを持つモルは、ロンドンという大都会の悪に染まった「犠牲者」(victim) である。

[48] ハサミをめぐる解釈については、下記の研究に多くを負っている。Santesso 499-521.

[49] 家庭の天使のイデオロギーに関しては、Houghton 341-93 を参照。

第二の解釈は、モルが持つハサミに関して、もっと即物的な解釈をする。

それは、「職業的な読解」ともいえるものであるが、ハサミは、モルがロンドンでやろうとしていた「お針子」という職業を暗示する。ハサミは、すなわち、モルの仕事の「客観的な相関物」である。十八世紀において、ロンドンのような都会で女性がなりえる職業は限られていた。十八世紀の後半になると、工場で織工として働く女性が増えてくるが、織工を別とすると、女中とお針子と売春婦が女性が選ぶことができた職業の代表格である。ここに挙げた三つの職業の中で、ハサミと直接的に結びつくのはお針子である。したがって、モルはロンドンに降り立った時、生活の手段として、この職業を思い描いていたはずだ、とする解釈がモルのハサミとの関わりの中で生まれた。

歴史学者のローレンス・ストーンは、十八世紀において、お針子という仕事は、一日に十四時間から十六時間もの労働を要求されたほとんど奴隷のような扱いを受ける劣悪な仕事よりも、もっと実入りのよい売春婦を選び取る少女も少なくなかった。ストーンはさらに、小説家のデフォー (Daniel Defoe, 1660-1732) などの記述をもとにして、少なくとも、女性においては、固定的な職業観はなかったと考えるべきであり、一人の女性が、はじめお針子だったとしても、安逸さを求めて、女中になり、さらに、堕ちて、売春婦になるような例は多かったと述べている。 50 お針子と女中と売春婦は相互に容易に入れ替わりえる交換可能な職業だったのである。

さて、第三番目の解釈である。この解釈は、一九九九年に発表されたもので、モルとハサミをめぐるもっとも新しい「読み」である。その論文の著者は、サンテッソ (Aaron Santesso) という。要点をまとめると次のようになる。

ヨーロッパの文化において、ハサミの脚と「女性の脚」を結びつける連想が拡散した。その結果、「閉じたハサミ」は「女性の閉じた脚」に他ならず、したがって、「純潔の象徴」となった。ハサミが「純潔」の象徴となったことの一つの証左とな

50 Stone 392. ストーンは、十八世紀イギリスの上流階級と中産階級において、互いの伴侶の中に「親友」をみいだす結婚観のイデオロギーが広まったという指摘をした歴史学者として知られる。ストーンは、この結婚概念を「友愛結婚」(companionate marriage) と名づけた。Stone 217-253. お針子が過酷な職業であるのは、十九世紀もほぼ同様だった。フォード (Mark Ford) は、ディケンズの小説『ニコラス・ニクルビー』(1838) への注釈の中で、帽子屋のようなお針子の見習いは「もっともきつくて、もっとも給料が安くて、しばしば最悪にこき使われた」というディケンズの言葉を引用している。Ford's note on milliner. Nicholas Nickleby, 804.

るのが、婚約時の習慣で、男性は、婚約相手の女性に対して、「あなたは処女ですね」とでもいわんばかりに、ハサミを贈る習慣があった。様々な文学作品においても、このようなハサミのイメージが引用され、あるいは、多用され（具体例として、スウィフト（Jonathan Swift, 1667-1745）の詩などが言及されている）、「ハサミ」は、「純潔」や「貞節」を意味する普遍的な図像となった。

一方、女性の純潔と閉じたハサミの結びつきの裏返しで、「開いたハサミ」は正反対の「性的逸脱」や「淫乱」のシンボルとなった。ハサミのイメージの悪い方の象徴と結びついたのが、「性的な放縦さ」で知られていたお針子である。サンテッソは、なぜ、お針子が、性的な奔放さと結びついたのかは説明していないが、先にストーンの説明でみたように、お針子と売春婦は交換が容易に起こる相互に流動的な職業だったために、お針子は売春婦とほぼ等価のイメージを獲得していたからだと考えられる。

「ハサミ」をめぐる「第三の読み」は、新しい局面を切り開いた。お針子となるかもしれないモルは、実入りがはるかによい売春婦にすぐに転んでしまうかもしれない少女として立ち現れてくる。

ある批評家は、スウィフトは執拗にお針子と売春婦を同一視していると述べている。つまり、ホガースがお針子を売春婦へと貶めたのは偶然ではなかった。ホガースの版画をみる人々は、スウィフトの読者がそうだったように、お針子は「悪徳」と「売春」に運命づけられていることが即座に了解できたはずである。（Santesso 506）

あとに続く版画の五つの場面が暴き出すように、モルのハサミ（＝脚）は、あっという間に開いてしまう。彼女は、やがて「ふだつき」の娼婦となり、父が誰なのか、よくわからない私生児を生み、梅毒に罹り、二十三歳という若さで死ぬ。モルのハサミが暗示する人物像がお針子はすでに「性的な堕落」を内包していたと解釈するならば、モルがあっという間に、「第二図」で、裕福なユダヤ人の妾となり、次に一介の娼婦に落ちていったが、不合理なく理解できる。

『娼婦一代記』は一七三二年に出版されている。イギリス十八世紀は、誤解を恐れずにいうなら、売春婦の黄金時代だった。実際、ロンドンには驚くべき密度で売春婦がいた。ロイ・ポーターは次のように述べている（ここで彼が指示している時代は、十八世紀中葉と考えられる）。

ロンドンには、一万人もの売春婦がいた。彼女たちは、劇場や街路でおおっぴらに客引きしていた ⋯⋯ ロンドンの売春婦の数は、パリのそれを凌いでいた。また、ローマの同業者と比べると、より荒っぽくて、厚顔だった。辺りが暗くなると、売春婦たちは大きな通りに面した歩道に出てきて、一列になって並んだ。たいていは、五人か六人で仲間を作っている。みな、よい仕立ての服を身につけていた。宿屋（兼食堂）が彼女たちのたむろする場所で、そこで客を迎えたのである。(Porter, *English Society* 264-65)

十八世紀のロンドンの人口は、一七〇〇年が六十七万四千人で、一七五〇年が六十七万六千人とされている。[51] ということは、十八世紀前半のロンドンにおいて、ほぼ七〇人に一人の割合で、売春婦がいたことになる。すぐには了解しがたい数字ではあるが、それだけ、売春婦は「ありふれた」存在だった。

サンテッソは、ホガースの意味深長な細部に関して、次のようなことを述べている。

ホガースの場合、「表層」にある物体を軽んじたり、無視したりしては絶対にならない。なぜなら、ホガースは、一見したところ、何の意味もなさそうなものを利用したからである。(Santesso 499)

やはり、ホガースの真骨頂は細部にある。

[51] Dorothy George 37. ドロシー・ジョージは、ロンドンの各教区の洗礼者の記録からロンドンの人口を推定している。

二つの鍋？

「第一図」に関して最後に触れる「一見したところ、何の意味もなさそうなもの」は、二階の手すりに置かれた小さな取手が付いた小鍋風の物体である（「図版十五」）。陶器の鍋のようにもみえるが、これは食器ではない。この鍋状の物体は、版画を拡大するとよりよくわかるが、どちらも裏返しになっている。

図版十五（部分図）

この二つの鍋が何であるか、当時の人にとっては、一目瞭然であったことはまちがいない。しかし、現代人にとっては、そしておそらく、多くの現代のイギリス人にとっても、何かよくわからないものだろうと思われる。

この二つの小物が「何なのか」を明らかにする、ホガースの版画がある。まずそれをみておきたい（次頁）。

58

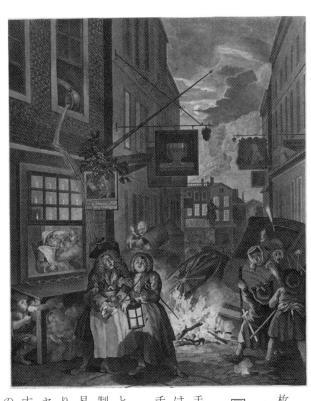

ここにみる版画は、『一日の四つの時』と題された四枚シリーズの「第四図」で、『夜』を描いた一枚となる。

（「図版十六」『夜』Night, 1738）

図版十六

これは夜のロンドンの騒乱の風景である。画面の左手中ほどの槍状のものの根元に、枝葉があるが、これは樫の葉である。そして、樫の葉の掲揚は、この日がチャールズ二世（Charles II）の「王政復古」の記念日（五月二十九日）であることを示している。王政復古とは、一七世紀のピューリタン革命とそれに続く共和制、およびクロムウェルの独裁政治といった政争に辟易した人々が「やっぱり王様の方がよかった」とばかりに、「陽気な王様」（Merry Monarch）と呼ばれたチャールズ二世を呼び戻し、王政が復活したことを意味する。画面左手の小さな窓に、たくさんの「ろうそく」の炎が映っているが、これも王政復古の記念日の風習だった。[52]

この記念日には焚火を燃やすという習慣もあったが、盛大に焚きすぎたために、馬が驚き馬車がひっくり返ってしまった。[52]

一六六〇年にチャールズ二世がロンドンに凱旋帰国した五月二十九日は彼の誕生日でもあった。当日は、窓にろうそくを灯して祝賀の意を示し、街灯で祝い火を焚き、樫の葉を飾った。これらの三つの風習は、すべて「図版十六」にみることができる。近藤和彦氏の『民のモラル』に、この行事についての詳細な記述がある。

52

左手の窓の奥では、カミソリで髭を剃っている人がいる。彼は、当時の「床屋兼外科医」である。窓の外の廂（ひさし）の上に、小さな鉢が並んでいるが、これは瀉血皿であり、中には血液が入っている。瀉血とは、静脈から一定の血を抜くことで、床屋兼外科医が日常的に行う治療だった。高熱や頭痛や心臓病・卒中などに効くと信じられていた。[53] 当時は、人気がある一般的な治療で、床屋兼外科医の日々の重要な収入源でもあった。

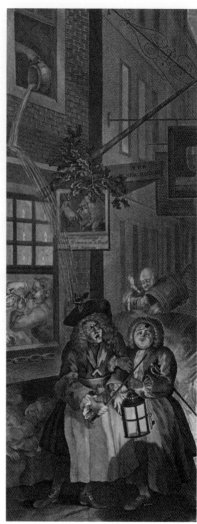

図版十七（部分図）

床屋兼外科医のいる窓の外に、黒い帽子をかぶった男がいる。彼は、ドゥ・ヴェイル (de Veil) という名の実在の人物である（「図版十七」）。またたく間に、「アル中」を促成してしまうことから、当時、取り締まりが強化されたのが、「ジン」だったが、ドゥ・ヴェイルは、この酒の排除に狂熱的に取り組んだ人物として知れ渡っていた。彼の職務は、治安判事 (magistrate) で、つまり、「検事」兼「警察」である。ジンは安い酒であり、庶民から酒を奪った人物としてドゥ・ヴェイルはひどく嫌われていた。[54] その彼の頭に、あたかも罰を下すかのように、何かが流れ落ちている。上をみると、「つぼ」状のものから、液体と黒い固体が落ちている。いうまでもなく、液体は「小便」で、個体は「大便」である。つまり、つぼ状のものは、「おまる」である。英語では chamber pot というが、直訳すると、「寝

53 Porter, *Blood and Guts* 155-56 および Picard 170-76 を参照。

54 ドゥ・ヴェイルについては、Paulson, *Hogarth's Graphic Works* 106-08 および Uglow 309-11に詳しい。

室のつぼ」である。『娼婦一代記』の「第一図」の二つの鍋の正体は「おまる」だった。これは、意味深長な細部とは決して いえないが、ホガースがいかに、当時のイギリスの日常生活の細部に目を配り、人々の生活を写実的に再現したかを物語る。

ここでは、いかにも無造作に、「おまる」の中身が捨てられている。これも日常の風景の写実的な再現だった。というのも、 「おまる」の中身の捨て方には二通りあったからである。基本は、夜になったら、屋内か屋外に設けられた便壺に、内容物を 捨てるやり方がある。そうすると、専門の業者が家々を廻り、くだんのものを回収してくれた。その業者に携わる人々はたく さんいた。ロンドンは大都会だから、排泄量も比例して増大するわけである。業者の名前は、night-soil collectorといい、「夜 の土の回収業者」という意味になる。「夜の土」の多くは、テムズ川に流された。もちろん、すべてではなかったとしても、 人糞が農地の肥料になったことはいうまでもない。[55]

二つめの廃棄法が、版画に示されるように、不届き者や、面倒臭がり屋のとるやり方で、ただ、ざっと窓から直接、道路め がけて、中身を捨てたのだった。[56] 画面で描かれているドゥ・ヴェイルは、その被害をこうむっている。重ねていうが、ジ ンの取引に高税を課したドゥ・ヴェイルへのからかい半分の腹いせである。いずれにしても、話題性の高い実在の人物を取り 込む手法は、『娼婦一代記』のマザー・ニーダムやチャータリスと同工異曲である。「こんにち的な話題性」(topicality)や「週 刊誌的ジャーナリズム」を用いることで、ホガースは常に自己の版画への注目度を高めようとした。その意味で、ホガースは 一人のすぐれたジャーナリストであり、彼を通して、私たちは、イギリスの同時代の風景を「みる」ことができるのである。

55　「夜の土」は、ロンドン近郊の農家や園芸家が好んで使った。他に、この大都市を往来する無数の馬車から落とされた馬糞も畑のすぐれた肥料 として好まれた。Michell & Leys 187 を参照。

56　当時の便所事情については、Picard 14-15 を参照。

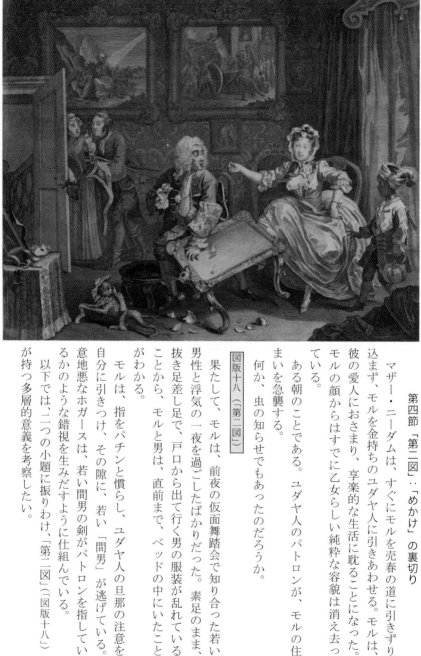

第四節 「第二図」∴「めかけ」の裏切り

マザー・ニーダムは、すぐにモルを売春の道に引きずり込まず、モルを金持ちのユダヤ人に引きあわせる。モルは、彼の愛人におさまり、享楽的な生活に耽ることになった。モルの顔からはすでに乙女らしい純粋な容貌は消え去っている。

ある朝のことである。ユダヤ人のパトロンが、モルの住まいを急襲する。

何か、虫の知らせでもあったのだろうか。

図版十八（第二図）

果たして、モルは、前夜の仮面舞踏会で知り合った若い男性と浮気の一夜を過ごしたばかりだった。素足のまま、抜き足差し足で、戸口から出て行く男の服装が乱れていることから、モルと男は、直前まで、ベッドの中にいたことがわかる。

モルは、指をパチンと慣らし、ユダヤ人の旦那の注意を自分に引きつけ、その隙に、若い「間男」が逃げている。意地悪なホガースは、若い間男の剣がパトロンを指しているかのような錯視を生みだすように仕組んでいる。

以下では、二つの小題に振りわけ、「第二図」（図版十八）が持つ多層的意義を考察したい。

62

寝取られ亭主

「図版十八」（前頁）の左側の鏡台の上にみえるのが、仮面である。モルは、前夜、この白い仮面を付け、仮面舞踏会に出かけ、若い男性と出会い、奔放な時間をすごした。仮面舞踏会は、不道徳で隠微な男女の出会いの場として、当時有名だったものである。犯罪を犯すものがしばしば覆面して顔を隠すように、自分の顔を隠すと悪事がしやすくなる。顔がみえなくなる仮面舞踏会は、男と女の性的な欲望が交差する場となった。当時のそんな仮面舞踏会についての記述がある。

様々な舞踏会の中で、道徳家を戦慄させたのが仮面舞踏会である。踊る相手が誰かわからないということ（あるいは、わからないふりをすること）は、人を興奮させるものである。当惑するような危険な香りがそこにあった。……カーニヴァルの雰囲気に満ちた仮面舞踏会では、異性装 <small>（筆者註：自分の性と異なる性の衣服をまとうこと）</small> もよく行われた。そして、一夜限りの秘密の関係が結ばれた。 (Olsen 387)

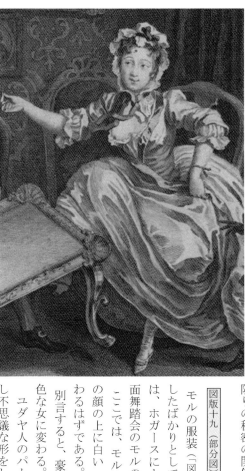

図版十九（部分図）

モルの服装（「図版十九」）をみると、ベッドから起きだしたばかりとしては不自然なほど華やかである。これは、ホガースによる一種の顧客サービスで、前夜の仮面舞踏会のモルの衣装を再現したのである。

ここでは、モルの顔はみえているが、想像の中でモルの顔の上に白い「仮面」を付けるなら、印象は相当変わるはずである。

別言すると、豪奢なドレスと仮面を付けたモルは、好色な女に変わる。

ユダヤ人のパトロンの背後に広がる壁紙の模様は少し不思議な形をしている（「図版二〇」）。

63

図版二〇（部分図）

パトロンの髪の毛（かつら）の後ろで、模様の上部の方だけが、彼の頭に乗っかっているような構図になっているが、この模様は、彼の頭に「鹿の角」が生えたような錯覚を作りだしている。

「寝取られ亭主」（cuckold）の頭には、角が生える。民衆的な図像学はそう教えている。英文学の枠組みの中でその図像を探すなら、まず筆頭にくるのは、「エイヴォンの甘美なる白鳥」こと、シェイクスピアの詩行だろう。たとえば、彼の四大悲劇の一角を占める『オセロウ』（Othello, 1604?）である。この劇は、オセロウというムーア人（黒人）の将軍が美しい白人の妻デズデモーナ（Desdemona）をめとったがゆえに、そして、奸計をめぐらす卑劣な部下のイアーゴウ（Iago）の巧みな言葉に焚きつけられてしまったがゆえに、嫉妬に狂う男の悲劇である。オセロウは、イアーゴウに焚きつけられ、もう一人の部下であるキャシオウ（Cassio）とわが妻の間の関係を疑い、嫉妬に煩悶する。そして、ある時、次のような苦い台詞を吐く。

　夫の額に角の生えるこの災厄（わざわい）は、われわれが生まれついたその時から既に定まる運命なのだ。（Othello 2. 3. 279-281）[57]

　これは死と同じようにまぬがれ難い宿命だ。

ところで、ホガースが大変な芝居好きであったことは有名である。ホガースは、自分の版画や油彩画の場面のモデルとなっ

[57] ここでの和訳は菅泰男氏のものを借用させていただいた。『オセロウ』（岩波書店、一九六〇年）pp. 109-110）個人的な思い出話をさせていただくと、学部に上がってまもない頃、高田康成先生の英文学演習で『オセロウ』を教えていただいた。アーデン版の膨大な注釈を読むのがとにかく大変で、シェイクスピアを味わう余裕がなかったことが悔やまれる。「嫉妬は緑色の目をした怪物だ」というイアーゴウの台詞（3. 3. 170）が、なぜか妙に引っかかったことをおぼえている。「嫉妬」と「緑色」にどんな関係性があるのだろうか。

たのは、舞台で実際にみた場面であるとすら述べている。[59]

むろん、シェイクスピアに限らず、「寝取られ亭主」と「角」の連動主題

ウの台詞を自分のメモに残したりもしている。[58] 彼はまたシェイクスピアも愛好しており、たとえば、イアーゴ

図版二十一（部分図）

は、いわば演劇的な常套句である。 劇の機微をよくわきまえていたホガースは、若い男にモルを盗まれたユダヤ人のパトロンをからかうために、小さな舞台装置を用意したのである。

ホガースにおいて、家具はきわめて頻繁に、その家具の近くにいる登場人物の心的状況やその場に居合わせた人間たちの関係を表す「客観的な相関物」となる。

『娼婦一代記』の「第二図」は、パトロンの目を盗んで、若い男と関係を結んだモルを描いている。その場面では、テーブルを蹴り上げ、パトロンがモルの方を向いているすきに、間男が逃げていく構図をとっており、一見すると、このモルの企みは、成功裡に終わったかのようである。しかし、ユダヤ人はけっして、鈍い愚か者ではなかった。彼は、周囲の状況から、今までそこに「間男」がいたことは薄々わかっていたのである。その時の彼の心情を反映した「客観的な相関物」が、倒れるテーブルであり、さらには、テーブルからずり落ち、砕け散る繊細な紅茶の磁器である。この瞬間、パトロンとモルの愛人契約は、ついえたことを示している。

家具やあるいは食器の状態によって、登場人物の心的状況を暗示するというホガースお得意の構図は、彼の発明によるも

[58] Paulson, *Hogarth's Harlot* 55.
[59] Uglow 632.

65

のではない。家具や食器類を、人間の心理を反映させる「客観的な相関物」として利用した類似の作例があることを指摘したのは美術史家アンタルである。

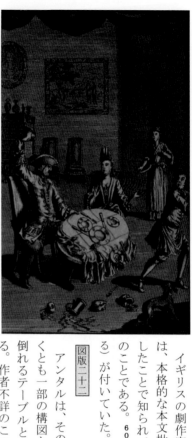

図版二十二

イギリスの劇作家ニコラス・ロウ（Nicholas Rowe, 1674-1718）は、本格的な本文批評を施した初のシェイクスピア全集を出版したことで知られている。それが出版されたのは、一七〇九年のことである。60 そこには、やや粗雑な挿絵（銅版画と思われる）が付いていた。

アンタルは、その版画のうちの一枚が、『娼婦一代記』の少なくとも一部の構図とほぼ同じであることをみいだした。それは倒れるテーブルとそこからずり落ちる食器の組み合わせである。作者不詳のこの版画（＝図版二十二）の構図は実際、『娼婦一代記』の「第二図」と驚くほど類似している。アンタルは、ホガースがこの挿絵を知っており（あるいは『シェイクスピア全集』を所有しており）、自己の版画に取り込んだのだろうと述べている。61

アンタルは、この版画を「芸術的には劣ったモデル」だとしているが、ここにみる人間たちは、確かに硬直した仕草をしており、稚拙な点が目立つ。また、繊細さを欠く衣服の描写も目につく。裏返すと、ホガースの版画が、頭抜けて高度な写実性を有しており、柔らかく、優美な線で描かれていることがわかる。作者不詳の版画（＝図版二十二）をみてから、ホガースを改めて見返すと、後者の技巧の冴えが手に取るようによくわかるのである。

60 ロウは自身の校訂になるシェイクスピア全集に序文を付したが、それが最初の本格的なシェイクスピアの伝記とされている。菅泰男 157.
61 Antal 105. この挿絵は、『じゃじゃ馬ならし』（*The Taming of the Shrew*, 1594）に付けた挿絵である。この図版は、以下のサイトに所収されているものを借用させていただいた。https://internetshakespeare.uvic.ca/Library/facsimile/edition/23/vol2/shr/index.html

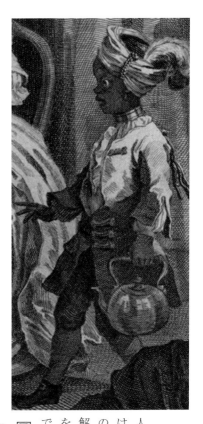

図版二十三（部分図）

黒人の表象

『娼婦一代記』の「第二図」の両端に、サルと黒人の少年（図版二十三）がみえる。サルについては、この版画の主題である「貴族の模倣（猿真似）」のメタファーであるというのが、ポールソンの見解である。（*Hogarth's Graphic Works* 79）それに異を唱えるつもりは毛頭ないが、別の捉え方も可能ではある。

サルも黒人の少年も、「高級なペット」であり、売買される「商品」だった。サルと黒人の少年が代弁するのは、モルにおける貴族的な贅沢である。モルはいわば金に糸目をつけずに、このような高級な商品を買い込んだのである。では、どれだけこれらの「商品」は高価だったのだろうか。まず、サルはきわめて高価なペットだった。トラスラーは、「第二図」のサルは、今やモルの一大特色となった「贅沢と浪費」の典型的な象徴であると述べている。（Trusler 41）　黒人の少年もサルに負けないほど高価な「商品」だった。「図版二十三」で描かれる彼のような黒人奴隷を売り出す当時の新聞の広告記事がある。

十四歳くらいの黒人の少年を売ります。病気がないこと、またこの肌の色の者特有の致命的な欠陥もないことを保証します。二年間、さる家庭であらゆる種類の家事をやってきました。給仕係もしてきました。お値段は二十五ポンドです。彼の主人がこのたび仕事を辞め、引退することになり、手放すことになりました。もしそうでなければ、とうてい、手放せるものではありません。[62]

[62] Roy Porter, *English Society* 136. 黒人少年を売り出すこの広告記事は、一七五六年の *London Advertiser* という雑誌に掲載されている。

「この肌の色の者特有の致命的な欠陥」は「黒人に特有の致命的な欠陥」という意味の差別表現であるが、裏を返すと、広告を出していた「白人」は、差別している意識が根本からなかったがゆえに、堂々とここにそのようなことを書けたのである。

この広告をみる限りにおいては、黒人の召使いが任されていた仕事は、家事労働全般であり、少なくとも、激しい肉体的苦痛を伴ってはいなかったかもしれない。また、『図版二十三』の黒人の少年は、モルにとっては可愛いペット以下でもないようにみえる。ただし、ペットであるということ自体が、常に虐待の危険性を孕んでいるともいえ、召使いとなった黒人奴隷たちがすべて安逸だったとも考えにくい。事実、虐待とまではいえないが、黒人奴隷が召使いになった時、仕事は苦痛に近いほど大量にあったという事例がウォルヴィンによって紹介されている。[63] 次の引用が示すように、イギリスの貴族の邸宅で、黒人奴隷が召使いとして使い始められたのは十六世紀までさかのぼる。

十六世紀の終わりまでには、家に黒人の少年の召使いをおくことは、貴族たちのあいだで、一種の流行になっていた。結果的に、数百人のアフリカの黒人がイギリスに輸入された。しかしそのような急激な増大は、エリザベス女王の頭痛のタネであり、一五九八年には、ロンドン市長とロンドン参事会およびロンドン以外の地区の市長と州知事宛てに公開書簡を出し、黒人の召使いの即刻の国外退去を命じている。（Dabydeen 17）

なぜ、黒人奴隷の召使いの急増が、エリザベス女王（Elizabeth I, 1553-1603）にとって、「頭痛のタネ」だったかまではわからない。推測にすぎないが、女王もまた「この肌の色の者特有の致命的な欠陥」という偏見を抱いていたのかもしれない。ところが、エリザベス女王の意志に背くように、イギリスは十八世紀において黒人は消えないどころか、逆に増え続け、黒人がイギリス社会において、ある程度まで普遍的に存在するようになる。そのことは、ホガースの版画が証明するところでもある。なぜなら、『娼婦一代記』のみならず、『一日の四つの時』や『当世風結婚』（Marriage A-la-mode, 1745）にも黒人奴隷の召使いは登場しているからである。

黒人奴隷の召使いが好まれた理由は、彼または彼女が高級な商品であり、家主の富と地位の「ステイタス・シンボル」たりえたからである。ポーターが言及している黒人奴隷の「売値」は二十五ポンドとなっている。第二章の第二節で論じたとおり、十八世紀の一ポンドは、現在の貨幣価値として、およそ四万二千円である。(p. 46) したがって、二十五ポンドは、一〇五万円となる。つまり、『娼婦一代記』の黒人の召使いの少年は、百万円内外の商品だったと推測できる。モルは、パトロンを利用して、黒人の召使いを買い入れ、みずからのステイタスを誇っていたのである。むろん、虎の威を借りた偽りのステイタス・シンボルである。

関連して、付けくわえると、イギリスは世界最大規模の奴隷消費国だった。イギリスにおいて、黒人奴隷制が正式に廃止されたのは、一八三八年だったが、(Walvin 278) それまでに、イギリスは、西インド諸島などのプランテーションにおける黒人奴隷の強制労働からもたらされる砂糖、タバコ、綿といった「植民地の果実」を享受し続けてきた。ウォルヴィンは、次のように、黒人から搾取し続けてきたイギリスという国家を批判している。

奴隷によって生みだされた産品を最初に享受したのはイギリス人である。彼らは膨大な量の砂糖を消費した。英国海軍の水兵たちは、航海時における不快を癒すために、ラム酒に親しんだ。他のヨーロッパの国々の人もほぼ同様であるが、イギリス人は、タバコを吸い、死んでいった。それは、奴隷によって可能になったタバコ中毒のおかげである。そして、イギリス人は、一八六三年まで、前よりもより良い衣服を身にまとうことができた……ここに挙げたすべての産品は、南北アメリカ大陸全土で、奴隷が解放されたあとになっても、長いこと生産され続けた。(Walvin 334) [64]

［図版二十三］の黒人の召使いの背後に、西インド諸島のプランテーションでの黒人奴隷の苛酷な労働があったというこ
とは忘れるべきではない。人間という高等動物のいわば本能と呼べる部分に「差別」や「虐待」のプログラムが埋め込まれているのが、ホガースがはからずも描き出した黒人の少年というペットなのである。

[64] ラム酒は砂糖を精製する過程で生じる廃糖蜜を原料とする。つまり、ラム酒の背後には西インド諸島のサトウキビのプランテーションと黒人奴隷がいた。

モルは、ユダヤ人のパトロンに追い出され、今は、一介の娼婦に身を落としている。根城としているのは粗末なアパートの一室で、そこが彼女の仕事部屋でもある。モルは、今、ブランチ（朝食兼昼食）を取ろうとしている。女中がモルのために紅茶を淹れている。時間は昼の刻である。

図版二十四（「第三図」）

女中は、中年女性で、かつて、彼女もまた娼婦だった。それがわかるのは、職業病である「梅毒」の後遺症で彼女の鼻が欠けているからである（ただし、縮小している都合上、わかりにくくなっている）。モルは、客からくすねた懐中時計を艶然として、見せびらかしているが、彼女の背後の戸口には、手下の刑事たちを連れ、取締まりの治安判事が現れている。モルは、これから逮捕されるのである。

娼婦と乳房

『娼婦一代記』の「第三図」（「図版二十四」）は、六枚の版画の中でとりわけ特権的な地位を占めている。というのは、この六枚組の版画は、最初から連作版画を意図したものではなく、当初、「第三図」の一枚しかなかったからである。より正確にいうと、「第三図」の原画となった油彩画一枚しかなかっ

た。ヴァーテューという、ホガースよりも十三歳ほど年上の版画家は次のように証言している。

ホガース氏はありふれた売春婦を描いた小さな絵を作った。彼女はドゥルリー・レインに住み、お昼になって、ベッドから起きだしたところである。一人の下品な女が給仕をして、食事を用意してやっている。その売春婦の着崩した様子や可愛らしい顔つきが、ホガース氏のスタジオに来る客たちをとても喜ばせた。そして、客の一人がもう一枚描いて、二枚組にしてはどうかと提案し、二枚の絵ができあがった。

（Paulson, Hogarth's Graphic Works 76）

まず一枚の油彩画がスタジオに展示された。そこには、「図版二十四」にみるとおり、片方の乳房を露わにして、魅力的な笑みを浮かべた娼婦がいた。これをあえて今風に言い換えると、グラマラスな美女のポスターが飾られ、その色っぽい様子が評判を呼んだ。そして、誰かがいった。「これはすごくよいですなあ、ホガースさん。もう一枚同じようなポスターを作ってくれませんか？」

もう一枚が何だったか、ヴァーテューは語っていないが、すでにみた「第二図」（図版十八）であることは疑いようがない。というのも、「第四図」のモルは収容された刑務所内で、浮かない顔つきで強制労働をさせられている図であるし、「第五図」のモルは、蒼白な顔つきで臨終間際だからである。どちらも、「色気」の度合いが弱い。残るもう一枚の可能性は、「第一図」と「第二図」であるが、「第六図」に至っては、モルは棺桶の中にいて、顔すらみえない。一番の決め手は、「第二図」のモルの方が、はるかにコケティッシュで可愛らしい。「第一図」のモルは、「第三図」と同様に、片方の乳房がはだけていることである。そこでは、「乳首」のようなものすら描かれている。このことから、当時の人々がホガースの絵あるいは版画に求めていたものの一端が明瞭になる。女性の肢体から生み出される「エロス」を欲していたのである。物語の「事始め」となった「第三図」と「第二図」に注目する限りにおいて、『娼婦一代記』は表面的な道徳性や教訓性とは裏腹に、不道徳な「猥褻性」を内包していたことは明らかである。

「図版二十四」の右手の戸口からモルの部屋に踏み込んできたのは、当時、異様なまでに厳しい「娼婦狩り」で勇名を馳せていたゴンスン（Sir John Gonson）という実在の人物である（「図版二十五」）。先頭に立ち、指で自分の口元を指しているのがゴンスンで、彼の後ろの方で、長く太い警棒（quarter-staff）を持っているのが、彼の手下たちである。

71

〔図版二十五（部分図）〕

手下の人間たちは現代におきかえると刑事である。ゴンスン
は、治安判事で、検事と警察署長を兼ね備えたような役職であ
る。

「図版二十五」に描かれたゴンスンは実物そっくりなことで
話題をさらった。これに関して、興味深い逸話が残っている。
ゴンスン（没年一七五六年）は、ウェストミンスター地区の治
安判事で、精力的な娼婦狩りで有名だった。イギリスの国家財
政委員会で働いていたある事務員は、ホガースの友人であるウ
イリアム・ハギンズに対して、次のように語ったとのことであ
る。ゴンスンを描いたこの版画がある時、国家財政委員会に持
ち込まれた。委員たちは、それがあまりにも似ていること
に驚き、一人残らず、『娼婦一代記』の版画を買うために、版画専門店へ行った。[65]

『娼婦一代記』は予約制販売を原則とするが、予約された分以外にも刷って売っていた。国家財政委員会はそれを買い求めた
のかもしれない。あるいは、ホガースが正式に許可した廉価版の
『娼婦一代記』が出版されており、それを買ったのかもしれ
ない。[66] いずれにしても、酷似したゴンスンを自己の版画に巧妙に取り込むことで話題をさらったホガースは、ここでも、
「こんにち的な話題性」（topicality）を利用したといえる。ホガースの版画は、「週刊誌的ジャーナリズム」と切っても切れな
い関係にあるのである。

65 Paulson, *Hogarth's Graphic Works* 80-81. イギリスの国家財政委員会について付言すると、これは、首相と大蔵大臣と他に五名の下院議員で組織
された国家の財政を司る重要な委員会である。

66 ホガースが特別に許可した印刷の質が劣る廉価版は、六枚の版画を二枚の大判の紙に収めたもので、一枚につき、三つの版画を載せていた。この
廉価版の作者は Giles King という名の若い版画家だった。Bindman, *Hogarth and his Times* 75 参照。

魔女の倒錯

妖しい笑みを浮かべ、こちらに流し目を送るモルの背後の壁に、魔女の帽子と（柄のない）箒がみえる（「図版二十六」）。

図版二十六（部分図）

この二つのものは、モルの仮装用の道具である。この特別な装備がどのような状況で使われたかについては、二つの解釈の可能性がある。一つは、「第二図」で暗示されていた仮面舞踏会用の衣装だったかもしれないということである。しかし、肝心の仮面がみあたらない。

第二の解釈は、いわゆる倒錯プレイ用の道具として用いられたと読むことである。そう捉えるなら、次頁に掲載した版画が、「図版二十六」とペアリングされるべき「蔭の図」である。[67]

「図版二十七」というある種の裏の絵にみるようなマゾヒスティックな倒錯の要因がイギリスのパブリック・スクールやグラマー・スクール[68]における残酷なムチ打ちにあると指摘したのは、ロレンス・ストーンである。ストーンはその具体例をある小説の一節から引いている。

「私の快楽の道具はどこじゃ？」愛人が樺の枝で出来たムチを取り出すと、彼はいった。「私は、ウエストミンスター校であまりにもムチに打たれたので、もはやこれなしなのは、だめなのだ。さあ、容赦はいらんぞ。」[69]

67 この図版は大英博物館がインターネット上で公開している。タイトルは「ムチ打たれる馬鹿者」で、出版年は一七〇〇年頃である。『娼婦一代記』との関連で、この図版をみいだしたのはハレットである。Hallett 111.

68 パブリック・スクールもグラマー・スクールもイギリス特有の全寮制の「私立」の中高一貫校である。グラマー・スクールは地域限定型の学校で、パブリック・スクールは、イギリス全土から学生を集めるような全国規模の名門校である。桑原 485-504 参照。

69 Stone 279. ウエストミンスター校はパブリック・スクールの中にあって、名門中の名門だった。

図版二十七

すでに、「はだけた乳房」との関連で述べたとおり、『娼婦一代記』には、不道徳な猥褻性が埋め込まれている。そして、この猥褻な文脈と性の倒錯は、相互に連係しあっている。つまり、猥褻と倒錯を結びつける強力な磁場は「ポルノグラフィ」といういわば「不死」のジャンルである。

マーク・ハレットは、一五〇〇年から一八〇〇年にかけて、「娼婦」を社会諷刺のための便利な「媒体」として利用するポルノグラフィの伝統があったことを指摘している。(Hallett 108-112)『娼婦一代記』は一面的には、道徳的で、教訓的であることはむろん否定できないが、同時に、それとは正反対の「猥褻な」ベクトルを有していることも忘れるべきではない。

ハレットの指摘からもわかるように、セクシーな娼婦の図像を求め、そしてそれを消費する一定の「マーケット」があった。それにホガースは便乗したといえる。しかし、ホガースは、性器を明るみに晒すことは慎重に忌避しており、この一線を越えないことに頑なまでに執着した。[70]

70 性器の描写こそはないが、明瞭にポルノグラフィに位置づけられる『ことの前』(Before, 1736)と『ことの後』(After, 1736)という一組のホガースの版画がある。性交の前と後における男と女の心理のズレを皮肉な視点で描き出したものである。さらに、「不道徳な貴族」の求めに応じて、同じ

ホガースにとって、大きな咎めを回避できた最大限のエロス的構図は、女性の「乳房」をはだけさせることだった。ホガースの版画では、異様なくらいに頻繁に、乳房が強調されるが、そこにはぎりぎりのエロスを狙うホガースの戦略があった。

ホガースは、一点ものの、そこそこ高価な油彩画よりも、薄利多売で、ほぼ無限に増殖する可能性を秘めた版画という「複製品」に商機をみいだした人である。

ホガースに内在する「売らんかな」という思惑の発露としての「はだけた乳房」とポルノグラフィックな娼婦の図像を追い求める男たちは、かくして、理想的な互恵関係を結ぶことになった。

主題の油彩画も制作している。しかし、生前、ホガースはこの版画を出版しなかった。それがようやく日の目をみたのは、ホガースの死後七十年後のことである。森 図版番号二十七参照。

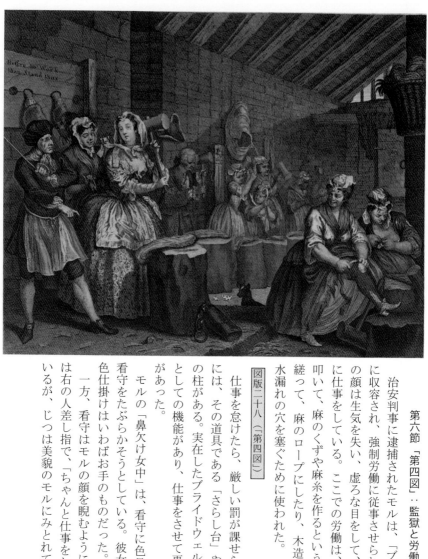

第六節　「第四図」：監獄と労働

治安判事に逮捕されたモルは、「ブライドウェル刑務所」に収容され、強制労働に従事させられることになる。モルの顔は生気を失い、虚ろな目をして、いかにも気だるそうに仕事をしている。ここでの労働は、古い麻の綱を木槌で叩いて、麻のくずや麻糸を作るというものである。これは、縒って、麻のロープにしたり、木造の船の隙間に詰めて、水漏れの穴を塞ぐために使われた。

図版二十八（第四図）

仕事を怠けたら、厳しい罰が課せられるが、モルの背後には、その道具である「さらし台」やムチ打ちをするための柱がある。実在したブライドウェル刑務所は、「矯正院」としての機能があり、仕事をさせて更生を図るという目的があった。

モルの「鼻欠け女中」は、看守に色目を使い、脚をみせ、看守をたぶらかそうとしている。彼女はかつて娼婦であり、色仕掛けはいわばお手のものだった。

一方、看守はモルの顔を睨むようにじっとみている。彼は右の人差し指で、「ちゃんと仕事をしろ」と指示を出しているが、じつは美貌のモルにみとれている。

76

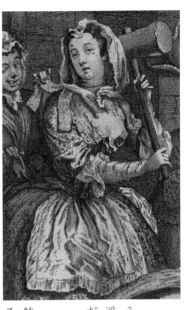

やはり強調されるモルの胸

「掃き溜めに鶴」という言葉がある。あるいは、「腐っても鯛」という慣用句がある。モルは、刑務所にあって、いかにもそんな風である。浮かぬ顔をしているとはいえ、ひときわ豪華なドレスをまとい、彼女だけ、美しい容貌で描かれている。

【図版二十九（部分図）】

刑務所の中の他の女性たちは、十人十色か、どんぐりの背比べで、特に目をひく容貌を与えられた者はいないが、色白のモルは、なお、それなりに美しい（「図版二十九」）。モルが服役者であるということを考え合わせると、獄中の彼女が花柄模様の豪奢なドレスを身に着けているのは、やや不自然ではある。

ただ、これについては、「第二図」で、モルが起きぬけであるにもかかわらず、前夜の仮面舞踏会の衣装と思しきものに包まれていること（「図版三〇」）と同じロジックで捉えることができる。

【図版三〇（部分図）】

モルは、ホガースにとって、やはり特別な登場人物であり、できるだけ綺麗な服を着せたいのである。なぜなら、モルは「見る者」の「欲望」の視線にさらされるからである。言い換えると、モルは、エロス的な存在であることから逃げることができない。

モルが、獄中にあって、なおエロス的な存在たりえるのは、彼女の究極のアイデンティティが「乳房」だからである。「図版二十九」でも、そのことがしっかりと強調されている。もちろん、「第二図」（「図版三〇」）で、「乳首」を晒すモルに比べ

と控えめではある。しかし、「図版二十九」のモルは、「乳輪」のようなものがうっすらとわかるように描かれている（精密に拡大するとそのことが了解される）。この銅版画を彫ったのは、ホガース自身で、彼はそう見えるように腐心したはずである。

監獄という地獄

モルが収容された「ブライドウェル刑務所」（Bridewell Prison）は、軽犯罪を犯した者を収容する監獄だった。軽犯罪とは、たとえば、売春、売春宿の経営、詐欺（いかさまトランプ）などである。この刑務所は、「矯正院」（House of Correction）という別名を持っており、表向きは、「第四図」（「図版二十八」）にみるように、労働を通して、人間を鍛えなおすというテーゼ（綱領）を掲げていた。ところが、ピカードの言葉を借りるなら、ここは、「地獄」のような場所だった。ホガースは知ってか知らずかは不明であるが、少なくとも、「第四図」では、地獄のような場所としては描いていない。しかし、現実のブライドウェル刑務所は、次のような場所だった。

女の囚人たちに、一日に与えられる食料は一ペニー分のパンだけで、あとは水だったので、彼女たちが取りえる道は二つしかなかった。餓死するか、売春するかである。看守たちは、この刑務所を自分たちの「後宮」（seraglio）とみなしていた。監獄内には、特別な二区画があり、そこは売春宿として知られていた。看守に一シリングを払うと、男性の囚人や訪問者は、自分の好みの女性の囚人を一晩借りることができたのである。（Picard 212-13）

またもや、「地獄の沙汰も金次第」である。

十八世紀において、一ポンドは約「四万二千円」という本書の推定値に従うなら、一ペニーはその二四〇分の一で、一七五円となる。少額であることはまちがいないが、現在ならば、食パン一斤は買える値段ではある。ただし、先述したとおり、ヒュームは、当時の食料品全般は、今のものと比べると相対的に高かったと述べており（p.45）、一ペニー＝一七五円が、パン一斤に相当しなかった可能性はある。一方、売春に際して、客が看守に支払った一シリングは、一ポンドの二〇分の一で、二

千百円である。売春婦に支払われる対価としては、この一シリングが最低額だった。[71] ピカードはそこまでは書いていない

が、売春をした女囚人は、食事を含めて、少しだけ良い待遇に恵まれたはずである。

ブライドウェル刑務所での労働で生み出される麻くずや麻糸は商品として売られており、そこから得られる収入が、囚人

たちの食費となっていた。(Paulson, Hogarth's Graphic Works 82) いずれにせよ、十八世紀の刑務所はそれがどんな種類であ

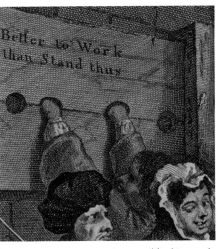

図版三十一（部分図）

れ、腐敗のきわみだったことがわかる。

本書の「図版一」は「債務者監獄」だったが、その内部風景には、『娼婦一代記』の「第四図」にみるような刑罰の道具はまったくみえない。また、債務者監獄については、第一章で論じたが、そこでも刑罰への言及はなかった。一方、モルが収監された「ブライドウェル刑務所」では、体罰のための三つの道具が描かれている。もっともわかりやすい第一の刑具は、第二章の第三節でも言及した「さらし台」である（図版三十一）。

ここでは、両手を「さらし台」にはめられ、後ろ向きに立っている男がいる。

さらし台の刑は、監獄の内部よりは、外の方が恥ずかしめの度合いが高くなる。というのは、外でこの刑が執行される時、通りや広場に「放置」され、不特定多数の群衆から、野次や罵声を浴びたり、汚いものを投げつけられたり、ある

いは、暴力を振るわれたからである。獄内であれば、観衆となるのは、見知りの「仲間」であり、罵声や暴力を受ける可能性はより低くなる。むろん、仲間であることが、かえって仇（あだ）となり、集団リンチに発展することもあっただろうが、少な

71 英国伝記文学の最高峰ともいわれる『ジョンソン伝』(The Life of Samuel Johnson, 1791) を書いたボズウェル (James Boswell, 1740-95) は、自己の赤裸々な性生活も含めて、克明な記録を日記に残しているが、一七六〇年頃の最下層の売春婦は、一杯のワインを飲まし、一シリング支払うだけでよかったと述べている。Stone 355.

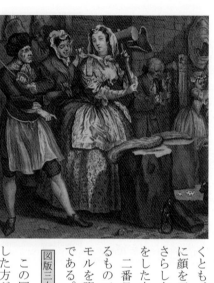

図版三十二〈部分図〉

くとも、『娼婦一代記』の「第四図」でさらし台の刑罰を受けている男は、不快げに顔を歪めているとはいえ、他の囚人たちは彼にまったく関心を示していない。さらし台の板の部分に書かれている文言は、「こんな風に立っているよりは、仕事をした方がまし」という意味の皮肉に満ちた教訓である。

二番目の刑具は、モルが木槌で麻を叩くための大きな木の台の前に転がっているもので、重そうな鎖の付いた丸太である（「図版三十二」）。図版をみると、看守がモルを睨みながら、この鎖付きの丸太を指差しており、意図するところは明らかである。

この図が意味することは、「こんなに重いものを足に付けられるよりは、仕事をした方がまし」という警告である。強制労働から得られる麻の製品が商品となり、そこから上がる利益がこの刑務所の食費等の経費に廻されているので、看守は彼らなりに真剣にならざるをえないのである。モルの気だるい「流し目」もまた微弱なエロス的文脈から発せられたものである。

しかし、茫然自失しているモルの目は、看守の方ではなく、この版画をみる私たちの方に向けられている。

モルの背後で、ちゃっかりと絹のハンカチを盗んでいる女がいる。概して、素行不良な売春婦と「スリ」は親和性が高く、彼女たちにとって、客の所持品を盗むのは朝飯前である。モルはこの女の客ではないが、つい、習い性の盗癖が出てしまったのである。モルもまたスリをする娼婦だった。彼女はかつて、客からくすねた高価な懐中時計を私たちに見せびらかしていたことを想起しておこう。（「図版二十四」p. 70）

三番目の刑具は小さく描かれており、解像度も悪いために、もっともわかりにくい。「図版三十三」で描かれているのがそれで、人の背丈ほどの高さの柱のようなものである。

80

図版三十三（部分図）

これは、「ムチ柱（笞刑柱）」(whipping post) と呼ばれるもので、柱の両側に、「取手」があるが、この取手を持って柱に向かい、背中や尻をムチ打たれたのである。ムチの最悪のものは、サーカスの猛獣使いが用いるような革製の長く太いムチであるが、これは文字通り、肌を切り刻み、大怪我をさせる。多くは、モルが倒錯プレイで用いた束ねた樺の枝だったようである。ムチ柱にも警告が彫りこまれている。それは、「怠惰の報い」(The Wages of Idleness) と読める。

この版画の中に、「ムチ柱」を認めた当時の中流以上の男性は、さぞかし嫌な思いをしただろうと想像できる。

なぜなら、笞刑柱やムチは、刑具としてよりも、むしろ、学校現場での「体罰」のための道具として記憶されていただろうからである。学校とは、イギリスの中流以上の家庭の子息が在籍したグラマー・スクールのことである。このような全寮制の私立中学において、体罰は日常茶飯事で、その典型が「ムチ打ち」(whipping) だった。ラテン語の文法をちょっとでもまちがえるとムチ打たれ、なにかいたずらやズルをしてもムチ打たれ、ムチは教育現場の隅々に浸透していた。

卑近な喩えでいうなら、A先生が授業の中で、This is a new car that Alice's father bought yesterday. という例文を持ちだしてきて、「この関係代名詞の 'that' は何格ですか？」と質問したとして、答えをまちがえると、ムチで打たれたということである。

教育の場におけるこのような体罰がようやく終わりそうな気配が出始めたのが、十八世紀前半のイギリスだった。つまり、ホガースの時代である。次の引用にみられるように、ジョン・ロック (John Locke, 1632-1704) の自由主義の思想に基づく教育論がきっかけとなって、十八世紀において、体罰に対する考えが大きく転換した。[72]

[72] ロックはイギリス経験論哲学の祖である。彼は、一六九三年に出されたパンフレットで、教育における体罰の害悪を説いた。このパンフレットは版を重ね、一八〇〇年には、第二十五刷が出ている。Stone 279.

81

ロックの強力な議論の影響を受け、ムチ打ちは害悪であるという考え方は、時代に合致する標準的な思想となろうとしていた。広い読者を有し、影響力のあった『スペクテイター』誌は、一七一一年に、その風潮に肯定的な意見を述べている。また、スウィフトは、ムチは、家柄のよい若者の心を破壊するという考えは、今や市民権を獲得しているといっている。決定的だったのは、一七六九年に出されたトマス・シェリダンの意見表明だった。シェリダンは、時代の新しい精神に基づき、エリートを養成する学校での体罰の完全廃止を訴えた。「ムチよさらばだ。天分に恵まれた若者を導くのは、学問の知識に触れることから来る喜びであるべきなのだ。彼らを動機づけるものが苦痛であってはならない。」(Stone 280) [73]

ストーンは、この引用のすぐあとに続けて、このような体罰廃止論者に対し、「甘やかすのは必ずしもよいことではない」式の反対論も根強かったことを指摘している。そのような反対論は、たとえば、十八世紀中頃の英国文壇に君臨したジョンソン博士や小説家のゴールドスミスなどから起こった。

いうまでもなく、モルが収監された「ブライドウェル刑務所」は、ムチ打ちは害悪であるとか、あるいは、体罰はむしろ逆効果だというような進歩的な教育理論が及ぶところではない。しかし、モルの近くに「ムチ柱」を確認した当時の英国紳士たちは、全寮制の教育機関で自分が受けた体罰を思い起こし、さぞかし嫌な思いにとらわれたはずである。

[73] トマス・シェリダン (Thomas Sheridan, 1687-1738) は、ダブリンのとあるグラマー・スクールの校長だった人である。彼はスウィフトの盟友だったが、最終的には仲たがいをした。(DNB 2727)

[74] Stone 279. ジョンソン博士 (Samuel Johnson, 1709-84) は、詩、評論、エッセイなど数々の文学的業績で名高いが、その中にあって、八年の歳月をかけて、独力で完成させた『英語辞典』(The Dictionary of the English Language, 1756) が白眉となるだろうか。ジョンソン博士は、オックスフォード大学からのちに名誉博士号を贈られたからだけではなく、すぐれた人格への敬意が込められたのは、貧乏ゆえに中退を余儀なくされたオックスフォード大学からのちに名誉博士号を贈られたからだけではなく、すぐれた人格への敬意が込められていた。ゴールドスミス (Oliver Goldsmith, 1728?-74) は、『ウェイクフィールドの牧師』(The Vicar of Wakefield, 1766) という小説で文学史に名を残す。

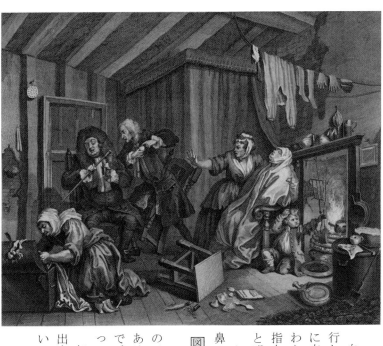

第七節 「第五図」：性病といかさま薬売り

白装束に身を包み、モルはまさに死の瀬戸際にある。梅毒が進行し、もはや手の施しようもない。瀕死のモルを無視して、往診に来たはずの二人のやぶ医者が、「自分の薬の方が効く！」といわんばかりに口角泡を飛ばしている。一人は丸薬が入った容器を指さし、もう一人は液体の薬が入った小瓶を自分の杖でコツコツと叩いて自慢げである。肝心のモルの病気は彼らの関心外にある。この二人のやぶ医者を叱り飛ばし、モルの面倒をみているのが、鼻の欠けた女中である。

図版三十四〔第五図〕

モルの足元にはまだ幼い男の子がいる。夫の姿はどこにもないので、売春の結果できてしまった子供だろう。つまり、私生児である。この子は、シラミのせいで痒い頭を掻きながら、暖炉の火で、自分でベーコンを焼いている。誰も彼の食事すらまともに作ってくれないのである。

部屋の左手の隅には、モルのトランクからずるずると服を引き出す女がいる。彼女は、モルの住む部屋の家主のおかみで、未払いの家賃の足しに、勝手に服を取ろうとしている。[75]

[75] この女性の解釈は分かれている。トラスラーは、彼女をモルの看護婦としている。一方、ポールソンは遺体引受人としている。部屋の家主のおかみと解釈しているのは森洋子氏であるが、森氏の解釈が自然に思われる。Trusler 47, Hogarth's Graphic Works 82, 森 23.

謎めいた物体

「第五図」（「図版三十四」）では、臨終間際のモルを取り巻くように、家庭の様々な事物が描きこまれている。「客観的な相関物」となっているのは、たとえば、倒れたテーブルと砕けた食器で、これらは、まもなく訪れるモルの運命を予兆する。倒れたテーブルの前に、ある商品の広告の一枚のビラが覗いてみえるが、これは、「鎮痛のネックレス」（anodyne necklace）という当時、実際にあった魔法のアクセサリーの広告である。

図版三十五（部分図）

このネックレスは万病に効き、特に子供の病気に効き目があるとされていた。（Trusler 47, Paulson, Hogarth's Graphic Works 82）こんにちでも、肩こりに効く磁気ネックレスのようなものがあり、鎮痛のネックレスは、そのようなたぐいの商品の強力版といえようか。子供の病気に効くという謳い文句からすると、モルは、いずれ孤児となってしまう我が子のために、購入を考えていたのかもしれない。

モルの背後に目を移すと、暖炉の戸棚の上に様々なものがある。（図版三十五）たとえば、小さな紙切れが付いた細い瓶が三つほどあるが、これは、性病（梅毒）用のいんちき薬（nostrum）である。これらの薬もまたモルの業病を表すという意味において、「客観的な相関物」となっている。同様の相関物として、欠けたビールのジョッキがあり、このひび割れたコップは、まもなく訪れるモルの破滅（死）を暗示する。

このジョッキの左隣に、動物の膀胱のような不思議な物体があるが、これは火を熾すための「ふいご」（bellows）である。あるいはまた、暖炉に向かって右側にぶら下がっているものがある。一見したところ、額縁にはめ込まれた絵のようでもあるが、これは肉や魚を炙るための焼き網（gridiron）である。

このように、些末な「もの」のしつこい描写に、ホガース特有のリアリズムが表出している。

図版三十六（部分図）

「図版三十六」は怖い意味を内包している。紙の上に、Dr. Rockと書かれている。ロック医師は、言い争う二人のやぶ医者の太った方の人物の名前であり、実在していた。この紙きれは、暖炉の上にある薬瓶の包装紙だったかもしれない。Rockの文字の上にみえる小さな物体は、抜けたいくつかの「歯」である。当時の性病の薬の主成分は、水銀だったが、水銀中毒になるとこのように歯が抜けたのである。

モルの部屋の戸口の所に、わかりにくい二つの物がある（「図版三十七」）。これらについて、いち早く説明を加えたのは、未亡人だったホガース夫人（ジェイン）の依頼を受けて、ホガースの版画集の解説本を書いたトラスラーである。

それによると、左手の方でぶら下がっている二本の棒のようなものは、ロウソクである。

面妖なのは、戸口の上の方にある円盤型の物体で、トラスラーはこれは "Jew's Bread" すなわち、「ユダヤ人のパン」であると記している。

図版三十七（部分図）

さらに次のように書き加えている。「これはモルのレビ人の愛人のかつての所有物だったもので、今は、ハエ取り器になっている」(Trusler 47)

ほとんど「判じ物」じみた不親切な説明である。"Jew's Bread" は、辞書を引いても、見出し語になっていないし、世界最大の英語辞典である「オックスフォード英語辞典」(OED) を引いてもわからない。しばらく考えて、一つ目の謎は解けた。「ユダヤ人のパン」とは、「種（酵母）の入っていないパン」を指している。周知のように、これは、旧約聖書の「出エジプト記」に出てくる。

用意するのは羊でも山羊でもよい……イスラエルの共同体の会衆が皆で夕暮れにそれを屠り、その血を取って、小羊を食べる家の入り口の二本の柱と鴨居に塗る。そしてその夜、肉を火で焼いて食べる。また、酵母を入れないパンを苦菜を添えて食べる。……その夜、わたしはエジプトの国を巡り、人であれ、家畜であれ、エジプトの国のすべての初子を撃つ。……あなたたちのいる家に塗った血は、あなたたちのしるしとなる。血をみたならば、わたしはあなたたちを過ぎ越す。（「出エジプト記」第十二章）

「出エジプト記」は、エジプトで奴隷の身におかれていたイスラエルの民（すなわちユダヤ人）を、指導者モーセが率いて、エジプトから脱出する物語である。エジプトから逃れる前夜、主なる神ヤハウェは、羊の血を鴨居と柱に認めると、その家に住む者はイスラエルの民であることを示すので、とおり過ぎた（過ぎ越した）が、血の塗っていない家のエジプト人の赤ん坊たちをことごとく殺した。そして、エジプト人たちの混乱に乗じて、イスラエルの民はエジプトを去り、約束の地であるカナンへ向かう。

このエジプトを脱出する逸話を記念するのが、ユダヤ教の「過越の祭り」で、この時、ユダヤ教徒は、「酵母を入れないパン」を食すのが慣わしである。トラスラーが言及している「ユダヤ人のパン」は、この膨らませない平べったいパンを指して

いる。モルの家の戸口の円盤状の物体（図版三十七）は、「図版三十八」の「酵母を入れないパン」と瓜二つである。ヘブライ語ではこのパンを「マッツァー」と呼ぶ。

トラスラーの言葉については、二つの謎がまだ残されている。一つは、この種なしパン（マッツァー）を「モルのレビ人の愛人のかつての所有物だった」と評していることである。レビ人とは、古代イスラエルの十二部族のうちの一民族である。つまり、「レビ」とは、ユダヤ人を意味している。

なぜ、単純にユダヤ人といわなかったかというと、推測であるが、旧約聖書の「出エジプト記」に続く書物が「レビ記」といわれるもので、その中に「穀物のささげもの」についての細かい規定が記されているからだろうと

86

思われる。主なるヤハウェに捧げるべき穀物の一つとして「レビ記」の第七章に「種を入れない輪型のパン」があり、これは

つまり、「酵母を入れないパン」＝「マッツァー」を指している。トラスラーは、英国国教会の牧師であるから、旧約聖書の

ことは熟知していた。ホガースの『娼婦一代記』の「第五図」の種無しパンを視界にとらえ、彼はそれについての規定が書か

れている「レビ記」を思い出し、「レビ人」と述べたのではないか。

いずれにしても、「モルのレビ人の愛人」は、「モルのユダヤ人の愛人」といいなおすことができる。つまり、「第二図」で

みたモルのユダヤ人の愛人（パトロン）を指している。

残るもう一つの謎は、まだ解決できていない。吊るした、大きな煎餅のような種無しパンが、「ハエ取り器」になるとはど

ういう意味なのだろうか。

食べ物にはちがいないから、ハエはこのパンに寄ってはくるだろうが、それは乾いており、ハエを捕まえることはできな

い。想像をたくましくするしかないが、その種無しパンに、たとえばハチミツをべったり塗っておけば、その粘着力でハエを

捕まえることができるかもしれない。果たして、そういうことだろうか？

87

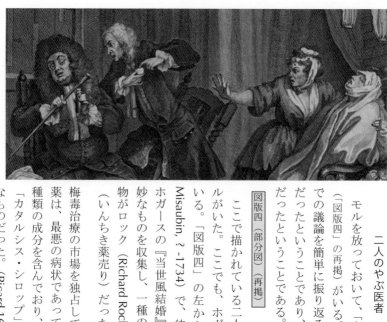

二人のやぶ医者

モルを放っておいて、「自分の薬の方がよく効く」とばかりにいい争う二人の「やぶ医者」（図版四）がいる。彼らについては、すでに、第一章の第二節で詳しく述べた。そこでの議論を簡単に振り返ると、イギリス十八世紀は、やぶ医者といんちき薬が横行した時代だったということであり、「いんちき薬」を拡散させたのが、当時の新聞や雑誌の広告記事だったということである。

図版四（部分図）（再掲）

ここで描かれている二人のやぶ医者は、当時、ともに有名人だった。つまり彼らにはモデルがいた。ここでも、ホガースお得意の「こんにち的な話題性」（topicality）が活用されている。「図版四」の左から二番目の人物のモデルとなっているのが、ミソーバン（John Misaubin,? - 1734）で、彼はフランスからやってきた（やぶ）医者である。ミソーバンは、ホガースの『当世風結婚』にも再登場する。そこでの彼は、骸骨やワニや狼の剥製などの奇妙なものを収集し、一種のゲテモノ博物館を持つ一風変わった医者である。また、左端の人物がロック（Richard Rock, 1690 - 1777）である。彼はロンドンでもっとも有名なやぶ医者（いんちき薬売り）だった。左記の引用が、ロックの秘薬の説明である。

梅毒治療の市場を独占していた医者がロックである。彼の「カタルシス・シロップ」という薬は、最悪の病状であっても、身体を損なわずに治すとの触れ込みだった。その薬は、十四種類の成分を含んでおり、たとえば、大黄、ヨーロッパ・クサリ蛇の粉末、水銀などである。「カタルシス・シロップ」は一瓶につき六シリングだったが、この値段は当時としては法外なものだった。(Picard 168)

六シリングは、本書の推定値（一ポンド＝四万二千円）によると、一ポンドの二〇分の六となり、一万三千円ほどになる。

88

モルのような貧乏人にはおいそれと買える値段ではなかっただろう。しかも、ロックの薬は水銀を含む危険な薬であり、「身体を損なわずに治す」どころか、確実に健康を害する薬であった。とはいえ、ロックというやぶ医者の「カタルシス・シロップ」が、梅毒市場を独占したのには、何らかの理由があったはずである。

もっともありえる可能性は、いわゆる「プラシーボ効果」と「うわさ」の相乗効果である。「プラシーボ効果」とは、薬理学的には何の効果もない「偽薬」を、「よく効く本物の薬」であるように患者に信じこませ、投薬すると、一定の効果が発現する現象を指す。つまり、「病は気から」式の「からくり」を暴露しているのが、「プラシーボ効果」である。また、ロックの「カタルシス・シロップ」が有力な薬になるまでの過程で、大きく貢献したのが、人々の「うわさ」だったろうと思われる。

一度、そのような「うわさ」が立ってしまうと、うわさは一人歩きし始め、無際限に拡大してしまうことがある。おそらく、ロックは、偽薬の効果を発揮した、自らの薬にまつわるたまさかの「うわさ」の風に乗ったのである。

ロックのシロップ薬が大ヒットした理由は、もう一つある。彼は、口達者な香具師（やし）だった。香具師は、市場や縁日や祭りで、滔々と口上を述べ、客を引き付け、商品を売る。実際、ロックは、ホガースの『朝』（*Morning, 1738*）において、そのような姿が描かれている。「図版三十九」は、『朝』の一部を切りとった図であるが、立て看板を手にし、大きく口を開けて喋っているのが、ロックである。看板に、Dr Rockと書かれており、彼を取り巻き、彼の口上に引き込まれる人もしっかりと描かれている。ロックは、コヴェント・ガーデンを根城として、自らの口上で客を集め、薬を売りさばいていた。

なお、ロックの看板の上部に大書されている「POX」という言葉は、「梅毒」を意味する俗語である。

89

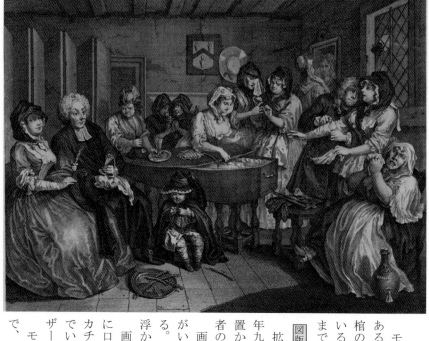

第八節　「第六図」‥白い乳房

モルの葬式が執り行われている。モルは今や棺桶の中である。棺は台の上に乗せられており、一人の美しい女性が、棺の蓋をずらして、中を覗いている。モルの死顔と対面している様子である。彼女はこの俗な空間において、場ちがいなまでの高貴なたたずまいをみせている。

図版四〇（「第六図」）

拡大しないとわからないが、棺の蓋の部分には、一七三一年九月二日に死す。享年二十三歳と書かれている。台の上に置かれた棺を取り囲むように、十数人の会葬者がいる。会葬者のほとんどは、モルと同業者で、売春婦の仲間である。

画面の左手には、葬式を執り行うイギリス国教会の牧師がいるが、彼の右手は隣の女性のスカートの下に伸びている。一方、そのようなことをされている女性は恍惚の表情を浮かべ、こちらをみている。

画面の右手の方には、一人の会葬者（彼女も売春婦）を熱心に口説く葬儀屋がいる。彼女はそのすきに、葬儀屋からハンカチを盗みとっている。右端で手をあわせ、大げさに悲しんでいるのは、「第一図」の登場人物だった売春宿の女将のマザー・ニーダムである。

モルに付き従ってきた鼻欠け女中は、呆れはてた顔つきで、いやらしい牧師と女性の方を見やっている。

エロティックなお葬式

トラスラーの解説本が出版されたのは、一七六八年のことで、この連作版画は、その執筆時よりも三十五年ほど前に出版されている。そして、その三十五年の間に、葬式の習慣がかなり変わったことをトラスラーは指摘している。たとえば、『図版四十一』で不埒な女性の会葬者が左手に持っているのは「ローズマリー」であるが、これはもうなくなった習慣だとトラスラーは述べている。

【図版四十一（部分図）】

葬式では会葬者の一人一人にローズマリーの枝が配られるのが慣わしだった。このような時に、ローズマリーを持っていないことは、白いハンカチを持っていないのと同じくらい、無礼なことと考えられていた。この習慣の始まりは、おそらくペストのためにロンドンの人口が激減した時にさかのぼる。ローズマリーは、感染を防ぐ毒消しの作用があると考えられていたのである。(Trusler 49-50)

ところが、いかにもホガース的なアイロニーといえようが、ローズマリーの枝は手前の盆の上に無造作に置かれてあり、牧師の隣にいる女性以外、誰もローズマリーを手にしていない。その意味で、「第六図」で描かれている会葬者たちは、当時の礼儀作法のコードに照らすなら、ほぼ皆、「無礼な」人たちである。しかも、「たっている」ローズマリーの枝を持つ女性は、ホガースに持たされたのである。手に持つものが、相手の身体の秘部の状態を暗示する隣の牧師の身体のある部分を象徴すべく、ホガースに持たされたのは、牧師の身体の秘部の状態を暗示する「客観的な相関物」となっているという点においては、牧師の毒消しのためではなく、彼女のスカートの中をまさぐる隣の牧師の身体のある部分を象徴すべく、ホガースに持たされたのである。

グラスから溢れ出る酒（おそらくはブランデー）も同様である。

「魔女」の扮装による倒錯プレイの箇所でも論じたように、巧妙に隠蔽されているとはいえ、『娼婦一代記』は、少なくとも部分的には、ポルノグラフィの伝統の中で制作されている。そうなった一つの原因は、ヒロインが娼婦だからである。

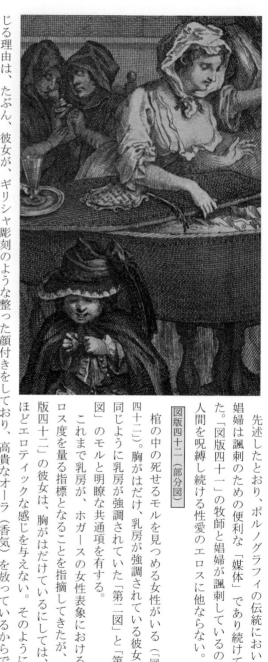

先述したとおり、ポルノグラフィの伝統において、娼婦は諷刺のための便利な「媒体」であり続けてきた。『図版四十一』の牧師と娼婦が諷刺しているのは、人間を呪縛し続ける性愛のエロスに他ならない。

〔図版四十二（部分図）〕

棺の中の死せるモルを見つめる女性がいる（『図版四十二』）。胸がはだけ、乳房が強調されている彼女は、同じように乳房が強調されていた「第二図」と「第三図」のモルと明瞭な共通項を有する。

これまで乳房が、ホガースの女性表象におけるエロス度を量る指標となることを指摘してきたが、「図版四十二」の彼女は、胸がはだけているにしては、さほどエロティックな感じを与えない。そのように感じる理由は、たぶん、彼女が、ギリシャ彫刻のような整った顔付きをしており、高貴なオーラ（香気）を放っているからである。

だが、そもそも、彼女はいったいどこから来たのだろうか？

次のような解釈が成り立つかもしれない。彼女をとりあえず、「メアリー」と呼ぶことにするが、メアリーは先行するモルの図版の物語とはいっさい関係がない。ここに、いわば、降って湧いたように生まれたのである。換言すると、メアリーは、ヨーロッパの名画の中から「幼子」を伴って、ここにやってきた。[76] その名画にはれっきとした名前がある。「聖母子像」

76 ポールソンは「第六図」の中に、「最後の晩餐」の図像が重ね合わされていることを指摘している。確かに、棺を取り囲む十三人の会葬者は、イエスと食卓を囲む十二使徒の構図と酷似している。(Paulson, Hogarth's Graphic Works 83.)。確か

（Madonna and Child）と呼ばれる伝統絵画（歴史画）である。

この宗教主題は、聖母マリアに幼子イエスが抱きかかえられるか、あるいは、マリアの足元に幼子イエスがいる構図をとる。「図版四十二」は、聖母マリアの足元に幼子イエスの伝統図像と近い。このようなわけで、母の死を理解できないままメアリーの足元で一人、独楽遊びに夢中なモルの遺児は幼子イエスの像と重なりあっている。[77]

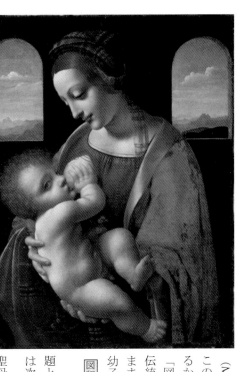

「図版四十三」

「聖母子像」がいかに多くの画家に愛好され、普遍的な主題となったのかについて、美術史家のシスター・ウェンディは次のように述べている。

聖母子像はルネサンスの油彩画において、共通語でした。この偉大な主題に挑まなかった画家はほとんどいなかったのです。……この根源的な主題を探求することは、画家にとって永遠の憧れでした。（Wendy Beckett 108.）

ホガースは、「聖母子像」という主題に、さらに「ひとひねり」を加えている。それは、メアリーのはだけた「白い乳房」から導き出される不可避的な帰結ともいえる。メアリーの白い乳房が暗示するのは、「聖母子像」の「亜種」とでもいうべき「授乳の聖母」（Virgo Lactans）と呼ばれるもので、それは、文字通り、聖母マリアが幼子イエスに、授乳している図である。いうまでもなく、そこでは、「乳房」が特権的な地位を占める。その最良の作例の一つがここに示すレオナルド・ダ・ヴィン

[77] 若桑みどり氏によると、聖母子像はここに挙げた他にも多様な類型図像がある。たとえば、イエズス会が重視した「聖ルカの聖母」と日本において愛好された「慈しみの聖母」がある。後者の「慈しみの聖母」においては、聖母マリアが幼な子イエスをかき抱き、「頬ずり」をし、イエスは母の顎を手で触れている。（若桑 96-135）

チ (Leonardo da Vinci, 1452-1519) の『リッタの聖母』である（「図版四十三」）。[78] しかし、ホガースは、メアリーの白い高貴な乳房をやはり描き残したかったのである。というのは、そうすれば、『娼婦一代記』の最終図版である「第六図」に三つの歴史画の主題を紛れ込ますことができたからである。すなわち、「最後の晩餐」と「聖母子」と「授乳の聖母」という三つの主題である。

（Leonardo da Vinci, 1452-1519) の『リッタの聖母』である（「図版四十二」）で、メアリーはモルの遺児におっぱいをあげているわけではない。

78 Leonardo da Vinci, *Madonna Litta* (1490-91)（エルミタージュ美術館所蔵）。この図版は、基本的に著作権がないパブリックドメインのカテゴリーとして、Wikipediaで公開されているものを借用した。モノクロの処理を施してある。この絵については、レオナルドの真作とみなさない研究者も多い。池上 66 参照。WikipediaのURLは以下のとおり。
https://en.wikipedia.org/wiki/Madonna_Litta#/media/File:Leonardo_da_Vinci_attributed_-_Madonna_Litta.jpg

第三章 『放蕩息子一代記』

第一節 ホガースとヤン・ステーン

　『放蕩息子一代記』は、『娼婦一代記』の空前の売れ行きに気をよくしたホガースが手がけた「堕ちていく人間の物語」の第二弾である。主人公は、「女」ではなく「男」になった。卑近ないい方をすると、この作品は、いわば柳の下の二匹目の「どじょう」狙いだったともいえるが、商機に聡（さと）いホガースのもくろみはみごとにあたり、この新作もまた好調な売れ行きとなった。ホガースに対する世間の認知度はいっそう増し、「あの娼婦と馬鹿息子を描いたホガース」という表現があちこちで聞かれるようになった。

　『放蕩息子一代記』の出版後にホガースが享受した数多（あまた）の賛辞の中で、何よりもホガースを感激させただろうものは、『ガリヴァー旅行記』（Gulliver's Travels, 1726）で人間の醜悪な「獣性」を暴いたスウィフトのほめ言葉だったろう。という、アイルランドに生を受けたこの諷刺文学の大家は、ある詩において、ホガースをわざわざ名指しし、「きみと私が手を組んだら、どんな化け物であってもねじ伏せられる」と称えているからである。[79]アンタルも示唆するように、一七三〇年代から四〇年代にかけての二十年間が、ホガースにおける「傑作の森」の時代に相当する。[80]この時期のホガースは版画家としてのみならず油彩画家としても、全盛期を迎えていた。たとえば、三〇年代には、『娼婦一代記』と『放蕩息子一代記』が、四〇年代には、『当世風結婚』と『勤勉と怠惰』が生まれている。いずれの連作版画（cycles）も、ホガースの代表作である。

　先述したとおり、『放蕩息子一代記』の原画（油彩画）は「サー・ジョン・ソーンズ美術館」に常設展示されている（第二章第二節参照）。これらの油彩画に関して、美術史家のジャンソン父子は短いが興味深い指摘をしている。

79　Paulson, Hogarth Vol. II, 46-47 を参照。ポールソンは一七三三年から翌年にかけてのホガースの収入を一五〇〇ポンドと推定している。その収入の大半は『放蕩息子一代記』の予約代金であり、『放蕩息子一代記』は『娼婦一代記』と並ぶ好調な売れ行きを示したことがわかる。（Paulson, Hogarth Vol. II, 45）一五〇〇ポンドを本書の貨幣価値換算式にあてはめると、六三〇〇万円となる。
80　Antal 27-28, 97-107.『傑作の森』とは、ベートヴェン（Ludwig van Beethoven, 1770-1827）の中期の作品群を評したロマン・ロラン（Romain Rolland, 1866-1944）の言葉である。

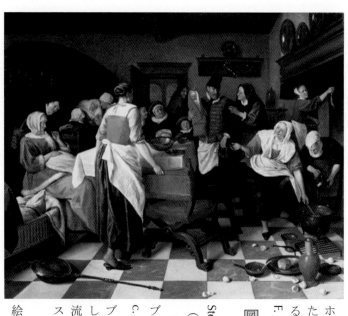

ホガースの絵は、文学に近いところがある。彼は大衆をひどく魅了した。ホガースは、ワトーのきらきらした輝きとヤン・ステーンにおけるおもしろい物語性を結びつけたのである。（H. W. Janson & Anthony F. Janson 617）

ここでホガースとの近接性を指摘されているヤン・ステーン（Jan Steen, c.1628-79）は、十七世紀のオランダを代表する「風俗画家」（genre painter）である。

美術史研究で名高い「ワールブルク研究所」[81]に籍をおいたゴンブリッチによると、ステーンは、ブリューゲル（Pieter Bruegel the Elder, c. 1525-69）の衣鉢を継ぐ後継者だった。

ブリューゲルは、農民を題材とするユーモラスな場面を描き、画家としての技量と人間を観察する力を余す所なく示した。ブリューゲルの流儀を引き継ぎ、それを完成の域に高めた十七世紀の画家が、ヤン・ステーンである。（Gombrich 428）

『生誕の祝福』（Celebrating the Birth, 1664）と題されたステーンの絵画がある（図版四十四）。[82] 民衆をどこかユーモラスに描く筆致は、

[81] The Warburg Instituteは、英語読みに近い形をとると「ウォバーグ研究所」となる。元々はドイツにあったが、ナチの迫害を恐れてロンドンに移設された。現在はロンドン大学の併設機関となっている。

[82] この油彩画を所蔵しているのは、ロンドンの「ウォレス・コレクション」（Wallace Collection）という美術館である。同美術館は、オンライン上でこの絵を公開しているが、非営利の目的のためならば、自由に複製してよいとしている。本書は研究ベースなので使わせていただいた。

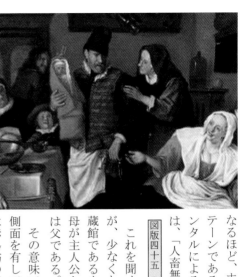

なるほど、ホガースを彷彿とさせる。アンタルは、風俗画家ホガースの始祖の一人がステーンであることを確認した上で、二人の画家の「差異」についても言及している。アンタルによると、ホガースは、「情け容赦のない」人物造型をするのに対し、ステーンは、「人畜無害」で「陽気」な画風を特色とする。(Antal 96)

図版四十五（部分図）

これを聞く限り、ステーンは、ホガースのような「毒」とは無縁な画家のようであるが、少なくとも、「図版四十四」の絵は、ホガースと通底する「毒」を持っている。所蔵館であるウォレス・コレクションの解説によると、赤ん坊の誕生を祝う絵は、通例、母が主人公となるが、この『生誕の祝福』では、生まれたばかりの赤児を抱いているのは父である。

その意味で伝統的な図像の本筋から逸脱するこの絵は「価値転倒的」(subversive) な側面を有している。そのことを明瞭に示すのが、父親の斜め後ろにいる長髪の男で、彼は赤ん坊の背後で三本の指を立て、こちらをみて「にやけ」ている（図版四十五）。これは先に、『娼婦一代記』の「鹿の角」の壁紙模様で確認した「寝取られ亭主」のモチーフと同等のもので、男の指は「つの」を表す。ここに埋め込まれた「寝取られ亭主」の構図が意味することは明白である。この赤ん坊は、「不義の子」なのである。

図版四十六（部分図）

ウォレス・コレクションの解説によると、ここに「不倫」を意図する指があるのがわかったのは、絵の完成からおよそ三百年後の一九八三年のことで、絵のクリーニングに際して、発見された。

同解説によると、指を立てた長髪の男性は、ステーン自身の自画像とされている。指で角状の模様を作ったこの男は、さも、「私が本当の父親だ」とでもいいたげである。そして、薄ら

笑いを浮かべて、赤ん坊を腕に抱える父親の「インポテンツ」をあざけっている。[83] 父親の「性的不能」を代弁するのが、画面の右手で「だらり」と垂れたソーセージである（「図版四十六」）。この絵に仕組まれたかくも非俗で卑猥な主題は、二人の風俗画家が似かよった源泉の中にあることを示している。[84]

83 解説記事は、The Wallace Collection のインターネット上のサイトに掲載されている。https://www.wallacecollection.org/ 参照。

84 豊富な作例研究によって、ホガースと他のヨーロッパの画家の比較研究をよくしたアンタルは、ステーンの他にも多くの画家がホガースに影響を与えたことを指摘している。その中には、たとえば、ボッス (Hieronymus Bosch, c. 1450-1516)、ブリューゲル (Pieter Bruegel the Elder, c. 1525-1579)、レーニ (Guido Reni 1575-1642)、ルーベンス (Peter Paul Rubens, 1577-1640)、レンブラント (Rijn Rembrandt, 1606-69) などの錚々たる名前がみえる。これらの巨匠の他に、ホガースに直接的な影響を与えた画家として、フランスの銅版画家であるカロ (Jacques Callot, 1592-1635) がいる。

『放蕩息子一代記』の購買予約の募集が始められたのは、『娼婦一代記』の出版から約一年半後の一七三三年の晩秋のことだった。例によって、ホガースは新聞や雑誌に何度も広告を打っている。当初は、最初期の広告が出されてからまだかなり先の一七三四年の九月二十九日を出版の予定日としていた。この日は、「ミカエル祭」（大天使ミカエルの記念日）と呼ばれる特別な日で、「四季支払い日」でもあった。「四季支払い日」（quarter day）とは、たとえば、借家などの賃貸料を三ヶ月分とめて支払ういわば決算の日であり、金銭の出入りが活性化する民衆経済の節目の時にあたる。「四季支払い日」が重なるともいえるが、もらう方からみると、懐があたたかくなる日でもあり、人々の財政事情を見込んだ上での出版の期日設定だった。

しかし、告知された予定日に『放蕩息子一代記』の出版はなかった。予約を申し込んだ人たちに、出版が遅れていることを詫びるホガースの弁明の広告記事が残っている。

『放蕩息子一代記』の油彩画の方でさらなる複数の人物を描き加える必要が生じたために、ホガース氏は予定されていた「ミカエル祭」の日に、版画をお届けできませんでした。しかし、油彩画はほぼすべて描き終わりました。この絵はレスター・フィールズのゴールデン・ヘッズの彼の自宅で展示されています。そこでは、版画の購入の予約も受けつけています。目下、懸命に版画の準備をしているとのことです。可能な限り迅速に製作するといっています。版画の出版日が決まりましたら、またご連絡いたします。[85]

三人称の形になってはいるが、むろん、これを書いたのはホガースである。この通知文は『ロンドン・イブニング・ジャーナル』の一七三四年の十一月二日に掲載されている。ということは、「ミカエル祭」の日に、版画をお届けできませんでした。「ミカエル祭」は九月二十九日なので、それを一ヶ月ほども過ぎてからの出版の遅延の連絡となっている。ホガースは遅延の理由を、「油彩画の方でさらなる複数の人物を描き加える必要」が生じたからだとしているが、これはいわゆる「建前」であって、本音はもっと別のところにあった。

[85] Paulson, *Hogarth Vol. II*, 39.

この頃、ホガースは、「海賊版」を駆逐するための「版画家著作権法」（Engravers' Act）の成立に向けて、まさに東奔西走していた。版画の著作権が認められたら、安価で質の悪い海賊版は激減するだろうことは明らかであり、そのことは、ホガースの「本物」の版画への需要がいっそう高まることを意味することになる。「商才」にたけたホガースにとっては千載一遇の好機である。彼は、この法案を推し進めるための一種の政治パンフレットを発行し、あるいは、当時、イギリス議会の下院議員だった岳父のソーンヒルを通じてロビー活動を展開した。「版画家著作権法」が「ホガース法（Hogarth's Act）」といわれるゆえんがここにある。[86]

予約した顧客に対し、『放蕩息子一代記』の版画が売り渡された初日は一七三五年の六月二十五日だったが、その日が選ばれた理由は、当日が「ホガース法」の発効日だったからである。言い換えると、この日まで、彼は『放蕩息子一代記』の版画の出版を遅らせる必要があった。そうすれば、その日以降に出す版画のすべては、海賊版を取り締まる法令の保護下におかれるからである。

すでに指摘したように、この法律が定めた版画の著作権の保護期間は、初版の日から数えて十四年である。海賊版がみつかった時の罰則規定も厳しいもので、一枚につき、五シリングの罰金となっていた。本書の貨幣価値換算式を用いると、五シリングは今の一万円ほどになる。仮に海賊版で、百枚の版画を刷ったら、百万円の罰金となる。これではまったく割に合わない。

ところが、敵もさるものである。くだんのホガース法が施行になる直前のすべり込みを狙う海賊版業者が跡をたたなかった。ホガースの版画の出版形式は、まず見本となる「油彩画」を製作し、それを自宅を兼ねていたアトリエ（店舗）に飾り、出来上りの版画を予想してもらって予約を募るものだった。つまり、六月二十五日の「ホガース法」の施行以前に、原画である油彩画は彼のアトリエに展示されていた。

さて、どんな方法をとれば、一点ものの原画から海賊版を作れるだろうか。さすがに絵そのものを盗み出すということはなかったが、いわゆる「人海戦術」的な手法がとられた。やり方は、私たちが

[86] Paulson, *Hogarth Vol. II*, 35-47 および Lindsay 83.

刑事ドラマなどでもよくみかけるお馴染みのものである。犯人の目撃者がいるとすると、絵のうまい警察官が出てきて、モンタージュならぬ似顔絵を作ることがある。これは現実の警察制度においてもなされていることで、そのような証言をもとにしてできあがった「顔」は驚くほど犯人の特徴をとらえていることがある。一人ではすべてを記憶することは難しいだろうから、たとえば、「X」という人物の顔をしっかりと覚えるんだ」などと命じられていたはずである。

『放蕩息子一代記』は八枚の油彩画である。

海賊版出版業者は、八人の「スパイ」をホガースのアトリエに忍び込ませた。[87] スパイたちは、たとえば、「全体の構図と人物の顔をしっかりと覚えるんだ」などと命じられていたはずである。

『放蕩息子一代記』の海賊版が早くも出回っていることを知ったホガースは憤り、新聞に次のような強い調子の通知文を出している。

海賊版の業者が秘密裏に、困窮している人たちを雇い入れ、ウィリアム・ホガース氏の家に送り込んでいます。彼らは展示されている作品をみているかのようなふりをしていますが、そのじつ、海賊版を作るために送り込まれているのです。そして、「版画家著作権法」が施行になる前に、さらに、ホガース氏が本物の版画を出版する前に、低劣な品質の海賊版を出版しています …… ウィリアム・ホガース氏によって、構図が作られ、彼によって彫られた『放蕩息子一代記』の版画は、六月二十四日以前に出版されることはありません。それ以前に出版されている版画はすべて公序良俗に反しています。(Kunzle 316)

冷めた見方をすると、ホガースはさほどの「めくじら」を立てる必要はなかったようにも思われる。というのも、出回っている海賊版は「図版四十七」にあるように、似て非なる粗悪な商品だったからである。ホガースの「本物」と比べると一目瞭然であるが、ホガース特有の繊細な描写はどこにもみあたらない。構図や顔がどうのという以前に、この海賊版の製作者の技量は、いわば徒弟のそれに等しい。「本物」の八枚ものの版画の値段は一ギニー半で、

[87] Kunzle 316-18 および Paulson, *Hogarth Vol. II*, 40. この絵のスパイたちを Kunzle は the plagiarist's informant（贋作のための情報提供者）と呼んでいる。(Kunzle 318)

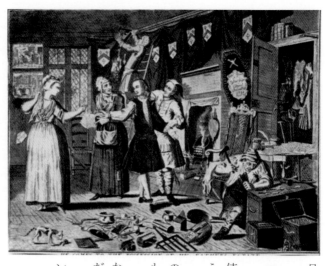

図版四十七

日本円に換算すると、六万六千円である。一方、海賊版はその正価の十五分の一以下だったと思われる。[88]

海賊版の売り値は、高くついたとしても、四四〇〇円ほどとなる。確かに、値段的には、激安にちがいないが、こんなニセモノを欲しい人がいたのだろうか？

とにもかくにも、「需要」があってこそ商品は成立する。海賊版が雨後の筍のように出回ったということは、にせ物であっても、「ホガースの作品らしきもの」を所有したいと考える一定の人たちがいたことになる。ホガースの本物の版画を一回もみたことがない人もいたはずで、そのような人々に、「これがあの有名なホガースの版画ですよ」などといって売り込んだのではないだろうか。

いずれにせよ、ホガースは、すでに多くの「にせ物」を誘発する「高級ブランド」化していた。

88 「図版四十七」の海賊版は Kunzle の論文中のものを借用させていただいた。同種の海賊版は、前出の The Soane Hogarths にも多くの点数が収録されている。(Scull1 7) 海賊版に対抗して出したのが、ホガースが特別に許可した廉価版で、ホガースではない別人の版画家が製作した『放蕩息子一代記』の価格は二シリング六ペンスだった。それは正価の十五分の一ほどの値段であり、これが海賊版の標準の価格帯と考えられる。(Kunzle 317)

第三節 「第一図」：大いなる遺産

『放蕩息子一代記』の物語は場面ごとに要約すると次のようになる。

「第一図」：父の訃報を受け、帰省した若者がいる。その名をトムという。

「第二図」：莫大な父の遺産を手にしたトムは、湯水の如く散財する。

図版四十八（第一図）[89]

「第三図」：トムは酒と女と性の快楽に溺れる。
「第四図」：破産し、債務者監獄に入る寸前までいく。
「第五図」：金目あてで、年増の美しくない女性と政略結婚をする。
「第六図」：起死回生の博打を打ち、失敗し、二度目の破産をする。
「第七図」：債務者監獄に収容される。
「第八図」：発狂し、精神病院の住人となる。

トムの物語はさらに短くできる。これは「父の遺産を食いつぶした愚かな息子が破滅する物語」である。もっとも、このような要約をするだけでは、ほとんど意味をなさない。なぜなら、『娼婦一代記』がそうだったように、『放蕩息子一代記』においてもまた「細部」に神が宿るからである。

[89] 所蔵館のメトロポリタン美術館は、ステート（刷りの新旧）を明らかにしていないが、本書で扱う『放蕩息子一代記』は「第一ステート」（初版）と考えられる。図版の下部には、教訓的な詩文がついているが、スペースの都合により割愛した。なお、詩を寄せたのは、イギリス国教会の聖職者だった John Hoadly (1711-76) で、彼はホガースの友人で劇作家でもあった。Scull 19.

手切れ金

以下では、「第一図」（「図版四十八」）を分割しながら、トムという愚かな息子の物語を読み解いていく。

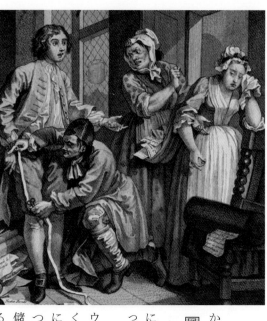

図版四十九（部分図）

『放蕩息子一代記』の「第一図」の登場人物の名前であるが、画中に点在している書類や日記、また手紙の宛て名などから名前がわかっている者が四人いる。

一人は、この物語の主人公である放蕩息子の名前で、トム・レイクウェル（Tom Rakewell）という。苗字の Rakewell の rake は辞書を引くとわかるとおり「放蕩者、遊び人」という意味である。他方、rake には、「熊手」という意味もあり、動詞の用法では「（熊手で）掻きあつめる」となる。さらに慣用的な表現である rake it in で「がっぽり儲ける」という意味になる。したがって、Rakewell という名が意味するところは、「がっつり儲けるがめつい人」となり、これは「高利貸し」であった父の属性を表わしている（父の方は苗字しかわからない）。父のレイクウェルが遺産として残した膨大な金銭が「第一図」には散りばめられている。

あとの二人は女性の登場人物で、「図版四十九」の右側の母娘である。ハンカチを目元にやり、恨めしげな目つきでトムを睨みつけているのがヤング夫人である。母の激怒の理由は、トムがサラに与えていた結婚の約束の破棄にある。ヤング夫人のエプロンに多くの手紙があるが、それらはすべて、トムがかつてサラに与えたラブレターである。拡大すると、たとえば次のような文字が読める。「オックスフォードにおられるサラ・ヤング嬢へ」や「結婚します」などである。この文面から、トムは現在オックスフォード大学に在学しており、父の訃報を受け、そこから実家に帰省したばかりであることがわかる。

104

周知のように、オックスフォード大学はケンブリッジ大学と双璧をなす（合わせてオックスブリッジと呼ばれる）、世界屈指の大学である。両大学とも、その創立は十二世紀までさかのぼる。イギリスでは各界のリーダーはほぼこの両大学の出身者で占められているといわれるほどで、たとえば、英国議会史上初の女性の首相となった「鉄の女」マーガレット・サッチャー（Margaret Thatcher, 1925-2013）から最近のリシ・スナク首相（Rishi Sunak, 1980-）まで九人の首相がいるが、そのうち七人がオックスフォード大学の出身である。オックスブリッジは、元来は「神学」が中心的学問で、その下に、古典語学、修辞学、論理学、幾何学、天文学等々のおよそ「浮世離れ」した学問が並んでいた。よく知られていることだが、オックスフォード大学やケンブリッジ大学という固有の実体はなく、カレッジ（college）と呼ばれる「学寮」の集合体をそう呼んでいるにすぎない。教育の特色は、「テュートリアル」（tutorial）や「スーパーヴィジョン」（supervision）と呼ばれる先生一人に学生一人の「一対一」の徹底した個別教育にある。

イギリスに比較的ホモセクシュアルの人が多いのは、[90] グラマー・スクールから大学まで続く全寮制の寄宿制度にあるともいわれているが、少なくとも近代において、オックスブリッジのそれぞれの学寮は、閉鎖的で息苦しい空間だったらしい。

これに関して、ロレンス・ストーンは次のように書いている。

十六世紀後半になって、オックスフォード大学とケンブリッジ大学は、歴史上はじめて裕福な平民階級の子弟を迎えることになり、彼らがこの二つの大学に押し寄せてきた。これらの学生を収容するために、学寮の増築が相次いだが、十六世紀の学寮の基本方針は、こうして入ってきた学生たちに、厳格で牢獄的な規律を適用することだった。ちょうど、それ以前の修道院や学寮にいたのと同様の規律が用いられたのである。これが、「親に代わって面倒をみる」（in loco parentis）という今ではおなじみとなった学寮の運営方針の始まりである。加えて、高い壁を作り、門限は午後九時と定められた。そして、指導教官の厳しく光る目がいつもあたりを睥睨（へいげい）していた。（Stone 118）

トムの顔を改めてみると、オックスフォード大学の「学寮」を支配した厳しい規律で鍛えられたようには到底みえない。

90 あくまでも個人的見解であることをお断りしておく。

105

図版四十九（部分図）（再掲）

「やさ男」風だが、ほとんど何も考えていないような空虚で無感動な顔をしている（《図版四十九》）。ホガースは意図的に、このような弛緩した空虚にしたのである。イギリス社会を牛耳ってきた一流大学出のエリート層へのホガースの冷たい眼差しが覗いてみえるようである。

サラの母は娘の膨らんだお腹を指さし、サラがトムの子を宿していることを突きつけている。横目でトムを恨めしげにみるサラは右手の指でトムからもらった婚約指輪をつまみ、こちらに向けている。少なくともごく最近まで、トムはサラと結婚するつもりだったのだろう。しかし、父のレイクウェルの死亡のために潮目が変わった。トムは今や億万長者である。この金さえあれば、身分のもっとよい、もっときれいな女性と結婚できるにちがいない。それがトムの内なる声である。

図版十九（部分図）（再掲）

ホガースは女性の顔立ちや仕草を筋書きに合うように微妙に調整するが、『娼婦一代記』のヒロインであるモルの艶っぽさ（《図版十九》）と比較すると、サラはさほど美しいとはいえず、乳房が強調されたモルに比べるとエロスの度合いも低い。なサラの母の必死の顔つきは、母にとっても潮目が変わったことを示している。なにしろ億万長者の「婿」の候補が目の前にいるのである。母は、「落とし前をきっちりなさい」とでもいいたげな鬼の形相をしている。

軽薄なトムは意外にも「ケチ」である。その辺は、守銭奴の父の血筋を受け継いだのかもしれない。「サー・ジョン・ソーンズ美術館」にこの版画の原画があるが、その油彩画が示すとおり、トムの左の掌（てのひら）にあるのは、「金貨」であり、その枚数は多く見積もっても二〇枚ほどである。これが、仮に流通していた「一ギニー金貨」だとすると、一ギニーは四万四千円という本書の換算式を用いるなら、トムがサラに差し出す手切れ金は、わずか九〇

万円足らずである。あとでまた述べるが、おおまかな推定で、五億円はくだらないだろう資産を持つ億万長者が出すお金としては少額にすぎる。お腹の中の子は我が子なのである。そう述べると、続く「第二図」で目撃することになるトムの豪快な悪しき散財と矛盾をきたすように思われるかもしれないが、トムは自分には徹底的に甘く、他者には、恐ろしいほど冷たい人間なのである。

で、トムはがめつい吝嗇家の側面を持っている。お腹の中の子は我が子なのである。そう述べると、続く「第二図」で目撃することになるトムの豪快な悪しき散財と矛盾をきたすように思われるかもしれないが、トムは自分には徹底的に甘く、他者には、恐ろしいほど冷たい人間なのである。それは、彼が金貨という「貨幣」の力を信じるいわば「貨幣至上主義」型の人間であることである。

サラに手切れ金を渡す場面のトムの振る舞いについて、注目したいことが一つある。それは、彼が金貨という「貨幣」の力を信じるいわば「貨幣至上主義」型の人間であることである。

「貨幣」といえばマルクス（Karl Marx, 1818-83）である。

唐突かもしれないが、ここに旨いウィスキーが一〇〇グラムあると仮定してみる。ウィスキーはマルクスによって「永遠の命の水」と呼ばれた液体である。[91] 物々交換の世界では、ウィスキー一〇〇グラムは三キログラムの砂糖と等価で、相互に交換されるかもしれない。のみならず、そのウィスキーは、五〇グラムのサクランボ（佐藤錦）とも、三〇グラムの牛肉（米沢牛）とも、三キログラムの米（雪若丸）とも交換されるかもしれない。マルクスによると、一つの商品（ウィスキー）が他の多数の商品と交換される時、そこには「展開された相対的価値形態」が起きている。だが、この相対的な価値表現において、多数の異なる商品が無限に絡み合い、「価値表現の多彩な寄木細工」[92] のようになってしまう。そこで、あらゆる商品の価値の物差しとなる「貨幣」が登場する。

マルクスによれば、異なる商品に同一の価値をもたらす基礎概念は、一つの商品に埋め込まれた「人間労働」である。《『資本論』① 112-14）したがって、マルクス的な商品価値論では、千円の商品があるなら、それがどんな商品であっても、そこには同一の「人間労働」が凝縮されている。それを述べた箇所が次の引用である。

　諸商品は貨幣によって通約可能になるのではない。逆である。すべての商品が価値としては対象化された人間労働であり、

[91] 『資本論』① 201 本書での『資本論』からの引用はすべて以下の訳書に拠る。マルクス＝エンゲルス全集版『資本論』（岡崎次郎 訳）（大月書店、1977-84）なお、whiskyの語源となっているのはゲール語で、そこでの意味は「命の水」である。マルクスはこのことを知っていたかもしれない。

[92] 『資本論』① 121

したがって、それら自体として通約可能だからこそ、すべての商品は、自分たちの価値を同じ独自な一商品で共同に計ることができる。（『資本論』① 171）

ところで、貨幣を商品とみなす立場を「商品貨幣論」というが、まったく異なる「信用貨幣論」というものがある。この理論枠では、貨幣は「負債」とみなされる。経済学が好むロビンソン・クルーソーの譬え話でいうと次のようになる。

季節は春。ロビンソンは採れた「野苺」を下僕のフライデーにあげる。フライデーは感激している。「ご主人さま、ありがとうございます。このお礼は秋に獲れる鮭でします。」そして、そのことを書いた「紙切れ」を渡す。この時、ロビンソンはフライデーから貰った「紙切れ」を「信用」している。一方、フライデーは秋になると渡すべき鮭という「負債」を抱えこむことになる。したがって、この紙切れには二重の意味がある。一つは「私はあなた（フライデー）に鮭という「負債」を負っています」というもの。もう一つは「私はあなた（ロビンソン）を信用する」というもの。この紙切れが、たとえ第三者に渡っても有効な「信用」を獲得しているならば、それは「貨幣」である。

今ここに千円札があるとしよう。その紙幣は、誰かが背負った負債の「借用証書」に他ならない。この借用証書を市中で使うと、千円の価値を持つ「なにか」に変換される。商品貨幣論が想定する空間においては、取引が一瞬で成立するために、「信用」や「負債」という概念は生じないが、春と秋のように異なった時間がかかわる取引では、「信用」と「負債」は重要な役割を持ちはじめる。

「信用貨幣論」が通貨についての現代的な概念であることはまちがいないだろう。しかし、十八世紀を生きるトムにとって、貨幣の多くは金や銀などの貴金属でできており、その最たるものが金貨だった。つまり、『放蕩息子一代記』の貨幣経済は、「金」（貴金属）という貨幣を主軸とする「商品貨幣論」の枠内にとどまっている。

トムがサラに差し出した貨幣はまさに「金貨」である。トムがサラに提示する手切れ金（「図版五〇」）の額は二〇ギニーくらいと思われ、それは、九〇万円ほどとなる。では、トムが差し出す二〇枚の金貨の内側には、サラのどのような「労働」が埋め込まれているのだろうか。

93　信用貨幣論の説明については中野剛志氏の著作に多くを負う。中野 87-93.

身も蓋もない話となるが、トムがサラの中にみいだした人間労働は、売春婦のそれとほぼ等価だった。そう考えるならば、今や富豪となったトムが我が子をみごもったサラへ渡す手切れ金の異様な安さが少しだけ腑に落ちる。つまり、二〇ギニーは厳密には「手切れ金」ではなく、オックスフォードにおいて長期間にわたってなされてきたサラによるトムに対する「売春」という人間労働への対価だった。

『娼婦一代記』に関して述べた際、「ロンドンには一万人もの売春婦がいた」というロイ・ポーターの言葉を引用した。(Porter, English Society 264-65)(p. 57)サラが居住していたオックスフォードは、ロンドンから北西に直線距離で約八〇キロほどの所にあり、彼の地では、ロンドンほどの売春婦の密度はなかったかもしれないが、トムは元々はロンドンっ子であり、日常的な風景の中に売春婦が溶け込んでいた。彼を弁護するつもりはないが、売春が日常茶飯事だったために、トムがそのような歪んだ視点でサラをとらえていた可能性は否定できない。

たとえどんな理由があるとしても、恋人をいともあっさりと切り捨て、お金でカタをつけようとするトムの行動原理を支配しているのは貨幣である。

金貸しのレイクウェル（父）は、典型的な「貨幣蓄蔵者」である。そして、息子のトムはまさに「小さなレイクウェル」であり、徹頭徹尾の「しみったれ」なのである。それを如実に物語るのが、トムがいわば最終兵器として持ち出してきた一握りの少なすぎる金貨だった。

金貸しと利息

トムの父のレイクウェルの職業は高利貸しである。物語が始まった時点で父は亡くなっており、私たちは肖像画（「図版五十一」）の中でだけ、悪名が高かったであろう守銭奴の父を認めることができる。

【図版五十一（部分図）】

「金貸し」という職業が、人間の長い歴史の中で連綿として忌み嫌われる仕事だったことは否定できない。紀元前十三世紀にまでさかのぼる旧約聖書の時代から、金を貸すという行為は論議の的だった。旧約聖書はキリスト教の聖典でもあるが、本源的には律法や掟に厳しいユダヤ教の教典である。この聖典において何度となく「利子」や「利息」への言及がある。二つの例を引き、「利子」についての古代的認識を確認しておきたい。[94]

一つ目は、「レビ記」の中にある。「創世記」から数えて最初の五つの文書は旧約聖書の中でも特に重要視され、「モーセ五書」(Five Books of Moses) と呼ばれるが、「レビ記」はその一つで「出エジプト記」に続く三番目の書物である。そこでは、指導者モーセがヤハウェの神から預かった言葉（預言）が記されている。たとえば、イスラエルの民が守るべきいけにえの儀式の決まりごと、種々の律法、宗教的な儀式についての記載がある。次にみるのが「利子（利息）」に関する記述である。

もし同胞が貧しく、自分で生計を立てることができないときは、寄留者ないし滞在者を助けるようにその人を助け、共に生活できるようにしなさい。あなたはその人から利子も利息も取ってはならない。あなたの神を畏れ、同胞があなたと共に生きられるようにしなさい。その人に金や食糧を貸す場合、利子や利息を取ってはならない。（「レビ記」第二十五章）

94　厳密には、利子は「借り手からみた時」の金利で、利息は「貸し手からみた時」の金利のことである。なお、旧約聖書の最初期の年代推定は赤司道雄氏に依拠している。旧約聖書の始まりの「モーセ五書」が資料的に成立したのは紀元前四世紀頃とされる。また、「モーセ五書」の元となった「ヤーヴィスト」と呼ばれる資料は紀元前九〇〇年頃にまでさかのぼる。赤司 25-36.

貨幣の貸し借りにおいて、利息をとってならないのは「同胞人」同士の場合である。つまり、ユダヤ人Aが同じ民族であるユダヤ人Bにお金を貸す際、少なくとも、古代ユダヤ教の世界観では、利子をとることはありえなかった。ユダヤ人は「選民思想」という強固な宗教的感覚で相互に結ばれた一種の「血」の同盟であり、お金を借りて利子を払うことは考えられなかったのである。現代の日本におきかえて考えると、親や兄弟姉妹からお金を借りて、親や兄やあるいは妹が利息を要求することはないわけではないだろうが、あまり多くはないだろう。選ばれし古代のユダヤ教徒は、相互が家族の一員であるかのような連帯感を持っており、お金の貸し借りで利子をとることはあまりに水くさかったのである。

次にみるのは旧約聖書において「利子」への言及がある二例目である。同胞から利子をとることは言語道断である一方で、異邦人から利息をとることは一向にかまわなかった。それは次のように述べられている。

同胞には利子を付けて貸してはならない。銀の利子も、食物の利子も、その他利子が付くいかなるものの利子も付けてはならない。外国人には利子を付けて貸してもよいが、同胞には利子を付けて貸してはならない。（『申命記』第二十三章）

「申命記」は「モーセ五書」の最後の文書である。モーセが、約束の地に入ろうとするイスラエルの民に告げた決別の説教とされる。「申命記」の「申」は申しのべるという意味を、「命」は神の命令を表わす。[95] 「レビ記」と同様に「申命記」もまた「戒め」の言葉であふれており、ユダヤ教が「律法」（Torah）の宗教であることをよく示している。

イエスが正真正銘のユダヤ教徒だったことは知る人ぞ知るが、[96] 新約聖書を読むと、イエスがユダヤ教の杓子定規の戒律を時に激しく糾弾する場面に遭遇する（たとえば「マタイ」二十三章）。「利子」もまたユダヤ教のこのような厳格な戒律の支配下におかれていた。「外国人には利子を付けて貸してもよいが、同胞には利子を付けて貸してはならない」とは、あからさまな身内びいきで、かつ排他的であるが、「申命記」における利子論を拡大解釈すると、「外国人（異邦人）ならば、彼らから高い利子をとってもかまわない」とも読める。

利子あるいは金融が主題となる文学作品といえば、シェイクスピアの『ヴェニスの商人』（*The Merchant of Venice*, 1600）

95　「申命記」のヘブライ語の原名は単に「言葉（デバリーム）」という意味で、つまり「モーセの言葉」を表わす。村松 143.
96　佐藤研氏が初期のキリスト教団を単に「ユダヤ教イエス派」と呼ぶのはそのような理由による。佐藤 49-132.

が筆頭にくるだろう。この劇をあえてひと言で要約すると、高利貸しのユダヤ人が、借金を踏み倒した男に約束どおりの担保（一ポンドの体の肉）を要求し、ほとんど屁理屈に近いレトリックでやり込められ、全財産を失う物語である。

ユダヤ人の高利貸しの名は、シャイロック（Shylock）である。彼はユダヤ教徒であるゆえに堂々と異邦人に利子を付けて貸し付けている。一方、シャイロックから借金をする友人の保証人となり、返済がまにあわず、自分の心臓に近い肉を切りとられる寸前までいったのが貿易商のアントーニオ（Antonio）で、彼はキリスト教徒だった（『ヴェニスの商人』とはこのアントーニオのことである）。すなわち、この二人は互いに「異邦人」同士である。シャイロックは、利子を取らないアントーニオに我慢がならず、次のような呪詛の言葉を投げつけている。

シャイロック　（傍白）……　おれはあいつがだいきらいだ、
　　　　　　キリスト教徒だからな。だがそれより気に食わんのは、
　　　　　　謙遜ぶってばか面さげ、ただで人に金を貸しやがって、
　　　　　　ヴェニスのおれたちの金利を下げていることだ。
……　あいつはおれたち神に選ばれたユダヤ人を憎んでいる……　(1.3.38-44) 97

一方に「利子生み資本」で生計を立てるユダヤ人がおり、他方に、無利子で金を貸す、善意のキリスト教徒がいる。互いにいがみ合うのはある意味で当然である。マルクスによると、イギリスでは十六世紀半ばから十八世紀の初頭にかけて、高利を取り締まる法律があり、利息は誰が国王になるかによって異なるが、五％から一〇％で推移していた。（『資本論』⑦ 516）

また、シャピロ（James Shapiro）は、ちょうど『ヴェニスの商人』の執筆時期（一五九五—九七年）とほぼ重なる時代の資料をもとにして、当時のイギリスで許容されていた利息の上限は一〇％だったと述べている。他方、ユダヤ人の金貸し業者の金利は六〇％から八〇％だった。(Shapiro 99)

97　原文はアーデン版（The Merchant of Venice, 2010）を参照したが、訳文は小田島氏のものを借用させていただく。
幕（Act）・場（scene）・行数はアーデン版により、訳文は小田島雄志氏のものを借用させていただいた。（小田島 28-29）以下、

喜志哲雄氏は、『ヴェニスの商人』に向き合ったときに感じる「居心地の悪さ」について次のように語っている。

今では私はこの劇をあれほど素直に楽しむことができない。それは言うまでもなくこの作品が人種差別を扱っているからである。よほど鈍感な人でない限り、この作品の上演に立ち会ったら何とも言えぬ落着きのなさ、居心地の悪さを味わうに違いない。（喜志「まえがき」『ヴェニスの商人』『大修館シェイクスピア双書』）ⅹⅴ)

喜志氏のいうことに異論はないが、「居心地の悪さ」がもたらされるもう一つの要因は、作品の底部に金利をめぐるどす黒い暗闘があるからではないだろうか。「ただ」で人に金を貸すアントーニオが体現しているように、この作品において、キリスト教徒は概して利息を否定しているようにみえる。「高利（暴利）」だけを否定しているのかもしれないが、少なくとも、利息を一切とらないアントーニオは利子そのものに懐疑的である。すでにみたとおり、同胞ならば金利は発生しないが、異邦人からは利息をとってよいというのがユダヤ教の世界観である。その一方で、イエスが利子を肯定しているようにみえる不思議な喩え話が新約聖書の中にある。その挿話において、主人のお金を利用して商売で儲けた下僕は褒められるが、土の中に埋めておいた下僕は次のように叱責される。「わたしの金を銀行に入れておくべきであった。そうしておけば、帰ってきたとき、利息付きで返してもらえたのに。」（「マタイ」第二十五章）不思議の感にとられるのは、清貧のイエスと利子を全面的に肯定する譬え話がどうにも不釣り合いだからである。初期のキリスト教は、あるいはイエスは、ほんとうの所、利子をどのようにとらえていたのだろうか？

つけくわえると、シャイロックは「高利貸し」にはちがいないが、彼の通常の金融業における利息の具体的な数値が結局はわからないのも不可思議である。次の引用からわかるとおり、シャイロックは自分の金利について、あきらかに言い澱んでいる。あるいは、利息を口に出すことを禁じられている。

98　より正確を期すと、アントーニオとの金銭のやりとりではシャイロックははじめから利息を取るつもりはなく、代わりに、高利とは次元の異なるアントーニオの「命」を狙っていた。

98

シャイロック　　三千ダカットか、こいつはたいした額だ、

アントーニオ　　どうなのだ、シャイロック、貸してもらえるのか？　　(1.3.99-101)

劇が終わるまで、シャイロックの利息はわからない。[99] もし仮にシャイロックが悪びれず「おれの金利は八〇%だ」などと口走ったりしたらシャイロックの旗色は一気に悪くなる。そうしなかったシェイクスピアは、シャイロックへ向かう観客の一方的な反感を避け、あわせて彼に与えられるべき一抹の共感の余地を残したといえないだろうか。

今さらではあるが「利子」とはそもそも何かについて、きわめて卑近な例で考えることにする。

ある男性（A氏）は、今、五〇〇万円の預金があると仮定する。A氏はいわゆる車マニアで、一千万円もする輸入車Xをどうしても手に入れたい。そんな時、同型車の程度のよい中古車という賢明な選択肢を排除すれば、A氏が自力で輸入車Xの新車を入手する方法は究極的には二つしかない。一つは、これからおよそ十年間、貯蓄に励み、一千万円になったら輸入車Xを買うというやり方である。ただし、十年後、輸入車Xに同じ値札がついているとは限らないし、カタログから消えている可能性すらある。選択肢その二。不足分の五〇〇万円は銀行から借りることにする。A氏は、返済期間が十年で、年利は固定で五%の「金融商品」を買ったとする。すると、何たることか、返済金の総額は、十年間で七百五十万円となる。つまり、二百五十万円の利子が付いてくる。A氏の一つめの選択は、十年後の「未来」に向けた蓄積的な生き方を意味する。彼は「利子」に背を向ける人生を選択したのである。一方、後者のローン人生は、今欲しい商品を即座に手に入れ、その商品がもたらす「使用価値」をたっぷり享受する生き方である。その代わり、「利子」の餌食になっているともいえる。

なぜなら、みんなが「アリ」になって貨幣の蓄蔵に走ったら、資本主義の根底にある金貸しや利息といういわば「必要悪」が否定されるからである。お金はやはり天下の回りものでなくてはならない。

いうまでもなく、資本主義社会においては、後者のローンを利用する「キリギリス」型の人間の方が資本家には好ましい。

[99] 『ヴェニスの商人の資本論』において、岩井克人氏は、「利子とは、現在と将来というふたつの時間のあいだの差異から生みだされる価値にほかならず、いわば時間そのものの価値である」と述べ、「利子」は「時間」の産物であることを指摘している。岩井 25.

守銭奴とは何者か？

閑話休題。話を『放蕩息子一代記』に戻す。トムの亡父は、今や肖像画の中にのみとどまっているが、その中で、レイクウェルは天秤に金貨を乗せ、ほくそ笑んでいる。吝嗇家（miser）の定義はいくつかあるだろうが、まず「捨てるのが嫌いな人」は吝嗇家である。レイクウェル氏もなにごとも捨てられない人だった。「図版五十二」にみえる限りでも、レイクウェルが用済みなのに捨てることができなかったものは多い。

図版五十二（部分図）

たとえば、図版の左側にある物置部屋の中にある「毛の房」のようなものである。これは使い古された「かつら」（wig）である。十八世紀のイギリスにおいて、男子は少なくとも外では、誰でも（——貧しい労働者階級であれ、時には子供ですらも——）かつらをつけるのが一種のエチケットだった。かつらの原材料となったのは人毛、馬の尻尾、マガモの羽毛などである。（Picard 72-73, 225-56）夏はかつらは蒸れるので、痛みやすく、床屋での定期的なメンテナンスが必要だった。守銭奴のレイクウェルが、そのような定期的なメンテナンスをしていたとは考えにくく、物置部屋の中のかつらは、したがってもう使えないお古である。悪臭すら放っていたかもしれない。肖像画の中の彼はかつらではなく、厚手の帽子をかぶっている。さらに、分厚いコートを羽織っている。暖房の薪をケチるので、部屋が寒くなり、厚着をしていたのである。

物置部屋のかつらの下にはヒビの入った水甕がみえる。水が漏れる甕はもはや役に立たないのにやはり彼は捨てることができない。吝嗇な人は、捨てるという行為そのものが嫌いなのである。暖炉の棚のすぐ下に三つの輪っかのようなものがぶらさがっているが（図版五十三）、これもまた用済みなのに、父は捨てることができなかった。（Scull 31）

115

100 この図はインターネットにあったものを使用させていただいた。URLは次のとおりである。https://www.semanticscholar.org/paper/The-Historical-Evolution-Of-Turbomachinery-Meher-Homji/6c2038257b131107b3beb15c1a097e40ce394c1b9

【図版五十三（部分図）】

暖炉の棚（mantelshelf）の上に三つのモノがある。左にあるのが、レイクウェルが室内で着用していた厚手の帽子である。また、棚の右にあるのはロウソクとそれを立てる器具であるが、真ん中にある物体はわかりにくい。小さなフライパンのようなものがあり、その中に立てられた皿状のものがあり、さらに皿の上に芯のようなものが乗っかっている。この道具の名は、英語で save-all とよばれるもので、「ロウソクを燃やしつくすための皿」である。save には「節約する」という意味があり、save-all は「あらゆるものを節約する」の謂(いい)である。さらに、save-all という言葉は転じて「けち、しみったれ、守銭奴」という意味になる。

物置部屋の上の小さな押入れ戸棚の中に面妖な物体がある（【図版五十四】）。トラスラーによると、これは jack and spit と呼ばれるものだった。（Trusler 12）これは、回転式の焼き肉器で、暖炉の煙突部に設置し、上昇する煙の力を使って羽を廻し、焼き串（spit）に刺さった肉を回転させる装置である。なお jack は「汚れ仕事をする男」という意味で、焼き串を廻していたのが人間だったことの名残である。（Worsley 260）

【図版五十四（部分図）】

ヴァイオリンのようにみえるこの道具において、手前に出ている棒のようなものが焼き串との接合部で、上の四つの羽状のものが煙の上昇気流で廻り、肉を回転させた。解説図版（【図版五十五】）では鶏が焼かれているが、**100** この調理器で作られるべき料理は、古き良きご馳走のローストビーフである。イギリスの料理は素朴な調理法で大量に摂取されるものが多いが、ローストビーフがまさにそれに該当する。他に、ビール、パン、プディングが典型的な英国料理である。（Olsen 237-37）

116

この調理道具はかつらのように、お古で使えないにもかかわらず捨てられなかったものではない。「図版五十四」では、この調理器を収める小さな戸棚に鍵がかかるようになっている。

これには深い意味がある。トラスラーはそれについて、以下のように簡潔に説明している。

この調理器は客をもてなすための独創的な道具だったが、鍵がかけられ、しまい込まれている。

(Trusler 12)

つまり、「贅沢は敵」という信条を持つ父は、客を贅沢な料理でもてなす仕儀にならないように、この道具を隠していた。父レイクウェルに数人の友人がいて、彼らが自宅にやってきたとして も、贅沢な料理でもてなす気はさらさらなかった。下手にこの回転式肉炙り器が目に入ると「ローストビーフを焼いてくれる気はさらさらなかったのかな?」などと淡い期待を持たれるかもしれないし、実際にそういうこともあったのかもしれない。だから「目に毒」とばかりに戸棚に隠し、鍵をかけてしまった。

レイクウェルの部屋にあったのは、煙の上昇気流で肉を回転させる装置だったが、別の動力源のものも知られている。その器具の名は turnspit といった。本来の意味は「回転する焼き串」であるが、第二の意味は特定の犬(図版五十六)の品種名である。[101] ハムスターのおもちゃで「回し車」というものがあるが、あれと要領は同じで、ちがうのは回る車の片方に焼き串が付いていることだった。犬はそのために特別な品種改良がなされたもので、「ソーセージ犬」狭いケージの中を走れるように、細長い胴と短い脚を特徴とする犬種が作られた。「焼き串回し犬」として

101 犬の写真はインターネット上で公開されているものを借用させていただいた。URLは以下のとおり。https://www.npr.org/sections/thesalt/2014/05/13/311127237/turnspit-dogs-the-rise-and-fall-of-the-vernepator-cur この犬の名はウィスキー(Whiskey)といい、最後の「焼き串回し犬」として知られている。

という別名があるほど細長くて小さな犬種だった（現在は絶滅品種となっている）。かのダーウィン（Charles Darwin, 1809-82）は、ターンスピット犬を「遺伝子工学が生み出した典型」と評したとのことである。それにしても残酷な品種改良である。今でこそ、世界に冠たる動物博愛主義を自負するイギリスであるが、ごく最近の十九世紀くらいまでは、動物愛護の精神とはかけ離れた人たちも少なくなかった。その辺の事情を玉村豊男氏は次のように述べている。

　　……牛や熊を縄でつないでおき、そこへ闘犬をとびかからせて弱るまでかみつかせる「牛いじめ」や「熊いじめ」が人気抜群の見世物だったし、残酷な闘鶏もつねにポピュラーなエンターテイメントだった。
　　もともと英国人には動物虐待嗜好があったわけだ。いや、虐待というより、日頃からあまりに動物と近しく暮らしているがために、かえって虐待感覚が薄くなっていたのかもしれない。そうでなければ、英国人の終生の友であり、生活のよきパートナーであり家族の一員であるイヌに、ローストビーフを焼かせようなどという発想は、まず生まれてくるはずがない。[102]

犬を飼った経験のある人はおわかりになると思うが、犬ほど健気に人間に尽くそうとする動物はまずいない。ターンスピット犬ももしかしたらご主人さまのお褒めの言葉を期待して、灼熱地獄にめげず、一心不乱に焼き串を廻したのかもしれない。
　しかし、犬を動力源とする回転式炙り調理器はしばしばうまくいかなかった。犬ほど賢い動物もまず滅多にいないから、自分が虐待されていると思われたらもうおしまいである。多くのターンスピット犬は虐待されていると感じていたにちがいない。なぜなら、肉を廻しながら、その肉に小便をかける犬が後をたたなかったからである。[103]

102　玉村 110. 私見では、玉村氏の『ロンドン旅の雑学ノート』と小池滋氏の『ロンドンほんの百年前の物語』は、日本人によって書かれたロンドンに関する著作の二大名著である。

103　ターンスピット犬に関する知見の多くはワースリーの研究に負う。Worsley 260-61.

投資家としての父

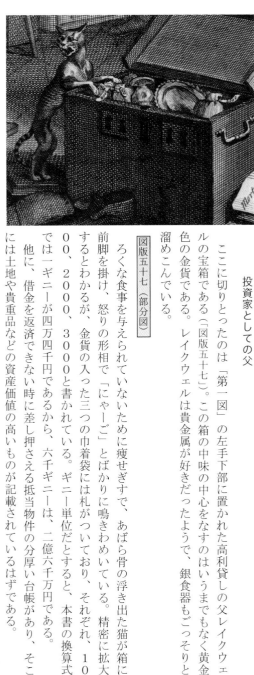

ここに切りとったのは「第一図」の左手下部に置かれた高利貸しの父レイクウェルの宝箱である（「図版五十七」）。この箱の中味の中心をなすのはいうまでもなく黄金色の金貨である。レイクウェルは貴金属が好きだったようで、銀食器もごっそりと溜めこんでいる。

図版五十七［部分図］

ろくな食事を与えられていないために痩せすぎて、あばら骨の浮き出た猫が箱に前脚を掛け、怒りの形相で「にゃーご」とばかりに鳴きわめいている。精密に拡大するとわかるが、金貨の入った三つの巾着袋には札がついており、それぞれ、1000、2000、3000と書かれている。ギニー単位だとすると、本書の換算式では一ギニーが四万四千円であるから、六千ギニーは、二億六千万円である。

他に、借金を返済できない時に差し押さえる抵当物件の分厚い台帳があり、そこには土地や貴重品などの資産価値の高いものが記載されているはずである。さらに、東インド会社の

社債があり、こちらの貨幣価値も相当なものであると推定される。

「第二図」では父の遺産を受け継いだトムは、貴族や地主階級（ジェントリ）が住むカントリー・ハウス風の豪邸を買い取っている。そのような豪邸には不可欠の庭園もあり、庭園だけでも莫大な資金が必要になる。さらにトムはエプソム競馬で優勝するほどのサラブレッドの所有者（馬主）である。父のレイクウェルが残した遺産を正確に割り出すことは不可能ではあるが、蓄蔵された金貨（および銀食器）の他に、抵当物件の資産や東インド会社の社債の資産を有しており、遺産の価値はどんなに少なく見積もっても、金貨（二億六千万円）の二倍はあると推測できる。もとより、このようにポンド（ギニー）を円換算で表示することは、単なる目安にすぎない。しかし、遺産の価値が皆目わからないよりはまだましだろうと思い、本書では繰り返し、貨幣価値に言及している。

「高利」のために返済できないことは多かったはずで、抵当物件はほぼ手に入れたも同然である。さらに、東インド会社の

図版五十八（部分図）

注目すべきは、「図版五十二」(p.115)で、天秤に金貨を乗せてほくそ笑んでいた父のレイクウェルが「社債」に投資していることが明らかになることである。

高利貸しである父のレイクウェルは、いわゆる「利子生み資本」の所有者であり、借主の弱みにつけ込んで己の富を膨れ上がらせてきた。『ヴェニスの商人』のシャイロックがそうだったように、高利貸しは、その性質上、個人相手の小規模の商いにならざるをえず、その意味で、レイクウェルが市場（マーケット）を相手とする商売をしているようにはみえない。

しかし、「社債」を買い、堅実な資産運用をしていたとなれば、話はまったくちがってくる。レイクウェルは「合理的な貨幣蓄蔵者」（『資本論』① 268）であるかもしれないのである。

「図版五十八」では、トムの足元に転がっている亡き父の書類が描かれているが、はっきりと文字が確認できる書類が三つある。一つは Lease & Release と書かれたもので（ｆのようにみえる文字は ｓ を表す古い書体）これは、「貸出金」と「返済金」を記した帳簿である。また、画面の左下隅に紐で縛られた台帳があり、Mortgages と書かれている。これは担保物件を記した書類である。この書類がきわだって「分厚い」ことが重要であり、父に転がり込む可能性のある担保がたっぷりとあることが示されている。

もっとも興味深いのは、トムの靴のつま先にある父レイクウェルが所有していた India Bonds と記された証書のようなもので、これは東インド会社の「債券（社債）」を意味している。

株と債券は似て非なるものであるが、父が持っていた「社債」について知るためには、株 (stock) とは何か、そして債券 (bond) とは何かについて、その基本は押さえておく必要がある。

株式でしばしば聞く言葉として「押し目買い」(buy the dips) というものがある。これは、ある特定の X 社の株価が下落し

たタイミングで、「いずれ上昇する」と見込んで、その株を買い付けることである。ある人（B氏）は、そのX社の株価（x）

の底値が来たと考え、都合、百万円分の株を買ったとする。その場合のたとえば一カ月後の株価xの変動値はおおよそ四つに

わかれる。その一。ほとんど変わらなかった。仮にその時点で持ち株をすべて売ったとしても、損得なしである。その二。株

価xが二〇％上がった。B氏は株を売却し、二〇万円の利益を確定した（――ただし、その利益分は課税の対象となる――）。

これを「利食い」という。その三。株価xが二〇％下がった。B氏はもっと下がる、市場は弱含みだと読み、「損切り」する

ことにした。つまり二〇万円の損失である。その四。X社の会社ぐるみの不正が発覚。X社は倒産し、株券が紙屑となってし

まった（……　現在の株券は電子化されペーパーレスだが）

単一の会社の株ではなく、色々な会社の株の詰め合わせという金融商品を買うインデックスファンド（のような投資信託（た

とえば、日経平均やTOPIXに連動したもの）は、手数料が安く、リスクが小さいといわれているが、リスクが少なくなるほど

に大きな儲けの可能性も下がるのは世の習いである。いずれにしても、株を買うということは「リスクを取る」という前提で

なされるものであり、株式による投資は、ある意味でリスクを楽しむマネー・ゲームであることに変わりはない。

他方の「債券」（bond）であるが、これは、国や企業が借金をして、すなわち、お金を借りて資金調達することである。そ

して「かくかくしかじかのお金をあなたから借りました」という趣旨の「借用書」が「債券」となる。相手が国ならば「国債」

と呼ばれ、貸し付ける相手が企業ならば「社債」となる。

債券の特色は、利子が発生すること「償還期限」があることである。たとえば、ある会社が十億円の資金調達を見込んで、

社債を発行したとする。その時、約束した毎年の利回り（金利）が三％で、償還期限が五年だとすると、その債券を買った人

は、額面の三％の利回りを五年間にわたって得ることができる。仮に百万円相当の社債ならば、五年で十五万円の利子収入を

得るばかりでなく（むろん、利益分には課税があるが）、五年後に投資額（貸付金）の百万円も丸々返ってくる。株に比べ

ると安全度は高い投資となるが、それでもある種の危険を孕んでいる。それは「債務不履行（デフォルト）」という事態が起

きるかもしれないからである。出資した企業（債券の発行体）の経営が思わしくない場合、債券は紙切れにはならないとして

104
なお、二〇二四年の一月から始まる画期的な新NISA制度においては、非課税投資枠の大幅な拡大とその制度の恒久化が打ち出されている。

121

図版五十九〔部分図〕

も、約束した「利回り」が払えなくなるかもしれない。あるいは債券の額面の一部しか返せなくなるかもしれない。さらに、償還期限が来ても返金できないような遅延が起きるかもしれない。仮に百万円の額面の債券をその元金から五十万円しか回収できなければ投資家は大損することになる。債券のそのような危険度（安全度）をはかる指標が「格付け」と呼ばれるもので、一般に格付けがよいほど利回りは低くなり、格付けが悪くなるほど利回りはよくなる。

レイクウェルは、金融商品として一般的な「株」ではなく、より堅実な「社債」を購入している。買ったのは「東インド会社」の社債だった（「図版五十九」）。図版では India Bonds と書かれているが、これは「東インド会社」（East India Company）の社債を指している。十八世紀の東インド会社の社債に関する研究によると、この社債は当時にあって洗練された金融商品だった。その一つの証拠がこの社債が現代の視点でみてもさほど遜色のない「オプション取引」の対象となっていたことである。（Marco & Malle-Sabouret 365-94）

オプション取引とは、株や債券などの金融商品を、あらかじめ決めておいた価格で売買するかしないかを選べる「権利」を売ったり買ったりすることである。

たとえば、「買う権利」について述べると、X氏が、現在の時価十万円の株を半年後を期限（満期日）として、十万円で買う「権利」を五千円の手数料（オプション・プレミアム）を払ってY氏から買ったとする。半年後の満期日に、その株が十一万円に値上がりしていれば、X氏は買う権利を行使して、Y氏から買うことができる。その時、Y氏は時価よりも安い値段で売らなければならず損をする（ただし、Y氏は手数料をもらっているから、彼の実質的な損は五千円である）。そして、X氏は手数料を差し引いても五千円の利益をえる。他方、半年後の株価が九万円に値下がりしていた場合、X氏は買う権利を放棄するだろう。九万円の価値のものを十万円で買うと一万円の損になるからである。このように、X氏が買う権利を放棄すると、彼の損は手数料分の五千円に限定される。一方、Y氏は手数料として受けとった五千円の利益をえる。

父のレイクウェルが東インド会社の社債を保有していたのはまちがいないが、彼がそれを使って、「オプション取引」をし

ていたかどうかまではわからない。先に言及したMarco & Malle-Saubouretによる研究は、対象時期を一七一八年から一七六三年としている。『放蕩息子一代記』の出版年は一七三五年であるから、この時期は東インド会社のオプション取引が活発に展開していた時期と重なっている。レイクウェルもまたオプション取引に熱中していたかもしれない。いずれにしても、「社債」を買っていたということだけで、父のレイクウェルは「投資家」（investor）の相貌を帯びてくる。彼は単なる高利貸しの「貨幣蓄蔵者」ではなかったのである。ホガースは「社債」（India bonds）という見過ごしそうな「細部」を使って、トムの父レイクウェルの「投資家」としての横顔を暗示したといえる。

父のレイクウェルが保有していた社債の発行体である「東インド会社」（East India Company）とは何なのか。改めてこれについて確認してみたい。

一六〇二年に「オランダ東インド会社」が設立されている。これが世界初の株式会社である。それより少し早い一六〇〇年にエリザベス女王の勅許を得て、「イギリス東インド会社」が誕生してはいた。しかし、当初は一航海ごとに資本を集め、航海が終わると解散するということの繰り返しで、株式会社の体（てい）をなしていなかった。そのため、少なくとも、十七世紀の前半において、インドや東アジアの「胡椒」や「キャラコ」calico（薄くて光沢のある綿織物）、さらには「絹」「コーヒー」、「茶」をめぐる貿易では「有限責任制」を組み込む近代的な株式会社だったオランダ東インド会社に太刀打ちできなかった。

それが一転し、イギリス東インド会社の株が急伸したのは、一六八〇年以降のことである。ニック・ロビンス（Nick Robins）によると、イギリス東インド会社がオランダのそれと同等の近代的な株式会社として再出発したのは一六一七年のことである。そして、前述のとおり、一六八〇年以降にこの会社に未曾有の好景気がやってくる。

驚かされるのは、当時の株の配当金で、毎年のように五〇％ほどの数値を叩き出していた。平たくいうと、百万円の東インド会社の株を持っていれば、一年後には、五〇万円の配当金がもらえるということである。それが十年続けば、五〇〇万円の配当金が付くことになる。（Robins 49）

イギリス東インド会社のいわば勃興期に、会社の株価を我が物顔で操作し、良くも悪くも会社の発展に貢献したのがジョサイア・チャイルド卿（Sir Josiah Child, 1630-99）という大商人だった。彼は一六七一年に初めて東インド会社の株主となっているが、そのわずか十年後には同会社の「総裁」（governor）に就任している。高名な歴史家のマコーレー（T. B. Macaulay,

123

1800-59）は、チャイルドを評し「匹敵する実業家はまずいない」と述べているほどである。（Robins 49）そして、ジョサイア・チャイルドこそはイギリス初の「相場師」（stock jobber）だった。それについてロビンスは次のように述べている。

生まれたばかりのロンドンの証券市場において、チャイルドの影響力は絶大だった。彼は相場師の元祖として、その名声をほしいままにした。現在は、絶海の孤島のロビンソン・クルーソーの物語を創造したことで知られるダニエル・デフォーであるが、彼は時代の先端を行く経済評論家でもあった。一七一九年に出版された『証券取引所の裏と表』という名著において、デフォーはジョサイア・チャイルドを中心人物に据え、一六八〇年代から九〇年代にかけて隆盛した経済の分析をしている。それはすぐにやって来ることになった南海泡沫事件の解明へとつながるものとなった。デフォーは次のように述べている。「株式市場に足を踏み入れた人間がまず目を向けたのは、ジョサイアの下で働く株の仲買人たちで、彼らに次のような問いを発したものである。「ジョサイアは何といっている？「売り」なのか、「買い」なのか？」株式市場を動かしたのがジョサイアの莫大な富であるのはまちがいないが、その一方で、インドからもたらされる情報をジョサイアがねじ曲げることによっても、株式市場は揺れ動いた。（Robins 50）

ジョサイアのように情報を操作し、株価を自分の都合のよい方向へ持っていく人がいる限り、市場における自由競争の原理は阻害される。個々人がその利己心に基づいて利益の追求をしたとしても、自由競争がなされている市場では「見えざる手」が働き、価格調整のメカニズムが発動すると述べ、自由競争下の必然の帰結として「公共の利益」が達成されると唱えたのはアダム・スミス（Adam Smith, 1723-1780）である。これに関連して、睦目卓生氏は、「見えざる手」が機能するためには、「フェア・プレイ」の精神が不可欠であると述べている。（睦目 171-72）「談合」や「価格カルテル」のようなフェア・プレイに反していることはいうまでもないが、ジョサイア・チャイルドが情報操作をし、株価を上下させていたならば、イギリス東インド会社の株価の公平性は根底から揺らぐことになる。

一七〇九年に、ジョサイアに由来する「旧・東インド会社」とトマス・パピロン（Thomas Papillon, 1623-1702）が作った「新・東インド会社」が統合し、「合同東インド会社」が生まれた。これによって、東インド会社はより近代的でより民主的な会社となったとされる。しかし、株式の世界は人間の金銭的欲望が激しく交錯する空間であることに変わりはなく、常に

「フェア・プレイ」の精神が機能するとはかぎらない。株は、あるいは、株価は時に暴れ狂う怪物になる。

それが端的に証明されたのが、一七二〇年の「南海泡沫事件」というバブルの崩壊だった。

この事件の元凶となった「南海会社」(South Sea Company) は一七一一年に、ときの政府の後押しで創設された新会社で、当時のスペイン領のアメリカ植民地での貿易をめざしていた。一方で、発足時からイギリス政府との癒着がささやかれている。このことは、貿易の独占権が政府から与えられる見返りに、九百万ポンドの国債を引き受けたことからもわかる。本書の換算式によると、九百万ポンドは三七八〇億円となる。南海会社はいわば政府にとって「打ち出の小槌」だったのである。

イギリス政府と南海会社の互恵関係 (癒着度) を箇条書き的に整理すると次のようになる。

① スペイン継承戦争[105]で戦費がかさんだために政府の財務状況は逼迫していた。
② これを打開すべく、政府の主導で南海会社を設立し、アメリカ植民地での独占的貿易権を南海会社に付与した。
③ 貿易の独占権を得た南海会社は、その代わりに、政府の国債、すなわち、政府からの莫大な借金の申込みを受け入れた。
④ 国債の引受先となった南海会社に恩義を感じた政府は、見返りとして、株式を発行する許可を与えた。
⑤ イギリス政府とタッグを組んでいるのが明白な南海会社への国民の信頼度は高く、老若男女を問わず、南海会社の株の「買い」に殺到し、株価は高騰した。
⑥ 南海会社の株価は鰻登りにあがり続け、ピーク時には一株あたり千ポンド (四千万円!) になった。[106]

しかし、狂気の沙汰の投機熱のあとには奈落が待ちかまえていた。

市場全体の過熱に肝を冷やした政府は一七二〇年に「泡沫会社取り締まり令」を出し、南海会社の二匹目のどじょうを狙ういかがわしい株式会社の乱立に歯止めをかけようとした。しかし、それは完全に裏目に出た。あらゆる株式会社の株価がいっ

[105] スペイン国王の継承者をめぐって争われたこの戦争は、一七一〇年から一七一四年にかけてなされた。一方でフランスとスペインが、他方でイギリス、オランダ、オーストリアがそれぞれ同盟関係を結び、ヨーロッパ各地で激しい戦闘を繰り広げた。この戦争とそれに続くユトレヒト条約により、領地を拡大し、貿易特権を得たイギリスが最大の受益国となった。

[106] 南海会社の成立の経緯と発足後の経過については、今井宏氏、小林章夫氏、および Mary Poovey の研究を参照した。今井 287-89、小林 96-98、Poovey 136-37.

125

すでに述べたとおり、トムの父のレイクウェルは単なる貨幣蓄蔵家ではなく、東インド会社の社債（bond）を所有する「投

せいに大暴落したのである。

むろん、「いかがわしい株式会社」の本尊というべき南海会社の株券は紙屑となり果てた。

図版六〇（部分図）

バブルの只中で浮かれる人々を皮肉な視点で描いたのがホガースの最初期の版画の『南海泡沫事件』（The South Sea Scheme, 1721）である（「図版六〇」）。この主題の選択は、ホガースが経済事象に並々ならぬ関心を寄せていたことを示している。

「部分図」のみに触れることにするが、メリーゴーラウンドに乗っている人々が南海会社の株主となった人たちである。老いも若きも、男も女も回転木馬に乗れて嬉しげである。左端で樺の枝のムチを手にする女性は娼婦で（彼女の倒錯プレイについては、pp.73-74 を参照）、大股開きをし、色気をふりまいている。彼女が顎に手をかけ、買春の誘いをかけているのが、黒い衣を着た国教会の聖職者である。真ん中の人物はブラシを持っていることから、靴磨き屋だとわかる。右端の男性は、胸の所で斜にタスキ状のものをかけているが、これはガーター勲章（Order of the Garter）と呼ばれるもので、彼が最高位のナイト（勲爵士）であることを示す。ここにみる種々雑多な、階級もばらばらな人たちが表象するのは、猫も杓子も等しくみな、株の投機に狂奔したということである。皮肉の度合いが増すのは、「乗り遅れてなるものか」といわんばかりに、回転木馬に立てかけられた梯子の所で、押し合いへし合いを演じる群衆である。

ないようである。なぜだろうか。

ホガースは、自ら絵筆をとって、多くのイギリス人を奈落に突き落とした「南海泡沫事件」を描き出した。ホガースにおける株への根深い不信の念が、トムの父に「社債」を選択させたのではないだろうか。

図版六十一（部分図）

言い換えると、東インド会社の社債の所有者であった父のレイクウェルという高利貸しは、リスク管理能力に長けた、用心深い資産運用者だったのかもしれない。

父と息子を見比べるとよくわかるが、父はそれなりの思慮深さを漂わせる顔つきに仕立てあげられているのに対し、トムは空虚な顔つきをしている（「図版六十一」）。息子のトムには、投資をする父にはあった経済観念や抜け目のなさといった要素がことごとく欠落しているのである。トムはこれから、坂道を転がる石のように転落していく。最後は精神病院に収容される狂人になろうとは、「第一図」のトムには思いもよらなかったはずである。

127

第四節　「第二図」：貴族になれなかった成金

「第二図」では、トムの金に糸目をつけない散財が次々に暴かれていく。

トムは画面中央よりやや右寄りに立ち、頭にターバンのような帽子（ナイトキャップ）をかぶっている。──かつらがファッションだった時代にしばしばあったことだが、トムの頭の毛は全部剃られている（「第六図」と「第八図」でそれがわかる）。

図版六十二（第二図）

トムは絹織物らしい輝くような衣を身にまとい、どこか満ちたりた風情である。トムを取り囲んでいる男たちがいわゆる「取巻き」で、それぞれがスポーツや教養の技芸を教える先生たちである。すなわち、トムの金銭に群がる欲得ずくの衆生である。

この場面でトムは「朝の謁見」(morning levee) と呼ばれる行事を気どっているが、これは貴族階級に特有の習慣で、朝起き抜けに（もっとも、夜遊びが好きな貴族のことだから、昼に近い時刻だったかもしれないが）、「おこぼれ」に預かろうという人々から歯の浮くような「おべっか」を満身に浴びる行事だった。

つまり、億万長者に成り上がったトムは、自分は貴族階級の仲間入りをしたと「勘ちがい」している。

128

上流階級に不可欠な教養を教える先生たちがここに多数いる。たとえば「図版六十三」では豆ヴァイオリンを手にする洒落者がいるが、彼はヴァイオリンでリズムを刻みつつ踊りを教える先生である。上流階級の社交界は舞踏会の世界でもあったから、踊りは「貴族のまね」をするトムにはぜひとも必要な教養だった。一方、踊りの先生の背後から剣を突き出す男はフェンシングの達人である。刀の切っ先に黒くて丸い小さな物体があるが、これはボタンで、空中に放り投げたボタンが落ちてくる間に、ボタンの小さな穴に突き刺すという驚異の腕前を披露している。

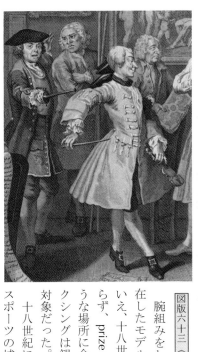

図版六十三（部分図）

腕組みをして、フェンシングの名人を不興げに睨んでいる人物には実在したモデルがいたことがわかっている。彼はプロボクサーだった。とはいえ、十八世紀のイギリスには、こんにち的な意味でのプロボクサーはおらず、prize fighterと呼ばれていた「賞金稼ぎ」である。円形競技場のような場所に会場が設置され、観客たちは勝者と思う選手に「張った」。ボクシングは観て楽しむこともあっただろうが、なによりもまず「賭け」の対象だった。

十八世紀になって、ボクシングは単なる殴り合いの域を脱し、科学的なスポーツの域に達したとされる。事実、ジャブ、ストレート、フック、アッパーといった急所を突くオフェンスやフットワーク、ウェービング、ダッキング、ヘッドムーブメントなどの華麗なディフェンスなどからもわかるように、ボクシングは打撃と防御が表裏一体をなす精密なスポーツである。この版画の出版から二〇年をへたのちの十八世紀の後半になると、イギリスにボクシングの黄金時代が到来し、呼び物の試合になると一万ギニー（四億四千万円）の賭け金が動いた。（Porter, English Society 237）しかし、トムがボクシングを習おうとしていたとは考えにくい。ボクシングと貴族の嗜みは結びつかないからである。図版で、ボクサーがまだ黎明期にあった十八世紀前半は、客の入りをよくするためだろうが、一種の余興としてこれらの棒を使って若者に護身術を教えるパフォーマンスがあったのである。上流が教えている技術を示しており、それは「護身術」だった。ボクシングで、ボクサーが腕に抱えている二本の太い棒（六尺棒）が彼

階級の淑女を守るための護衛術ととらえるならば、ある程度得心がいく習い事ではある。

トムの周りには、さらなる三人の取巻きがいる。トムに顔を向け、忠誠を示すように胸に手を当てている男は、いわゆる「用心棒」の志願者である。トムはこの男が持参した「推薦書」を手にして何かを話しかけている。推薦書の文面によると（解像度の関係でここでは判別できないが）、用心棒志願者の名前はハッカム大尉（Captain Hackum）といい、「信義に篤い人間で、きっとあなたの役に立つはずです」とある。推薦人はスタッブ（W. Stab）となっている。だが、アイロニーの大家であるホガースのことだから、この推薦書自体がいわば自作自演のフェイク（にせもの）だと考えるべきだろう。

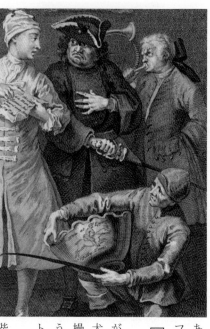

図版六十四（部分図）

ハッカム大尉の斜め後ろで、怒り顔でホルンを吹いている男性がいるが、彼はホルン奏者ではなく、猟犬担当の狩人である。猟犬に合図を送るためにホルン（角笛）を吹き、猟犬を意のままに操ることが彼の仕事である。ホルンを使わなくてはならないということは猟犬がたくさんいることを意味しているが、そのことはトムが取りくもうとしていた狩りの種類を明らかにする。

それは、悪名高き「狐狩り」である。これは、貴族階級や地主階級の人々が愛好したイギリスの由緒あるスポーツだったが、同時にまた残酷な「動物いじめ」でもあった。それは次のようなものである。上流階級の紳士と淑女たちが徒党を組んで、それぞれ選りすぐりの馬に乗って森に現れる。貴族のお歴々は少なくとも十名はいる。彼らの足元には、やや興奮状態の猟犬がまとわりついている。犬たちは狐狩り専用に品種改良されたもので、「フォックス・ハウンド」と呼ばれていた。鋭敏な嗅覚で狐をみつけ、森から草原に狐を追い出し、どこまでも追いかけていくことができる犬である。狐はやがて精も魂も尽きはて、動けなくなるが、そうなってから狐は猟犬に噛み殺された。この狩りは狐を追いかけ、追いつめ、殺すことだけが目的だったのである。

ところで、猟犬係の狩人は仏頂面でホルンを吹いているが（「図版六十五」）、なぜ彼

はかくも不機嫌なのだろう。

成金のトムには、一緒に狐狩りに出る仲間がいなかったと考えられる。父が残した莫大な遺産があるとはいえ、彼の出身は商人階級（中産階級）で、「成金」をまさに絵にかいたような人物である。成り上がったトムのことを、周囲の上流階級の人間たちは涙も引っかけなかったにちがいない。狐狩りは、少なくとも十人ほどの貴族と主人に従う多くの従者と数十頭ものフォックス・ハウンドがいて初めて成立する集団のスポーツだったが、トムはそこから爪弾きにされたというわけである。ふてくされた猟犬係の内心の声はおよそ次のようなものだったはずである。「あなたは確かに金持ちで、よい猟犬も多数いる。数頭のよい馬もいる。でもあなたには貴族の友達が一人もいないじゃないですか。狐狩りになんて誘ってもらえてないじゃないですか。あほらしくてやってやれませんや。」

狐狩りに欠くことができない馬について、キャナダインは次のように述べている。そして、馬を使った狐狩りはほとんどの地主たちにとって最高の気晴らしだった。

馬をレースに出すという貴族的な趣味については、トムはかなりの成功を収めている。というのも、彼の愛馬が栄えあるレースで優勝しているからである。トムの足元にひざまずく痩せた小柄な

狐は農場で飼っているニワトリなどの家畜を襲う害獣であるとはいえ、報復の度合いがいかにもどぎつい。狐の被害にあう農場主は多くの場合、あたり一帯に広大な領地をもつ大地主であり、彼らに端を発する上流階級のスポーツがこの狐狩りだった。なお、この狐狩りは二十一世紀の現在でもなされており、その是非をめぐってしばしば激しい論争が起きている。

馬を育て、馬をレースに出すことはまさに貴族的な趣味だった。(Cannadine 55)

131

男性が、トムが雇った騎手で、彼は主人のトムに競馬場の優勝カップを披露している。そこに刻印されているのは、馬に乗る騎手の図像とある文言である。拡大すると「エプソム競馬場で勝った」(Won at Epsom) と読める。

エプソム競馬場は今でも世界的に有名な競馬場で、「オークス」(Oaks) と「ダービー」(Derby) という競馬ファンならずとも知っている競馬レースが開催されてきた場所である。オークスは牝馬のレースで、ダービーは三歳馬のレースである。「競馬の祭典」と呼ばれる「日本ダービー」は、イギリスのそれにならって設立されたものである。このレースはある伯爵の名前に由来するが、これに関して次のような記述がある。

周知のように、その後ダービーはイギリスの代表的な五大競馬のなかで最も有名なレースとなっている。馬主も騎手も、一度はダービーで優勝したいというのが全員の夢である。(バグリー『ダービー伯爵の英国史』265)

オークスとダービーが正式に発足したのは一七八〇年頃のことで、『放蕩息子一代記』の出版年(一七三五年)よりもずっとあとのことではある。イギリスにおける競馬が厳格なルールのもとに制度化されたのは、十八世紀の後半とされるが、それ以前も競馬はあり、かなり組織だった「賭け」の対象だった。一七三九年に出された「競馬禁止法」は皮肉なことに、競馬が貴賎を問わず浸透し、その害悪が喧伝されはじめたことを示している。(Olsen 370)

いずれにしても、『放蕩息子一代記』の出版時において、エプソム競馬場は一流の競馬場であったことはほぼ確実で、そこで持ち馬が優勝したのだから、馬主のトムは鼻高々だったはずである。しかし、意地悪なホガースは、そんなトムに「味噌」をつけることも忘れていなかった。なぜかといえば、先に触れた優勝カップの下部の刻印の文字がトムの持ち馬のサラブレッドの名前なのだが、彼の愛馬の名前は「愚か者トム」(Silly Tom) だからである。

画面の左手の端の方で、ハープシコード(イタリア語ではチェンバロ)を弾いているのが、ヘンデル(George Friedrich Händel, 1685-1759) である(「図版六十七」)。ヘンデルはバッハ(J. S. Bach, 1685-1750) と並び立つバロック音楽の巨匠である。そこハの音楽はまぶしい光と底知れぬ闇からなる大宇宙の産物であるが、ヘンデルの至純の美音はあくまでも上品な世俗の香りに包まれている。無数のオペラを手がけているが、ヘンデルの代表曲といえばなんといっても、「ハレルヤコーラス」で名高い『メサイア』(Messiah, 1741) ではないだろうか。日本の年末やクリスマス頃の恒例行事といえば、ベートーヴェンの第九

となるが、欧米では第九ではなく、『メサイア』がその地位を占める。「メサイア」はヘブライ語の「メシア」が英語化したもので「救世主」という意味だが、ヘンデルの「メサイア」はヤハウェの神ではなく、神の子イエスを指している。当時の音楽家には貴族や宮廷の庇護が必要だったが、ヘンデルは二十代半ばにイタリアに赴き、彼の地の貴族たちに気に入られ、オペラの作曲家として確固たる名声をえた。オペラといえばイタリアだが、十八世紀のロンドンもある意味ではオペラのメッカであり、ヘンデルは一七一一年に活動の拠点をロンドンに

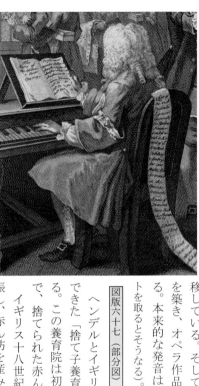

図版六十七（部分図）

移している。そして、当時のイギリス王室（ジョージ王朝）と親密な関係を築き、オペラ作品を量産した。彼は一七二七年にイギリスに帰化している。本来的な発音はヘンデルであるが、英米人はハンデルと呼ぶ（ウムラウトを取るとそうなる）。

ヘンデルとイギリスを考える時、忘れてならないのは、彼がロンドンにできた「捨て子養育院」（Foundling Hospital）に対して果たした功績である。この養育院は初期の構想からおよそ二〇年の歳月を経て誕生したもので、捨てられた赤ん坊を収容する画期的な施設だった。

イギリス十八世紀において、特にお金の蓄えもない女中の少女が仮に妊娠し、赤ん坊を産み落としたら悲惨としかいいようのない運命が待ち受けていた。彼女はまず奉公先から解雇される。そして、赤ん坊の父がその責任を果たさない時（——そのような事例は少なくなかったが——）の選択肢はごく限られていた。一つは、赤ん坊を育ててくれそうな家の前に我が子を衣にくるんでそっと置いてくることである。運がよければ育ててくれるかもしれないが、そうでなければ、イギリスの行政の最小単位である「教区」が管理する悪名高き「救貧院」に送り込まれた。そこは、ディケンズが『オリヴァー・トウイスト』で糾弾しているように、「余剰人口は減らすにかぎる」という功利主義的な理念に基づき、必要最低限以下の食事しか与えず、その結果、餓死する者

が跡をたたかった場所である。救貧院がいやなら、残りの選択肢は一つしかない。我が子を締め殺すことである。[107]

ロンドンにあふれる捨て子や浮浪児はこの近代的な大都市の大きな社会問題となっており、その解決に後半生を捧げたの

がコラム船長（Thomas Coram, 1688-1751）と呼ばれる博愛主義者だった（図版六十八）。[108] コラム船長は北米植民地のボ

ストンで造船所を経営し、成功を収めたのち、三十代の半ばに帰国し、その後、貿易業に携わり、商船の船長として活躍した。

図版六十八

捨て子の赤ん坊を救うことが我が定めと考えたコラム

船長が、捨て子の救済事業に乗りだしたのが一七二二年

頃で、それから長い時間を経て、「捨て子養育院」が産声

をあげたのが一七四一年三月のことである。その後、月

に三〇人ほどの乳児（生後二ヶ月未満）を引き取る形で

順調に推移した。設立からしばらくの間は、寄付金も潤

沢で、政府からの補助金もあったが、一七七一年には補

助金が打ち切られ、完全な民間経営となった。それでも

十九世紀を通じてこの養育院は維持されている。

ところで、捨て子養育院の設立の翌年の一七四二年に、

理事会内でのいざこざが原因で創立者のコラム船長がこの組織から追い出されている。以後、彼は養育院との関わりをいっ

さい持たなかったという。（吉村 48）したがって、一七五〇年にヘンデルの『メサイア』が養育院で初めて上演された記念す

107 Picard 77-78を参照。赤ん坊が捨て子になる理由は貧困ばかりでなく、私生児であることも少なくなかった。Paulson, *Hogarth Vol. II*, 325.

108 「捨て子養育院」の初期からの賛同者であるホガースが一七四〇年に描いたコラム船長の等身大の肖像画（縦239cm、横148cm）である。この油彩画は養育院に寄付され、院内に設けられた美術品展示場に常設されていた。現在の所蔵館は「捨て子養育院美術館」で、インターネット上で公開されている。アカデミックベースならば自由に使用してよいとのことで借用させていただいた。URLは以下のとおり。

https://artuk.org/discover/artworks/captain-thomas-coram-16681751-191925#

134

べきその場にコラム船長はいなかったことになる。

養育院では職業教育が施されたが、そればかりでなく、先進的な天然痘の予防接種を取り入れたり、子供たちの運動を促進したりと、児童たちの幸福を第一義としていた。養育院の掲げる理念にいち早く賛同し、寄付を惜しまなかった一人がホガースである。ホガースは養育院のために紋章をデザインし、収容された児童のための制服のデザインさえしている。賛同者のもう一人の有力者がヘンデルである。次にみるとおり、彼は養育院でたびたび演奏会を催し、莫大な寄付金を集めることに貢献した。

その翌年〔筆者註：一七五〇年〕、ヘンデルは捨て子養育院との長きにわたる関係を開始した。ほぼ完成した礼拝堂で演奏会を開いたが、当日の最後の演目は『メサイア』の「ハレルヤコーラス」で、それを聴いた大観衆はみな思わず起立してしまった。感動のあまり立ち上がった観衆の中には当時の皇太子と皇太子妃もいた。……一七五九年にヘンデルが死去した時、彼が養育院のために集めた寄付金の総額は6725ポンドになっていた。ヘンデルが果たしたさらなる恩恵は、彼のおかげで、養育院という施設が人びとが足繁く通う場所になったことである。馬車に乗り、ロンドンの端にある養育院に出かけることが流行したのである。そこに行った人たちは幼い孤児をみて心を打たれた……そして、養育院のために寄付をするという行為に酔いしれることができた。
（Picard 257-58）¹⁰⁹

6725ポンドは本書の換算式によると二億八千万円である。巨匠ヘンデルの音楽の魅力を傍証する金額である。ひるがえって考えると、楽神の一人であるヘンデルが、掃いて捨てるほどいるふつうの成金のトムの音楽の先生になるわけがない。『放蕩息子一代記』は一七三五年の作品で、当時、五〇歳前後のヘンデルは一時ほどの勢いはなかったとはいえ、イギリス王室と深いつながりのあった作曲家である。たとえば、一七一七年には、テムズ川での王室の船遊びのために典雅な『水上の音楽』が演奏されている。あるいは、養育院での「ハレルヤコーラス」の成功裡の演奏会に先立つ一七四九年には、光り輝くような『王宮の花火の音楽』が初演されて

109　ピカードがここで言及している演奏会は、一七五〇年五月一日に開催された慈善演奏会を指すと考えられる。ヘンデル（の音楽）と「捨て子養育院」の関係については、岩佐愛氏の研究に詳しい。岩佐 133-67.

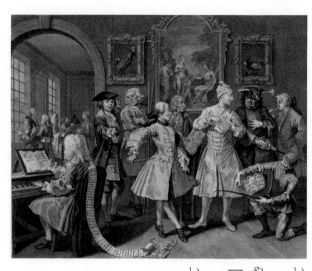

いる。

ことほどさように偉大な音楽家が、どこの馬の骨ともわからないトムの家に
やってきて、ハープシコードを奏で、彼に音楽を教えるはずがない。

図版六十二（再掲）

加えて、失礼にも、「第二図」（「図版六十二」）のトムはヘンデルにそっぽを向
いて、用心棒志願の男と話をしている。要するに、トムにとってのヘンデルは
「豚に真珠」もしくは「馬の耳に念仏」でしかなかったのである。

「図版六十九」では、トムによるさらなる「貴族のまね」が別抉(て
っけつ)されている。

パリスの審判

図版六十九（部分図）

典型的な「貴族のまね」は、トムの背後にみえる巨匠(Old Masters)が描いたとおぼしき「名画」である（図版六十九）。この油彩画の真贋のほどは定かではないが、妄想をたくましくすると、「これほどの名画はめったに出ません。ちょっとお高いですが、絶対、お買い得です。どうです、レイクウェルのだんな？」という具合の売り込みを受け、たちの悪い画商に法外な値段で掴まされたものだろう。

英国の名望の歴史家トレヴェリアン(G. M. Trevelyan, 1876-1962)は、「十八世紀において、イギリスの上流階級は、美術と文学の庇護者として、比類ない高みに達した」(Trevelyan, History of England 611)と述べている。確かに、高価な美術品の有数のコレクターとして名を馳せる貴族は少なくなかった。貴族の館には通例、「ギャラリー」(gallery)と呼ばれる広い歩廊が設けられ、窓に面したその場所には、歴代の当主の肖像画や西洋の巨匠の名画が燦然と輝いていたが、貴族を「まねぶ」トムはさっそくこの高尚な趣味に大金を投じたのである。

ここにおかれた「名画」は、西洋絵画の伝統的なモチーフの「パリスの審判」を扱った油彩画である。「図版六十九」に沿って、ギリシャ神話のこの挿話を振りかえると、まず、腰掛けて左手に杖を持っている若者はパリスである。羊飼いの身ではあるが、じつは、トロイア王国の王子だった。パリスに相対している女性は美の女神アプロディーティーで、彼女の息子であるエロース（ローマ神話のキューピッド［クピドー］）が傍らにいる。画面の左端に位置する槍を持った女性は、知恵の女神で戦争の神でもあるアテーナーである。アテーナーの奥には、解像度が低いためにわかりにくいが、全能神ゼウスの正妻のヘーラーがいる。この三人の女神は今、心穏やかではない。というのは、彼女らを目がけて、争いの女神エリスが黄金の林檎を投げ

放ったからである。林檎には「いちばん美しい女神へ」という文字が刻まれていた。わがままなゼウスはこのような「女の争い」に巻き込まれるのは本意ではなかったので、「いちばん美しい女神」を選ぶ役割をパリスに任せた。そして、女神たちからパリスへの「賄賂合戦」が始まった。アプロディーティーは、自分で選んでくれたら「人間の中でもっとも美しい女性」を与えると約束し、ヘーラーは「権力と富」を、そして、アテーナーは「武勲」を約束した。このような時、絶世の美人を選ぶ人はロマンチストで、権力と富を選ぶ人はリアリストで、武勲を選ぶ人は空想家である。パリスはアプロディーティーを選択した。110

トムの部屋に飾られた名画は後日譚を描いていないが、「パリスの審判」はその後の物語もまた聞き所である。アプロディーティーは約束を果たすべく、パリスに絶世の美女を引き合わせる。しかし、その人は人妻で、彼女の夫は、戦士教育で有名なギリシアの都市国家「スパルタ」の王、メネラーオスだった。王妃の名はヘレネーという。パリスはヘレネーを自国のトロイアに連れ去る。むろん、メネラーオスは、王妃を略奪されて黙っているはずはない。メネラーオスに肩入れしたのは、ギリシアの他国の王たちで、ギリシア同盟軍が結成された。その総大将は、メネラーオスの兄にあたる英雄アガメムノーンで、対するトロイアの総司令官となったのは、パリスの兄であるヘクトールだった。見方を変えると、いささか、ふがいない弟のために立ち上がった勇猛果敢な兄たちが始めた家族主義的な戦争がトロイア戦争である。

周知のように、「トロイの木馬」という奇襲作戦でギリシア方が勝利を収めるまで、九年間にわたって、名にし負う英雄たちによる空前の戦争が繰り広げられた。このトロイア戦争を題材としたのがホメーロス（Homer）の『イーリアス』（Iliad）である。110

110 西洋古典学者の呉茂一氏は、『イーリアス』を評して「全巻二十四書一万五千行に及ぶ長篇は、いかにも古今の叙事詩篇中の白眉に恥じない」と述べている。呉 371. ホメーロスの『オデュッセイア』（Odyssey）は、トロイア戦争が終わり、ギリシアに帰還する英雄オデュッセウスの冒険譚である。余談だが、キューブリック（Stanley Kubrick, 1929-99）の映像美が堪能できる『二〇〇一年宇宙の旅』の原題は、A Space Odyssey で、ホメーロスの『オデュッセイア』がタイトルの由来である。英語の原題に即して訳すと『オデュッセウスの宇宙の旅』となる。

トムと庭園

もう一つのトムにおける「貴族のまね」は、他愛もなさそうだが、じつは深い意味を内蔵するもので、それは、『パリスの審判』の絵の下に立っている老人に関連する。この老人は、何かが書かれた数枚の紙を持ち、それをトムに向けて差し出している（「図版七〇」）。これは、トムがこれから造らせようとしている庭園の設計図だった。この老人は、つまり、「庭園家」である。この老人には実在の有名なモデルがいたことがわかっている。

図版七〇（部分図）

庭師の名は Charles Bridgeman といった。没年は一七三八年で、一七三五年にこの版画が出版された時には、まだ存命中だったことになる。この庭師について、ポールソンは次のような説明を加えている。

ブリッジマンは、バーリントン・グループの一員で、国王ジョージ一世とジョージ二世に続けて仕えた庭園家である。彼は、ポープが自宅に作っていた庭園の顧問でもあった。ストウにある公園とキャロライン王妃のために造られたケンジントン・ガーデンの再建を手がけた人でもある。ブリッジマンは、イギリスの景観庭園に「隠れ垣」(ha-ha) を初めて導入したという名誉を拝している。 (Paulson, *Hogarth's Graphic Works*, 92)

とてもわかりにくい説明なので、若干の注釈が必要となる。バーリントン・グループ (Burlington Group) であるが、これは、「バーリントン」というある貴族の考えに共鳴した建築家や造園家の一団を指す。バーリントン伯爵の別名は、Richard Boyle (1694-1753) といい、ボイルは「バーリントン家」の第三代の伯爵だった。「ノブレス・オブリージュ (noblesse oblige)」すなわち「高貴なる人の義務」という言葉のとおり、[111]

[111] この概念自体は古代ローマにすでにあった。近藤和彦氏はこの言葉を「ジェントルマンはつらいよ」と訳出している。近藤 221.

イギリスのみならず、ヨーロッパの貴顕紳士には果たすべきと考えられた種々の「義務」があったが、その一つが、国会（イギリス議会）の議員になることで、バーリントン伯もまた貴族院（上院）の議員だった。しかし、政治にはさほどの興味を示さない一方で、伯爵は芸術全般の「保護者（パトロン）」としてつとに有名で、とりわけ建築に多くの情熱を傾けた。「貴族は働かない」という不文律に反して、建築家として活躍し、イギリスの建造物に「パラディオ様式」[112] を広めた人として知られる。彼のもとに集結した建築家や造園家が「バーリントン・グループ」で、ホガースの版画中の老人チャールズ・ブリッジマンはその一人だった。

ブリッジマンは、先の引用で確認したとおり、国王ジョージ一世とジョージ二世に続けて仕えている。そこで、この二人のイギリス国王について触れておきたいのだが、そのためには、元々はドイツ人であったジョージ一世（George I, 1660-1727）がイギリス国王に就くまでの歴史的な経緯を確認しておかねばならない。

一六六〇年に、亡命先のオランダから凱旋帰国したチャールズ二世は、ヨーロッパの王宮の華やかさと享楽の雰囲気をイギリスの宮廷にもたらしたとされる。別言すると、ピューリタン革命という重苦しい内乱期を支配した「禁欲主義」がいっきにほどけ、イギリス文化が芳醇な香りを放つようになったということでもある。英文学史の枠組みでは、この時代を特徴づけるものとして「王政復古劇」（Restoration comedy）と呼ばれるジャンルがある。そこでは、登場人物たちは、等しく、粋で、いなせで、機知（wit ウィット）と洗練を何よりも大切にする。洒落者たちの舞台で繰り広げられる軽妙洒脱な恋愛遊戯は、皮肉と諷刺に満ち、時にすこぶる卑猥で、同時にまたあでやかな華に満ちている。[113]

チャールズ二世には、妾腹（めかけばら）が十七人もいたが、肝腎の嫡子がいなかったために、チャールズ二世の亡きあと、弟のヨーク公が、ジェイムズ二世（James II, 1633-1701）として即位した。彼は、一種のトラブル・メーカー的な人物だったらしく、自らの信仰が「ローマ・カトリック」であることを隠そうともしなかった。いうまでもなく、イギリス国王は、「イギ

112　ギリシャ・ローマの古代建築に範を求めたヴェネツィアの建築家アンドレーア・パッラーディオ（Andrea Palladio, 1508-1580）に由来する建築の様式を指す。Trevelyan, History of England 723, Porter, English Society 243を参照。

113　喜志哲雄氏は、王政復古劇には「警句」や「比喩」が多用されていると述べた上で、「ほんもののウィット」とは、自己の言葉の才覚にうぬぼれることなく、「ものごとを距離をおいて客観的かつ冷静に捉えること」であると指摘している。喜志「王政復古劇の台詞術」78-89.

リス国教会」（Church of England）の信徒でなくてはならない。だが、それ ばかりではなかった。即位の時点で、五十代の半 ばだったジェイムズ二世と二番目の正妻の間に、男の子が生まれ、国王は我が子にカトリックの洗礼を受けさせたの である。これは周囲の人間たちを大いに慌てさせた。この時のいきさつを、近藤氏は次のように記している。

事態の打開のために、トーリ、ホウィグ両派と国教会の賢人たちはクーデタを企てた。目当ては、国教徒メアリ王女と結 婚したオランダ総督オラニエ公ウィレム（オレンジ公ウィリアム）である。夫妻ともにステュアート家の正嫡（チャールズ一 世の孫）で、文句なしのプロテスタントであった。（近藤『イギリス史十講』140）

オレンジ公ウィリアムが軍隊を引き連れ、オランダからイギリスに上陸したのが、一六八八年の十一月五日のことで、追い つめられたジェイムズ二世はフランスに亡命した。かくして、一六八九年の二月にオレンジ公は、ウィリアム三世（William III, 1650-1702）としてイギリス国王に即位する。妃であるメアリー二世も同じく即位した。王と王妃による共同統治という のが、クーデターの結末である。このクーデターが血なまぐさい内乱にならなかったために、「無血革命」（Bloodless Revolution） や「名誉革命」（Glorious Revolution）などと呼ばれている。

ウィリアム三世の落馬による急死の後を継いだのが、彼の義理の妹である（また、ジェイムズ二世の娘でもある）アン女王 （Queen Anne, 1665-1714）である。アン女王の後を継いだのだが、彼の義理の妹である（また、ジェイムズ二世の娘でもある）アン女王 きジェイムズ二世の長子となるジェイムズ・エドワードだった。しかし、イギリス議会の要人たちはその系統を恐れていた。 ジェイムズ二世の息子に継承されると、ローマ・カトリックの気運が高まることは必至だったからである。そこで議会は、ウ ィリアム三世のまだ存命中に「王位継承法」（一七〇一年）を制定し、ジェイムズ二世の血筋であるスチュアート朝の流れを 封印した。

こうして、アン女王の後を引き継いだのが、ドイツのハノーヴァー朝のジョージ一世である。庭園家ブリッジマンが仕えた のがこの国王だった。先の引用で示されたように、ブリッジマンはさらに、次代のジョージ二世（George II, 1683-1760）の 時も、王家の庭師を務めている。ジョージ一世は、ドイツ生まれのドイツ人で、まともに英語を話せなかった国王として知ら れている。彼の人となりを知るにあたって、歴史家トレヴェリアンの評言を聞いておこう。

141

ジョージ一世は最悪の王ではなかったかもしれない。しかし、国民には、魅力のかけらもない君主に映った。英語は下手で、愛人は皆赤ら顔の太ったドイツ人だった。さらに、故国ドイツでの家庭内の陰惨な悲劇をひきずっていた。彼の新たな臣民となったイギリス人は、この王に対して称賛も憧れも持ちえなかったのも道理である。たしかに、王は憲法に基づく人民の自由の擁護者にはなった。というのも、イギリス的なるもの全般について、知識も関心もなかった彼は、内政についても、あるいは、教会の保護や国家の安寧に関わることについても、すべて大臣たちに丸投げしたからである。彼がこだわった唯一のことは、内閣の大臣はすべてホイッグの議員でなければならないということだけだった。おおよその事情が掴めた頃、国王はホイッグ派のウォルポールならば、イギリスの政治を誤った方向に導かないだろうと確信し、かろうじて幸運ともいえる分別を発揮した。(Trevelyan, *History of England*, 628-30)

トレヴェリアンに従うと、ジョージ一世は、どこからみても、「愚昧な国王」でしかなかったことになるが、他の歴史家も類似の認識を持っていることがわかる。たとえば、マーシャルは、ジョージ一世は、国王の謁見を廃止し、公の場に出るのを極力避け、賭け事であれ、オペラや芝居の観劇であれ、いつもごく少数の（ドイツ時代からの）仲間内で行動する人だったとしている。そして、国民の前に出たがらない国王が人民の人気を得るわけがないと断じている。(Marshall 78)

ジョージ一世は「君臨すれども統治せず」(A sovereign who reigns but does not rule.) という有名な成句の起源となった王であるが、裏返すなら、彼は、そのような明瞭な意図はなかったとはいえ、立憲主義に基づくイギリスの「議院内閣制」の発達を促したともいえる。国王が無為無策だったがゆえに、何かにつけて、内閣と議会が主導する流れができあがったのである。

ジョージ一世とジョージ二世について、ロイ・ポーターは次のように述べている。

二人のジョージ王は、庭園をこよなく愛した。また、超弩級の名画の収集を築き上げた。一方、文学には何の関心も示さなかった。この二人のジョージ王は、「馬鹿一号」、「馬鹿二号」(Dunce the First and Dunce the Second) と呼ばれていた。

(Porter, *English Society* 230)

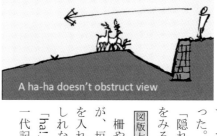

A ha-ha doesn't obstruct view

またもや手厳しい辛口の評価を浴びせられるジョージ一世であるが、ここで注目したいのは、ジョージ一世も、その跡継ぎとなった息子のジョージ二世も、庭園の愛好家だったという事実である。庭師のブリッジマンは単に国王の庭師であったばかりでなく、庭園を愛でた二人のイギリス王が、おそらくは惚れ込んで雇い入れた特別な造園家だったはずなのである。そして、ブリッジマンが庭園史に名を残すことになった特殊な技術が、「隠れ垣」(ha-ha)と呼ばれるものだった。

図版七十一

「隠れ垣」(ha-ha)という庭園用語は、馴染みがないことこのうえない言葉であるが、図解(「図版七十一」)をみると一目瞭然である。114

柵や垣根は視界を遮ってしまい、庭の遠景に広がる景色をだいなしにしてしまう。そこで考案されたのが、垣根を地中に埋め込むha-haだった。埋め込まれた垣根の向こう側には、「窪地」状の深い切り込みを入れ、草を食む羊や鹿の侵入を防いだ。あるいは、外敵となりうる人間の侵入を阻む効果もあったかもしれない。「オックスフォード英語辞典」(OED)によると、この仕掛けを目のあたりにした人が思わず「ha!」と感嘆の声をあげたのが語源だという。この「コロンブスの卵」的な発明をした人が、『放蕩息子一代記』の「第二図」で庭の図面をトムに差し出す老人である。

114 ha-ha(隠れ垣)の解説図は、「The Ingenuity of the Ha-Ha」と題されたインターネット上の記事から借用させていただいた。URLは以下の通り。
https://www.amusingplanet.com/2021/02/the-ingenuity-of-ha-ha.html.

庭園革命

ブリッジマンについて、もう少し話しておきたい。先の引用にあるとおり（p.139）、国王お抱えのこの庭園家は「ポープが自宅に作っていた庭園の「顧問」でもあった。ポープとは、十八世紀前半のイギリス詩壇に君臨したアレグザンダー・ポープ（Alexander Pope, 1688-1744）のことで、ブリッジマンはこの新古典主義の詩人の庭園の指南役だったことになる。ポープという人がどれだけ庭園に凝った人だったかについては、川崎寿彦氏による次のような記述がある。

> ポープは詩人のなかでは裕福であった。商業で成功した父祖の財を受け継いでいたし、一七一三年から始めたホメーロスの予約出版が、年ごとに人もうらやむ収入をもたらした……
> 一七一九年の冬、彼はロンドン郊外テムズ河畔の高級住宅地に、家屋敷を求めて移り住んだ。五エーカーの敷地は借地であったが、そこに彼は心魂をかたむけて、新しい理想の庭園の造営を始めた。彼が死ぬまでの二五年間、造園は詩と並んで彼の表現衝動を満足させる主要な芸術形式となったのである。彼の詩は英国十八世紀前半を代表する成果であり、だからこの時代は《ポープの時代》と呼ばれるのだが、じつは同時代の人びとは彼の庭園にも強い感銘を受け、さまざまな称賛の言葉を残したのであった。（川崎『楽園と庭』192-93）

ポープの「表現衝動」を具現化した庭園は「五エーカー」とある。これはどのくらいの広さなのだろう。一エーカーは、約四〇四七平方メートルで、一二〇〇坪相当となる。したがって、五エーカーは六千坪になる。都会と地方では事情が異なるので、いちがいにはいえないとはいえ、百坪あればまずは立派な部類に入るだろう。ごく単純な計算にすぎないが、六千坪の土地は、日本の住居に換算すると、六〇軒分に相当する。あるいは、日本の農地でいうと、一枚の田んぼが一反歩でそれが三百坪であるから、田んぼが二〇枚もある勘定になる。いずれにしても、日本の農果樹を植え、丹精を込めてバラなどの花を育て、厄介な雑草を定期的に刈り込むことなどの勘定を考慮すると、樹木や維持は並大抵なことではない。いくら「心魂」を傾けても、一人ではとても無理で、ポープは時折り、業者に頼ったはずである。その中にあって、指導的な役割を担ったのが庭園家ブリッジマンだった。ブリッジマンが「隠れ垣」の発明者であることはすでに述べたとおりであるが、少なくともポープとの関係については、別の側面があったと思われる。というのは、ポープ

の庭園は「新しい理想の庭園」の具現に他ならなかったからである。

では、その新しい理想の庭園とは何だったのか？

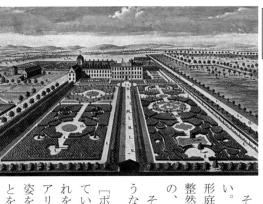

図版七十二

それを理解するためには、はじめに、伝統的な古いタイプの庭園のことを知らねばならない。たとえばそれは、ここに示した『図版七十二』のような庭園である。[115] これは「整形庭園」と呼ばれるもので、ヨーロッパの王宮の庭園はこの流儀のもので占められていた。整然とした区割、幾何学的な模様、等間隔で植えられた樹木など、何から何まで規則ずくめの、まさに人工的な庭園である。

そして、このような整形庭園を強く糾弾したのがポープだった。その批判の要諦は次のようなものである。

［ポープは］彼と同時代の英国庭園を、その整形庭園風の人工性のゆえに、きびしく弾劾している。とりわけオランダ様式にのっとって、あまり大きくならない樹木を整然と並べ、それを小ぎれいに刈り込んだ姿が責められるのである。ポープにとって最大の愚行は、トーピアリ（装飾刈り込み）と呼ぶ、球や円錐や円盤などの立体図形、さらには人間や動物などの姿を作り上げる、あの園芸技術であった。これを嘲笑する風刺詩人ポープの筆は、にぶることを知らなかったようである。（川崎『楽園と庭』189）

ポープが求めた理想の庭園は、これまでの整形庭園を「全否定」するだけでよかった。それは、不規則な線や形が交錯し、

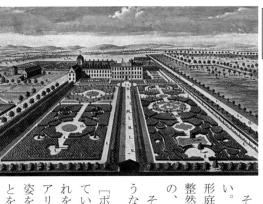

115 この図版は、十八世紀初期のウィリアム三世（オレンジ公ウィリアム）の時代のケンジントン宮殿の庭園を描いている。オランダの整形庭園の影響を色濃く反映したものと考えられる。インターネット上で公開されているものを借用させていただいた。URLは次のとおりである。
https://www.rbk.gov.uk/vmgallery/general/large.asp?gallery=vm_history&img=history/thumb/vm_hs_0007.jpg&size=large&caller=&cpg=&tpg=

145

地形が急に高くなったり、低くなったりする、ある意味で、ごく自然な庭園である。「整形庭園」が支配的だったヨーロッパにあって、このようなほとんど「野放し」の庭園をよしとし、「不規則性」の中にこそ美をみいだす、新しい庭の思想は、川崎寿彦氏の言葉を借りるなら、「庭園史上の革命」だった。《『楽園と庭』181》

『放蕩息子一代記』の「第二図」の庭園家であるブリッジマンが、ポープの庭園の指南役を務めていたというポールソンの指摘が正しいなら、うねり、盛り上がるかと思うと、急に低くなったりする「不規則な庭」は、ブリッジマンの庭園哲学ともある程度、合致していたはずである。

ところが、一方で、先ほどのケンジントン宮殿で確かめたような「整形庭園」はイギリス王室の由緒正しい庭園のあり方で、そのような王宮の庭園を管理していたのもブリッジマンだった。つまり、「庭園設計者」という枠組みで捉えると、二人の異なるブリッジマンがみえてくる。彼は、双面神のヤヌス（Janus）よろしく、二つの異なる方向を見据え、二つの異なる庭を、すなわち、「整形庭園」と「不規則庭園」を、顧客の好み次第で使いわけていたことになる。

トムはどのような庭園を築こうとしていたのだろう。それはホガースの絵が明らかにしている。どこまで意図的だったかについては、一定の留保は必要であるが、この図面からすると、トムは守旧派の古い庭園を望んでいたようである。ブリッジマンがトムに広げてみせている庭園の設計図は、幾何学的な模様を持つ「整形庭園」だからである。

仮に、ブリッジマンが異なる二つのタイプの庭園を作ることができたとしても、歴史に名を残す庭園家である彼には揺るぎない庭園哲学があったはずである。このようなことを考える時、彼がバーリントン伯のもとに結集した「バーリントン・グループ」のメンバーであったことが重要な意味を持ってくる。この集団は英国の建築に、「パラディオ様式」を導入した改革派のグループである。つまり、ブリッジマンもまた改革派の庭園家だったと考えるのが自然である。彼が発案した「隠れ垣」の一事をもってしても、ブリッジマンは本質的に、守旧派ではなく、改革派に与していたと考えられる。

ところで、『放蕩息子一代記』の「第二図」におけるブリッジマンの顔つきがどこか不満げなことが目をひく。設計図を差し出すブリッジマンは、口を「へ」の字に曲げ、トムを下から睨みつけているかのようですらある〈「図版七〇」〉。この時のブリッジマンの「内なる声」は次のようなものだったのではないだろうか。

〔図版七〇〕（部分図）（再掲）

「このような整形庭園はもはや時代遅れなんですよ。今は「不規則庭園」の時代なんです。まあ、あなたにはわからないでしょうが。」

貴族を「まね」るだけのトムに、庭の様式の「新旧のちがい」や庭の「良し悪し」がわかったとは考えにくく、彼はその意味で、「美」の鑑定者とはほど遠いところにいた人間である、あろうことか、そっぽを向いている。つまるところ、トムは、貴族たちがしばしばそうだったような趣味に自らの人生を託すタイプの人間ではなかった。

である。庭園の「権威」が隣にいるにもかかわらず、トムは、あろうことか、そっぽを向いている。つまるところ、トムは、貴族たちがしばしばそうだったような趣味に自らの人生を託すタイプの人間ではなかった。趣味は「内発的」なもので、うわべの「まね」で獲得できるものではないのである。

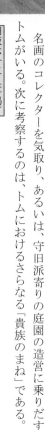

名画のコレクターを気取り、あるいは、守旧派寄りの庭園の造営に乗りだすトムがいる。次に考察するのは、トムにおけるさらなる「貴族のまね」である。

カントリー・ハウス

「貴族の館」には、肖像画や絵画を陳列するための「ギャラリー」（gallery）と呼ばれる専用のスペースが不可欠である。その空間は、邸宅の中の小さな「美術館」だったが、『放蕩息子一代記』の「第二図」をみるかぎりにおいて、トムの家はかなり大きな屋敷であることがうかがえるとはいえ、明らかにギャラリーまでは持っていない。トムは、ここに掲げられている三点の油彩画しか所有していないだろうから、小さな美術館を作りたくとも、作りようがない。いずれにしても、今、トムが居住している屋敷は、「第一図」でみた「守銭奴」の父が住んでいた貧相な実家（貸間と思われるが）と比べると、桁ちがいの豪華な屋敷にはちがいない。そのことは、たとえば「第二図」の左手に覗く高い窓からもわかる。人の背丈から推測すると、天井までおよそ五メートルはあるだろう大きな家である。

この屋敷を何と呼ぶべきだろうか。

これは、正真正銘の「カントリー・ハウス」ではないかもしれないが、カントリー・ハウスを模した邸といってよいだろう。

そこでまずは、「カントリー・ハウス」とは何かということを確認したい。

日本のかつての殿様（領主）と直轄の領地の関係に近いと思われるが、イギリスも、各地方には「領主」がいて、彼らは自らの土地を小作人に貸し、地代から莫大な収入をえていた。英語では、この有力な大地主や領地をmanorと呼び、その中心となる居城をmanor-houseと呼び慣わしていた。この領主の家すなわちマナー・ハウスが、カウントリー・ハウスのそもそもの始まりであるが、こんにちは、両者の区別はあまり明確ではない。とりあえず、地方の有力な地主が所有する大邸宅をカ

ントリー・ハウスと呼ぶこととして話を進めると、カントリー・ハウスの「数」が急激に増大した時期があった。それは、イギリスの歴代の王の中でもとりわけ有名なヘンリー八世の時代から始まる。

ヘンリー八世（Henry VIII, 1491-1547）はイギリスに宗教改革をもたらした国王である。横暴な絶対君主を絵に描いたような人物で、六人の王妃をめとり、そのうち、二人を処刑している。また、かつての寵臣も次々に断頭台送りにした。ヘンリー八世は、自分が望んだ離婚がローマ・カトリック教会に認められなかったことに腹を立て、「ならば、私が新しいキリスト教を作る。私がその宗教法人の絶対的権力者である」と宣言した。それが、一五三四年の十一月に公布された「首長令」（Acts of Supremacy）である。こうして、ローマ・カトリックの支配から解放されたヘンリー八世は、一五三六年から三九年にかけて、国内にある修道院をことごとく解散させ、その土地を含む全資産を収奪した。元々はローマ・カトリックの支配下にあった修道院が所有する広大な土地は、ヘンリー八世による宗教改革をへて、今や国家の管理下に置かれることになった。これに関して次のような説明がある。

イングランドには、男子修道院、女子修道院、托鉢修道会修道院をあわせると八〇〇以上の修道院があり、これらの修道院はイングランドの約五分の一から四分の一の土地を所有し、その年収は合計すると約十七万ポンドに達していたと推定される。このように国家の経常収入に匹敵する収入のあったイングランドの修道院はいまや教皇から切り離されて孤立無縁の状態におかれており、ヘンリとクロムウェルにとっては抵抗の少なそうな、格好の獲物であったのである。（今井 42）

ヘンリー八世は自らが手がけた宗教改革の動乱に乗じて、修道院から広大な土地を没収し、それを切り売りすることで国庫を潤した。そして、この時売られた土地が、その後のカントリー・ハウスの急増を生んだ。これについて、トレヴェリアンは次のように述べている。

ヘンリー八世は没収した修道院の土地の大半を、貴族と宮廷人と家来と商人に売りつけた。すると彼らはその土地を一般人に転売した ……　多くの修道院が今やマナー・ハウスになっていた。あるいは、解体された修道院は採石場と化しており、それらを材料としてマナー・ハウスが続々と建設されていった。（Trevelyan, History of England 361）

かくして、十六世紀の半ばを境として、カントリー・ハウスがイギリス全土で増大し、以後、それらは売買の対象であり続

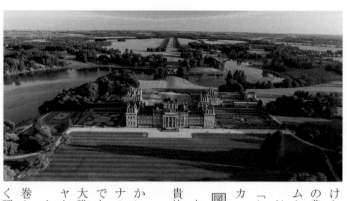

けた。カントリー・ハウスを購入できたのは、爵位のある貴族だけとは限らず、買えるだけの豊富な経済力さえあれば、誰でも買えた。したがって、亡父の莫大な遺産を引き継いだトムも買える可能性はあったことになる。

どんなものであれ、ピンからキリまであるのが世の習いである。トムの邸宅は少なくとも「キリ」くらいのカントリー・ハウスだったのかもしれないが、それについて考える前に、カントリー・ハウスの最上級を確認しておきたい。

図版七十四

『図版七十四』では、壮麗な城館を取り囲んで広い川が流れており、はるか彼方には緩やかに弧を描く地平線が伸びている。[116] 世界遺産にも登録されているこの家の名前は「ブレナム宮殿」(Blenheim Palace)といい、所有者は代々のマールバラ公爵 (Dukes of Marlborough) である。この公爵家は私たち日本人にもゆかりが深い。なぜなら、この屋敷は、第二次世界大戦に際し、イギリスの首相であり、連合国側の代表者の一人でもあったウィンストン・チャーチル卿 (Sir Winston Churchill, 1874-1965) の生家だからである。(図版七十五)。[117] イギリスを率いた卓越した政治家として知られるチャーチルは文才にも恵まれ、小説や六巻からなる『第二次世界大戦史』などの著作物も残している。そして、その文学的功績が高く評価され、晩年において、ノーベル文学賞を授与された。

自分の土地の中だけで「釣り」ができないと、あるいは、地平線が所領に接していないと貴族ではないと何かの折りに聞いた記憶がある。

116 ブレナム宮殿の写真は、サイト名を記すと自由に使ってよいと指示されている。URLは以下の通り。
https://en.wikipedia.org/wiki/Blenheim_Palace#/media/File:Blenheim-Palace.jpg
117 チャーチル卿の肖像写真はwikipediaから借用した。著作権がないパブリック・ドメインのものである。

マールバラ公爵家の「ブレナム宮殿」をみると、カントリー・ハウスの必要条件が手にとるようにわかる。まず第一に、自分の領地と接する形で地平線とのある。そして、屋敷を囲むように手の込んだ庭がある。ブレナム宮殿のほぼ現在を写した写真（「図版七十四」）では、向かって左側に噴水を配した庭があり、右手にはいわゆる整形庭園がある。そして、地平線の向こうに消えてしまって今はみえない「門」から邸宅に向かって長い道がまっすぐに走っている。このように、門から館に至る長大な道はアヴェニュー（avenue）と呼ばれるもので、つまり並木道である。図版写真からわかるとおり、カントリー・ハウスは、美しく繁茂した樹木で取り囲まれている。次の引用が明らかにするように、由緒正しきカントリー・ハウスにとって、森は欠くべからざるものである。

カントリー・ハウスの風景は、屋敷とその外側の庭園と、そしてさらに外側の森とから成り立つ……由緒あるカントリー・ハウスには、かならず由緒ある森がなければならなかった。……これらの森は友人たちを招いてシカ狩りをするのにうってつけであったし、キジやヤマウズラなどの猟鳥にも事欠かない。家紋の栄誉と自然の豊饒は、屋敷の周辺の森に雄弁に体現されていた。（川崎『森のイングランド』173）

たまさか森の中に紛れこんだり、樹木に囲まれると人は何か神秘的な気分に誘われる。たとえば、宮崎駿監督の『風の谷のナウシカ』が示唆するように、森や木々は、浄化作用を具有するからだろう。だが、貴族のカントリー・ハウスを取り囲む森は、『ナウシカ』の森のように、ひたすらにきれいな世界とはかぎらず、「狩り」（hunting）という、イギリス貴族の由緒正しきスポーツが繰り広げられる空間でもあった。

英文学の中にもカントリー・ハウスは立ち現れる。たとえば、ジェイン・オースティン（Jane Auten, 1775-1817）の『ノーサンガー・アビー』（Northanger Abbey, 1817）である。これは、おどろおどろしいゴシック小説（幽霊小説）をパロディ化したことで知られるオースティンの初期の小説であるが、作品中でティルニー将軍という地主階級の人物が、この種のカント

リー・ハウスを所有している。その邸宅の名前が小説のタイトルでもある「ノーサンガー・アビー」である。アビーは「修道院」のことで、ティルニー将軍のカントリー・ハウスは、かつては修道院だった。元々は、ヘンリー八世の宗教改革で没収されたカトリックの修道院の一つがティルニー将軍の邸宅になったのである。しかし、小説のヒロインが嘆くように、ティルニー一家の屋敷の外観も内部の設備も、ことごとく最新式のものになっており、カントリー・ハウスから連想されるロマンチックな古い面影はほぼ消え去っている。なかなかの皮肉屋であるオースティンは、そのパロディの妙技で、カントリー・ハウスそのものも解体してしまったのである。

もう一つのカントリー・ハウスは、サッカレー（William Makepeace Thackeray, 1811-63）の名作『虚栄の市』（Vanity Fair, 1847-48）の中にある。この小説は、ダブル・ヒロインによるダブル・プロットの形をとっており、一方のヒロインは「よい子ちゃん」のアミーリア（Amelia Sedley）で、他方が「毒子ちゃん」のベッキー（Becky Sharp）である。

美貌と狡猾な知性に恵まれたベッキーは女学校を出ると、ピット・クローリー卿（Sir Pitt Crawley）という准男爵（baronet）の家の住み込みの家庭教師となる。イギリスの貴族の爵位は、俗にいう「公・侯・伯・子・男」の五つであるが、准男爵は男爵のすぐ下に位置する。ピット卿の年収は四千ポンドで、ヴィクトリア朝中期の一ポンドは、本書の計算式によると二万五千円程度となるので（p. 21参照）、約一億円の年収を手にする金持ちである。「年寄りの守銭奴」（old screw）と揶揄されるピット卿が居住する家は典型的なカントリー・ハウスで、赤い煉瓦造りの古めかしい屋敷だった。玄関から入るとすぐに息を呑むほどの大きな広間があり、暖炉といえば、ベッキーが卒業した女学校が丸ごと入るのではないかと思われるほどだったし、牛一頭を丸焼きにするのはわけもないほどである。また、ビリヤード専用の部屋と図書室が完備されており、一階部分には少なくとも二〇の寝室があった。加えて、その一つの部屋はエリザベス女王が泊まったとされている。ベッキーは感嘆している。

この屋敷には、「ラッセル・スクエアのすべての住人が住めそうだわ。」きわめつけは、門から館までの並木道は一マイル（1・6キロメートル）もあることだった。[118]

[118] Vanity Fair, ch. VIII, 89-91. ラッセル・スクエア（Russell Square）は、大英博物館界隈の一地区で、ヴィクトリア時代は、成功した商人などの富裕層が住居を構えていた。広さは約十エーカーで、アレグザンダー・ポープの庭の二倍の広さ（一万二千坪）である。Bentley 222. むろん、この地区の住民が全員入れるわけではないので、カントリー・ハウスを描写するベッキーの語りには大きな誇張がある。

152

ピット卿の邸宅は、マールバラ公爵家のブレナム宮殿ほど壮麗ではないかもしれないが、エリザベス女王の時代まで遡るほどの歴史を有する。エリザベス女王は、修道院を解散させ、イギリス全土にカントリー・ハウスを増大させた張本人であるほどの歴史を有する。ピット卿のカントリー・ハウスもまた最上級のものであることはまちがいなさそうである。

一流のカントリー・ハウスの要件を今一度振りかえると、外については、地平線がみえるほどの広大な土地があり、門から館まで私有地の中を走る長い並木道があり、城館の周辺には木立や深い森が広がり、手入れの行き届いた大きな庭園がある。屋敷の中を覗くと、広い客間があり、大きな暖炉や巨匠たちの名画を収蔵する空間（ギャラリー）があり、図書室やビリヤードの部屋を備え、客用の多くの寝室を持っている。

ひるがえって、トムの邸宅をみると、かなり立派な庭園はできつつあるが、ギャラリーはない。オックスフォード大学を出ているとはいえ、トムの知性の欠如を考えると図書室もありそうもない。

そもそも、『放蕩息子一代記』の「第二図」は一つの部屋の室内の風景の描写にとどまっており、残りの「描かれていない」部分については、推測するしかないが、ギャラリーがないということはすなわち、一流のカントリー・ハウスではないことを端的に物語っている。これらを踏まえて類推すると、トムの所有地と地平線は接してはいないだろうし、門から館に至る長大な並木道もないだろう。さらに、「家紋の栄誉」たる森は望むべくもない。これらを総合して、トムの邸宅を仮にランク付けするなら、やはり、最低辺のカントリー・ハウスといわざるをえない。

ただし、特筆しておかねばならないことは、トムの邸宅は少なくともロンドンの郊外か、ロンドン近郊の田園地帯にあっただろうということである。カントリー・ハウスの「カントリー」は、「都会」のアンチ・テーゼとしての「田舎」を前景化した言葉である。カントリー・ハウスはその出自において、庭園や森などの自然と共生する運命を担わされていた。

ジェントリとジェントルマン

興味深いのは、「第二図」のトムと同じように、貴族や地主階級のカントリー・ハウスを模倣しようとする一群の人たちが存在していたことである。トムはそのような一群のいわば「貴族のまねをする集団」の一人にすぎなかったとすらいえる。このような人々について、トレヴェリアンは次のように語っている。

工業が主役となった世界において、新興の中産階級の人々は、家内工業がなされている仕事場に住み込むことをやめ、ジェントリの生活スタイルをまねて、職場と離れた所に別荘や邸宅を建て始めた。彼らは徒弟や熟練の職人たちと同じ住居で共同生活をすることをやめたのである。 (Trevelyan, *History of England* 723)

ここで言及されている時間は十八世紀後半のジョージ三世 (George III, 1738-1820) の治世のことで、一七三五年に出版された『放蕩息子一代記』とはやや時間差はあることは考慮しなくてはならないが、トムと共通していることが多いことに気づく。まずトムの階級であるが、彼の父のレイクウェルは「高利貸し」という金融業者であり、典型的な中産階級である。右の文でトレヴェリアンが指摘している「新興」の中産階級は、家内工業の経営者あるいは親方衆で業種的には、トムの出自とは異なるが、トムと家内工業の経営者は、「富める中産階級」であるという共通点がある。トムが富める人間になったのは、ひとえに彼が父から莫大な遺産を引き継いだからであるが、家内工業の経営者たちが裕福な中産階級になれたのはロンドンの職人たちがみな「腕っこき」の技術者だったからである。

雇っている熟練工の「技」のおかげで、あるいは、彼らから「搾取」することによって、家内工業の経営者たちは豊かな財貨をため込むことができ、その結果、富裕な階級になった。そして、「ジェントリの生活スタイルをまねて、職場と離れた所に別荘 (villa) や邸宅 (mansion) を建て始め」たというわけである。「ジェントリの生活スタイルをまねて」という引用文中の「ジェントリ」という用語である。この言葉はどのような意味を内包しているのだろうか。

新興の富める中産階級と邸宅との関連で考えておきたいことは、「ジェントリ」という言葉が脚光を浴びるきっかけとなった歴史学上の事件がある。それは「ジェントリ論争」と呼ばれるもので、始まりは、トーニー (Richard Henry Tawney, 1880-1962) という歴史家が一九四一年に発表した論文だった。「ジェ

154

ントリの勃興（「The Rise of the Gentry 1558-1640」と題された長さにして三十八頁ほどの論文である。　狭義では、地主や裕福な農民を指すが、広義では、有力な弁護士、聖職者、医師（内科医）、商人なども包含していた。

ジェントリは階級的には、貴族よりは下で、ヨーマン（自作農）よりも上に位置する中間層のことで、

トーニーが考察の対象とした時間は、エリザベス女王が即位した十六世紀の半ばからピューリタン革命の前夜にかけてのおよそ一世紀であるが、トーニーは次の二つのことを主張した。一つは、これらの中間層のジェントリが急速に勢力を拡大した一方で、旧来の封建的な貴族が没落したという指摘である。もう一つは、ジェントリが勃興した理由に関することで、トーニーはその要因をジェントリによる近代的な土地経営に求めた。トーニーは次のように述べている。

わがままで放埒な散財と愚かしい政治のために、有力な貴族たちが没落した。十六世紀の終わりにかけて、自作農たちの地位は下落し、土地の貸借契約が更新できなくなった。国王の所有地が溶けるように消えたために、国王に入る歳入は減り、君主の権威は失墜した。余剰分としてあふれ出た土地の継承者となったのがジェントリである。（Tawney 5）

引用にある「国王の所有地が溶けるように消えた」とは、前述のとおり、ヘンリー八世が自らが発動した宗教改革の余波に乗じて、カトリックの修道院の財産をあまねく没収し、修道院が保有していた広大な土地を市中に売りさばいたことを意味している。それによって、国家の歳入は一時的に増大したが、他方で、イギリスという国家は、広大な土地をみすみす手放してしまった。その結果、「余剰分としてあふれ出た土地」がジェントリたちへと還流したのである。

トーニーの論文が発表されてから、第二次世界大戦をはさみ、約十年後に「ジェントリ論争」の火蓋を切ったのが、保守系の歴史家であるトレヴァー・ローパー（Hugh Redwald Trevor-Roper, 1914-2003）だった。今井宏氏は、トレヴァー・ローパーの議論を次のように要約している。

彼はこの対象とする時代においては、貴族とジェントリをことなる社会階層として区別することが無意味であること、土地所有者としての両者の経営方法を対照的なものとするのは無理があること、また一部のジェントリに勃興したものがいたことは事実としても、ジェントリ一般の勃興を認めることはできないことを主張して、トーニーの論証の根拠の弱さを指摘したうえで、みずからのジェントリ論と、その延長としてのピューリタン革命論を展開した。（今井 119）

155

トレヴァー・ローパーは土地経営に代わる指標として「宮廷」対「地方」という二項対立の視点を導入し、次のような議論を展開した。官職をえて、宮廷に出入りすることができたジェントリと単に地方にとどまったジェントリは本質的に異なる。宮廷と結びついたジェントリは確かに勃興したといえるかもしれないが、地方地主にすぎなかったジェントリは勃興などしていない。（今井 198-99）

トーニーの「ジェントリの勃興」の訳者である浜林正夫氏は、ジェントリ論争を振りかえり、「この論争においてはトーニーの意見の方が正しい」かったと結論づけている。しかし同時に、トレヴァー・ローパーが指摘した問題点は未解決であるとも述べている。その問題点とは、トーニーの学説では「イギリス革命における独立派の役割」を説明できないことである。（浜林 156-57）

竜頭蛇尾の話で恐縮だが、私はイギリス史に関しては門外漢であり、ジェントリ論争の真相について議論をする資格などない。ただ、ジェントリ論争に言及した主たる理由は、ジェントリと語源を共有する「ジェントルマン」(gentleman) に話をつなげ、あわせて、この言葉を『放蕩息子一代記』の「第二図」のトムに照射しようと考えたからである。

本章では、これまで、トムは「貴族のまね」をもくろむ浅はかな愚か者として扱ってきたが、若干の修正が必要となってきたようである。庭園こそ充実したものになりそうではあるが、トムが所有している邸宅はギャラリーを持っておらず、油彩画も三点程度しか所有していない。深い森に囲まれているとも考えにくいし、図書室もないだろう。トムの屋敷は、有り体にいうと、せいぜい三流のカントリー・ハウスである。

しかし、もし、トムが貴族の一流のカントリー・ハウスまでは高望みしておらず、貴族の下に位置する地主階級のジェントリの生活を追いかけ、模倣しようとしていたと捉えるならば、三流のカントリー・ハウスかまたは豪勢な別荘というトムの邸宅の実状には合点がゆく。語源が同じであるということを踏まえて、言い換えると、トムの究極の願望は「ジェントルマン」になることだったのではないだろうか。

ジェントルマンという言葉は、「家柄の良い人・高貴な生まれの人」という概念を内在させているが、社会史家のハロルド・

パーキンは次のようにジェントルマン (leisured gentleman) を定義している。

有閑階級のジェントルマン (leisured gentleman) こそは、人々がめざした理想だった。目指すべき幸福な境地だったのである。働かずに余暇を有していることが、

いうまでもないが、余暇があるということは、怠けていることと必ずしも同義ではない。とはいえ、そうしようと思えば怠けられる権利をもっていることを意味してもいた。……伝統的な社会通念では、ジェントルマンの究極のあり方は、完全なる有閑階級であるということ、すなわち、地主であるということだった。(Perkin 55-56) 119

つまり、ジェントルマンの究極の二大特性は、「地主である」ことと「働かないでいられる」ことに尽きるのである。パーキンは、「怠ける」こともジェントルマンの特質としているが、それは「怠けなさい」という意味ではなく、「怠けるための正当な権利」を有しているという意味である。

さて、トムである。彼はジェントルマンを目指していたといえるだろうか。版画における彼は、ジェントルマンの二次的な要件である「怠ける」ことにかけてはまさに天才である。たとえば、「第三図」では酒と女に溺れるトムがいて、「第四図」は放蕩のかぎりを尽くした結果、債務者監獄に送られそうになるトムがいる。さらに「第五図」では、起死回生のための大博打に血道をあげるトムがいる。トムは「怠け、遊ぶ人」であることはまちがいなく、少なくとも、ジェントルマンの二次的な要件は満たしている。

しかし、トムは果たして「地主」(landowner) といえるだろうか。

じつは、そのことはさほど明白ではない。彼は立派な庭園を備えたそれなりに豪華な邸宅の所有者であるという点ではジェントリ層に接近し、ジェントルマンになることを夢みているといえるかもしれない。彼がフェンシングや音楽などの紳士にふさわしい教養を身につけようとしていることも確かである。しかし、トムが「地主」かどうかは、明示的な表現が「第二

119 専門職を有するジェントルマンについてヘイとロジャーズは次のように述べている。内科医は紳士だが、外科医は床屋を兼ねているので紳士ではない。薬屋は紳士とそうでないものが半々である。法廷弁護士は紳士だが、法廷に立たない事務弁護士は紳士ではない。海外貿易を手がける商人も富裕な呉服商も大規模な家内制工業の経営者も紳士である。Hay & Rogers 23-24.

図」のみならず、他の七枚の版画でも描かれておらず、よくわからない。

そこで、いくつかの手がかりを元にして、「描かれていないこと」について考えることにする。

第一に、トムは亡き父の「金貸し」いう職業を継いでおらず、つまり商人ではない。第二の手がかりはトムがまたたくまに金欠病に陥っていることである。彼は確かに、田舎に豪邸を構え、ダービー競馬で優勝するほどのサラブレッドの馬主となっており、亡き父が残した膨大な遺産を湯水の如く使っている。しかし、たちどころにトムの資金は尽きており、物語中盤の「第四図」では、債務者監獄に投獄される寸前までいっている。

高利貸しを継がなかった彼には、「利息」という収入源がなかったことは明白であるが、トムがいやしくも「ジェントルマン」を目指していたとするならば、何よりもまず「地主」になることが前提条件となる。仮にトムが地主になっていれば、土地から上がる「地代」は確実で安定的な収入源となっていたはずで、あそこまで急速に、無一文とはならなかったはずである。それができなかったということは、裏を返すと、彼は地主になっていなかったことを暗示する。

諸悪の根源は、先述したように、トムが土地ではなく、手にしている現金を何よりも信じる「貨幣至上主義」型の人間だったことにある。金銭勘定の道で生きていくためには、亡父がそうしたように、「利子生み資本」を元手に金貸しになるしかなかったが、そのような職業を選ぶと、ジェントルマンへの道は塞がれてしまう。にもかかわらず、トムは究極の方策である地主にならなかった。ホガースは、明示的に描いていないとはいえ、いわば、状況証拠を固めるようにして、トムが「地主」ではなく、したがってジェントルマンではありえないということを暴いている。

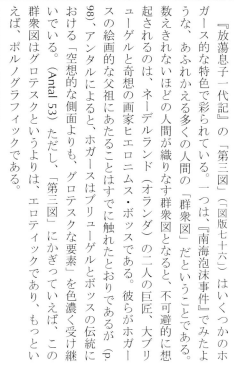

第五節 「第三図」：殿（トム）、ご乱心でござる

『放蕩息子一代記』の「第三図」（「図版七十六」）はいくつかのホ
ガース的な特色で彩られている。一つは、『南海泡沫事件』でみたよ
うな、あふれかえる多くの人間が織りなす群衆図の「群衆図」だということである。
数えきれないほどの人間が織りなす群衆図となると、不可避的に想
起されるのは、ネーデルランド（オランダ）の二人の巨匠、大ブリ
ューゲルと奇想の画家ヒエロニムス・ボッスである。彼らがホガー
スの絵画的な父祖にあたることはすでに触れたとおりであるが（p.
98）、アンタルによると、ホガースはブリューゲルとボッスの伝統に
おける「空想的な側面よりも、グロテスクな要素」を色濃く受け継
いでいる。（Antal 53）ただし、「第三図」にかぎっていえば、この
群衆図はグロテスクというよりは、エロティックであり、もっとい
えば、ポルノグラフィックである。

<div style="border:1px solid">図版七十六〈第三図〉</div>

画面の左下隅にいて、椅子にだらしなく腰かけ、酔いつぶれ、視
線も定まらない若者がトムである。「第二図」においては、ともかく
も、カントリー・ハウス風の邸宅の主人となり、貴族的な「謁見」
を気取り、それなりに立派であったトムはもはや見る影もない。
「第三図」の舞台となっているのは売春宿であるが、ここは、版
画の出版当時、実際にあった「ローズ館」（Rose Tavern）をモデルにしている。画面の左手にいる女は、トムの胸に左手をす
べり込ませ、愛撫するような仕草をしているが、この女のはだけた左の乳房と乳首は目をひく。

159

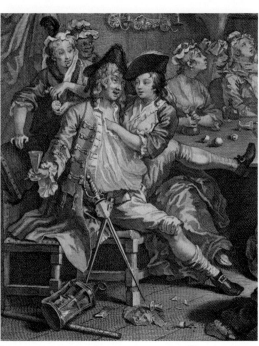

「魔女の倒錯」に関連して触れたように（pp. 73-74）、ホガースの購買層の中には、春画的な売春婦の図像を求め、それを消費する一定の「マーケット」が存在していた。そして、ホガースはしばしば彼らの性的な欲望につけいるように、自己の版画の中に猥褻な要素を忍びこませ、人々の射倖心を煽った。しかし、ホガースは、性器を明るみに晒すことは慎重に忌避している。その一線を超えてしまうと、彼の作品は「アングラ芸術」、すなわち「表」に出ない非合法の図像となり、地下の水脈の中に呑み込まれてしまうからである。一線を超えなかったホガースが取りえた最大限のエロス的構図は、女性の「乳房」をはだけさせることだった。

乳房、とりわけ乳首が与える衝撃度は十八世紀という文脈の中で考えられなくてはならない。女性の身体の首元から足先まででをすっぽり覆い隠す長いドレスが標準だった時代において、ホガースが描く乳房と乳首は一種の小さなエロス爆弾のような機能を果たしていた。言い換えると、顔と手を除けば素肌はほとんどみえないことが普通だった時代において、ホガースが描く乳房と乳首は一種の小さなエロス爆弾のような機能を果たしていた。言い換えると、顔と手を除けば素肌はほとんどみえないこと

［図版七十七］でポルノグラフィの宿命を背負って描出されるそれなりに美貌の娼婦は、不埒なことをしている。彼女の右手はトムの懐中時計を盗みとり、トムの背後にいる娼婦仲間に手渡している。背後の仲間の女性は懐中時計を受けとるや否や、手馴れたやり方でそれを自分の衣服の中に隠したことだろう。『娼婦一代記』の「第三図」のモルがそうだったように、懐中時計や絹のハンカチといった金目のものを客からこっそり掠めとることは、いわば娼婦の「専売特許」だった。

トムと夜警

酔いつぶれたトムの腰の所では、鞘から抜き出されたフェンシングの剣が垂れており、さらに、近くの床に、カンテラ（角灯）と警棒が転がっている。これらの事物は、トムがこの売春宿に来る前に、ある乱暴狼藉をはたらいていたことを示唆する。というのも、当時の無頼な若者の流行りの悪行の一つは夜警を襲撃し、彼らのカンテラや警棒を奪いとることだったからである。(Scull 36)

この版画が出版された頃のイギリスは、近代的な警察制度になる以前の時代で、ひとたび犯罪が生まれると、市民たちが互いに協力しあって自らの身を守った。その意味で、十八世紀の前半のイギリスの治安組織はあくまでも自警的なものだったといえる。[120] もっとも、一七三五年頃は、緩やかな警察体制は整いつつあった時でもあった。イギリスの各地区の治安組織の長は制度化されており、彼らは治安判事 (Justice of the Peace) と呼ばれていた。直訳すると、「平和の裁判官」である。治安判事は、一種の名誉職で、地区の名士がその役職に就くのが通例だった。そして、各地区を代表する治安判事の下に、教区の警官たち (constables) がいた。彼らはイギリスの最小の行政単位である「教区」から選ばれた人たちだったが、ボランティアという位置づけであり、治安判事と同様に無給であるのが通例だった。そして、この教区の警官たちから雇われ、夜の見廻りをしたのが「夜警」(watch) である。夜警だけには手当てが出たが、それは「雀の涙」ほどでしかなく、雇われた夜警たちといえば、皆よぼよぼの老人たちだった。

夜警という言葉は少なからず強い印象を与えるが、事実は正反対で、夜警はさほど頼りにならない老いた男たちだったこ とになる。つまり、十八世紀前半までのイギリスの治安組織はかなりの「がたぴし」で、なおかつ、内部から腐っていた。組織が腐敗した主な理由は「袖の下」（賄賂）が横行していたからである。何らかの悪さをして、現行犯で捕まったとしても、まさに「地獄の沙汰も金次第」で、お金を払うことで無罪放免となることがあった。さらに、売春宿の経営者たちは「おめこぼし」をしてもらう代わりに、「みかじめ料」として警官たちに賄賂を渡していた。このような半ば公然の賄賂の受け渡しは、

120 自警団方式を補助する制度として、追いはぎ強盗などの犯罪者を捕まえた者に与えられる報奨金があった。強盗犯一人につき、四十ポンド（約一七〇万円）の報奨金が出されていた。Porter, *English Society* 140.

161

しかし、一七四九年になって、この悪弊に大きな一石が投じられることになる。十八世紀の英国を代表する小説家のヘンリー・フィールディング (Henry Fielding, 1707-54) が治安判事に就いたからである。彼と彼の異母弟のジョン (John Fielding, d. 1780) が続けて治安判事となったおかげで、ロンドンの治安制度がより近代的な警察制度に向かい始めたのである。その一つの証となるのが、治安判事に直属する形で「ボウ街警察隊」(Bow Street Runners) という新しい部隊が組織されたことである。これにより、精鋭の特別捜査チームが作られ、専門職としての「刑事」が表舞台に登場することになった。給与制度も確立し、刑事には、週給一ギニーが支払われた。月給として、十八万円ほどとなる。それ以外に、事件の解決に応じて特別手当てがついた。[121] ボウ街警察隊は、一八二九年に誕生した「スコットランド・ヤード」(ロンドン首都警察) という世界初の近代的な警察組織の前身である。

下っぱの教区警官や夜警のみならず、治安判事も同様で、彼らは賄賂に応じて、刑罰を自由自在に調節した。

これらのことを知ると、トムが夜警を襲撃した理由がよりよくみえてくる。一つは、市民の目に映る夜警たちは、組織の末端とはいえ、腐敗したイギリスの治安組織を象徴していたことである。言い換えると、たちの悪い治安判事や教区警官に向けられたロンドン市民の反感の矢面に立たされたのが夜警だった。彼らが弱小な老人グループだったことも、弱い者いじめ的な襲撃を助長した。トムの足元にあるカンテラと警棒という戦利品は、売春宿で飲んだくれになる前に、あるいは売春宿での享楽に耽る前に、彼が夜の街へ繰りだし、暴れまわったことを物語っている。いずれにせよ、トムの夜中の乱暴狼藉は、彼が「高貴な生まれ」という意味を内包する「ジェントルマン」ではありえないことを暴露している。貴族のたしなみとしてフェンシングの達人に習っていたトムの剣は、あろうことか、弱い者いじめの道具に成りさがっていたのである。

121 夜警やボウ街警察隊については、Porter, English Society 140, Picard 138-39, 小池 53-107 を参照。小池氏によると、ヘンリー・フィールディングは治安判事として得た収入の三〇〇ポンド（千三百万円）を部下に分け与え、私利のために使わなかった。また、自身が賄賂の授受にかかわることもなかった。小池 70.

エロティックな聖母たち

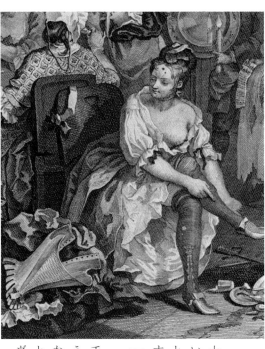

「図版七十八」の売春婦は、画面の左側にいる娼婦（「図版七十七」参照）以上に、ふんぷんたるエロスの香りを振りまいている。彼女に名前はないが、便宜上、彼女をサロメ（Salome）と名づけることにしよう。（新約聖書で洗礼者ヨハネの首を要求するファム・ファタル（魔性の女）の名前である。）

図版七十八（部分図）

サロメは自らの肌を惜しげもなく露出させている。画面の左手にいて、トムから懐中時計を掠めとる売春婦がそうだったように、サロメは豊満な胸をはだけ、乳首をはみ出させている。なお、ここでは、スリを働く売春婦を仮にナンシー（Nancy）と呼ぶことにする。（ナンシーはスリの少年団が描かれる『オリヴァー・トゥイスト』の中の売春婦の名である。）

ナンシーがスリと結びつく娼婦とするならば、サロメはストリップの「ストリップ」の肝心の現場を捉えていないので、猥褻さの度合いは弱められているが、この場面はポルノグラフィに限りなく接近している。

サロメの足元には、脱ぎ捨てられた服ばかりでなく、彼女の胴に巻き付けられていた「コルセット」がある。下品なことをあえて述べると、いわゆる下着フェチならば、サロメの肉体を彷彿とさせる立体的なコルセットに感涙したことだろう。十八世紀のイギリスにおいて、女性の脚はまずみることができなかったものである。それをみる機会は、サロメのような売春婦を別とすると、夫婦か恋人同士の寝室に限られていたといっても過言ではない。

リップを披露するヌード・ダンサーである。自己の版画がアングラ芸術的な猥褻画になることを慎重に避けたホガースは、サロメの白いなまめかしい裸身のすべてを描いていないので ―― 換言すると ―― サロメの「ストリップ」の肝心の現場を捉えていないので、猥褻さの度合いは弱められているが、この場面はポルノグラフィに限りなく接近している。

サロメの肉体を彷彿とさせる立体的なコルセットに感涙したことだろう。下品なことをあえて述べると、いわゆる下着フェチならば、サロメの肉体を彷彿とさせる立体的なコルセットに感涙したことだろう。十八世紀のイギリスにおいて、女性の脚は通常の着衣ではまずみることができなかったものである。それをみる機会は、サロメのような売春婦を別とすると、夫婦か恋人同士の寝室に限られていたといっても過言ではない。

163

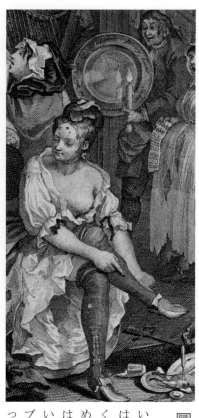

もうひとつのエロティックな仕掛けは、戸口にいる男が持っている大きなお盆と関係する。これは料理を盛るための食器として使われたのではなく、サロメがその上に乗り、ストリップをするための小さな台座として機能した。サロメの背後には、酔って悪ふざけをする娼婦たちが席についている大きなテーブルの上におかれたお盆の上で、全裸になり、踊ったのである。このストリップ・ショーは、売春宿の客のためになされたものであるが、トムは酩酊のきわみにあり、サロメのまばゆい裸身と妖艶な舞踊を楽しむことはおよそ不可能である。ストリップを享受できないような状況にトムを追い込んだホガースはやはり意地悪な絵師である。

戸口にいる男性は、左手にロウソクを持っている。このロウソクは深い意味を内蔵していた。なぜなら、ロウソクはこのようなストリップ・ショーでなされていたある行為を暗示しているからである。少なくとも同時代人であれば、サロメがこの場面の次にとる行為は、容易に推測できたはずである。まず、テーブルの上におかれたお盆の上にサロメが乗る。そして、彼女は一枚ずつ、じらすように自分の衣装をはぎとっていく。この部屋には楽隊もおり、ストリップにあわせて妙なる音楽が奏でられたかもしれない。やがて、サロメは一糸まとわぬ全裸になる。次の刹那、サロメはしゃがみ込み、股を開いてロウソクの火をみずからの秘部に差し込む。そして、ロウソクの炎が消える。つまり、女性の秘所でロウソクの火を消すことによって、当時のストリップは卑猥なフィナーレを迎えたのである。 (Bindman, *Hogarth* 67)

ピエタ

ナンシーという仮称の娼婦をもう一度みておきたい（「図版七十七」）。ここで注目したいのは、トムが酔ったナンシーの両膝に片足を乗せている構図である。ナンシーが酔ったトムを抱き抱えているようにみえるこの姿勢は、ある古典的な美術主題のパロディである。

図版七十七　（部分図）（再掲）

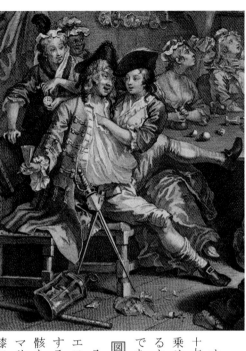

その主題の名は「ピエタ」（Pietà）と呼ばれる。磔になったイエスが十字架から降ろされたあとの構図〔十字架降下〕は大別すると、二通りあり、一つは、イエスに近しい人々がイエスの遺骸を取り囲み、悲しみに暮れている図像である。今一つは、聖母マリアとイエスにより強い焦点をあて、母がイエスの遺体を両膝にのせ、息子の死を悼む構図である。後者の図像が「ピエタ」である。（ピエタというイタリア語は「敬虔な同情」という意味であり、英語の pity（憐れみ）に相当する。）

先述したように、『娼婦一代記』の最終図である「第六図」の中には、西洋美術の伝統絵画が取り込まれていた（第二章第八節）。具体的には、「最後の晩餐」（Last Supper）、「聖母子像」（Madonna and Child）、そして「授乳の聖母」（Virgo Lactans）という主題がホガースのパロディの餌食となっていた。つまり、ホガースはことのほか名画のパロディを得意にした画家なのである。そして、『放蕩息子一代記』の「第三図」においてもホガースは不敬な版画家の相貌を剥き出しにする。彼は、ここで「ピエタ」という聖なる図像を取り込み、高尚な高みにあるキリスト教美術のトポスをエロス的な「肉体の下層」に引きずり下ろした。パロディ化されたこの「ピエタ像」の対応関係を確認するなら、トムを自分の膝の上におく娼婦のナンシーは聖母マリアに重ね合わされ、ナンシーにいだかれ、体を斜めに倒し、正体なく酔い潰れたトムは死せるイエスに擬されている。

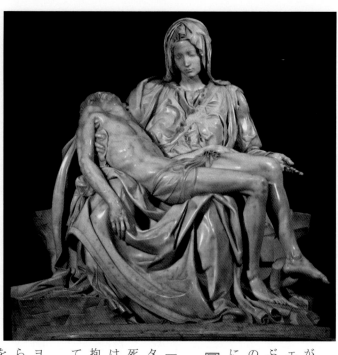

枚挙にいとまがないほど豊富な作例があるピエタ像である
が、ピエタといえば、この主題に執念を燃やしたミケランジ
ェロ（Michelangelo Buonarroti, 1475-1564）がまず思い浮か
ぶ。ミケランジェロは二十代の半ばで、サン・ピエトロ大聖堂
の『ピエタ』（1498-1500）（図版八〇）[122]を完成させ、さら
に晩年において、三点のピエタ像を手がけている。

図版八〇

それらは具体的には、『ドゥオーモのピエタ』（1550-55）、
『パレストリーナのピエタ』（c. 1555）、『ロンダニーニのピエ
タ』（1552-64）である（いずれも未完成）。ミケランジェロが
死の数日前まで鑿を打ち込んでいた『ロンダニーニのピエタ』
は異例の構図をとっており、聖母マリアがイエスを背後から
抱きしめているようにも、あるいはイエスが聖母をおんぶし
ているようにもみえる。[123]

十八世紀において、ホガースのように画家を目指す人は、
ヨーロッパの名画や彫刻を版画を通して受容しており、それ
らのお手本の版画は画学生にとって、いわば絵の先生の役割
を果たしていた。

122 彫刻の写真は wikipedia から借用した。出典を明記することで複製が許可されている。ここではモノクロ処理が施されている。（田中 153-80）
123 https://upload.wikimedia.org/wikipedia/commons/6/6c/Michelangelo%27s_Pieta_5450_cut_out_black.jpg
り。ミケランジェロのピエタ像に関しては、田中英道氏の「ミケランジェロ・ブオナローティ」を参照した。URLは以下のとお

そのような名作の手本の中に「ピエタ像」があったことはほぼ疑いようがない。ホガースが『放蕩息子一代記』の「第三図」で引用した「本歌」の中に、ミケランジェロのサン・ピエトロ大聖堂の『ピエタ』があったかどうかまでは確かめようがないが、『美術家列伝』（1550, 1568）で知られるヴァザーリ（Giorgio Vasari, 1511-74）によって最大級の賛辞を与えられた、まるで神の創造物のようなミケランジェロの作品がホガースの手本だった可能性は十分にありえることである。

図版七十七（部分図）（再掲）

加えて、ナンシーの乳房と乳首を強調することによって、ホガースは彼女に「授乳」する聖母マリアのイメージも忍び込ませている。

ナンシーは、横たわるトムを両腕で抱え込んでおり、これもピエタ像と相似の構図である。また、トムの脚がナンシーの膝にのせられていることも、この図（図版七十七）がピエタ像を換骨奪胎したものであることを明らかにする。かくして、神々しいはずの「死せるイエス」は、酩酊して正体がわからない愚かな若者に重ねあわされてしまった。

パロディの毒針で刺されたイエスは、格下げされ、「奪冠」されたのである。「奪冠」とは、あとで触れるバフチン（Mikhail Bakhtin）の用語で、カーニヴァル的祝祭の空間において、いったん王に祭り上げられた愚者や道化が、祭りの期間が終わると、袋叩きにあい、嘲罵されることをいう。

167

パロディをめぐって

博学無双の文学理論家であるバフチンは、「パロディ」や「笑い」について深い洞察を示したことで知られる。バフチンはフランス・ルネサンス期の最大の作家であるラブレー (François Rabelais, ca. 1499-1553) の研究において、多大な学問的貢献を果たした。

バフチンによれば、ラブレー、セルバンテス (Cervantes Saavedra, 1547-1616)、シェイクスピア[124] にその典型例があるルネサンス時代の笑いは、人間の真理にかかわる形式であり、世界に対する普遍的観点である。他方、十七世紀と十八世紀の笑いは、普遍性や人間の真理との関係を断ってしまった。バフチンは次のように書いている。

十七世紀以降の笑いに対する態度の方は、次のような性格規定ができる……文学の中での笑いの位置は、個人個人や、社会の下層を描く低位のジャンルの中にのみある。笑いは肩の凝らない娯楽か、背徳的な卑劣な人間どもに対する社会的な、有効な懲罰の一種なのである。（バフチン『フランソワ・ラブレーの作品』64-65）

図版八十一（部分図）

笑いに関するこのような指摘は、本書で取り上げた『娼婦一代記』のモルや『放蕩息子一代記』のトムの描かれ方に合致する。坂道を転げ落ちる石のように、社会の階層の最底辺まで落ちていくこの二人は共に「背徳的な卑劣な人間」である。

そして、二人は等しく社会的な「懲罰」に見舞われている。モルの最期は梅毒[125]に侵された挙句の果ての悲惨な若死にであり、トムの最期は、のちにまたとりあげるが、「発狂」である。

124　すでに述べたとおり、本書では固有名詞は原則として初出部にかぎり、原文で併記している。
125　トムもまたすでに梅毒に冒されている。彼の足元の小さな容器から黒い丸薬が転がり出ているが、これは梅毒の治療薬（ただし、いんちき薬）である。砕け散るグラスは、トムにおける道徳と健康の崩壊を象徴する。（図版八十一）

「小説の言葉の前史より」という論文において、中世において近代小説への橋渡しの役割を果たしたのは「笑い」と「多言語性」であるとバフチンは述べ、あわせて、笑いと密接不可分な「パロディ」について考察している。パロディとは誰かの言葉や表現を「引用」することに他ならないが、このような引用をする時、作者はいわゆる「本歌」に対し、二つの軸の間で揺れ動いているとバフチンはいう。一方の極では、引用をする者は、原作や原作者に対し「敬意」を払っている（これはオマージュと呼ばれる）。そして、オマージュの対極にあるのが、「悪意」に満ちたパロディであり、それは「冷笑」や「嘲笑」、時には「罵倒」になる。

では、そもそもどのようなものが悪意に満ちた引用の対象となり、パロディ化されるのだろうか。バフチンの言葉を聞いてみよう。

　まず何よりも聖書、福音書、使徒、教会の教父や教師たちの高い権威を持つ神聖な言葉であった。

　―（中略）―

　そこでは聖書の物語のあらゆる登場人物たちが ― アダムやイブから始まってキリストとその使徒たちまでが ― 飲み食いし、浮かれ騒ぐのである ……これは「愚者の冠をかぶった聖書」である。(450-51)

　引用の後半部で言及されているのは、中世の『キュプリアヌスの晩餐』という聖書の壮大なパロディ作品である。バフチンの言葉から読みとれることは、「権威」を持つものがパロディの対象となりやすいことであり、究極の権威とはすなわち宗教的権威であり、それは煎じ詰めると旧約聖書と新約聖書に行きつく。
　パロディ文学に関するバフチンの知見を踏まえて、『放蕩息子二代記』の「第三図」に埋め込まれている「ピエタ」のパロディを見なおすと、そこには二重の「神聖な言葉」があり、二つともその神聖な高みから、引きずり降ろされ、愚弄されていることが明白になる。二重構造をなすパロディの対象となっているのは、一つは磔刑になった「イエスの死」であり、もう一つは「ピエタ」というキリスト教美術の宗教主題である。
　マタイ、マルコ、ルカ、ヨハネの四つの福音書を改めて読むと、イエスが十字架上で死に絶えたことは共通して描かれているが、「十字架降下」の場面には、二人のマリア（聖母マリアとマグダラのマリア）がそもそも存在していないことに少なか

図版八十二

らず驚く。というのも、この主題を有する多くの油彩画は二人のマリアを組み込んでいるからである。たとえば、この主題の絵画としてつとに有名なウェイデン (Rogier van der Weyden, 1400-1464) の『十字架降下』(Descent from Cross, c. 1435) では、左右に二人のマリアが配置されている（図版八十二）。126

共通の視点を持つ「共観福音書」であるマタイ伝、マルコ伝、ルカ伝では、イエスの遺体を受けとるのはヨセフという彼の弟子一人だけである（ヨハネ伝ではヨセフとニコデモの二人となる）。したがって、ウェイデンを初めとする十字架降下の「取り巻き図」は、じつは聖書を正しく「引用」していない。広い意味では、これはパロディであるが、聖書の権威を貶める意図は毛頭なく、善意のパロディ（オマージュ）というべきだろう。

聖母マリアが死せるイエスを膝にのせる「ピエタ」に至っては、新約聖書にはそのような記述の片鱗すらない。127 しかし、このピエタもまたキリスト教聖書に基づく拡大解釈的なオマージュにはちがいない。

皮肉なことに、ホガースの『放蕩息子一代記』の「第三図」に巧妙に塗り込められていた「ピエタ」のパロディは、引用元となっている「本歌」自体が、キリスト教聖書の（善意に基づく）パロディだったことになる。すなわち、ホガースの手になるパロディはすでにパロディだったものに重ねた二番目のパロディだった。

126 この油彩画（縦220cm、横260cm）は wikipedia から借用した。原則として著作権のないパブリック・ドメインに属している。なお、ここではモノクロ処理が施されている。URL = https://upload.wikimedia.org/wikipedia/commons/1/1a/Weyden_Deposition.jpg
127 ピエタの図像が最初に生まれたのは十二世紀のビザンティン美術とされている。ピエタ像の生成と発展については、ジェイムズ・ホール (James Hall) を参照。Hall 268.

図版八十三

「ルカ伝」に由来する『善きサマリア人』(*The Good Samaritan,* 1737)や「ヨハネ伝」の第五章の挿話に基づく『ベテスダの池』(*The Pool of Bethesda,* 1736)(図版八十三)[128]を手がけたホガースが、ピエタの図像が聖書中に存在していないことを知らなかったとはおよそ考えられない。

それにもかかわらず、ホガースは、聖書のテクストと必ずしも合致していない、しかし、絵画と彫刻の「権威」となって久しいこの主題を引用し、引きずり倒し、「奪冠」したのだった。

彼の内部に巣食うこの暗い欲望の根源には、美術の権威であるキリスト教美術への強烈な「敵愾心」がみえてくる。ホガースは一流の油彩画に比べると「千分の一」や「万分の一」程度の価値となる複製芸術の版画を主戦場とした絵師であり、彼の主題は、神や英雄とはほとんど無縁だった。彼は市井に生きる名もなき「小市民」を描いていたからである。

「私はキリスト教美術も西洋古典美術の伝統も熟知している。ピエタのことも知りつくしている。」そのようなホガースの反骨の言辞が『放蕩息子一代記』の「第三図」の背後から聞こえてくる。

128　ホガースは、聖バーソロミュー慈善病院の壁画として『ベテスダの池』(416cm×618cm)を描き、それを無償で寄贈した。この写真の掲載に関して、特に指示・制限はなかったために借用させていただいた。URLは以下のとおり。http://www.william-hogarth.de/DavidLowe この絵の隣に同じくらいに巨大な『善きサマリア人』の壁画がホガースによって描かれているが、これも無償で同病院に寄贈されている。

171

『不思議の国のアリス』とパロディ

今から四〇年以上も前のことで、つまり一九八〇年頃のことである。当時、籍をおいていた大学の英文科では卒論が廃止されていて、その代わりに「アサインメント」（宿題という意味）というものがあって、学部の二年間で、詩と劇とエッセイでそれぞれかなりな分量の課題図書が与えられた。平たくいうと「いついつまでに、これとあれを読んできなさい。テストするから」というもので、それについての授業などはいっさいなく、とにかく自力で英語と向き合い、格闘しなくてはならなかった。

アサインメントの課題図書が決まると、私たち英文科の学生は手わけして、和訳本を探したものである。たとえば、T.S.エリオットの難解なエッセイ集などは大学の附属図書館で必死になって和訳を探したのを憶えている。むろん、和訳だけで済ませることはなく、原文も読むように心がけていた。したがって、アサインメントが近づいてくると、皆で協力しあって、あるいは一人で辞書と首っ引きになって勉強した。アサインメントでは、学部の二年間の期間の中で、イギリス小説だけでも五、六冊ほど読んだように記憶している。その中に、ディケンズの『オリヴァー・トゥイスト』があった。これはまず各章を英語の原文で読み、それが終わるとそれに該当する和訳の章を読むということを繰り返した。三週間ほどでとにもかくにも読了したが、感きわまって、泣きながら読んだことを思い出す。——私の専門はホガースではなく、二十歳の頃に出会ったディケンズなのである。

もちろん、何がおもしろいのかさっぱりわからないこともままあったが、その最たるものがルイス・キャロルの『不思議の国のアリス』(Lewis Carroll, *Alice's Adventures in Wonderland*) だった。これが英文学の名作？ 薄気味悪いだけじゃないか、と心の中で思ったものである。とびきり美しい英語で書かれているとわかったのは、なにかの機会で読み返した三十歳をすぎたあたりの頃だった。

この物語の冒頭部でアリスは独り言をいう。「絵も会話もない本にいったいどんな意味があるのかしら？」と。

周知のように、『不思議の国のアリス』(1865) と『鏡の国のアリス』(1871) という二つのアリス物語の挿絵を手がけたのは、テニエル (Sir John Tenniel, 1820-1914) である。一八二〇年生まれのテニエルは、三十歳の頃からおよそ五十年もの間、諷刺漫画週刊誌の『パンチ』の専属の画家となり、同雑誌に一八六〇点ものカートゥーン（大ぶりな諷刺漫画）を寄せた画家

であり、長きにわたって『パンチ』誌の「筆頭画家」(principal cartoonist) を務めている。『地下の国のアリス』(Alice's Adventures under Ground, 1864) という私家本が『不思議の国のアリス』の原型であるが、一人の少女に捧げたこの手製の本の中でキャロルは多数の挿絵を自ら描いている (「図版八十四」参照)。

図版八十四

しかし、絵の才能がないことを自覚していたキャロルは『不思議の国のアリス』を出版するにあたって、プロの絵描きを探し、白羽の矢を立てたのが諷刺漫画の大御所であるテニエルだった。キャロルは自費出版でこの本を作っており、テニエルへの謝礼金 (一三八ポンド=三五〇万円) も

キャロルが支払っていたために、テニエルへの接し方は専制君主的で、この有名な画家が出した挿絵の下絵を遠慮なく批判し、事細かに修正の指示を出した。テニエルはキャロルと組んでしまったことを後悔したが、あとの祭りで、雇用主のキャロルの意向に沿って、四十二葉もの挿絵を作成した。挿絵と戯画の有数のコレクターでもあったキャロルは絵に対して一家言を持っており、出版後になってもなお、「アリスの頭は大きすぎる」などと文句をつけ、必ずしもテニエルの挿絵に満足していなかった。(Engen 67-84)

図版八十五
129
キャロルのしつこい要求に辟易したせいだろうか、テニエルの挿絵の中

129
「図版八十四」と図版八十五」は、Lenny de Rooy が運営しているアリス物語に関する充実したサイト (Alice-in-wonderland-net) にあるものを借用した。この挿絵を転載することについて、サイトの管理者のレニーさんから許可を得ている。レニーは『水の国のアリス』(Alice's Adventures under Water, 2021) という一種の続編を出版している。

には、気の抜けたビールのように味気ない挿絵があったりするが、参考図版（図版八十五）などは、挿絵画家としてのテニエルの優れた手腕をよく伝えている。この挿絵は、干しぶどうを並べて作った「私を食べて」（EAT ME）という文字が書かれているケーキを食べたアリスが三メートル近くの身長となった様子を描いたものであるが、長いまつ毛の可憐な横顔をみせ、膝をつき、両腕で優美な仕草をとる少女はとても上品で魅力的である。もちろん「頭が大きすぎる」こともなく、身体的にも美しい均整のとれたものとなっている。

ところで、『不思議の国のアリス』の始まり近くに、知る人ぞ知るパロディがある。それは次のような一節である。

小さなワニさんはなんてうまいのかしら　　／　ワニさんは光り輝く尻尾を使って
ナイル川の水を自分の金色の鱗にふりまいています　　／　ワニさんはなんてうれしそうにニタニタ笑いをするのかしら
ワニさんは大きく口を開けました　　／　すると小さなお魚がその口めがけてどんどん入っていきます
ワニさんは口を開けたままにんまりと微笑みました

(Alice 16)

ナイル川のワニが猛烈な勢いで魚を飲み込む様子を描写した詩である。何も知らないとこの詩のどこがよいのか皆目わからない。別言すると、元歌（本歌）を知らないと、おもしろみが理解できない。肝心の元歌は次のようなものである。

小さな蜜蜂さんはなんてうまいのかしら　　／　蜜蜂さんは光り輝く時間を使って
日がな一日、蜜をせっせと集めています　　／　蕾を開いた花からね
蜜蜂さんはなんてじょうずに巣を作るのかしら　　／　それになんて滑らかに蜜蝋を塗ることができるのでしょう
一生懸命、巣穴のひとつひとつを満たしています　　／　彼女が作る花の蜜でね

この元歌のことは、たとえ英米人であっても、もはやわからない人が多数派となるはずで、キャロルのこのパロディを理解するためには、注釈が不可欠である。ある注釈によると、勤勉の美徳を讃えるこの蜜蜂の詩は、ワッツ（Isaac Watts）の「怠惰といたずらへの戒め」と題された詩の一節である。子供に「勤勉」の美徳を教える歌を嫌ったキャロルは、働き者の蜜蜂を貪欲なワニにおきかえ、元歌が内包する「説教臭さ」を茶化したのである。ノートン版の注釈者は次のように述べている。

174

ワッツはきわめて人気があった詩人で、彼の手になる讃美歌と詩は、十九世紀全体を通して高い人気と権威を保持していた。[130]

── 「人気」と「権威」──

この二つは時代を超えないこともよくある。たとえば、私たちは、百年前に日本で流行っていた歌のことなど何も知らない。

パロディが諷刺の「棘」を持ち続けるためには、パロディの対象となる元歌が「元気」であり続けていなければならない。裏を返すと、元歌が「人気」か「権威」のどちらか一つを失うだけで、パロディもその命脈が尽きてしまう。あくまでも、元歌があってこそ、パロディは生き長らえる。

このように、他者に寄生せざるをえない性質がパロディの致命的な欠陥である。ホガースの『放蕩息子一代記』の「第三図」に埋め込まれた「ピエタ」のパロディは今なお、辛味の効いたパロディであり続けているが、それはひとえに、ミケランジェロに端を発するピエタ像が西洋美術の不滅の名作たりえているからである。[131]

130　Donald J. Gray's note to *Alice in Wonderland* (Norton) 16.

131　『放蕩息子一代記』の「第八図」が明瞭にピエタのパロディであるためか、知るかぎりでは、「第三図」もピエタを下敷きとすると指摘した先行研究はない。

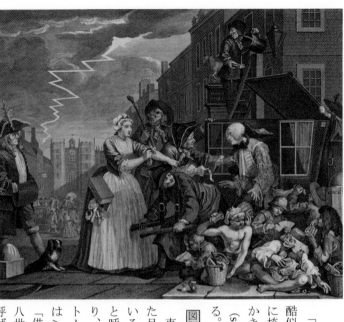

図版八十六（「第四図」）
132

第六節 「第四図」：終わりの始まり

「第四図」（「図版八十六」）は、日本の時代劇でよくみかける乗り物と酷似したものがイギリスにもあったということを教えてくれる。内部に椅子をしつらえた背高の駕籠（画面の右手）の前後には二人の「かごかき」がいる。一人の客を人力で運ぶこの乗り物は、セダン・チェア（sedan chair）と呼ばれたもので、いわば十八世紀版のタクシーである。

車中の人であったトムは慌てた様子で外に出てきた。大きく見開いた目とぱっと広げた両手は、トムが不意打ちをくらい、気が動転していることを伝えている。駕籠を押しとどめたのは「執達吏」（bailiff）と呼ばれる役人で、彼らは裁判所の事務員として召喚の令状を出したり、犯罪者を逮捕する役目を帯びていた。拡大するとよくわかるが、トムの襟をしっかりと掴まえた執達吏がトムに示している紙切れにはArrestと書かれている。トムは「逮捕」されたのである。罪状は、「借金の踏み倒し」である。すでに述べたように（第一章第二節）、十八世紀と十九世紀のイギリスには、「債務者監獄」（debtors' prison）と呼ばれた刑務所があり、そこは、借金を返済しない人間を収容する施設だった。トムは、今そこへ連行されようとしている。

132 本書では、『放蕩息子一代記』の図版は「第四図」以外の七枚については、初版の「第一ステート」を用いているが、「第四図」（「図版八十六」、一七四〇年頃）については、改訂版の「第三ステート」を採用した。その理由は、こちらの方の構図がより複雑で物語性が増しているからである。

トムのように、借金の踏み倒しで訴えられた人間には、債務者監獄に収監される前に行かねばならない所があり、それが「しぼりとる家」と呼ばれる場所だった。英語では、読んで字のごとく、「スポンジで吸い取るように、債務者から金を巻きあげる」所である。逮捕状が出された債務者はいったんここに軟禁され、親、兄弟、親類縁者に救いの手を求めたり、コーヒー・ハウスの経営に失敗して破産したホガースの父がそうだったように、貴重品があればそれを売り払ってお金を工面した。とはいえ、猶予期間は二十四時間で、はかばかしい挽回はかなりの難事だったはずである。

時代は十九世紀となるが、ディケンズの『荒涼館』[133]という「広大な宇宙」のような小説に「しぼりとる家」からやってきた執達吏と借金の踏み倒しの常習者が登場する。執達吏の名（通称）はコウヴィンシズ（Coavinces）で、能天気な借金王はスキンポール（Skimpole）という。スキンポールは金銭感覚の欠如した「子供のような大人」であるが、元々はある貴族のお抱えの医者だった人物で、怠け者ゆえに放りだされ、以降、周囲の人たちの善意にもたれかかる他人まかせの「ケ・セラ・セラ」的な生き方をしている。ある意味では、貨幣経済を全否定すべく造型された人物である。

彼は執達吏が目の前に来ても、慌てず騒がず、ひどく悠長に、小説のヒロインであるエスタ（Esther）とその友人たちに、それが初対面であったにもかかわらず、悪びれる様子もなく、「私の代わりに借金を払ってくれないか」という。結果的に、エスタたちは借金の肩代わりをしてあげることになるが、その時のスキンポールの借金の額は、約二十五ポンドで、本書の換算では（p. 21）現代の六〇万円くらいに相当する。むろんのこと、初対面の人になんのためらいもなく出せる額ではない。スキンポールは、返す気もまったくなかったのだから、かなりの大金をドブに捨てたようなものである。（Bleak House, ch. 6）

スキンポールほど能天気でも陽気でもないが、同じように、金銭の感覚が欠如しているのがトムである。彼は確かに、派手な散財をしてきた。大金をつぎこんだ対象は、カントリー・ハウス風の豪邸や家を取り囲む大規模な庭園、エプソム競馬で優勝するほどのサラブレッド、大きな油彩画、加えて、女と酒である。しかし、トムを破産に追い込んだ決定打となったのは、

[133] 『荒涼館』は本書で、「裁判費用」とのかかわりで触れている。（p. 21）

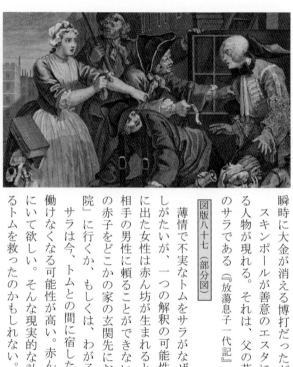

図版八十七（部分図）

瞬時に大金が消える博打だっただろう（賭博については「第六図」の箇所で改めて述べる）。スキンポールが善意のエスタに救済されたように、トムの借金を健気にも支払ってくれる人物が現れる。それは、父の莫大な遺産を手にするや否や、けんもほろろに棄てた女性のサラである《『放蕩息子一代記』「第一図」参照》。

薄情で不実なトムをサラがなぜ救い出すのか（「図版八十七」）、サラの心中はなかなか理解しがたいが、一つの解釈の可能性がある。「捨て子養育院」に関連して述べたとおり、奉公に出た女性は赤ん坊が生まれると問答無用で解雇されるのが通例だった。そうなった場合、相手の男性に頼ることができない女性がとりうる選択肢は限られており、生まれたばかりの赤子をどこかの家の玄関先におく（捨てる）か、餓死の運命が待っている陰惨な「救貧院」に行くか、もしくは、わが子を締め殺すくらいしか方法がなかった。

サラは今、トムとの間に宿した子を懐妊中であり（p.106）、子供が生まれると彼女もまた働けなくなる可能性が高い。赤ん坊が生まれることを考えると、とにかく父親には「婆婆」にいて欲しい。そんな現実的な計算が働いて、サラは債務者監獄に連行されようとしているトムを救ったのかもしれない。

図版五〇（部分図）再掲

もしそうであるならば、そんなサラの現世主義を象徴しているのが、彼女がトムに差し出す巾着である。もっともその中のお金は、トムがかつて彼女に渡した手切れ金（二〇ギニー＝九〇万円）で、単にそれを返そうとしているだけなのかもしれない（「図版五〇」）。それは「あなたとは別れてあげない」という意思表示である。つけくわえると、子供が生まれたらその子を可愛がってくれるはずで、そうしたら、トムは優しいパパに生まれ変わってくれるかもしれないという淡い期待を抱いていたかもしれない。

だが、あとに続く「第五図」以降で確認することになるが、トムは子供が生まれても、その子のことを

178

露ほども気にかけはしない。一方で、最終図の「第八図」で目撃することになるが、サラはすべてを失って「発狂」したトムについていき、最期まで面倒をみる。

このことから、「現世主義」に囚われたサラという解釈の形勢はかなり不利になり、サラはルカ伝中で病者をいたわる「善きサマリア人」にも通ずる隣人愛を体現する人である。ところが、モルの葬式を執り行いながら、隣の女性のスカートの下をまさぐるイギリス国教会の牧師な慈悲の人であることがわかる。そのような意味では、サラは計算高い人間とはおよそ対照的愛を暴露したことからもわかるように、ホガースには反・キリスト教の精神が横溢しているところがあり、キリスト教に寄せた解釈はどこか腑に落ちない恨みが残る。

そこで、「惻隠の情」に満ちたサラについては、いったん宗教性とは切り離した世俗的な解釈を試みることにするが、端的にいえば、サラは「深情け」の女性である。「深情けの男」という表現はほぼありえないので、「深情け」とは女性性と関連するはずである。言い換えると、女性の深情けという情念は「母性」と不可分の関係にある。

――放蕩息子のトムのように―― ――酒や女や博打に溺れ、どうにも救いようのない男性にかぎって、どこか可愛げで、憎めないところがあると聞くことがある。そんな時、女性は「この人は私がいないと駄目になる」と思うようである。

あくまでもイギリス文化の枠組みにおいてホガースを読んでいる本書であるから、「深情け」に該当する英語の、もしくは外国語の表現についても考えておかねばならない。基本概念としては、「憐れみの心」と「母性」をあわせもつ心的傾向となる。これと類似した心理の表現はじつは本書ですでにみている。死せる我が子を膝に乗せ、いつまでも慈しみ続ける母の像、すなわち「ピエタ」である。母性を有するサラと死にゆく息子の役目を帯びるトムが、ピエタに焦点化することについては、「第八図」でまた確認することになるが、「深情け」をめぐるサラについての解釈は、紆余曲折をへて、やはりキリスト教的な解釈に辿りついたようである。

179

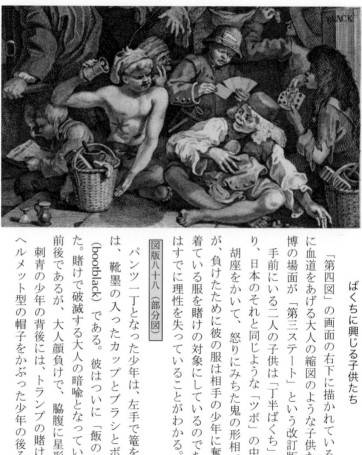

ばくちに興じる子供たち

「第四図」の画面の右下に描かれているのは、子供であるにもかかわらず、博打に血道をあげる大人の縮図のような子供たちである（図版八十八）。この子供の賭博の場面が「第三ステート」という改訂版で大幅に描き加えられた箇所になる。

手前にいる二人の子供は「丁半ばくち」のようなさいころを使った賭けをしており、日本のそれと同じような「ツボ」の中には二個のさいころが入っている。[134]

胡座をかいて、怒りにみちた鬼の形相でツボを振る子供は、上半身が裸であるが、負けたために彼の服は相手の少年に奪いとられている。資産を持たない彼らは着ている服を賭けの対象にしているのである。半裸になった少年の顔をみると、彼はすでに理性を失っていることがわかる。

図版八十八（部分図）

パンツ一丁となった少年は、左手で篭を指し示している。その中に入っているのは、靴墨の入ったカップとブラシとボロ切れで、つまり彼の仕事は靴磨き（bootblack）である。彼はついに「飯のたね」である仕事の道具を賭けるに至った。賭けで破滅する大人の暗喩となっているこの半裸の少年は、歳の頃なら十二歳前後であるが、大人顔負けで、脇腹に星形の刺青をいれている。

刺青の少年の背後には、トランプの賭け勝負をする二人の子供がいる。そして、ヘルメット型の帽子をかぶった少年の後ろの方には、狡そうな笑みを浮かべ、二本

厳密には、十八世紀に流行した「ハザード」（hazard）と呼ばれるゲームがここでなされているはずである。ルールの概略を述べると、振り手（caster）が、二つのさいころの目の和の数を五から九の間の一つの数（the main）を決め、それを宣言してからさいころを振り、その目が当たれば振り手（親）の勝ちとなるが、そうでない時は、出た目の数に応じて、相手は負けるか、あるいは再度の勝負の機会（chance）をえた。Olsen 392.

[134]

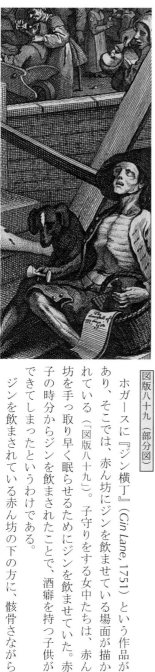

の指を立て、仲間にトランプの札を教えている少年がいる。手札を教える少年と、もっさりとしたかつらをかぶった少年は「ぐる」で、二人に挟まれた子供は「かも」られている。かつらの少年の傍らにはブラシや靴墨の入った篭があり、彼もまた靴磨きである。古くなって捨てられたかつらは靴に磨きをかける際に使われており、少年は仕上げの時がくると、さっとかつらを脱いで、最終の磨きの工程にとりかかったのである。客をちょっと驚かせるための小道具がこの古かつらだった。カモにされている少年の腰のところには細い笛の形をした「チャルメラ」がある。彼は新聞売りで、チャルメラは客寄せのための彼の商売道具だった。ひょっとすると、ここでトランプの賭け金代わりになっているのはそれぞれの商売道具かもしれない。金属製の楽器であるチャルメラはそこそこの価値を有する道具だったはずである。

星の刺青の少年の隣には年端もそれほどいかない子供が描かれている。彼はパイプをふかし、大人さながらに新聞を読んでいる。拡大しなければわからないが、新聞名は当時実在していた*THE FARTHING POST*紙で、FARTHINGとは一ペニーの四分の一の貨幣単位で、本書の換算式によると、現代の四〇円ほどとなる。なぜこんなに安かったかというと、他の新聞に載っている記事を無断で切り貼りした海賊版の新聞だったからである。(Paulson, *Hogarth's Graphic Works* 95)

タバコを吸う子供の隣には酒を飲む小さなグラスが伏せてあるが、これはこの子がジンをたしなむ習慣があったことを示唆する。もっとも、ジンを飲んでいたのは星の刺青の少年の方だったかもしれない。ジンは「貧者の酒」であり、安価であるばかりでなく、至る所で手に入る酒だった。しばしば、赤ん坊に飲ませたことでも知られている。

図版八十九〔部分図〕

ホガースに『ジン横丁』(*Gin Lane*, 1751) という作品があり、そこでは、赤ん坊にジンを飲ませている場面が描かれている〔図版八十九〕。子守りをする女中たちは、赤ん坊を手っ取り早く眠らせるためにジンを飲ませていた。赤ん坊の時分からジンを飲まされたことで、酒癖を持つ子供ができてしまったというわけである。ジンを飲まされている赤ん坊の下の方に、骸骨さながら

の男がいる。彼は生きているのか、死んでいるのかすら判然としないが、彼の左手はジンの入ったボトルの首を握りしめており、ホガース特有のどぎつい皮肉が鈍い光を放っている。

ホガースは空想で絵を創りだすタイプではなく、徹頭徹尾の写実主義の画家なので、アル中のはびこるロンドンや都市で博打に興じる子供たちは──いくばくかの誇張はあるにしても──ホガースが日常的に自分の眼で捉えたロンドンの街角の風景である。神も仏もないような冷酷なリアリズムこそはホガースが得意とする分野だった。

『放蕩息子一代記』の「第四図」に話を戻すと、その図の左方の遠景に稲妻が描かれており、雷が落ちている建物がある。その看板には、Whiteと書かれている（図版九〇）。ここは、飲むチョコレート、すなわち「ココア」を供する場所として有名だった「ホワイト・チョコレート・ハウス」である。十八世紀のロンドンで、ココアが飲める店は男たちの社交場となり、

【図版九〇（部分図）】
稲妻が矢印を作り、「ホワイト・チョコレート・ハウス」を直撃しているが、これは、これまでに何度か

その結果、多くのチョコレート店が人気の賭博場となった。[135] 図版中の「ホワイト・チョコレート・ハウス」は、ロンドンでも指折りの実在した鉄火場である。この店は、富裕層の人間だけが出入りできる会員制のクラブで、上流階級気取りのトムはここに出入りし、ごく短期間で大金を失い、債務者監獄の一歩手前まで行ったのである。

確認した同時代の出来事を取り込む「こんにち的な話題性」（topicality）の手法によるもので、実際、一七三三年の三月五日にここに雷が落ちたために火災が発生し、建物は全焼している。（Scull 44）

135 Brian Loughrey and T. O. Treadwell's note to *Beggar's Opera* 49.

キャロライン妃

ル宮殿（Whitehall Palace）は名誉革命の立役者となったウィリアム三世（オレンジ公ウィリアム）が即位したのちの約十年後に全焼している。代わって、ウィリアム三世が居城としたのは、ケンジントン宮殿（Kensington Palace）とハンプトン・コート（Hampton Court Palace）である。一七〇二年にウィリアム三世は突然、世を去ることになるが、それはみずからの住まいでもあったハンプトン・コートにおける落馬事故に起因している。

ウィリアム三世の後を継いで即位したアン女王（Queen Anne, 1665-1714）の時代から、主要な王宮がセント・ジェイムズ宮殿に移った。セント・ジェイムズ宮殿の来歴を短く記すと、元々はハンセン病患者のための病院の跡地にヘンリー八世が建設した館で、当初はヘンリー八世が狩りに出た時の宿舎として建てたものだった。とはいえ、威風堂々の城で、招かれた外国

セダン・チェア（駕籠）に乗っていたトムは、どこかへ向かっている途中で執達吏にせきとめられていたが、彼の目的地は版画の中に描き込まれている。画面の奥の遠景に、屋根の天辺の方に旗と鐘楼を冠した建物があるが、これは版画の出版時（一七三五年）に実在していたイギリス国王の居城のセント・ジェイムズ宮殿（St James's Palace）である（図版九十一）。この王宮こそはトムが向かっていた目的地だった。

図版九十一（部分図）

イギリス王室の宮殿といえば、十九世紀のヴィクトリア女王以降の主要な居城であるバッキンガム宮殿がとりわけ有名であるが、それ以外の王宮も他にいくつもあり、それぞれに栄枯盛衰のようなものがあった。

たとえば、ヘンリー八世の王宮であったホワイトホー

からの客人は、さすが、ヨーロッパ随一の国王の王宮と賛美を惜しまなかったという。（Hibbert 42-43）また、王政復古でイギリスに帰還したチャールズ二世が最初に住みついたのがこのセント・ジェイムズ宮殿である。一六四九年に父王が断頭台の露と消える数年前に、清教徒革命という内乱をさけて、フランスに亡命したチャールズ二世はフランスとオランダで、あわせて十五年にもおよぶ亡命生活を送ることになるが、その結果、国王が不在となったセント・ジェイムズ宮殿は荒廃していた。この宮殿と庭園と周囲の森を復興させたのがチャールズ二世である。たとえば、王は宮殿の庭の中に豪華な果樹園を作り、多くの鹿を放ち、庭園には人造の湖を作り上げた。そして、朝な夕な、庭園内で王が愛したスパニエル犬との散歩を楽しんだ。

図版九十一（部分図）

スパニエル犬はスペイン原産の猟犬であるが、イギリスで独自の品種改良を加えられ、こんにちでは「キャバリア・キング・チャールズ・スパニエル」と称されている。「キング・チャールズ」とは、いうまでもなく、品種改良に貢献したチャールズ二世へのオマージュである。奇しくも、『放蕩息子一代記』の「第四図」の中に描かれているのは、まさにチャールズ二世の名に由来するこの犬種である（図版九十二）。もしかしたら、イギリス王室とゆかりが深い彼（または彼女）は、背景に描かれているセント・ジェイムズ宮殿からここにやって来たのかもしれない。

新たにセント・ジェイムズ宮殿を本拠地と定めたアン女王であったが、彼女はその治世（一七〇二―一四）を通じて、痛風病みの病弱な人で、多分に内気な女王だった。そのため、本来の「はれ」の舞台であるセント・ジェイムズ宮殿にいるよりも、温泉保養地のバースにいるか、ロンドン郊外のウィンザー城（Windsor Castle）にいることを好んだ。136

136 バース（Bath）は十八世紀になって、上流階級が集う町になった。人々の目的は温泉に浸かることではなく、鉱泉水を飲むことである。バースの最も重要な社会的機能は、そこでの舞踏会や賭博場を通じて、異性同士が知己をえる機会を提供したことである。適齢期の人間が集まるバースはロンドンに勝るとも劣らない「結婚市場」（marriage market）になった。(Stone 213) バースを洗練された社交場に変貌させたのは「洒落者ナッシュ」(Beau Nash) こと Richard Nash (1674-1762) である。ナッシュを主人公とする小説（The Life of Richard Nash, Esq., 1762）すらあった。(鈴木美津子 72-74)

版画の出版年は一七三五年であり、当時の治世はアン女王より二代あとのジョージ二世の時代となる。ドイツに源流があるハノーヴァー朝のジョージ一世（治世一七一四—二七）とその息子のジョージ二世（治世一七二七—六〇）は、イギリス国民に不評続きの王で、この父子はそれぞれ「馬鹿一号」、「馬鹿二号」とまで酷評された国王だったが（p. 142）、その反面、ジョージ二世の王妃のキャロライン（Caroline of Ansbach, 1683-1738）は聡明な女性として知られている。以下の引用が示すように、キャロライン妃の教養や優れた知性は、ウォルポール首相が認めるところでもあった。

ウォルポールにとって、もっとも賢明といえる相談相手がキャロライン妃だった。またウォルポールにとって、彼女は絶対的な信頼のおける最高の友人だった。(Trevelyan, History of England 633)

右の引用文中のウォルポールについて、少し触れておきたい。彼は一七二二年から四二年まで二十年にもおよぶ長期政権を築いたイギリスの政治家である。ウォルポールは、本書でも取りあげた一七二〇年の「南海泡沫事件」（pp. 125-27）を機に政権の中枢に就くことになった。というのも、株式バブルの崩壊後のイギリス経済を立て直すにあたって、財務大臣として辣腕をふるったのが彼だったからである。しばしば、金権政治や腐敗政治の責めを負うウォルポールであるが、彼はその一方で、他国との戦争を好まない平和主義者としても知られている。ウォルポールの平和主義は、彼の処世訓にも代弁されており、それは「眠っている犬を起こす別名すらあったほどである。ウォルポールの平和主義は、次にみるように、彼がイギリスの「責任内閣制」の開祖となったことである。な」(Let sleeping dogs lie.) というものだった。(Trevelyan, History of England 597)

ウォルポールが残した大きな政治的業績は、次にみるように、彼がイギリスの「責任内閣制」の開祖となったことである。

一七二一年から一七四二年までの時期に、内閣（Cabinet）は全体として共同責任を持ち、首相（Prime Minister）は、内閣と下院の両方の最高権力者になった。このような原則を作り上げたのは、ホイッグ党の平和主義者のロバート・ウォルポール卿である。(Trevelyan, History of England 606)

イギリスの歴史は良き方向にむかって漸進するという「ホイッグ史観」を打ち立てた政治家にして大歴史家だったトマス・

バースは洒落者ナッシュと小説家オースティンの町であると評したのはトレヴェリアンである。Trevelyan, English Social History 297.

185

バビントン・マコーレーを大伯父に持つトレヴェリアンもまた明らかに政治的にはホイッグ寄りであることは差し引いて考えておかねばならないが、清濁あわせのむタイプの政治家だったウォルポールがじつは「愛すべき人間」だったことについて、トレヴェリアンは次のようにいっている。

History of England 633)

ノーフォーク州の旧家の地主で、健康状態も悪くなかったウォルポールは、首相であった時も、第一に、故郷の森番から来た手紙を読んだ。また、地元に帰れない時は、ビーグル犬を引き連れ、リッチモンド公園で狩りに興じた。酒を好み、酒の席ではあけすけな猥談を飛ばした。心根は良い人物で、長老派でもなければ、都市の成金でもなく、傲慢な貴族でもなかった。……どちらの国王もウォルポールを好ましい人物とみていた。彼はジョージ一世とは時に小一時間も共にし、パンチ酒（筆者註：砂糖、レモン、香料を加えたアルコール飲料）を飲みかわし、変則ラテン語（dog-Latin）で盛りあがった。このラテン語は両者が会話するための唯一の言葉だったのである。ジョージ二世は父王のジョージ一世よりもはるかに優れた人物だった。彼のウォルポールへの接し方は立憲君主制の国王として模範といえるものである。(Trevelyan,

平和外交を旨とするウォルポールは、一七二九年にはフランスとスペインとの戦争状態を終わらせる「セビリア条約」を締結し、三一年には「ウィーン条約」を結び、オーストリアとの友好関係を回復させた。三三年にはポーランド国王の死去に伴い、ポーランド継承戦争という汎ヨーロッパ的な戦争が起こったが、ウォルポールはその戦争に参加しなかった。これに関して、弱腰外交であるとの批判は内外で起きたが、少なくとも、戦争による大量の死者という惨禍は免れた。ポーランド継承戦争を回避したウォルポールは、彼の良き理解者であったキャロライン妃に対し、誇らしげに次のように述べたという。

「妃殿下。」ウォルポールは一七三四年にキャロライン妃に次のようにいった。「ヨーロッパでは五万人もの人間が戦死していますが、イギリス人は誰一人として戦死していません。」(Trevelyan, History of England 634)

閑話休題。

『放蕩息子一代記』の「第四図」のセント・ジェイムズ宮殿（『図版九十一』）に話を戻す。画面の左側の男性は、帽子に草花のようなものを差しているが、これは、「聖デイヴィッドの祝日」(Saint David's Day) と呼ばれるウェールズの年中行事を表

図版九十一（部分図）（再掲）

している。この祝祭では、ポロネギ（leek＝西洋ネギ）で帽子を飾るのが慣わしで、絵の中の男性はまさにその風習を踏襲している。

かつて、ウェールズ人とサクソン人が戦いを交えた時、ウェールズの守護聖人である聖デイヴィッドが味方の目印として帽子にポロネギを付けさせ、ウェールズに勝利をもたらした。六世紀頃のこの故事がお祭りの起源である。そして、聖デイヴィッドの祝日は彼の命日である三月一日であり、したがって、この版画の時間も三月一日である。

英文学の枠組みでいうと、シェイクスピアの史劇の一角を占める『ヘンリー五世』（King Henry V, 1599）の中に「聖デイヴィッドの祝日」への言及がある。その第五幕第一場に次のようなやり取りがある。

ガワー　うん、それはそうだ。それにしても、なぜ君は今日、ポロネギを付けているんだ。聖デイヴィッドの日はもうすぎたんだぜ。

フルエリン　……悪党の卑劣漢でシラミだらけの乞食野郎で、自慢たらたらの馬鹿のピストルのことだがね。奴は君も世間も知っているとおり、一人前とはとてもいえない人間だ。良いところが一つもない唐変木だ。昨日の話だが、あいつが俺にパンと塩をくれたんだ。そして奴は、こうのたまった。「ポロネギを食いたまえ」とね。(5.1.1-10)[137]

英国史に材をとるこの史劇は、二部からなる『ヘンリー四世』（King Henry IV）の続編である。『ヘンリー四世』では、太鼓

[137] 底本としたのは、アーデン版（King Henry V. ed. T. W. Craik）である。

187

腹の陽気な老騎士のフォルスタッフ（Falstaff）と徒党を組んで遊び散らかしていた放蕩者のハル王子だったが、彼はヘンリー五世として即位するとたちまち勇猛果敢な君主に変貌する。自らをフランスの正統な継承者であると信じる彼は、フランスに攻め込み、「アジンコートの戦い」でフランス軍を撃破し、勝利の証としてフランスの王女をめとる。

引用部で、フルエリン（Fluellen）が罵倒しているピストル（Pistol）は、口先ばかりが達者な輩である。フルエリンは、ウェールズ出身のイギリス兵士で、「ウェールズ人のあなたには、パンの「おかず」にはネギこそがふさわしい」と馬鹿にされ、痛痕を起こしたのである。フルエリンが聖デイヴィッドの祝日でないのに、帽子にポロネギを付けているのは、今度会ったら、それでピストルをとっちめるための用意だった（実際、劇中でピストルに無理矢理に帽子にポロネギを食わせている）。

「聖デイヴィッドの祝日」は三月一日であるが、同時にまたこの日は、キャロライン妃の誕生日でもあった。つまり、ホガースは版画の日時が三月一日であることを明示するために、わざわざ帽子にポロネギを付けた男性を登場させたのである。

【図版九十三（部分図）】

王室への媚びを目論む人間にとって絶好の機会となったのは、新しい命が生まれる出産と個人の大切な記念日である誕生日だった。

このような慶事の折は、宮廷に出入りする上流階級のお歴々は喜び勇んで宮廷に駆けつけ、歯の浮くようなお世辞を述べ、贈答品を献上した。もちろん、何らかの見返りや恩顧・引立てを見込んでの贈り物攻勢である。キャロライン妃の誕生日ともなれば、一大行事であり、祝賀のボルテージは一気にはね上がる。

「図版九三」は、宮殿に赴き、お祝いの口上を述べ、あれやこれやの贈答品を渡そうとする人間たちを乗せた馬車と駕籠の混雑を捉えている。そして、ここに露呈する乗り物と人間が作り出す「ごった返し」は、そのまま貴顕紳士や紳士淑女の「下心」が渦巻いていることを示唆している。

『放蕩息子一代記』の「第四図」の中に描きこまれたこの小さな風景は、キャロライン妃の誕生日の時のセント・ジェイムズ宮殿前の景色に他ならず、この構図によってホガースは上流の人間の心根もまた「浅ましい」ことを皮肉っている。

浅ましいのは、「下心」を満載し、セント・ジェイムズ宮殿へ向かっていたトムも同様である。しかし、トムの場合、タッチの差で間に合わず執達吏に捕まってしまった。その結果、厚顔にも王室の恩顧をえたいというトムの夢は淡雪のように、瞬時に消えてしまったのである。

債務者監獄の一歩手前まで行ったトムに差し出されたサラの貧者の一灯は、確かにトムにとって、一時しのぎになりえたかもしれない。しかし、父の遺産を蕩尽し、王室への門戸も閉ざされ、上流階級からの「引き」もなんら期待できないトムの未来はいっそう暗黒の度合いを深めている。そして、次の「第五図」において、トムは掟破りとも呼ぶべき驚きの一手を指すことになる。

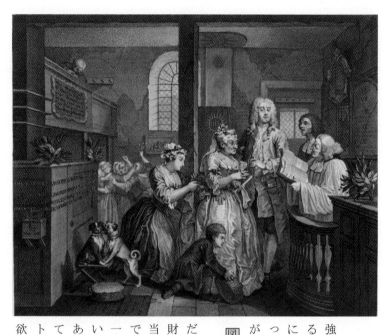

第七節 「第五図」：「男」の「玉の輿」

『放蕩息子一代記』の「第五図」（図版九十四）はトムに内在する強欲ぶりを露わにする。受け継いだ遺産を使い果たし、藁にもすがる思いでキャロライン妃の祝賀が行われるセント・ジェイムズ宮殿に駆けつけようとしたトムだったが、それは執達吏に遮られてしまった。しかし、破産だけは避けたいトムが打った次の一手は、「男」がする「玉の輿婚」だった。

図版九十四（第五図）

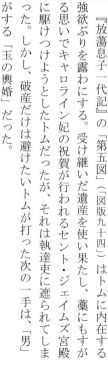

トムは老いた花嫁を選んだ。いうまでもなく、その女性が資産家だったからである。トムは、頭の中で算盤を弾き、「これでこの女の財産は全部俺のものになる」と思っていたはずである。なぜなら、当時の法律では、結婚すると妻の財産は夫の支配下におかれたからである。139 つまり、トムは合法的に確かな「金づる」を手にした。

一方、男性版の玉の輿をすることによって、トムは引き換えに、若い女体を失ったともいえる。しかし、トムには浮気という奥の手がある。太めの花嫁を嫌悪するように身をそらすトムが横目で見つめているのは若くて美しい花嫁付き添い人である。金銭至上主義者のトムは、お金の力があれば女は落ちると踏んでいたはずで、彼の肉欲の捌け口は、求める限り、花嫁以外にいくらでもあった。

139 十七世紀後半から十八世紀前半の英国のコモン・ロー（判例法の体系）では、結婚をすると妻の財産は夫の管理下におかれた。赤松 79, Scull 41.
一方で、十八世紀になると、結婚契約書の中に妻のポケットマネーを認める条項が増えていったとストーンは指摘している。Stone 221.

二つの結婚観

カトリックでは人生を画する七つの儀式があり、それは七秘蹟 (Seven Sacraments) と呼ばれるが、その中にあって、婚姻の儀は、産まれた赤ん坊が聖水を浴びる洗礼式やミサの時にパンと葡萄酒を口に含む聖体拝領式と並んで、とりわけ重要な秘蹟である。

トムの結婚相手の女性には名前が与えられてないが、便宜上、ここでは彼女を「ギャンプ夫人」(Mrs Gamp) と呼ぶことにする（「図版九十五」)。140 トムとギャンプ夫人の婚礼が挙げられている教会は、実際に存在していたもので、その意味で、やはり、ここにも、ホガースが好んだジャーナリスティックな「こんにち的な話題性」(topicality) の要素が垣間みえる。

図版九十五（部分図）

銘板から読みとれる教会の名は Marylebone Old Church で、当時、ロンドンの中心部からかなり離れた郊外にあった。この「マールボン教会」は悪名高い教会だった。なぜなら、この教会に行けば、結婚しようとする二人は、即席の、そして、秘密の結婚式を挙げることができたからである。(Scull 42)

140　ディケンズの『マーティン・チャズルウィット』(Martin Chuzzlewit, 1844) という小説の中に「ギャンプ夫人」(Mrs Gamp) という老女が登場する。彼女は、看護師兼産婆であり、病人が死ぬと納棺師の役目もした。出鱈目な発音の英語でまくし立て、看護ぶりはぞんざいで、半ばアル中の女性である。ジョン・ケアリーは、ディケンズの英雄やヒロインは薄っぺらだが、ギャンプ夫人のような俗物（偽善者）を描くと、人間の真実味があふれると述べている。Carey 64-65.

191

結婚を急がなければならない理由は主としてトムの側にあった。というのも、通例の婚姻の儀に至るまでには決まった手順があり、それには時間がかかったからである。

イギリスでは「結婚予告」（banns）という慣習があり、結婚しようとする二人は、事前に教会で「A氏とB嬢は今度結婚します」という趣旨の予告をしなければならなかった。それは当時者の二人が所属するそれぞれの教会の会衆向けに、口頭で布告する形をとったが、その予告は三週間にわたって、日曜日ごとになされなければならなかった。したがって、最初の結婚予告から実際の婚姻の儀に至るまでには少なくとも二十一日ほどは要したことになる。(Stone 30)

結婚予告をする主な目的は、その結婚に対し、異議申し立てがないかを確認することだった。結婚に対する異議申し立てとは、たとえばA氏が二股や三股をかけるような色男だった場合、択ばれなかった、つまりは、もてあそばれた形のC嬢やD嬢は異議の申し立てができた。その裏返しもあって、B嬢は、じつは金銭的利益のために複数の男性と付きあっておきながら、結婚するとなったら、そのような男友達をあっさりと振り、本命のA氏を択んだりすると揉めないはずがない。また、重婚であることがわかれば、むろんのこと、異議の申し立てに発展した。

トムにとって、時間のかかる結婚予告が都合が悪かった理由は明白で、正規の結婚予告の手続きをして、三週間も待っていたら、そのあいだに、サラ（というよりはむしろ彼女の母）から異議の申し立てが来ることを怖れたからである。いかに不人情のトムであっても、棄てられたにもかかわらず、彼の経済的窮地を救ってくれたサラには負い目があったはずであるし、加えて、サラがお腹に宿した子は自分の子であることを認識していたはずで、サラの側から異議申し立てが出てしまうと、資産めあての政略結婚という野望は崩れ去ってしまう。事実、婚礼のさなかに、どこから聞きつけたのか、教会の入り口にサラと彼女の母が到着している。そして、母は教会の門番係の女性と取っ組み合いの喧嘩をしている。トムの尻にはすでに火がついたも同然である。

教会の入り口に到着したサラについては後述することにし、まず考えてみたいのは、富裕な老女であるギャンプ夫人である。彼女はいったい何者なのだろう。ギャンプ夫人は、『放蕩息子一代記』の「第一図」から「第四図」までは影も形もなく、「第五図」になって初めて登場する謎めいた女性である。ギャンプ夫人の正体について、版画の中に明示的な記載は何もないので、彼女が誰かについては、いわば状況証拠を積み上げる形で論証することになる。

192

もっともありそうなのは、ギャンプ夫人はさる富豪の未亡人で、その夫の死亡に伴って、莫大な遺産を相続したという可能性である。ただ、夫人が仮に子持ちで、長男が家督を引き継いだだとしたら（「長子相続」）、彼女はさほどの大金持ちにはなれない。そこで、以下では、ギャンプ夫人の正体について、大胆な仮説を提示しようと思う。最初の手がかりとなるのは、ギャンプ夫人の顔である（「図版九十六」）。

図版九十六〔部分図〕

彼女の顔には少なくとも二つの問題点がある。一つは彼女は一方の眼しかないということである。すなわち、彼女は独眼である。

もう一つの気になる点は、彼女の額にある付けぼくろの一つが異様に大きいことである。『娼婦一代記』のマザー・ニーダムに関して述べたように、当時の化粧である付けぼくろは、時に、梅毒に起因する赤い発疹や皮膚に生じた潰瘍性の病変部を隠すために使われることがあった。(p. 53)

ここからは想像を逞しくした推測となる。もしギャンプ夫人に梅毒の既往症があるならば、彼女の前職は、「娼婦」だったのではないだろうか。ただ、もし仮にそうだとしても、なぜ彼女が資産家になりえたのかについての謎は残る。

——例外的とはいえ、相当の資産家になった娼婦は実際にいた。ポーターは次のように述べている。

ホガースの連作版画がそうであるように、すべての売春婦の物語が悲劇的だったとはいえない。ヘイズ夫人という人物がいて、彼女は上流階級向けの売春宿のおかみだったが、引退した時、彼女の資産は二万ポンドになっていた。(Porter, *English Society* 263)

二万ポンドは本書の換算によると、八億四千万円ほどとなる。たとえていえば、最高級のポルシェ (911 Carrera GTS) がゆうに四〇台も買える額である。ヘイズ夫人 (Mrs Hayes) の上流階級御用達の売春宿はさながら煌びやかな宮殿のようであり、そこでは、様々な演目が披露されていた。たとえば、ストリップショーが毎晩開催され、あるいはタヒチ風の「愛の祝典」と呼ばれた演目があり、そこでは舞台に十二人の若い女性があがり、他方、十二人の若者も出演した。ポーターはそこで何が

193

行われたのかについて、詳しく触れられていないが、舞台にあがったうら若き女性と若者は娼婦（娼夫）であり、顧客に好みの相手を選んでもらうための「顔見世」だったと考えられる。ロンドンは昔からゲイの都であり、若い男を求める男の客もいたのである。

ギャンプ夫人が売春婦だったかもしれないという状況証拠をさらに重ねるなら、彼女の乳房がかなりはだけていることがあげられる。夫人の乳首のようなものすらうっすらと看取される。これまでみてきたように、はだけた胸や露わになった乳房は、ホガースにおいては、売春婦と分かちがたく結びついている記号である。ギャンプ夫人の前職を売春婦と推論する最後の状況証拠は、彼女の表情には艶然とした愛嬌があり、茶目っけのようなものがあることである。「男は度胸、女は愛嬌」というクリシェイ（決まり文句）からもわかるように、愛嬌のある女性は男好きがするものである。ここまで縷々説明してきたが、ギャンプ夫人の眼の障害について、どう説明するかという難題は残されている。独眼の女性は売春婦としてはかなりのハンディキャップを背負うだろうからである。これについては、彼女の引退後に、梅毒の細菌が彼女の眼に転移したという仮説をとる。事実、梅毒菌が眼を冒すと、場合によっては失明することが知られている。[141]

売春婦がひと財産を築くことが可能だったことを物語るもう一つの証拠がある。それは、主として貴族たちだけを相手にする高級娼婦（courtesan）が一定数いたことである。かの有名な色事師のカサノヴァ（Giovanni Casanova, 1725-98）がロンドンの高級娼婦の値段について話しているが、それによれば、一晩につき六ギニーだったという。（Porter, English Society 264）これは、およそ二十六万円に相当する。仮に月に二十日ほど働くなら、単純計算で年収は六千万円を超える。

トムによる欲得ずくの政略結婚は、男が玉の輿に乗るという点では異例でグロテスクですらあるが、そうではない、正常な（？）玉の輿婚は、少なくとも十八世紀のイギリスではありふれた結婚だった。封建的な家父長制が残っていた戦前までの日本で見合い結婚が日常的な風景だったように、英国においても、中流階級以上の家庭であれば、結婚は相互の家と家の関係性

141 インターネット上にGME医学検査研究所が開設しているホームページがあり、その中に「放っておくと失明してしまうことも─目と性病の関係性について解説」と題されたコラムがある。それによると、現代であっても、淋菌や梅毒菌が眼に感染すると、最悪の場合、失明に至るとされている。URLは以下のとおり。https://www.gme.co.jp/column/column57_std-of-the-eye.html＝

の中で構築されるのが常であり、娘が適齢期になると、父親が娘の結婚相手を決めた。

そのような場合、なによりもまず考慮されたのは、夫の候補者の財産である。むろん、保有資産や見込まれる男の顔や性格は、二の次か三の次である。有り体にいうと、封建的な制度下の結婚においては金がすべてであり、夫に求められたのは、一定以上の財産と充分すぎるほどの年収である。財産が結婚相手を決めるという標準公式に照らすなら、トムが臆面もなく選びとった資産家のギャンプ夫人は理想的な結婚相手だったことになる。

とはいえ、人間は感情の動物でもあり、結婚に関する感情や愛情が前景化されると、ことは錯綜の度合いを深めることになる。たとえば、娘の方に憎からぬ異性の相手がいるならば、娘は父が選んだ相手を受け入れがたくなるし、仮に、娘にまだ意中の人がいないとしても、花婿候補となった男性を生理的に受けつけないこともありえる。

結婚が十八世紀の英文学を貫く命題となっていることはよく知られている。そして、結婚の主題を突きつめた最初期のイギリス小説となると、リチャードソン (Samuel Richardson, 1689-1761) の『クラリッサ』(Clarissa, 1747-48) がまず筆頭にくる。リチャードソンは「イギリス小説の父」とも呼ばれる小説家の元祖であるが、『クラリッサ』の冊子体は、その本をみると驚きを禁じえないほどの大きな物体で、たとえていえば分厚い「電話帳」である。少なくとも、英文学史でとりあげられるイギリス小説の中ではまちがいなく最長のもので、読み始めると、いったい、いつになったら終わるのかと途方に暮れてしまうほどの長さを誇る。この小説は、形式に大きな特徴がある。全篇が五三七通の手紙で構成されており、これは「書簡体小説」(epistolary novel) と呼ばれる。

『クラリッサ』は筋というよりは、精密な心理描写を楽しむべき小説であるが、そのプロットは、およそ以下のとおりとなる。クラリッサという地主階級の美しく徳の高い娘が、ソームズ (Mr Solmes) というお金持ちの中年男との結婚を父から命じられる。父以外の家族もみなソームズとの結婚が最善と考えているが、クラリッサにはソームズには嫌悪感しか覚えず、父の命じる結婚を撥ねつけてしまう。その結果、彼女は自宅に監禁される。家族の中で孤立するクラリッサに救いの手を差し伸べたのがラブレイス (Lovelace) という貴族階級の男性である。彼は見目麗しく、弁舌も巧みだったが、「巧言令色すくなし仁」を地で行く男で、クラリッサはラブレイスの口車に乗せられ、ラブレイスと駆け落ちする。しかし、クラリッサはやがて、ラ

ブレイスは彼女を精神的に抑圧することを楽しむサディストであることに気づく。罠を張りめぐらし、クラリッサを弄ぶラブレイスは、しかし、「聖女」であり続けるクラリッサに苛立ち、ある時、薬を盛り、酩酊させて、クラリッサを凌辱する。クラリッサは、悲嘆に暮れるが、最終的には達観した聖者のように安らかな気持ちで天に召される。[142] 次に引くのは、自宅に監禁されたクラリッサが、「二番目のお父さん」と慕うジョン伯父さん（John Harlowe）に出した手紙である。

　私はできることなら、みなさん全員に従いたいのです。それがもしできるなら、なんと嬉しいことでしょう。「まず結婚するのです。愛はそのあとからやってきます」と私の親友の一人がいいました。しかし、これはおぞましい言葉です。愛は、それに先立つ千個もの出来事があって初めて生まれるものです。また、愛は、お互いの好意をとり交わすことがなければ始まることさえありません。

（*Clarissa*, Letter 32.1, 148）

　ここからみえるものは、相容れない二つの結婚観である。「まず結婚するのです。愛はそのあとからやってきます」という言葉は、父権制のもとでなされてきた政略結婚の基本構造をあぶりだす。これが露骨になったのが日本の戦前の見合い結婚で、花嫁と花婿が婚礼の日に初めて相手にまみえるということは珍しいことではなかった。政略結婚は、英語で marriage of convenience というが、文字通りの意味は「都合の良い結婚」である。トムとギャンプ夫人の結婚がまさにこれにあてはまる。クラリッサはそんなご都合主義の結婚はおぞましいという。なぜなら、彼女が考える理想的な結婚は相互の純粋な愛があってはじめて成り立つものだからである。

　クラリッサが想定する自由恋愛に基づく恋愛結婚は、十八世紀において、新しく生まれた結婚観だった。この恋愛結婚という新しい思想は、十八世紀の半ば以降に顕著になったとされる。これを「友愛結婚」（companionate marriage）と名づけたのは、ロレンス・ストーンである。ストーンによると、伴侶の財産を結婚の基準とし、娘や息子の結婚相手を家長が差配する旧来の結婚観に代わって、それぞれの相手の中に、最高の友人を見いだす友愛結婚という新しい思潮が、イギリスの十八世紀の

142　『クラリッサ』に関し、透徹した読みを展開した原英一氏は、ラブレイスの核心を突く洞察を提示した。曰く、「欲望のままに女あさりを続けていながら、女を獲得するために、極端なまでに手の込んだ策略をこしらえあげる。女性の肉体をものにするよりも、そこに至る過程の方が、彼にとってはむしろ重要なのだ。ラブレイスは本質的にアーティストなのである。」原245.

後半に胎動した。この新しい結婚観は、特にイギリスで著しい流行をみせており、当時のロンドンを訪れたあるフランス人は、このようなイギリスの結婚事情に驚き、次のように記している。

夫と妻はいつも一緒にいて、同じ世界を共有している。夫だけ、あるいは妻だけという場に出くわすことはまずない。きわめて裕福な階級の人であっても、四頭立てか六頭立ての馬車しか持っていない。143 なぜなら、パリでは、どこに行くにも妻を伴うと異様に映るが、イギリスでは、夫婦なのにどちらか一方しかいないと異常なこととして受けとめられるからである。(Stone 220)

図版九十七（部分図）

伴侶を人生の最高の友人と捉える結婚観は、ある意味で時代の先端を行く先進思想にはちがいなかった。結婚は家と家の問題であり、財産こそは結婚の基礎であるとする守旧派の結婚観もまだ根強かった。父の命じる結婚相手を拒むことによって監禁されるクラリッサは、旧来の結婚観がなお支配的だったことを浮き彫りにしている。いずれにしても、クラリッサは恋愛結婚の重要性を声高に主張しており、彼女は、十八世紀のイギリスに広がりつつあった「友愛結婚」の体現者となっている。

トムとギャンプ夫人を改めて見直すと、伴侶の中に最高の友人を見いだす友愛結婚とは縁遠い世界の住人であることがわかる（「図版九十七」）。花婿と花嫁は、はじめから異なる方向を向いており、二人の間に親密な対話が起こることはおよそ期待できない。この二人は永遠に会話が成立しない夫婦なのである。

── 付言すると、ホガースは駆け落ち婚をしている。自由恋愛の果ての駆け落ち婚だったことはいうまでもない。(p. 34)

143 この箇所はわかりにくいので補足すると、一人だけで使うようなスポーツカーを持たずに、夫婦で使えるファミリー・ワゴンを愛用したということである。一人だけで乗るような二頭立てや一頭立ての馬車は持たなかったことを示している。平たくいえば、

ミクロの世界

ホガースの版画は、外見上はさほどの意味がなさそうな細部において、深い意義を内包することをこれまで何度となく確認してきた。サンテッソは、そのような事情を指して、「ホガースの場合、表層にある物体を軽んじたり、無視したりしては絶対にならない」という警句を発している。(p. 57) どことなく似通ったことを、フロイト (Sigmund Freud, 1856-1939) が述べており、それに少しだけ触れておきたい。

フロイトは、一見すると支離滅裂な人の夢は、解読可能なテクストであり、夢が用いる技法（圧縮、移動、検閲など）を理解すれば、夢の内容は整然とした意味を帯びてくることを論証した。いうまでもなく、精神分析 (psychoanalysis) という未踏の領域の創始者となった医師である。彼の残した膨大な著作は、人類にとっての不滅の思想録といえるほどのものであるが、彼は「ミケランジェロのモーゼ像」('The Moses of Michelangelo') という論考において、ヨーロッパの美術館にあった数多くの贋作を暴き出した鑑定家のイワン・レルモリエフ (Ivan Lermolieff)（これは偽名で本名はMorelli）に言及し、次のように述べている。

イワン・レルモリエフは、絵の全体的な印象や特色でなく、たいした意味もなさそうな細部の意義に注意を向けるべきであると述べている。つまらなくみえる細部とは、たとえば、指の爪、耳朶、光輪などである。絵の贋作者は、このような瑣末な部分に注意を払わないが、どんな芸術家であっても、そういった細部にこだわっているもので、そして、このような所に、画家独自の描き方があらわれてくる。レルモリエフは、このようにして、真贋を見きわめたのである。(Freud, 'Moses' 265)

フロイトもまた「たいした意味もなさそうな細部」に特別な意義を見いだした人であり、細部にむしろ画家の本質が現れるとするレルモリエフの見解は、彼の精神分析の思想と共鳴するところが少なくなかったはずである。フロイトは、右の引用に続く箇所で、精神分析医学の奥義を語っているが、それによると、精神分析は、しばしば軽視され、おろそかに扱われているものから、「神のごとき秘密」(divine secret) を導きだすと述べている。

『放蕩息子一代記』の「第五図」に深い意義を秘めていると思われる細部がある。それは、先に短く触れたマールボン教会

の入り口に姿を現したサラの図像である（「図版九十八」）。サラと母親は、なんらかの伝をたよりに、トムの秘密裏の結婚を聞きつけ、おっとり刀で教会に駆け込んできた。しかし、サラと彼女の母親は画面の左奥の隅の方に小さく描かれているのみである。この部分の全体の画面に占める割合は5%にも満たない。

入り口に姿を現したサラは生まれたばかりとおぼしき赤ん坊を抱いている。サラは、この時点で婚礼の儀に臨んでいるトムの方に視線を移しておらず、トムが欲得にまみれた秘密の結婚を決行しようとしていることにまだ気づいていない。そもそも、「第五図」は、トムがギャンプ夫人の指に指輪をはめようとする直前の瞬間を切りとったものであり、新郎と新婦の前の牧師は「婚姻について」(OF MATRIMONY) と書かれた書面を読みあげている。あと数分もたてば、神の前での正式な婚

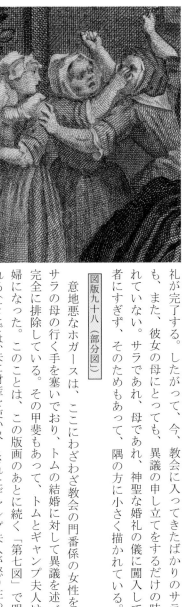

図版九十八（部分図）

礼が完了する。したがって、今、教会に入ってきたばかりのサラにとっても、また、彼女の母にとっても、異議の申し立てをするだけの時間は残されていない。サラであれ、母であれ、神聖な婚礼の儀に闖入してきた余計者にすぎず、そのためもあって、隅の方に小さく描かれている。

意地悪なホガースは、ここにわざわざ教会の門番係の女性を登場させ、サラの母の行く手を塞いでおり、トムの結婚に対して異議を述べる余地を完全に排除している。その甲斐もあって、トムとギャンプ夫人は正式な夫婦になった。このことは、この版画のあとに続く「第七図」で明らかにされる（そこでは、夫に財産を使い尽くされたギャンプ夫人が怒り狂っている）。

憐憫の情を禁じえないのは、サラが抱く赤ん坊が母の顎のところに口づけしているような可憐な仕草をとっていることである。これは、母が赤ん坊を抱いているだけのありふれた姿にすぎず、一見したところ、「たいした意味もなさそうな細部」である。ところが、母が赤ん坊を抱き、赤ん坊が母に口づけしているこの構図は、ホガースにおいて繰り返されてきたある特色を浮き彫りにしている。すなわち、「聖母子像」の主題の反復である。

『娼婦一代記』の「第六図」において、また、『放蕩息子一代記』の「第三図」において、ホガースが聖母子像（あるいは

ピエタ像）のパロディを周到に図像化していることを確認したが、「図版九十九」のサラと赤ん坊が作り出す図像は、聖母子像のさらなる別の類型である。この聖母子像は「慈しみの聖母」（Panagia Eleousa）と呼ばれるもので、特に、東方キリスト教美術に顕著な伝統図像である。そこでは、立った母親が赤ん坊を胸に抱きしめ、母と赤ん坊が頬を寄せ合うように描かれる。もっとも、ホガースのこの図版では、赤ん坊が母の頬に口づけしており、また赤ん坊は（あとでわかるように）女の子でもあり、本来の「慈しみの聖母」に多少の変更が加えられている。母と赤ん坊の頬ずりを主題とする「慈しみの聖母」について、若桑みどり氏は次のように述べている。

> 典型的なビザンティン様式のイコンであって、イエスを片腕に抱いて立ち、イエスに頬をよせ、イエスは聖母の顎に触れる「慈しみの聖母 Panagia Eleousa」の典型である。（若桑 122）

> 母と赤ん坊が頬ずりしていること、赤ん坊が母の顎に触れていること、母が赤ん坊を抱えて立っていることからみて、偶然の一致というよりは、ホガースが意図的に「慈しみの聖母」をここに取りこんだとみるべきだろう。

なお、若桑氏が言及している「慈しみの聖母」のイコン（聖画）ではないが、類似したビザンティン様式（ギリシャ正教）の図像をここに掲げる。[144]

〔図版一〇〇〕

これら二枚の図版を見比べると、ホガースが描いたサラと赤ん坊の図像が「慈しみの聖母」のパロディであることがいっそう明らかになる。

〔図版九十九（部分図）〕

[144] 図版はパブリック・ドメイン（著作権がない）の Wikipedia から借用した。「ウラジミールの生神女」と呼ばれるイコンである。URL＝
https://ja.wikipedia.org/wiki/%E3%82%A4%E3%82%B3%E3%83%B3#/media/%E3%83%95%E3%82%A1%E3%82%A4%E3%83%AB:Vladimirskaya.jpg

200

ホガースはキリスト教美術の聖なる図像を換骨奪胎して、自らの俗なる版画に嵌め込むことを得意にした画家である。伝統絵画の慣れ親しまれた主題を取りこみ、それに一種の「歪み」を加えることによって、パロディを作り上げるホガースの心的メカニズムを推し量るなら、美術のいわば王道としての「歴史画」に対するホガースの敵愾心があるのかもしれない。すでにみたとおり、ホガースは油彩画家としても少なくない作品を残してはいるが、それらの多くは版画のための下書きとしての油彩画であり、それらの油彩画の主たる目的は、版画の購入を予約してもらうための見本だった。「この絵が版画になりますよ。お気に召したら、どうぞ版画をご予約ください」という趣旨の版画の宣伝としての油彩画である。さらに、一枚の油彩画よりも、薄利多売方式の版画の方がはるかに実入りがよかった。たとえば、大ヒットした『娼婦一代記』から彼が得た利益は、少なく見積もっても五千万円ほどになる。

いずれにしても、版画は色を持たない、圧倒的な「小芸術」であり、ある意味では使い捨ての「商品」にすぎず、芸術的価値となると、巨匠（Old Masters）の名画に及ぶべくもないということは、ホガースも心得ていた。ひがみ根性といったらホガースに対してはあまりに失礼になるが、油彩画の古典的な名画（歴史画）への反撥心が、ホガースにおけるパロディの精神を鍛えあげたようにみえる。

『放蕩息子一代記』の「第三図」に埋蔵されたピエタのパロディでは、死せるイエスに重ね合わされていたのは酔い潰れたトムであり、売春宿の下品な娼婦（ナンシー）が聖母マリアの役目を担っていた。そうすることで、ホガースは「お高くとまっている」ヨーロッパ絵画の美術的権威をからかったのである。

しかし、ここで考えておきたいことは、サラと赤ん坊で形作られる「慈しみの聖母」は、果たして、パロディなのだろうかという根本的な疑問である。

聖母に重ね合わされているサラは、すでにみたとおり、「善きサマリア人」にも擬せられる人物であり、人でなしのトムに手を差し伸ばす優しい人物で、つまりは、隣人愛の権化のような女性である。一方、幼な子イエスに重ね合わされている赤ん坊は、トムの子供であるとはいえ、この子自体はなんら悪い所はない。純粋な可愛らしさを持った赤ん坊として描かれてい

図版九十九（部分図）（再掲）

る。もちろん、幼な子イエスの反映ならば、赤ん坊は女の子ではなく、男の子の方が整合性はつくが、少なくとも図版の中の赤ん坊において性差はあまり意味をなさない。

今一度、「図版九十九」を確認しておきたいが、母にやさしく頬ずりをする赤ん坊は、いかにも純粋無垢な存在であり、ここにホガース特有の意地悪な視線は認められない。サラにしても、口喧嘩をする彼女の母の方を

みやり、「お母さん、やめて」とでもいいたげで、おっとりとして優しげである。

ここに表現されているものを、ビザンティン様式の伝統図像の「パロディ」というのは適切を欠くかもしれない。模倣やモノマネが悪意の表現ではなく、対象への敬意となっている時、通例は、フランス語由来のオマージュ (hommage) という言葉を用いるが、この小さな母子像は、「慈しみの聖母」のパロディではなく、伝統主題に献じられたオマージュと捉えるべきではないだろうか。

図版七十七（部分図）（再掲）

聖母子像は、その一つの伝統図像の「授乳の聖母」がすでにそうであるように、胸や乳房が強調されている。

ピエタのパロディで聖母を演じる娼婦ナンシー（「図版七十七」再掲）がまさにそうであるが、ナンシーにおいては、乳首さえ描き込まれており、下品さの度合いが高

められ、それに応じて、このパロディに包含される悪意が増強されている。

他方、「図版九十九」の本歌であるビザンティン様式の「慈しみの聖母」（「図版一〇〇」）にあっては、胸部は厚い衣で覆われている。そして、サラの衣服も同様に、彼女の身体を覆いつくしている。また、サラの胸の上には赤ん坊がいるために、彼女の胸の存在感が消されている。もし、ホガースが、「図版九十九」のサラにおいて悪意に満ちたパロディを目論んでいたなら

ば、彼の常道である胸や乳房の露出を作り出したはずであるが、そうはしていない。その結果、パロディの要素は極度に薄められている。

ところで、悪意のパロディであれ、善意に基づくオマージュであれ、多分に主観に左右される判定になってしまうことは否めない。換言すると、パロディなのか、あるいはオマージュなのかという二者択一に帰結する問題は、どこか居心地がよくない。そこで、より客観的な修辞用語を導入し、サラと赤ん坊が作り出す「慈しみの聖母」を捉えなおしておきたい。

広い意味では、パロディもオマージュも、先行する「権威あるテクスト」からの「引用」であるが、英語ではこのような引用を表現する別の用語があり、それは、「アリュージョン」(allusion) と呼ばれている。「引喩」と和訳される言葉の技法である。平たくいえば、創作物の中に、ある有名な言葉を取り込んで、テクストの二重性を際立たせ、引用者の教養をそこはかとなく誇示し、テクストに含蓄やふくらみをもたせるような修辞法である。卑近な一例をみておこう。

二〇二二年のクリスマス・イブのことである。恋人と別れたばかりの山形圭二はその夜、残業で一人会社に残り、コンピュータの画面に見入っていた。彼はやがて、軽い疲労感を覚え、椅子に深く腰を下ろした。照明が落ち、暗くなったフロアの窓に、コンピュータの明かりで照らされた彼の顔が映り込んだ。「俺はなんて疲れた顔をしているんだろう。」圭二はそう思い、自分の両の手をじっとみた。「はたらけど、はたらけど……」そう呟きながら、椅子に腰かけたまま、圭二は深い眠りに落ちていった。

このなにげない一節の中に、日本のある有名な文学作品へのアリュージョン（引喩）がある。いずれにしても、ここに作った引喩の中には、権威ある古典的なテクストへのとりたてての批判もないが、かといって、特別な賛辞もない。あえていえば、引用元の本歌に「中立的な」(neutral) 立場をとっている。ホガースの「慈しみの聖母」を評する言葉として、もしオマージュがおおげさならば、「アリュージョン」という用語は別の選択肢になりえると思われる。

203

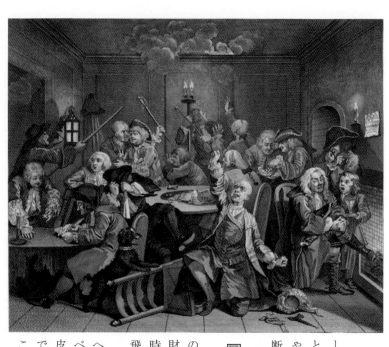

第八節　「第六図」：鉄火場の喧騒

「第六図」（「図版一〇二）は、すでにみた「ホワイト・チョコレート・ハウス」の内部の風景である。ここは、ロンドン界隈でもとりわけ有名な実在した会員制の賭博クラブだった。前の方にしゃしゃり出て、右の拳を天に突き上げるトムの歪んだ唇からは、断末魔の悲鳴とでもいうべき呪詛の言葉が洩れ聞こえてくる。

「こんちくしょう、ぜんぶ取り返してみせる。」[145]

図版一〇二（第六図）

しかし、意地悪なホガースは、最後の大勝負に出たトムをなんの迷いもなく蹴落とし、トムが妻のギャンプ夫人から横取りした財産は、溶けて消えることになる。ここで切りとられた「版画の時間」の直後に、トムがこの博打に失敗することとは、彼の頭から飛び出た「かつら」と盛大に倒れた椅子が早くも予兆している。

しかし、博打につきものの破滅に見舞われているのは、スキンヘッドのトムばかりではない。たとえば、画面の左端には、泣きべそをかいて、高利貸しの男に借金を申しこむ若者がいる。一方、皮肉にも、この金貸しはトムに完全に背を向けている。トムはすでにブラックリストに入っており、もはやどこからも金を借りることができなくなっているのである。

[145] この場面はトムが賭けに大負けし、怒り狂っているとも解釈できる。

賭博場の高利貸し

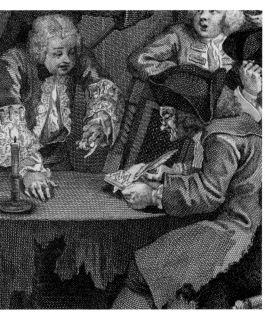

トムの父のレイクウェル氏が、友人をもてなすことを毛嫌いし、何でも捨てることのできない守銭奴の高利貸しであることはすでにみたとおりであるが、深謀遠慮の人であるホガースは、ここで、肖像画の中にとどまっていたトムの父があたかも蘇ったかのような構図を狙っていたと考えられる。この高利貸しは、トムに意図的に背を向けており、あたかも「愚か者めが、わしが貯め込んだ財産を全部使ってしまって」といいたげである。愚かな息子を断罪する冷徹な高利貸しの「父」はトムに背を向け、もはや彼を見限っている。なお、便宜上、この高利貸しの名を「ラルフ」としたい。[146]

図版一〇二（部分図）

ラルフが何かを台帳に書いているが、そこには「コッグ卿に五〇〇ポンドを貸し付ける」(Lent to Ld Cogg 500) という文言がある（精密に拡大するとそう読める）。したがって、コッグ卿は、今の貨幣価値で二千万円ほどの借り入れをしている。なぜ、彼がこれほどの大金を貸してもらえたかというと、身分が貴族だからである。

彼は Lord (卿) と称されており、これは貴族に対する尊称である。めそめそして、情けないとはいえ、彼は大地主であり、自分の土地を担保に入れて、二千万円を手に入れたのである。そして、おそらく、今晩中にコッグ卿はこの大金も摺ってしまうにちがいない。賭博の一勝負に、たとえば、百万円単位で賭けることも可能だからである。そんな賭け方をしたら、大金はあ

[146] ラルフ (Ralph) は、ディケンズの『ニコラス・ニクルビー』(*Nicholas Nickleby*, 1838-39) の中の高利貸しの名前である。彼の人生哲学は、「金こそが幸福と権力の唯一の源泉である」(ch. 1, 18) というもので、およそ可愛げのない人物だが、作品において、重厚ないぶし銀の魅力を放っている。

っというまに消えてしまう。

「賭けとしてのトランプは上流階級にとって阿片そのものだった」という言葉が示すように、何であれ、賭け事はしばしば麻薬的な中毒を引き起こす。トムがそうであるように、さらにはコッグ卿がそうだったように、博打は身の破滅をもたらし、敗れた人間を人生の敗残者にする。(Porter, English Society 238)

当時のイギリスの賭博場では、一晩に莫大な金額を摺ってしまう事件が多発しており、特に大掛かりで危険な博打が富裕層に蔓延していた。むろん、階級の上下を問わず、賭博は十八世紀イギリス社会にとっての「阿片」であることに変わりはなかったが、以下では劇的な転落が目を引く上流階級における賭博事情をみてみたい。

社会の上層の人間たちが賭博熱に浮かされていたことについて、次のような記述がある。

男も女も恥ずかしげもなく、博打に夢中だった。そこにいたのは、洗練された淑女であり、貴族の紳士である。男についていえば、地方の地主層よりも都市部の貴族がより「ばくち」の虜になった。ロンドンとバースとタンブリッジ・ウェルにおいては、賭けのテーブルこそが人々の関心の的だった。一方で、地方の大地主たちは、賭博よりも厩舎と犬舎の方が重要だった。貴族階級の人間には、屋敷の改築、庭園の手入れ、領地内を走る並木道などがあり、これらは高貴な趣味のための出費といえたが、それに加えて、スポーツの勝負に賭け、賭博場に通っていたのだから、彼らが所有する土地には何重にも抵当が付いていた。このような事態は、農地改良の妨げとなり、家庭に暗い影を落とした。トランプの手札とさいころの目のために、莫大な金額が消えていったのである。(Trevelyan, English Social History 329)

地方の貴族たちにとっては、賭博よりも厩舎と犬舎の方が重要だったという指摘は興味深い。いうまでもなく、厩舎には馬がいて、犬舎には猟犬がいるわけであるが、馬と猟犬が示唆しているのは（悪しき）貴族の趣味として知られる「狐狩り」である。(pp. 130-31) 右の引用にあるとおり、貴族たちにとって不可欠な出費だったのは、屋敷にかける費用であり、庭園を維持する費用であり、門から屋敷に至る長大な並木道を整備するための費用だったが、これらには莫大なお金がかかった。それだけでも大変な出費となるのに、博打という底なし沼のような蟻地獄があるのだから、その帰結は、火をみるよりも明らかである。

紳士のみならず淑女も夢中になった「ばくち」がもたらす害悪を慨嘆したホレス・ウォルポールは次のように書いている。

賭博は大英帝国を滅ぼす。若者は途方もない額を賭けており、一晩で、五千ポンド、一万ポンド、一万五千ポンドをつぎこんでいる。(Picard 207)[147]

五千ポンド、一万ポンド、一万五千ポンドは、本書の換算では、それぞれ、約二億円、四億円、六億円である。賭博という焦熱地獄の中に自己を投入するためには、理性はどこかにおかねばできるものではないが、人はときには、理性を失うことに快感を覚える厄介な動物である。[148] 上流階級の人々はもれなく大地主で、土地が担保になるからこそ、金貸しから大金を集めることができた。そして、高利貸したちは、それぞれの顧客の「担保物件」を頭に叩き込み、破格の準備金を法外な金利で貸し付けた。貸付金を仮に返してもらえるなら、利息も膨大になり、旨味は十二分にある。たとえ返してもらえなくとも、担保として差し出されていた土地をいただけばすむ話である。

鉄火場に陣取るラルフのような高利貸しは、どっちに転んでも、損を回避できるいわば鉄板のビジネスを展開していたことになる。

一晩ではないが、三年の月日を重ね、目も眩むような大金をトランプの博打に投じたある有名な政治家がいる。彼の名は、チャールズ・ジェイムズ・フォックス (Charles James Fox, 1749-1806) という。二十代前半の彼が三年間で費やした金額は十四万ポンドだった。およそ六〇億円に達しようかという金額である。しかも、その六〇億円は、彼の全財産をはるかに上回るものだった。(Picard 207) こうした過剰債務になったのは、チャールズ・フォックスに群がり、甘い汁を吸おうとした高利貸したちがいたればこそである。

病的な賭博癖のために、財政的な危機に陥ったフォックスは、しかし、思いもかけない僥倖に浴している。ある意味で、不

147 ホレス・ウォルポール (Horace Walpole, 1717-97) は、イギリスの最初の首相のロバート・ウォルポールの四男坊の伯爵で、趣味人の著述家だった。中世風の宏壮な館 (ストロベリー・ヒル) を建て、そこに住み、ゴシック小説 (p.39) の先駆けとなる『オトラント城』(The Casle of Otranto, 1764) を書いた。彼はホガースの作品 (版画と油彩画) の有数のコレクターとしても知られていた。Paulson, Hogarth Vol.1, 186.

148 フロイトは「機知論」において、子供は「理性」によって禁じられることを抑圧と捉え、言葉遊びなどの「無意味なもの」から快感を得ると述べている。要するに、人間にとって、理性は、時として、生きる喜びを妨げる何かなのである。Freud, 'Jokes' 175.

幸中の幸いだったが、一七七四年に（当時、フォックスは二五歳前後）、父と兄があいついで亡くなり、家督の相続者となったのである。そして、彼の財政状況は回復し、社会的な復活を遂げることができた。(DNB 1058) その後、フォックスは名望の政治家への階段を着実に上がることになる。そして、十八世紀の終わりにかけての長い期間に（一七八二―一七九〇年代）、ホイッグ党の指導者にまで登りつめた。政治家としての彼は奴隷貿易の廃止を導いた人物として知られるが、歴史家としても名声が高かった。彼は次のように評されている。

果てることのない長広舌。ギリシャ語、ラテン語、イタリア語、英詩、イギリス史への飽くなき情熱。それになんということか、狂えるギャンブラーとしての熱狂。これらすべてをフォックスは楽しみ、彼を愛した数えきれない友人たちと一緒にわかちあった。(Trevelyan, English Social History 419)

トレヴェリアンの大伯父にあたる歴史家マコーレーは、彼の大著『イギリス史』(The History of England, 1848-61) において、フォックスを名誉革命以後でもっとも秀でたホイッグ党の指導者の一人として称えている。(Macaulay 552) また、トレヴァー・ローパー (pp. 155-56 参照) は、マコーレーの『イギリス史』に付した「序文」において、『一六八八年の革命の歴史』(History of the Revolution of 1688) を著したフォックスの歴史家としての側面に高い評価を与えている。トレヴェリアンが「狂えるギャンブラーとしての熱狂」と書いていることからもわかるとおり、フォックスはその生涯を通して、狂熱の博徒であり続けた。――しかし、フォックスは功成り名遂げたあとも、賭博から離れることはできなかった。(Trevor-Roper 13)

208

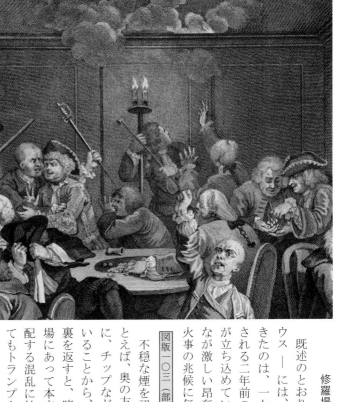

修羅場と化した鉄火場

既述のとおり、この賭博場 ── ホワイト・チョコレート・ハウス ── には、現実に雷が落ち、全焼している。その火事が起きたのは、一七三三年の三月五日のことで、この版画が出版される二年前のことだった。部屋にはすでに天井付近から煙が立ち込めている（「図版一〇三」）。しかし、トムを含めて、みなが激しい昂奮に囚われているために、賭けをしている誰も火事の兆候に気づいていない。

図版一〇三（部分図）

不穏な煙を認め、慌てている者がわずかにおり、それはたとえば、奥の方で、長い燭台を手にする人物である。彼は左手に、チップなどを掻き集める道具（レーキ rake）を手にしていることから、胴元が雇ったディーラー（croupier）とわかる。賭博をとり仕切るはずのディーラーが賭けの現場にあって本来の仕事をしていないことが、この賭博場を支配する混乱に拍車をかけている。この賭博場では、どこをみてもトランプをしている者はおらず、賭けの対象となっているのは、さいころのゲームである。具体的には、「ハザード」と呼ばれる遊戯だったと考えられる。これは、振り手が、二つのさいころの目の和の数を五から九の間の一つの数にあらかじめ決めておき、それをめぐって勝負をするもので (p. 180)、日本の丁半ばくちよりもかなり複雑なルールの賭博である。ハザードは「危険・運まかせ」という意味であり、この賭けの遊戯の名称自体が、皮肉に満ちている。

図版をみると、ハザードは一対一の勝負だったことがわかる。負けて悔しがる男は、黒ずくめの衣服から、国教会の聖職者

209

にちがいない。帽子をかきむしり、下を向いているために、彼の顔はみえないが、聖職者でありながら、賭博場に出入りする自分を恥じ、思わず顔を隠したといえようか。

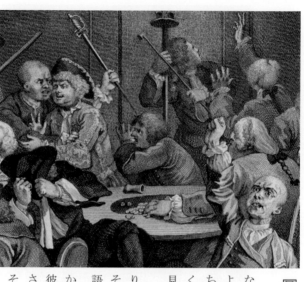

図版一〇四（部分図）

この牧師の後ろには、三人組の一団がおり、今にも刃傷沙汰が起きそうな気配である（図版一〇四）。向かって左の男性は坊主刈りで、トムと同じように、興奮のあまりかつらが抜け落ちてしまった。彼は、左手に剣を持ち、謝るように身をかがめる若者を突き刺そうとしている。いうまでもなく、拝むような低姿勢をとる若者は、博打で「いかさま」を働き、それが露見したのである。

混乱の賭場を描いたこの版画と姉妹篇をなすともいえる有名な演劇があり、それは前にも触れたジョン・ゲイの『乞食オペラ』(pp.16-17) である。その中では、再三にわたって、博打といかさまは切っても切れないことが語られている。たとえば、次のようなくだりである。

かようなわけで、バクチ打ちたちは友情で結ばれている。彼らが懸命にやっていることといえば、それは「いかさま」である。さいころの音が聞こえると、彼らは群れをなして、獲物に襲いかかる。そして、くんずほぐれつの騙し合いが始まる。(3. 2)

烈火のごとく怒る坊主の男を押しとどめているのが、下ぶくれの顔をしたいかさま師は「友情で結ばれ」ているのが常で、それに従うならば、剣を手にする男性を止めようとする彼は、身をかがめる若者と友情で結ばれており、すなわち二人はグルの詐欺師だったはずである。『乞食オペラ』が語るところでは、いかさま師は「友情で結ばれ」ている男性である。

210

二人のそれぞれの役割も、そして筋書きも決まっていたはずで、もし、いかさまがバレたら、真ん中の男が仲裁役を買って出るということで符牒を合わせていた。しかし、この仲裁役の男性が、あまりにも目付きが悪いことには注意が必要である。なぜなら、表情に、その人物の性格を如実に反映させるのがホガースの常套手段であり、そのことを考えると、このいかにも悪そうな目付きには深い意義がありそうだからである。

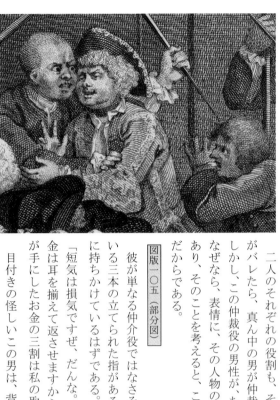

〔図版一〇五（部分図）〕

彼が単なる仲介役ではなさそうだとわかるのは、意味ありげに、こちらに見せている三本の立てられた指があるからでもある。彼は、いきり立つ男性に、次のように持ちかけているはずである。

「短気は損気ですぜ、だんな。まあ、お待ちください。あなたが騙し取られた賭け金は耳を揃えて返させますから――その代わりといってはなんですが、だんなが手にしたお金の三割は私の取り分ってこと。」

目付きの怪しいこの男は、背後の若者に隠れる形で、仲裁金という形の賄賂を持ちかけ、それをせしめようとしている。いかさま師の間では、やはり友情など成立することのない「騙し合い」こそが、鉄火場を支配する鉄の掟なのである。若者はいとも簡単に裏切られている。

ところで、〔図版一〇五〕から、ホガースの小さな声が聞こえてこないだろうか。それは次のような囁きである。

「私が三本の指に込めた謎を解けるかな?」

ホガースを「読む」者は、しばしば、絵の細部に仕掛けられた謎に遭遇するが、その都度、ホガースの「読者」は、彼のエニグマ（暗号）を解かねばならない。そして、暗号と謎解きはホガースを読むことの大きな悦びの一つなのである。

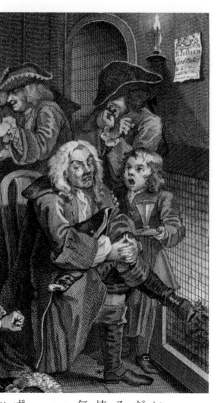

図版一〇六（部分図）

ばくちと悪党

画面の右下の方で、椅子に腰かけ、仏頂面をしている男がいる。彼は今晩の勝負に負けてしまったのだろう。おそらく、相当の額の金を持っていかれ、それで頭がいっぱいで、心ここにあらずといった風情である。彼が注文した酒（ジンかワイン）が来ても、気づいてもいない。

負けて、ふてくされる男を、ここでは、とりあえずマックヒース（Macheath）と呼ぶことにする。マックヒースは、ジョン・ゲイの『乞食オペラ』の主人公の名前で、なかば英雄的な扱いを受ける追いはぎ強盗（highwayman）である。彼は無類の女好きであると同時に、「打つ」ことにも目がなかった。

追いはぎ強盗は、街道に出没し、ピストルで脅して、駅馬車の乗客たちから金品を奪うことを繰り返していたが、ゲイの芝居の中で、マックヒースは、故買屋（盗品売買業者）のピーチャム（Peacham）と敵対関係にある。なぜなら、ピーチャムの娘のポリー（Polly）がマックヒースに首ったけで、父はそれを苦々しく思っているからである。ピーチャムは暗黒街の帝王のような存在で、一転、密告屋となり、能なしの子分を官憲に売り渡し、刑場送りにする。しかし、ある手下が使えないとなると、追いはぎ強盗団の頭領であり、配下の追いはぎが奪ってきた金品を売り捌いている。一人の密告につき、四〇ポンド（一七〇万円）もの謝礼金がでたので、密告代はピーチャムの重要な資金源でもあった。（Beggar's Opera 1.3）ピーチャムが一目おいていたのが、仕事ができる色男のマックヒースである。ホガースの絵の中の人物をマックヒースと名づけた理由は、彼の厚手の外套のポケットからピストルの柄が覗いてみえるからである（図版一〇六）。すなわち、彼は追いはぎ強盗である。彼は博打には

追いはぎ強盗が好んで賭博場に出入りしていたことは、マックヒースが劇中で自分の言葉で明かしている。

めっぽう弱く、次のように愚痴をこぼしている。

　マックヒース　　街道は俺さまにはほんとに都合よくできているが、賭けの台となると俺は破滅あるのみだ。(2.4)

　「宵越しの金は持たぬ」とばかりに、マックヒースは身の破滅をものともせず、博打で派手に負け続けている。『乞食オペラ』のマックヒースは、疑いの余地なく、ホガースの「第六図」のマックヒース（「図版一〇六」）と強い縁（えにし）で結ばれている。というのは、芝居をこよなく愛したホガースは、同時代の『乞食オペラ』を隅から隅まで知りつくしていたからである。時系列的には、最初に一七二八年の『乞食オペラ』の追いはぎのマックヒースがいた。そして、それから七年の時間をまたぎ、『放蕩息子一代記』の「第六図」に、賭けに負けて塞ぎこむ追いはぎ強盗がいる。後者が、遅れてやってきた第二のマックヒースである。

　『乞食オペラ』は、一七二八年の一月に初演がなされると評判を呼び、一週間の上演でも上出来とされていた時代にあって、半年にわたる連続公演となり、英国演劇史上でも未曾有の公演記録を残した。空前のヒット作となったこの芝居の影の立役者となったのは、ジョン・リッチ (John Rich, 1682-1761) という興行師で、彼はリンカーンズ・イン・フィールド劇場の支配人だった。そして、このジョン・リッチという劇場支配人とホガースが友人同士という間柄だったことが、さながら瓢箪から駒のように、ある絵を生みだすことになった。『乞食オペラ』が痛く気に入ったホガースは、その一場面を油彩画にしたのである。最終的には、微妙に異なる六点の油彩画が描かれたが、最初のものは、一七二八年に描かれている。すなわち、好評の連続上演がなされている最中に製作された絵画である。

　そもそものきっかけは、ホガースが「絵にしたい」とリッチに申し出たか、あるいは、リッチがホガースに「絵にしてください」と依頼したかのいずれかと考えられている。(Paulson, *Hogarth Vol. I*, 175)

　大あたりしたこの劇に関して「（作者の）ゲイを陽気 (gay) にし、（支配人の）リッチを金持ち (rich) にした」という有名な言葉があるが、大金持ちになったリッチは、コヴェント・ガーデンに新しい劇場を開くことにした。これが紆余曲折を経て、現代まで続いている「コヴェント・ガーデン王立劇場」(Royal Opera House, Covent Garden Theatre) の始まりで、現在はイギリスを代表するオペラ劇場となっている。

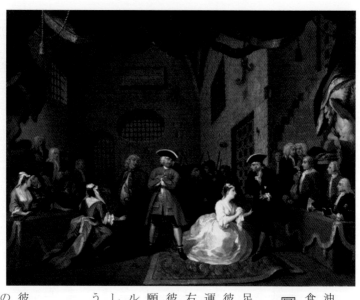

リッチは自身が手がけるコヴェント・ガーデン劇場の壁を飾るための油彩画をホガースに依頼した。そして、できあがったのが、六枚目の『乞食オペラ』の油彩画（図版一〇七）である。[149]

図版一〇七

図版は、劇の終盤の三幕十一場の独房の場面を絵画化したもので、両足を刑具で拘束され、中央に仁王立ちしているのがマックヒースである。彼はタイバーンの刑場に送られる寸前で、そこで公開絞首刑に処される運命にある。それを健気にも阻止しようとしている二人の女性がいる。右側で華やかなドレスを纏っているのが、ピーチャムの娘のポリーで、彼女は父に、マックヒースを追い詰める証拠を揉み消してくれるよう懇願している。他方、左手の方で跪いているのは、看守のロキットの娘のルーシーで、彼女も父にマックヒースを無罪にするよう訴えている。そして、ポリーとルーシーの板挟みになった色男のマックヒースは次のようにうそぶく。

どっちかに決めろなんて土台無理な話じゃないか。(3.11)

二人の女性に挟まれ、困惑気味のマックヒースの顔に注目してみたい。彼は、追いはぎ強盗としては一流の仕事人で、たとえていえば、猛禽類の鷹のような厳しく締まった顔つきがふさわしいように思われるが、意

149 図版はwikipediaから借用させていただいた。著作権のないパブリック・ドメインのカテゴリーに属している。サイズは、73cm×60cm、製作年は一七三〇年。モノクロ処理が施されている。URL＝https://en.wikipedia.org/wiki/The_Beggar%27s_Opera#/media/File:William_Hogarth_016.jpg

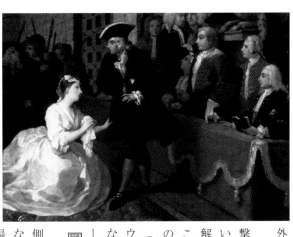

外にも年寄りじみており、少し弛緩した顔をしている。これには理由があった。『乞食オペラ』はあちこちに、政治的な諷刺が散りばめられており、その主たる攻撃対象となっていたのが、当時、首相の座にあり、腐敗政治の権化として糾弾されていたウォルポールだった。劇中におけるウォルポールへの「あてこすり」を正しく理解したホガースは、マックヒースの顔をウォルポールにすげかえたのである。さらに、この劇が上演されていた頃、ウォルポールもまたマックヒースと同様に二人の女性の間で板挟みになっていたことが揶揄されている。一人は、正妻のウォルポール夫人(Lady Walpole) で、もう一人は、モリー (Maria Skerrett) という名の愛人だった。ウォルポールの愛人は、いわば公然の秘密だったために、当時の観客たちが板挟みになったマックヒースにウォルポール首相を重ねることは容易だったはずであるとポールソンは述べている。(Paulson, *Hogarth Vol. I*, 175)

図版一〇八（部分図）

多くのロンドン市民が知っていたもう一つの旬な話題が絵の中にある。舞台の両側に細いテーブルが置かれており、そこにいる数名の人が舞台上の俳優たちに熱心な視線を注いでいるが、彼らは、演者ではなく、「観客」である。富裕層の人間や劇場の支配人と懇意だった人たちは、このように、舞台に上がり、極端なまでの至近距

離で芝居をみることができた。[150]

貴賓席の端にいて、小さな本を開いている男性は有名な貴族で、その名をボールトン公爵 (Chales Paulet Bolton, 1685-1754) といった。ボールトン公爵は実際にこの芝居の初演に立ち会ったことが知られているが、彼はその時、ポリーを演じる美しい女優に一目惚れし、この女優との不倫沙汰を起こしている。女優の名は、ラヴィニア・フェントン (Lavinia Fenton, 1708-60)

[150] 一九九七年から翌年にかけてイギリス留学をした際、頻繁にロンドンのコンサート・ホールに通いつめたが、音楽の場でも同様の習慣があった。数名の人（特に若者）がソリストやオーケストラの隣に腰かけ、ステージ上の観客となっていた。

といい、彼女の若やいだ美貌とその可憐な演技ぶりは、観衆のあいだにセンセーションを巻き起こした。絶世の美女のラヴィニア・フェントンの魅力が『乞食オペラ』の異例のロングランに一役買っていたのはほぼまちがいない。（*DNB* 984）

彼女は当時、二十歳で、彼女を見初めた公爵は四十代の半ばだった。二人の恋路は成功裡に運び、公爵はフェントンと愛人関係となり、新進の有望な女優は、『乞食オペラ』の全公演が終わると、舞台から姿を消してしまった。――ちなみに、それからおよそ二十五年後に、ボールトン公爵夫人が亡くなると、公爵とフェントンは晴れて正式な夫婦になっている。（Paulson, *Hogarth Vol. I*, 176）

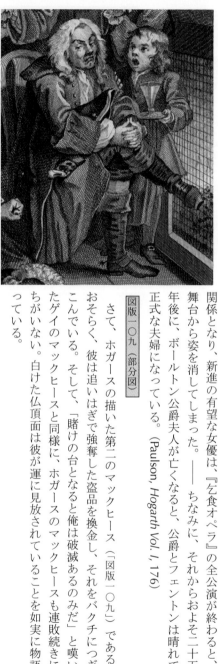

図版一〇九（部分図）

さて、ホガースの描いた第二のマックヒース（図版一〇九）である。おそらく、彼は追いはぎで強奪した盗品を換金し、それをバクチにつぎこんでいる。そして、「賭けの台となると俺は破滅あるのみだ」と嘆いたゲイのマックヒースと同様に、ホガースのマックヒースも連敗続きにちがいない。白けた仏頂面は彼が運に見放されていることを如実に物語っている。

興味深いのは、彼の隣で給仕をしている子供の表情で、マックヒースの顔をみて、驚愕の表情を浮かべている。

いったい、なぜだろうか。

ホガースの描き出す表情には例外なく深い意味が隠されている。そして、両目を見開き、驚きの声を飲み込んだかのように口をあんぐりと開けている子供の驚きぶりは尋常ではない。ここで、想起したいのは、この追いはぎ強盗の原型であるゲイの描いたマックヒースである。劇の中で、結局、マックヒースは絞首刑になることはなく、唐突な赦免が出され、能天気な浮かれ騒ぎで劇が閉じられる。劇の最後の歌（第六十九歌）で、マックヒースは次のように歌う。

色男のマックヒースは、

あいつは花から花へ、黒髪の女、茶髪の女、金髪の女と、とっかえひっかえ恋をする。(3.17)

あいつは花から花へ、黒髪の女、茶髪の女、金髪の女と、とっかえひっかえ恋をする。

女たちの眼差しが奴に降り注ぎ、奴もさすがに面食らう。

あいつはハーレムの王様で、色っぽい女にとり囲まれている。

下半身がだらしなく、ポリーでもなく、ルーシーでもない、別の四人の女を孕ませ、それぞれの女性に四人の子供を産ませている。自らをトルコの皇帝になぞらえる歌の少し前の箇所で、四人の愛人が子供を連れてマックヒースの獄舎を訪れる場面がある。(3.15)

看守　　四人の女たちが来ましたぜ、キャプテン。みんな一人の子供を連れてね……

マックヒース　なんてこった。ここに来て、さらに四人の妻か。万事休すとはこのことだ。

マックヒースは不実なドン・ファンであるから、子供の面倒などを見るようなまっとうな人間ではない。だとしても、少なくとも数度は、我が子と接し、なんらかの交渉があったかもしれない。

図版二〇 〔部分図〕

四人の子供のうちの一人が、たまたま給仕となって、客に酒を持ってきた。子供はマックヒースをまじまじと見つめる。そして、心の中で大声で叫ぶ。「お父ちゃん！」(「図版二〇」)

遅れてやってきた第二のマックヒースは『乞食オペラ』のマックヒースの初演から七年を経た一七三五年の彼である。だが、父はぷいと横を向き、知らん顔である。酷薄なリアリストのホガースらしい構図である。

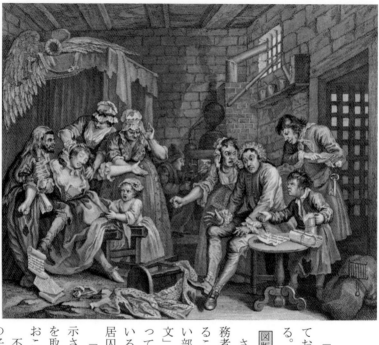

第九節 「第七図」：塀の中の狂人たち

地獄の沙汰も金次第

「第七図」に関しては、本書の第一章第二節で先行して議論しており、以下ではそこで触れていなかったことを中心に叙述する。（重複している箇所もある）

図版一（再掲）

さいころ賭博の最後の勝負に敗れ、無一文になったトムは債務者監獄の住人となる。「地獄の沙汰も金次第」を露骨に具現するこの空間において、賄賂さえだせば、囚人であっても程度の良い部屋で家族と共に一緒に住むことができたが、トムは「びた一文」も払えなかったために、個室（独房）ではなく、雑居房に入っている。奥で鍛冶場の釜のようなものに向かって何かをしている男と左端で気絶したサラを抱き抱えている人物がトムの同居囚人である。

「第七図」は、破産したトムをめぐる「家族の物語」として提示されている。構図的には、サラを中心とする左側の集団とトムを取り巻く右側の図に分けられるが、まずはトムの方からみておこう。

不機嫌な顔つきで、トムにビールの代金を要求している給仕の子供がいる。（——お金さえあれば、監獄で酒もタバコも自由に買えた——）すでに述べたとおり、ここで怒り顔をした少年は子供時代のホガースの自画像となっている。ホガースの父

218

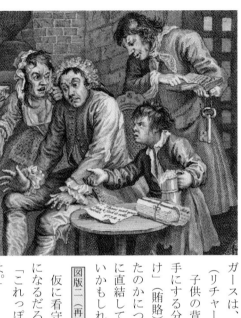

図版二（再掲）

がコーヒー・ハウスの経営に失敗し、破産した時、ホガースは十歳だったが、父の破産のせいで、ホガースは進学の道が閉ざされ、銀細工師という職人の道に進むことになった。ホガースは、「父のせいで、学校を辞めさせられ、徒弟になった」と述懐しており、子供心に抱いた父への不満や怒りの気持ちが、半ば無意識に、少年の怒った顔に表れている。言い換えると、ホガースは、債務者監獄にいるトムに、破産して債務者監獄に入った自分の父

（リチャード）の姿を投影している。

子供の背後にいて、左手に大きな鍵をぶら下げている男は看守である。彼が手にする分厚い冊子は、表紙に Garnish money と書かれており、これは「心付け」（賄賂）を記した帳簿である。誰が、いつ、どれだけ「袖の下」を供与したかについて、綿密な記録がとられている。賄賂の多寡が囚人の受ける待遇に直結していたが、トムはもはや無い袖は振れない。今はビール代さえ払えないかもしれない。

仮に看守の口元に漫画的な吹き出しを付けるなら、台詞は次のようなものになるだろう。

「これっぽっちですか？ だんな。これじゃあ、食事も部屋もがた落ちしますよ。」

トムの耳元でがなり立てているのは、トムが金めあてで結婚した隻眼の妻のギャンプ夫人である。結婚すれば妻の資産は夫の管理下におかれることに目をつけたトムは政略結婚に踏みきったが、ギャンプ夫人からもたらされた億単位と思われる財産をすべて博打で使い果たしてしまった。金の切れ目が縁の切れ目で、夫人は凄まじい形相でトムを攻め立てている。

ギャンプ夫人は「第五図」ではふくよかで、愛嬌のある顔つきだったが今は見る影もなく、やつれ、刺々とした顔になっている。衣服も粗末で、彼女もまた深刻な金欠病に陥っていることは明らかである。

両手を膝におき、やり場のない感情を開いた右手で表現しているトムは、なにやら悔しそうである。見開いた両目にはうっ

すら涙が滲んでいるかもしれない。債務者監獄の囚人に成りさがったのだから、忿懣やる方ないのは当然としても、トムが悔しくて仕方がないのには別の理由があった。

テーブルの上に紐で綴じられた紙の束と一枚の紙がある。この二つが、彼の無念の最大の理由である。精密に拡大しないとわからないが、巻かれた紙には、Act 4と書かれており、一枚の紙切れは手紙で、その文面は以下のようなものである。

I have read your play & find it will not doe, yrs J. R. h.

（和訳）あなたの劇を読みましたが、採用はできかねます。J. R. h.より。

トムは野心的にも、演劇の台本を書いていたのである。Act 4とあることから、少なくとも四幕ものの劇であり、また分厚い束になっていることから考えると、トムにとっては畢生の大作だったはずである。確かに、ラテン語の私塾の塾長時代のホガースの父リチャードもまた物書きだった時代があり、ヒット作に恵まれない三文文士（hack writer）にすぎなかったが、（p. 22）文学という点でも、監房にいるトムと債務者監獄に入っていたホガースの父は重なりあう。ただし、これまでのトムの行状をみる限りにおいて、彼には、文学的な教養は露ほども感じられず、多少無理筋な人物設定ではある。

すでに確認したように、ジョン・ゲイの『乞食オペラ』は未曾有の連続公演となり、劇場主のジョン・リッチは莫大な利益を得ており、その資金を元手にして、コヴェント・ガーデン劇場の経営を手がけている。確かに、芝居の台本で当てるなら、起死回生の一発逆転も可能だったかもしれない。しかし、そんなトムの野望はあえなくついえてしまった。

不採用通知の手紙を出した差出人の署名は、J. R. h.となっている。これはコヴェント・ガーデン劇場の支配人の**John Rich**を指している。つまり、債務者監獄を主題とする「第七図」も、賭博場を舞台とする「第六図」と同様に、『乞食オペラ』と深い関係性の中にある。この劇の一場面を油彩画で六点も描いたホガースは、少なくとも、部分的には、英国演劇史に画然たる名前を残すこの劇の大いなる影の元で『放蕩息子一代記』を創造したのである。

画面の左手側で中心的な役割を担うのは気絶したサラである。ここでのサラがこれまで見てきた彼女と大きく異なるのは、惜しげもなく乳房をさらしていることである。もっとも、聖母子像や授乳の聖母の引用（パロディ）との関わりの中で、偏執狂的に女性の胸部に焦点をあわせるのはホガースの常套手段であり、その流れに戻っただけともいえる。

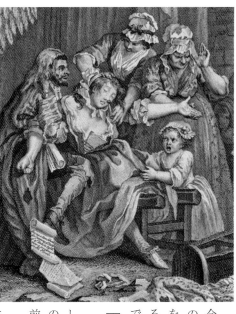

図版一二一（部分図）

トムがいる雑居房は家族と共に住めるようにはなってはおらず、今や事実上の妻になっているサラは、おそらくこの時初めて、トムの元を訪れている。そして、債務者監獄でのトムの零落ぶりに衝撃を受け失神した。正妻のギャンプ夫人がトムを苛酷に責め立てているのとは好対照で、サラは彼女に内在する優しさゆえに気絶したのである。（『図版一二一』）

十八世紀であれ十九世紀であれ、女性がショッキングなものに接し、いともたやすく失神するのは、女性全般に共有されていた一種の社会的な儀礼（デコーラム decorum）だった。[151] それがあたり前だったことを示すのが、サラの鼻先にみえる小瓶で、その中には「気付け薬」(smelling salt) が入っている。即座に気付け薬がとりだされているということは、裏を返すと、失神がごくありふれた出来事だったことを物語っている。気付け薬の主成分はアンモニアで、これが脳髄に強い衝撃を与えるので、つまり、驚くほど臭いので、ハッと目を覚ましたのである。──その昔、テレビでボクシング観戦をすると、コーナーに戻った劣勢の選手の鼻元でセコンドが何かを嗅がせ、すると選手が嫌そうに頭を振っていたが、あれもアンモニアの化合物である。

[151] これについては、中村「センセーション・ノヴェルのヒロインたち」を参照。

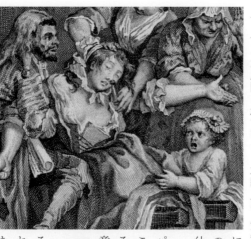

どんなひどい仕打ちを受けてもトムから離れない「母性の人」であるサラの中に、死せるイエスを抱き抱える聖母マリアの像（ピエタ）が埋め込まれていることをみたが、（p.179）サラの「聖母」的な特質がいよいよ露わになっているのが、この失神の場面である。失神の手当てとしてサラの胸元ははだけられ、当時にあって最大のエロス度を発揮する「乳首」が明瞭に描かれている。サラの足元では三、四歳くらいの幼女が泣いて母にすがりついている。ここでもまた「聖母子像」の意地悪なパロディが展開されている。本歌（引用元）となっているのは、「聖アンナと聖母子」の主題と「授乳の聖母」である。後者についてはすでに触れているので、「聖アンナと聖母子」について付言すると、その主題の下では、マリアが聖アンナ（マリアの母）の膝の上に乗り、聖母マリアが幼子イエスを抱え込むような構図をとる。

まねている対象への尊敬を表すオマージュでもなく、まねの対象をこきおろすパロディでもない中立的な「引用」として「アリュージョン（引喩）」もありえることを論じたが、（p.203）気絶するサラの図像は、重ねあわされている人物が聖なる存在とかけはなれていることを考えると、ホガースの十八番（おはこ）である悪意が充満するパロディである。

図版一二二（部分図）

本書で再三にわたって確認したように、ホガースにとって、「お高くとまっている」油彩画のキリスト教美術（歴史画）は、彼のパロディの格好の餌食だった。これらの古典的名画は、「権威」と「人気」というパロディの前提条件を満たしていたからである。一般に、引用元とのズレが大きくなるほど、パロディの悪意の度合いは強まる。たとえば、「聖アンナと聖母子」と「図版一二二」との比較でいうと、聖アンナに相当するのは正体不明の黒髭の囚人で、幼子イエスは、泣く幼女におきかわっている。どちらも「俗世間」の住人で、名もなきような人物である。子供は女の子で、幼子イエスと性が異なる。聖アンナに擬せられている黒髭の囚人に至っては、聖女と何もかも異なっており、このパロディはやや悪趣味である。──ものまね芸人がうますぎて、「デフォルメ」

［図版一一三（部分図）］

次節で詳しく論じることになるが、ここでトムが作り出す構図は、「十字架降下」と「ピエタ」のダブル・パロディとなっている。そして、「図版一一二」で胸をはだけて気絶し、両手を広げて横たわるサラの姿勢は、「第八図」でトムのとる姿勢と酷似している。その意味では、サラの図像は、「予兆的パロディ」と呼べるかもしれない。

「第七図」のサラの構図は、「聖アンナと聖母子」と「授乳の聖母」のパロディであり、「第八図」のトムは「十字架降下」と「ピエタ」のパロディである。パロディの大家であるホガースの得意技が炸裂したといえようか。

がすぎるとどこか白けてしまうのと同断である。

気絶して横たわるサラの構図は、この次に用意されている最終の「第八図」のパロディとして解釈することも可能である。

焦点の合わない目や、あたかも猿のように頭を掻く仕草からわかるように、トムはついに発狂し、「ベドラム」(St. Mary of Bethlehem) という実在した有名な精神病院に移送されている。（［図版一一三］）目にハンカチを押しあて、悲嘆の涙に暮れるサラは、背後からトムを支えるようなポーズをとっており、ここでも、ホガースはピエタ像を模倣した構図を採用している。

223

泡沫会社と錬金術

サラを脇から抱え抱える黒髭の囚人は、債務者監獄の生活が長すぎたためか、精神に異常をきたしている。そのことは、彼の右腕の下の方にみえる黒髭の囚人は、債務者監獄の設立案。（図版二一二）そこに書かれているのは、およそ以下のようなことである。

国家に借金がある人のための新会社の設立案。発案者は、T・Lです。現在、フリート監獄に在住しています。

「国家に借金がある人」とは、債務者監獄に投獄されている人を指している。発案者の黒髭囚人がまさにそうで、彼は次のような趣旨の呼びかけをしていると解釈できる。

「債務者よ、立ち上がれ。新しい会社を作って、借金を返そうではないか。」

獄中で動きがとれないのに、会社を起こそうとしても、それは土台無理な話で、つまるところ、彼の新会社の設立計画は砂上の楼閣にすぎない。

囚人（そのイニシャルはT・L）の提案は、彼の借金の原因を示唆している。T・Lは、本書でも触れた「南海泡沫事件」で破産の憂き目をみた被害者の一人と思われる。この事件の経緯を今一度、振り返ると、それは次のようなものだった。

一七一一年に、イギリス政府の全面的な肩入れで「南海会社」(South Sea Company) が設立される。南海会社は、当時のアメリカ植民地との取引を一手に引き受ける独占的な貿易会社だった。国家のお墨付きの会社ということで、猫も杓子も、南海会社の株の「買い」に狂奔した。株価は上昇の一途を辿り、投機の玄人のみならず、株のことなどよくわかっていない素人も、熱狂の渦に巻きこまれていった。一株が千ポンド（すなわち、四千万円）まで跳ね上がったのだから、常軌を逸した狂乱の高値である。さらに、柳の下の二匹目のどじょうを狙って、類似の新会社（その実態はペーパー・カンパニー）の設立があいついだ。株価の天井知らずの高騰にあわてたイギリス政府は、一七二〇年に「新会社取り締まり令」を発布し、会社の設立を抑制することで、過熱した市場を冷やそうとした。しかし、冷却効果が過剰だったために、南海会社を含むあらゆる会社の株がいっせいに大暴落した。イギリス証券史上でもひときわ悪名高いバブルの崩壊である。

この弾けたバブルを活写したのがホガースの最初期の版画の『南海泡沫事件』（一七二〇年頃）である。一方、T・Lが用いている「新会社の設立」に Sea Scheme という。ここでの *Scheme* は「会社設立計画」という意味である。その原題は *The South Sea Scheme* という。ここでの *Scheme* は「会社設立計画」という意味である。その原題は *The South Sea* に

224

相当する英語は、同様のNew Schemeである。時流の波に乗った南海会社の「後追い」で、雨後の筍のように設立され、そして、シャボン玉のように弾けて消えた「泡沫会社」をまたぞろ作ろうというのが、T・Lの計画案だったのである。

この夢物語的な「計画」（Scheme）自体が、T・Lが南海泡沫事件の犠牲者だったことを暗示している。彼は株価から利益を誘導するような新しい会社を作り、失地回復を目論んでいる。しかし、T・Lの新会社の設立計画が実現に至らないことは目にみえている。新会社の設立は法によって抑制されており、会社を立ち上げることすらままならないからである。要するに、破産と借金と長い牢獄生活のせいで、彼の頭のネジは狂ってしまったのである。

もう一人のトムの囚人仲間もどうやら頭がおかしくなっている。その人は画面の奥でかまど（竈）の火に向かって何かをしている。彼は「錬金術」（alchemy）にとり憑かれた囚人である。（図版一四）鉄、鉛、水銀、銅などの卑金属を金（gold）に変容させるこの魔術にもし成功するならば、彼は債務者監獄を抜け出すことができる。錬金術に明け暮れるこの囚人を、ここでは仮にサトルと名づけることにしよう。——サトルとは、シェイクスピアの次代の劇作家として名を馳せたベン・ジョンソン（Ben Jonson, 1572-1634）の『錬金術師』（The Alchemist, 1610）に登場する錬金術師の名前である。[152] この劇のあらすじはおよそ以下のようなものである。

ある屋敷の主人（Lovewit）がロンドンに蔓延するペストの災厄を逃れるために、自宅を留守にする。その屋敷にとり残されたのが、フェイス（Face）という召使い頭である。彼は悪だくみを思いつき、錬金術師を騙す詐欺師を仲間に引きいれる。その錬金術師がサトル（Suble）で、彼とフェイスは結託して、黄金に目が眩んだ人間を次々に騙していく。サトルは絵に描いたようなペテン師で、錬金術のみならず、占星術も手相見も人相見もなんでもござれである。この二人組に、ドール（Doll）という売春婦が加わり、彼女の色じかけも客を誘引するのに一役買う。錬金術に夢を託し、フェイスとサトルの詐欺に巻き込まれるのは、タバコ屋、書記、アムステルダムからやってきたピューリタンの牧師とその従者などである。それに、地元の喧嘩好きな若者とその妹の若い未亡人なども加わり、色の欲と金銭欲があざなえる縄のように絡みあう。最大の被害者となる

152　錬金術が関連する作品として、他にチョーサー（Geoffrey Chaucer, 1340-1400）の『カンタベリー物語』（The Cantubury Tales, ca. 1387-1400）の「錬金術師の徒弟の話」（"Canon's Yeoman's Tale1"）がある。チョーサーとベン・ジョンソンと錬金術については、浜田あやの氏の論文を参照。

のがマモン (Mammon) という騎士で、彼はまだ手に入れてもいない「賢者の石」からもたらされる様々な悦楽を夢想し、欣喜雀躍の長広舌をふるう。

ところで、錬金術でもっとも重要な物質が「賢者の石」(philosopher's stone) と呼ばれるものであるが、その石の粉末を用いると、次にみるように、卑金属が金に変わる。

図版一一四（部分図）

マモン　その偉大な薬の一粒が百個の水銀や銅や銀に振りかけられると、同じ数の金に変わるのだ。(2.1.38-40) 153

また、ホガースの画中のサトル（「図版一一四」）と呼応するような『錬金術師』の一節がある。

サトル　蒸留器と首長フラスコとレトルト・フラスコとペリカン型蒸留器がすべて灰になった。(3.2.38-40)

図版一五

ここでは、錬金術で使用される種々の実験器具が羅列されている。たとえば「レトルト・フラスコ」(retort) はここに掲げた図解のようになる。卵型のフラスコにランプで熱を加え、立ち昇る蒸気が管を伝わって隣の小さなフラスコに流れていき、蒸留がなされる。（図版一一五）

ホガースのサトルが向かいあっている「かまど」も原理は同じで、炉の上の大きな釜で作られる蒸気が、隣接する壺状の容器に流れていき、エッセンス (elixir) が取りだされる。これが

153 テキストは、Gordon Campbell が編纂したオックスフォード版に依る。

「賢者の石」の正体である。むろん、そのようなものはこの世に存在しないので、ホガースのサトルは失敗に次ぐ失敗を重ねているはずである。

このようにうまくいかない実験を続けているうちに、サトルはいわゆるマッド・サイエンティスト化し、精神に異常をきたすようになった。監獄の部屋の奥で、うまくいかない、あるいは、うまくいくはずのない錬金術に没頭していること自体がある意味で狂気の証しである。

図版一一六（部分図）

しかし、その一方で興味深いのはサトルの容貌で、理性的にみえなくもない科学者風の顔つきをしていることである。ホガースは人物の顔にとりわけ心を砕いた表情の画家でもあり、サトルのこの容貌の特徴には注意が必要である。また、彼が理知的な印象を与える一つの理由はサトルが「眼鏡」をかけているからでもある。（「図版一一六」）

図版一一七（部分図）

ホガースが描いた人物たちを見渡して気づかされるのは、現代的視点からすると、驚くほど眼鏡をかけている人がいないということである。ホガースが手がけた人間の数は優に千人を超えると思われるが、ほとんど誰も眼鏡をかけていない。

図版一一八（部分図）

もっとも、『放蕩息子一代記』は例外で、眼鏡をかけている人物がサトルを含めて三人もいる。サトル以外の二人は、どちらも「高利貸し」で、（肖像画の中の）トムの父のレイクウェル（「図版一一七」）とチョコレート・ハウスの賭場に陣どっていた高利貸しのラルフ（「図版一一八」）である。ここから類推できることは、眼鏡は特定の職業と連動する「客観的相関物」（持ち主の属性を映しだすもの）らしいということである。なぜ、高利貸しが眼鏡をかけているかについては、彼らが高級品だっただろう眼鏡を買える金持ちだったことと、細かい金勘定をするための商売道具だったからと考えられる。

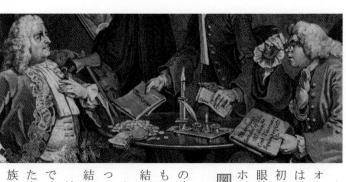

十八世紀の眼鏡がいかほど珍しい高級品だったかについては、確言できないが、「オックスフォード英語辞典」の用例からある程度の推測はできる。同辞典によると、眼鏡を意味する eyeglass は、十八世紀で一例あり（あるいは一例しかなく）、十九世紀で五例があがっている。そして、初出年はこの版画の三〇年後の一七六七年である。ここから、少なくとも、十八世紀においては、眼鏡はかなりの高級品で、数もさほどはなかったことが推定される。なお──知るかぎり──ホガースの登場人物で眼鏡をかけている人間はあと三人しかいない。

一人は、『当世風結婚』の花嫁の父で、彼は富裕な商人である。（図版一一九）の右側）世界有数の美術館である「ナショナル・ギャラリー」に六点の油彩画（原画）が常設展示されていることもあり、ホガースの作品の中でもとりわけ有名なこの連作版画の一枚目においては、親が決めた結婚に先立つ「結婚契約書」（marriage contract）が娘の父と息子の父の間でとりかわされている。たとえ現代であっても多くの結婚は、男と女の合意形成の帰結であり、結婚はいつの時代にあっても、なんらかの「契約」が生まれる空間であるが、『当世風結婚』の「第一図」においては、結婚の主役はあくまでも「父たち」で、男親が「結婚契約書」を交換しあう。

結婚契約書とは、婚姻前にとり決められる夫婦の「財産契約」のことである。「図版一一九」では、花嫁となる娘の父が眼鏡をかけている。そして、彼の視線の先には、息子の父に差し出した大量の金貨と千ポンド（四千万円）相応の小切手がある。多額の持参金を受けとる父は没落貴族で、「スクワンダーフィールド伯爵」と呼ばれている。スクワンダーフィールドとは、「土地を浪費する」という意味で、伯爵が自分の土地を担保に入れて、借金まみれになっていることを揶揄している。一方、花嫁の父は本来は中産階級であるにもかかわらず、貴族の仲間入りを果たすことになる。花婿の父は経済的な苦境を脱することができる。契約結婚は己の利害を優先させる父たちのためにこそあったのである。

揶揄している。この結婚契約で、

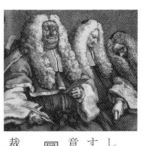

眼鏡に話題を戻すと、父がかけている眼鏡は、大商人である自分の富のシンボルにはちがいない。

しかし、そればかりではなく、金勘定や細かなお金の出入りを記録する帳簿づけのための道具と解釈することも可能である。すなわち、先にみたラルフとレイクウェルという高利貸しの眼鏡とほぼ同じ意義をもっていることがわかる。眼鏡は、富と金勘定の象徴なのである。

［図版一二〇］（部分図）

金銭や商売とは必ずしも結びつかない眼鏡もある。本書で取りあげる五人目の眼鏡をかけた人物は裁判官である。（『図版一二〇』＝『裁判官席』（The Bench, 1758）より）ここで、画面の左手にいて、書物を読んでいる人物が「眼鏡」をかけている。おおぎょうなかつらをかぶり、華美で分厚い衣服をまとった彼は裁判長である。しかし、裁判官席にあって「目を覚ましている」彼はまだましな方で、彼の隣の二人の裁判官はすっかり夢の国である。

これまで、イギリス国教会の聖職者たちがホガースの恰好の諷刺の対象であることをみてきたが、「権威を傘に着た」怠け者という点で、ホガースにおいては、聖職者と法律家は、まさに「同じ穴のむじな」だった。

［図版一二一］（部分図）

『娼婦一代記』の「第一図」で、黒服を着たイギリス国教会の牧師が描かれている。（「図版一二一」）

彼は、悪の道に引きずりこまれようとしているモルに背を向け、「みざる、きかざる、いわざる」を決めこんでいる。聖職者として、衆生を救うべき立場にあるにもかかわらず、彼は売春宿のおかみの罠に落ちようとしているモルをみていないし、目の前にいる娘たちも視界にない。娘たちは、モルと一緒の馬車でロンドンに来ており、モルに迫っている危険を予知したのか、馬車の中で不安気な様子である。他方で、牧師が熱心に読んでいるのは、「ロンドン司教さま」と書かれた自分の推薦状である。

裁判長もこの牧師と同じような利己主義者で、彼が眼鏡越しに読んでいるのは、裁判記録などで

はない。彼が手にしているのは、当時、隆盛のきわみにあった小説である。裁判長の眼鏡は、表層では、法学という権威ある学問の客観的相関物（象徴）である。しかし、裁判長の眼鏡は何かの隠れ蓑でもある。眼鏡の奥に隠されているのは――少なくともホガース的な理解では――法律家に等しく付随する「権威主義」と「利己主義」だった。

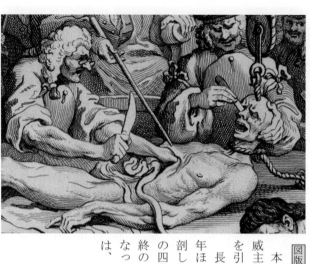

図版一二二（部分図）

本書がとりあげる六人目で最後の眼鏡をかける人物は、高利貸しや富とも、権威主義的な法学ともとりあえず関係がない。大きなメスを持ち、死体を解剖し、腸を引きずりだす男は外科医であるが、彼が眼鏡をかけている。（図版一二二）

長きにわたって、床屋は外科医を兼ねていた。しかし、この版画が出版される五年ほど前に、イギリスで外科医は分離独立した職業となった。ここで外科医が解剖しているのは、トム・ネロ（Tom Nero）という人物で、彼はホガースの『残酷の四段階』（The Four Stages of Cruelty, 1751）という連作版画の主人公である。最終の『第四図』で、トムは重ねた悪事（動物虐待と殺人）が露見し、公開絞首刑になった。彼の首に絞首刑の縄がまだ残っている。当時、死刑になった者に対しては、このように解剖が許されていたのである。

この外科医の眼鏡は、何を象徴していると考えるべきだろうか。

答えの手がかりは、眼鏡に最初に注目することになった錬金術師のサトルと見比べることによって得られる。まず、サトルと外科医は、偶然の一致とは思えないほど、似通ったところがある。むろん、外科医（図版一二三）の方は老人であり、サトル（図版一一六）は彼よりもかなり若いが、大きな相違点はそれくらいで、残りの箇所は相通じる点が少なくない。たとえば、二人はほぼ同じ角度の横顔をみせており、どちらも鷲鼻と尖った顎の持ち主で、冷静で理知的な顔をしている。このような顔立ちの人は、偏見であることを半ば意識していいきるならば、「科学者」によくある。

錬金術は似非科学ではあったが、のちに化学の進歩の礎となったことはよく知られている。

一方、外科医もまた明瞭に科学者である。

多くの科学者は物質の分析に携わる。一方、外科医は物質というよりは、人間の命と関わっている。しかし、ホガースがここで描いた外科医はあくまでも死体を解剖（分析）する人である。そして、死体はもはや「物質」である。

眼鏡が科学者と結びつき、科学者の象徴が眼鏡であることは意外な結論かもしれないが、眼鏡——光学——科学者という一本の線がみえてくる。さらに、科学の基本構造が「実験」と「観察」から成り立っていることを考慮するなら、そこにおいては、物質の精密な測定が不可避であり、正確な目盛り（分量）を読み取る「眼力」が求められることになる。眼力の一助となる眼鏡は、科学者の付随物として適切だったといえるのではないだろうか。

眼鏡はつまるところ、「光学」という純粋科学の産物である。そのことを考えるなら、眼鏡が科学者と結びつき、科学者の象徴が眼鏡であることは意外な結論かもしれないが、眼鏡——光学——科学者という一本の線がみえてくる。

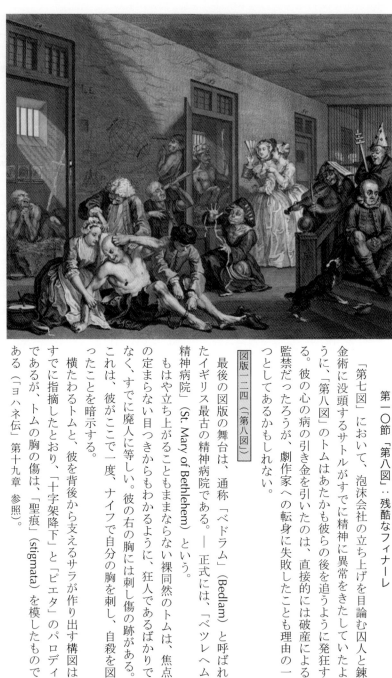

第一〇節 「第八図」::残酷なフィナーレ

「第七図」において、泡沫会社の立ち上げを目論む囚人と錬金術に没頭するサトルがすでに精神に異常をきたしていたように、「第八図」のトムはあたかも彼らの後を追うように発狂する。彼の心の病の引き金を引いたのは、直接的には破産による監禁だったろうが、劇作家への転身に失敗したことも理由の一つとしてあるかもしれない。

<u>図版一二四（「第八図」）</u>

最後の図版の舞台は、通称「ベドラム」（Bedlam）と呼ばれたイギリス最古の精神病院である。——正式には、「ベツレヘム精神病院」（St. Mary of Bethlehem）という。

もはや立ち上がることもままならない裸同然のトムは、焦点の定まらない目つきからもわかるように、狂人であるばかりでなく、すでに廃人に等しい。彼の右の胸には刺し傷の跡がある。これは、彼がここで一度、ナイフで自分の胸を刺し、自殺を図ったことを暗示する。

横たわるトムと、彼を背後から支えるサラが作り出す構図は、すでに指摘したとおり、「十字架降下」と「ピエタ」のパロディであるが、トムの胸の傷は、「聖痕」（stigmata）を模したものである（「ヨハネ伝」第十九章 参照）。

二人のマリア

トムの脚に付けられた鎖に関しては二つの解釈がある。一つは、トムが暴れるので、看守が彼に足枷を付けようとしている鎖を解いてやっていると読む立場である。

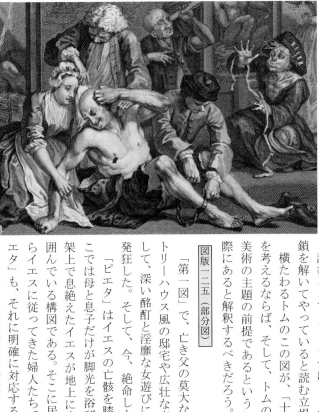

と読むことで、もう一つは、トムに死期が迫っていることを悟った看守が、鉄の鎖を解いてやっていると読む立場である。

横たわるトムのこの図が、「十字架降下」と「ピエタ」のパロディであることを考えるならば、そして、トムの原型であるイエスの「死」が、このキリスト教美術の主題の前提であるということを了解するならば、トムはここで死の瀬戸際にあると解釈するべきだろう。

「第一図」で、亡き父の莫大な遺産を手にし、慟哭する聖母マリアの図像であり、そトリーハウス風の邸宅や広壮な庭園や優良血統のサラブレッドを手に入れ、そして、深い酩酊と淫靡な女遊びに耽り、さらに博打という地獄での破滅を経て、発狂した。そして、今、絶命しようとしている。

「ピエタ」はイエスの亡骸を膝に乗せ、慟哭する聖母マリアの図像であり、そこでは母と息子だけが脚光を浴びることになる。一方、「十字架降下」は、十字架上で息絶えたイエスが地上に降ろされ、横たえられた彼の死骸を人々が取り囲んでいる構図である。そこに居合わせるのは、マグダラのマリアやガリラヤからイエスに従ってきた婦人たちである。すでにみたとおり、「十字架降下」も「ピエタ」も、それに明確に対応する記述は聖書の中にはみあたらない。つまり、この名高い二つの主題は、歴代の油彩画家たちによる拡大解釈の産物である。イエスの死をより悲壮で、より劇的なものにするために、これらの主題は生まれ、受け継がれてきた。

「図版一二五」では、トムを取り囲むように一群の人々がいる。描かれているのがサラとトムだけではなく、トムをとり囲

む群像図であるという点を考慮するなら、この絵は「ピエタ」というよりも「十字架降下」にむしろ近いかもしれない。そして、この枠組みで捉えると、サラは聖母マリアとは別の相貌を持ち始める。

あたかも恋人であるかのようにイエスに最後まで付き従った女性がいる。マグダラのマリア（Mary Magdalen）である。彼女は、イエスによって悪霊を退治してもらった女性としてまず聖書中に現れる。

七つの悪霊を追い出していただいたマグダラの女と呼ばれるマリア、ヘロデの家令クザの妻ヨハナ、それにススサンナ、そのほか多くの婦人たち……（「ルカ伝」第八章）

この悪霊退治をきっかけとして、マグダラのマリアはイエスを師と定め、彼の後を追うことになる。マリアは、イエスの十字架上の死と彼の埋葬と復活を見届けた人でもある。イエスの遺体は亜麻布に包まれて、岩の墓所に安置されるが、イエスの亡骸はまもなく消える。イエスが復活したからである。復活ののち、最初に彼が姿を現すのは、マグダラのマリアの前においてであり、それは、聖書の中でもひときわ印象的な場面である。

イエスは言われた。「婦人よ、なぜ泣いているのか。だれを捜しているのか。」マリアは、園丁だと思って言った。「あなたがあの方を運び去ったのでしたら、どこに置いたのか教えてください。わたしが、あの方を引き取ります。」イエスが、「マリア」と言われると、彼女は振り向いて、ヘブライ語で、「ラボニ」と言った。「先生」という意味である。イエスは言われた。「わたしにすがりつくのはよしなさい。まだ父のもとへ上っていないのだから。わたしの兄弟たちのところへ行って、こう言いなさい。『わたしの父であり、あなたがたの父である方、また、わたしの神であり、あなたがたの神である方のところへわたしは上る』と。」マグダラのマリアは弟子たちのところへ行って、「わたしは主を見ました」と告げ、また、主からこう言われたことを伝えた。（「ヨハネ伝」第二〇章）

蘇ったイエスは、愛弟子の十二使徒ではなく、マグダラのマリアのところに最初に姿を現し、自分が復活したことを宣べ伝えなさいとマリアに告げている。ここだけを読むかぎりにおいて、マリアは十二使徒よりも上位にあるようにみえる。

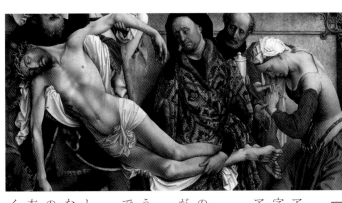

図版二六（部分図）

イエスに最後まで付いていく女性は、聖母マリアとマグダラのマリアという二人のマリアであるが、後者のマリアが聖母と著しく異なる点は、彼女が若いということである。十字架上で絶命した時のイエスの年齢は三十歳くらいと推定されているが、マグダラのマリアはそれよりもいくぶんか若かったかもしれない。

ところで、マグダラのマリアは図像的にはどのような表現がなされているだろうか。「十字架降下」という主題の作例として先に触れたウェイデンの油彩画の中にマグダラのマリアがいる。画面の右手で、両腕を広げて合掌し、哀切に満ちた祈りを捧げているのがマグダラのマリアである。

イエスの秘密の恋人で、また妻でもあり、イエスとの間に出来た子供を産んでいたという俗説が根も葉もない噂とは思えないほどに、[154] 絵の中のマリアは若く、美貌の持ち主で、肩から胸にかけてのシルエットは肉感的ですらある。

ウェイデンが描いたこの大作を「本歌」として念頭におき、ホガースが最終図で描きだしたトムを介抱するサラを改めてみると、彼女に二重の映像が重なってくることが明瞭になる。一人はイエスを影のように慕ったマグダラのマリアであり、もう一人は「ピエタ」の枠組みでの聖母マリアである。──ウェイデンの画中では、聖母マリアは深い碧色の衣に包まれて、イエスの足下で気を失って倒れている。(p. 170) 生気を失った顔の聖母はイエスとともに息絶えたかのようである。

設定になっている。なお、岡田温司氏は、福音書により、マグダラのマリアへの好意度が異なると指摘している。バーガー 57、岡田 4-15参照。

154　ダン・ブラウン（Dan Brown）の『ダ・ヴィンチ・コード』（*The Da Vinci Code*, 2006）では、マグダラのマリアはイエスの子を産んだという

狂人たちのカーニヴァル

死の瀬戸際にあるトムをとり囲むように、多様な狂人がいる。彼らの表情から読みとれることは、まるで「我かんせず」とでもいいたげな、自分の中の世界に生きていることである。別の見方をすると、彼らは自分の外の世界との交流がなく、ある

いは、他者とのコミュニケーションを求めてもおらず、一人一人が孤立している。しかしそうであるからといって、不幸な印象はさほど与えない。以下では、二人の重度の狂人にことさらの焦点をあて、彼らの様態や特徴を検証してみたい。

「第八図」の左端の半独房で、自作の十字架を背にして、身をよじり、何かを唱え、あるいは奇声を発し、祈る男がいる。（「図版一二七」）彼は、自らを苦行僧になぞらえている。彼を仮に「マンク」（monk）と名付けることにしよう。マンクはキリスト教修道会の「修道士」という意味である。

＊図版一二七（部分図）＊

マンクの精神疾患は、この精神病棟にあって、かなり重い部類に入る。半独房のような部屋におかれ、足に鉄の鎖が結びつけられているのはそのためである。

彼は、服を着るのが耐えられないようで、ほぼ裸体である。頭を剃っている。彼の身体の下にうずたかく積まれた藁は、家畜の下に敷かれるそれと等しい役割を果たすもので、マンクは大小便垂れ流しの狂者である。

背後の壁には三つの円形の肖像画があるが、そのいずれもがキリスト教の歴史に名を残している聖人である。一人は初期キリスト教時代のローマ教皇で、残りの二人は「狂信的」（fanatic）なことで知られる聖人である。（Paulson, *Graphic Works* 95-96）ここで、ひたすらに祈るマンクは自らを聖人になぞらえているのである。自分で十字架を作ったのだと考えられるが、祈りに際して、肝心の十字架は部屋の隅に追いやられている。マンクは熱烈な合掌をしているが、彼の視線の先はこの部屋の壁であり、彼は十字架を放っておいて、「何もない壁」に祈りを捧げていることになる。

「目は口ほどに物をいう」という俚諺に即していうと、虚空しかみていないマンクの目つきこそは何よりも彼の狂気を物語っている。

「目は口ほどに物をいう」は英語版だと、「目は心を映す窓」(The eyes are the window of the soul.) となる。日本語であれ、英語であれ、目は心を映し出す中心点となるといってよいだろう。別言すると、洋の東西を問わず、人間の表情において、「目」は最重要の身体器官となる。狂人が狂人たるゆえんは、極論すれば、目でわかるのである。目が人の心を映しだす鏡であることを知りぬいていたホガースは、目の描写に常に細心の注意を払う「表情の画家」だった。

図版一二八（部分図）

二番目に捉える王様気取りの人間の目つきもまた、彼が狂人であることを如実に示している。というのも、彼もまたマンクと同様に壁をみているが、そこにはただの壁があるだけで、端的にいうと、彼は「虚空」をみている。あるいは、彼は「なにもみていない」。

自らを王様に見立てる彼は、修道士気取りのマンクがそうだったように、藁の上に乗せられている。そして、恥も外聞もなく、人前で裸で垂れ流しの状態にある。そのために家畜と同じ扱いを受け、藁で作った「王冠」をかぶり、木の杖を「王笏」に見たて、どこか、満足げな彼は、文字通りの「裸の王様」である。

「偽りの王」であるという観点にたてば、ここで、きわめて小規模なカーニヴァル（祝祭）が開催されているとみることができる。バフチンに触れて述べたとおり、民衆が広場に集い、演者と観客の区別がなくなるカーニヴァルにおいては、「愚者」や「道化」が王に祭りあげられる。「図版一二八」では、狂者の裸の王様がまさに「戴冠」している。また、彼をみる二人の婦人という「観客」もいる。とはいえ、ここでは演者と観客は渾然一体どころか、両者を分断するみえない壁がある。

237

バフチン的なカーニヴァルの空間では、祭り上げられた王は、祝祭が終わると、引きずり倒され、格下げされ、罵倒され、殴る蹴るといった暴力を受ける羽目になるが、これに関して、バフチンは次のように述べている。

道化は最初、王の衣裳を着せられたのだが、その治世期間が終わってしまうと、彼の衣裳は変えられ、元の道化の衣裳に変装させられる……。嘲罵は、嘲罵される者の他の――真の――顔を暴き、飾りと仮面を投げ捨ててしまう――嘲罵と打擲は王を奪冠する。《『フランソワ・ラブレーの作品』176）

ホガースが描く裸の王様は奪冠されていない。なぜなら、彼は戴冠すらしていなかったからである。藁でできた王冠では、さすがに戴冠とはいえない。いずれにしても、見世物にされる狂人が、カーニヴァル的世界と類縁性を有していることはまちがいなさそうである。

多くの批評家が指摘してきたことだが、「第八図」の舞台となっているベツレヘム精神病院が物見遊山の場であったことは改めて確認しておきたい。たとえば、ミシェル・フーコー (Michel Foucault, 1926-84) は、『狂気の歴史』において、「気違いを見世物にすることは中世にさかのぼる非常に古い習慣」だと指摘した上で、ここにどのくらいの人が来たかについて、次のように説明している。

依然として一八一五年にも、ロンドン自治体当局へ提出された報告を信ずると、ベスレヘム病院は日曜日ごとに一ペニーの料金で躁暴性の狂人を見せている。ところで、この見物の年収が約四百ポンドに達したというのだから、年間九万六千人の見物客という驚くべき膨大な数字が想像される。（フーコー 169）

当時のロンドンの人口はおよそ一六〇万人と推定されるが、単純計算だと、一年につき十六人に一人の割合でこのような狂人の見世物の館を訪れたことになる。扇子をかざして、しかし、確実に裸の王様の「放尿」を視界に捉えている若い婦人はきれいな衣装に身を包んでおり、富裕な階級と思われる。人口の多くを占める貧困層は自分の人生だけで精一杯だったはずで、このような「人の不幸を楽しむ」行楽に出かける余裕もなかっただろうから、中流階級以上の比較的余裕のある人間

155 Wood 433 参照。

が、ここを訪れる訪問客の中心層となったはずである。貧困層を除外して、大雑把にみつもるなら、狂人病院の訪問者は、ロンドン市民の一〇人に一人くらいの割合だったのではないだろうか。

精神医学史研究で名高いロイ・ポーターは、ベツレヘム精神病院は狂人たちが見世物になる空間にはちがいなかったが、このように狂者が晒しものになる病院は限定的なもので、多くの私立の精神病院は、精神異常者を深いベールの奥に閉じ込める場であったと述べ、フーコーに対して、ある種の異議申し立てをしている。

一七七〇年頃までは、ロンドンのベツレヘム精神病院はどんな訪問者であっても率先して受け入れていたし、パリのシャラントン精神病院は一種の演劇的空間となっていた。しかし、小規模な私立の精神病院は、心を病んだ人間を頑なまでに人目に晒さなかった。このような秘密主義は、患者の利益のためという名目だったが、この方針は、のちの十九世紀以後の精神病院の金科玉条となった。

（Porter, History of Madness 31）

ホガースが描いたベツレヘム病院は、一七三五年頃のものであり、その当時、この病院は「どんな訪問者であっても率先して受け入れて」いたことは明白である。その空間においては、たとえば、狂った裸の王による衝撃的な放尿の場面があった。それはある意味で演劇的にみえなくもない。この病院の幹部たちは、裸の王様が藁の上で自分の性器をみせて放尿することをよく心得ており、それを止めようともしなかったはずである。そのような状況下で続々と訪問客がやって来る。そして、男性性器から迸る小便を目撃した女性の観客から扇情的な嬌声が湧き起こる。要するに、狂った裸の王様は客寄せパンダだったのである。

精神病院が演劇的空間と化していく契機は少なくとも三つあったことになる。第一に、狂人を探しだし、あるいは引きずりだし、彼または彼女に明確な「印」をつけることである（「キ印」）。次に、狂者を一所（ひとところ）に集め、そこに彼らを強制的にぶち込むことである。そして、狂者の行動の自由を奪う（「監禁」）。これで舞台は整った。あとは、キ印たちを、人目に晒すだけでよい（「見世物小屋」）。そうすれば、好奇心を満載した人間たちがここに押し寄せることになる。

「キ印」、「監禁」、「見世物小屋」という一連の流れが可能だったのは、フーコーによれば、狂人は「珍しい動物」か「怪物」に他ならなかったからである。見世物にすることで、精神病院は劇場に変貌した。精神病院と演劇または劇場との類似性につ

239

いて、フーコーは次のように語っている。

　こうして狂気は、収容施設のなかに閉じこめられた沈黙であるよりも、見世物と化してしまい、おおやけの見せしめとなって万人を喜ばせる。非理性は監禁施設のきびしい秘密のなかに隠されていたが、しかし、狂気は世間という舞台のうえにたえず取りあげられていたのである。(フーコー 169)

　ホガースは、『放蕩息子一代記』の「第八図」において、社会の片隅に人目を避けてうずくまっていたはずの人間を引きずり出し、狂気をいわば演劇化しているが、「見世物」や「おおやけの見せしめ」といった言葉は、不可避的にホガースの別のある作品を想起させる。それは、まじめな徒弟と怠惰な徒弟が織りなす対照的な人生を交互に描いた十二枚の連作版画で、タイトルは『勤勉と怠惰』(Industry and Idleness, 1747) という。良い徒弟の名前はフランシス・グッドチャイルド (Francis Goodchild) で、悪い徒弟の名はトム・アイドル (Tom Idle) である。次に、見世物、見せしめ、演劇的空間という点で、「第八図」との共通項が多い『勤勉と怠惰』に視点を移してみたい。

　良い徒弟の方は、織工という職人から身を起こし、機織り工場の経営者から気に入られ、彼の娘と結婚する。グッドチャイルドは今や職人ではなく、工場の会計を任されるホワイト・カラーである。やがて彼はロンドン市の行政や法律を司る「執政官」(sheriff) になり、さらにロンドンの市議会議員 (alderman) に出世する。そして、最終的にはロンドン市長 (Lord Mayor of London) にまで登りつめる。まさに、絵に描いたような立身出世の物語である。

　他方、悪い徒弟のトムは、グッドチャイルドと同じく織工として出発するが、その後の人生は良い徒弟のそれと比べると、好対照なものである。トムは仕事を怠け、博打に明け暮れるが、その目に余る不品行ぶりがたたり、解雇されてしまう。島流しの刑を受ける (当時の流刑地はイギリスからみて、地球の反対側のオーストラリアだった)。流刑地からイギリスに帰還したトムは、追いはぎ強盗に手を染め、殺人を犯す。そして、自分の情婦の密告により、彼は逮捕され、ニューゲート監獄に送られる。この監獄は、『乞食オペラ』でもみたとおり、「公開絞首刑」の判決を受けたような極悪人を収容する監獄だった。公開処刑は、タイバーンという場所で行われた。それは「タイバーンのお祭り」(Tyburn Fair) と呼ばれていたが、その開催日には奉公人に特別な休暇が出され、膨れあがるような見物客でごった返した。(図版一二九)

240

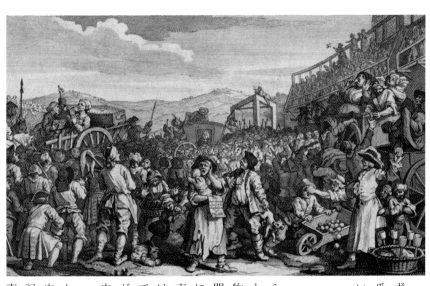

かくして、タイバーンという死刑場は広大な劇場と化すことになった。いずれにしても、見世物の対象が、狂人から極悪人になっただけで、「社会の爪弾きになった人間を晒し、たくさんの人間がそれを見物して楽しむ」という基本構造は変わっていない。

タイバーンの風景を概観しておく。

画面左手で荷車に乗り、しかめ面をして聖書を読んでいるのが、これから公開処刑されるトムである。彼は棺桶を背にしており、死刑が終わればトムはそこに入ることになる。死刑台は遠景にある三本柱で組まれた建造物で、その上でタバコを吹かす男がいるが、彼の役目は首吊りになった人間に抱きつき、確実に窒息死させることだった。画面の右手下には、祭りにふさわしい出店があり、生姜パンやリンゴやジンが売られている。パン売りの男の背後には二人の少年がおり、後ろからスリを働いている。スリは祭りにつきものの悪の華だったのである。パン売りの頭上に、エプロンで顔を隠して泣く黒頭巾の女性がいるが、彼女がトムの母である。数万人が集うこの処刑場で、トムのために泣いているのはこの母だけだったろう。

中央でビラを手にする赤ん坊を抱えた女性がいる。彼女は「号外新聞」（broadside）売りで、そこには、死刑囚の前夜の告白が載っている。むろん、出鱈目である。画面右手の上部で、鳩がみえるが、伝書鳩で、ロンドン中心部の新聞社に帰る役目がある。鳩の足には、死刑の模様を伝える速報記事が巻きつけられている。まだ死刑は終わっていないのだから、この記事も出鱈目である。

それにしても何という有象無象の人だかりであることだろう。画面からは数万人の野次馬たちが出す喚声や怒号が渦を巻き、みているこちらに押し寄せてくるようである。

—— 「踊る阿呆に見る阿呆、どうせ阿呆なら踊らにゃ損々」 ——

阿波踊りの精神を体現するこの表現は、バフチンが唱えたカーニヴァルの本質と鋭く共鳴している。なぜなら、バフチンによると、カーニヴァルでは、「演技者」と「観客」の区別がないからである。祭りにおいては、傍観者的な観客というのはそもそも矛盾撞着であり、ある時は観客だったとしても次の瞬間には演技者に変貌し、その同一人物がさらに次の刹那には観客に戻る。このように、観客と演者という異なる役割の無限的な交替を楽しむのがカーニヴァルの本懐である。ところが、ヨ

図版一三〇（部分図）

ーロッパでは、十七世紀以降になると、「絶えざる生の改新」であるような陽気な笑いのカーニヴァルは消失してしまう。変わって出てきたのが、単なる見世物でしかない祭りである。そこでは、誰かだけに「光」があてられ、演者はあくまで演者であり続け、一方、観客は観客にとどまり続ける。

背後に棺桶を置くトムにスポットライトがあてられている。（図版一三〇）トムに向かって、天を突きさし、悔い改めをうながす教誨師の指は次のように語っている。

「この人をみよ（エッケ・ホモ）」と。（「ヨハネ伝」第十九章　参照）

近代の堕したカーニヴァルにおいては、見物客は誰一人として、演技者の側に行こうとするものはいない。なぜなら、祭りの「あちら側」は、血も涙もない無間地獄だからである。陽気な祝祭は絶命し、豪快な哄笑ももはや聞こえてこない。

242

終章　少し長いあとがき

一七三五年の『放蕩息子一代記』で本書を終えることになったが、とりあげることができなかったホガースの名作は他にもたくさんある。たとえば、『当世風結婚』、『勤勉と怠惰』、『ビール街』と『ジン横丁』、『残酷の四段階』などである。『当世風結婚』と『勤勉と怠惰』については、ごくわずかに触れることができたとはいえ、この二作は、言葉を尽くして議論すべきホガースの代表作であり、機会があれば、稿を改めて、再度ホガースにアタックしたいと考えている。

私の専門は英文学であり、言い換えると美術史ではないので、ホガースを学術論文で俎上に乗せることは、慎重に忌避してきた。それにもかかわらず、本書でホガースを取りあげた理由は二つある。一つは、ホガースというイギリスの画家（版画家）が一般には、日本であまりに無名であることがとても残念だったからである。こんなに面白い画家がいるのに、ほとんどの日本の読者がたぶん彼のことを知らない。

もう一つの理由は、瓢箪から駒のごとくで、令和元年度から同四年度にかけて獲得した科研（科学研究費）の派生としてホガースを論じる流れが自然発生的に起こった。その科研の主題は、『パンチ』というイギリスで百五十年間にわたって繁栄した漫画週刊雑誌であるが、この漫画の有力な原型とされるホガースの版画をとりあえず、ひととおりみておこうと思ったのが運の尽きで、彼の版画の多彩な魅力に引きずり込まれてしまった。美術史は専門ではないが、広い意味では、私の専門はイギリス文化研究だからと開き直り、えいやっという思いで書いた。本書は、令和四年の一月から書き始め、それから一年と少しで脱稿した。すべて書き下ろしである。なにかに追い立てられるように、早書きしたが、見落とした点やケアレアミス、さらには誤解のままで残っていることも少なくないだろうことは、誰よりも自分がよくわかっている。

さて、この原稿を書いている最中に、ある珍奇なものを発見した。捨てようと思って手に取った書類の中に、今から四半世紀ほども前に出した手紙が出てきた。手紙を出した時、何かの記念にと思い、自分用にもコピーを取っておいたものと思われる。日付は一九九七年の十二月となっている。それは、半年間のイギリス留学中に出した手紙で、宛先は恩師である鈴木善三先生である。　私が見たイギリスが浮き彫りになるかと思い、以下、それを引用し、「あとがき」に代えることにした。

前略　鈴木善三先生

　しばらく音信不通ですみませんでした。元気でやっておりますが、目のまわるような、めまいがしそうな日々をすごしております。先生にイギリスでの近況を報告するのはこれが初めてですが、何から書いたらいいのか戸惑うほど、色々なことが日々生じております。半年の留学ですからあと四ヶ月しかありません。ロンドンに着いたのは九月末でしたが、あれからもう二ヶ月がすぎてしまったとは信じられない気持ちです。

　ロンドンに来て初めの一週間は予定通りB&Bに泊まりましたが、この滞在先を決めるのが最初の課題でした。それにしても予想はしていましたが、英語がわかりません。全然わからないのです。白痴になったような気分です。

　幸いというべきか、ロンドンは大都会で、住んでいる日本人も相当いるらしく、日本人相手の商売がたくさんあって、つまり日本人相手の不動産屋などもたくさんあって、まずは無難にそのような日本人相手の不動産屋に、B&Bの部屋から電話で片っ端に問い合わせてみました。ところがこれが高いのなんの、基本的には、民間会社の海外駐在員の家族持ちを対象にしているからなのでしょうが、月に七〇〇ポンドが最低価格だといわれ、当時のレートでは十四万円ですから、田舎者の私にはショッキングな値段でした。むろん、物件は相当よいのでしょうが、それにしても、十四万円といえば、山形では大きな一軒家を借りてなお、お釣りがくる値段で、どうしたものか考えてしまいました。

　この際、郊外でもしょうがないかと思い直し、リッチモンドのようなロンドンの郊外にも聞いてみましたがこれも大差がありませんでした。その後、クロイドンにも日本人相手の不動産屋があることがわかり、まあ、聞くだけでもと思い、電話をかけてみました。クロイドンといえば、D・H・ロレンスが一時、小学校の先生をしていた所で、私には懐かしい響きがする町でもあったことも、興味をもった一因であったかもしれません。クロイドンは三〇万人余りの人口を擁する小都市です。

　さて、不動産屋は大変感じがよく、しかし、値段はロンドンとやはり大差はなかったのですが、それでも、十月から三月まで貸したがっているちょうどよい物件があるというではありませんか。価格は七〇〇ポンドですが、交渉次第ではもう少し値引きがあるだろうということで、とにかく物件をみせてもらうことにしました。

　先生はご存知かもしれませんが、クロイドンはロンドンの中心部から南へ二〇キロほどの所にあり、ヴィクトリア駅から

電車で十五分ほどです。案内されたフラットは、イースト・クロイドンという名の駅で降りてそこから歩いて十五分ほどの距離でした。大家さんは図体のでかいインド系とおぼしき方でした。六十歳代の後半にみえましたが、リタイアされた元お医者さんとのことで、ビシュティさんという人です。正確にはこの方の娘さんが大家さんなのですが、これはお父さんが娘っ

てあげたフラットのようで、実質的にはお父さんが大家さんです。

物件は、イギリス風にいうと「ラブリイ！」なものでした。いっぺんでとても気に入りました。日本風にいうなら、十畳ほどのリビングに、三畳ほどのキッチン、四畳ほどのバストイレ、十畳ほどのベッドルームに四畳半ほどの書斎という造りです。とにかく少しでも安くしてもらおうと思い、「大変結構だが、七〇〇ポンドはちと高い」というと、あっさりと「じゃあ、六五〇ポンドにする」というではありませんか。もう一押しと思いましたが、「これ以上は、びた一文もまけられない」というこ雰囲気で、これはどうしたものか、と一瞬迷いましたが、とにかく部屋が広々としていて綺麗なので、「よっしゃ、気に入った！」ということで、その場で借りることを決めました。それが十月二日のことで、移り住んだのが四日でした。荷物は本と若干の衣類だけだったので、段ボール箱二つだけで、いわゆる白タクで、運ちゃんは黒人だったのですが、時間は守らないはロンドンから出るのに使ったのがミニキャブというやつで、「引っ越しはいつもかくありたい」という楽なものでした。とはいえ、（約束よりも一時間半遅れてきました）料金は電話でいっていたのよりも五ポンドも上乗せするは、しゃべる英語は九五％わからないはで、さんざんでした。

というわけで、このクロイドンのフラットに住み始めて早や二ヶ月がすぎようとしております。来た当初は秋の深まりつつあった頃で、街路には落ち葉が積もり、日本でみるのととてもよく似た、美しい季節でした。駅の方角と反対の方に五分も歩くと、深い森が現れ、その森の向こうには広大な草原が霧に霞んで広

がっています。来てみて初めてわかったのですが、イギリスは住宅地に徹底的に店を置かないようです。周辺には、買い物のできる所が一軒もありません。正確には、比較的近くにキオスクのような売店が一つだけあって、新聞とか、缶詰とか、トイレットペーパーとか、牛乳とかパンとかを売っています。でもレストランは一軒もありません。これは私にとって何を意味するかという

と、毎日、自炊をしなければいけないということなのです。日本はこの点便利で、至る所にコンビニがあって、弁当がすぐに

245

買えるのですが、当地ではコンビニのようなものはないし、店は六時で閉まるし、深夜型の生活に慣れた私には一苦労です。自炊をするためには、スーパーで買い物をしなければなりませんが、そのスーパーまでが遥かな道のりで、駅の方にあるのですが、歩いて片道で三〇分かかります。だいたい、二、三日に一回、どっさりと買い込んで、よいしょ、よいしょと坂道を登っています。私は歩くことは苦にならないたちではありません。おまけにフラットはなだらかに続く丘の上にあるので、帰り道はもっとかかります。だいたい、二、三日に一回、どっさりと買い込んで、リュックに食料を詰め込んで、よいしょ、よいしょと坂道を登っています。私は歩くことは苦にならないたちではありません。はじめは、スーパーでの買い物ですら、異国での「リュック背負い食料買い出し徒歩とぼとぼ旅行」はそれほど楽しいものではありません。買い物カゴに買いたいものを詰め込んで、レジに行くまでは日本と同じですが、そこからが目のまわるような忙しさで、システムがよくわからず戸惑いがちでした。レジの所で店員が次々に放ってくる品物を受けて、ポリ袋にその場で自分で詰めて、それとほぼ同時にお金を出さねばならず、とにかく焦ったものでした。そのレジにいる店員がなにごとかいっているのかよくわかりません。少したってやっとわかりました。「カードを使うのか?」と聞いていたのでした。なーんだ、VISAカードでも買い物できるということだったのです。カードが使えるようになってからは、レジで金勘定でうろたえることもなくなり少し楽になり、スーパーでのショッピングをそれなりに楽しめるようになりました。それにしても、保存食があれば買い物の回数を減らせると思い、様々な缶詰を試してみましたが、これが何というか、好みに合うものがなくがっかりです。シャケの缶詰や牛肉の缶詰など色々買ってみましたが、どうも私の嗜好には全然合いません。どれもこれも、「変な味」なんです。比較的好ましいのが、豆を煮た缶詰で、B&Bでよくでる大豆のトマトソース煮ですが、これがまあまあです。料理はどちらかというと好きなほうですが、凝った料理をしている暇もなく、毎日、豚肉をただ焼いたり、ハムエッグを作ったり、キャベツや玉ねぎで野菜炒めを作ったりしています。

ああ、そういえば、こっちに来てカツ丼をしょっちゅう食べるようになりました。というのも、ヴィクトリア駅の売店で何と、カツ丼を売っているのです。これが三ポンドとけっこう高いのですが、これを大学の授業が終わった後に買ってきて、家に帰ると、カツ丼をフライパンで温め直して食べています。これもなかなかオツなものです。それから私はワインが好きなので、夜はこのカツ丼を食べながらフランス産の赤ワインを飲んでいます。でも何だか、みじめったらしい食生活ですね。

246

こっちでの勉学について少し書きます。これも来てみて初めてわかったのですが、私を受け入れてくれたマイケル・スレイター先生のいるバークベック・カレッジ英文学部(有名なバーバラ・ハーディ女史がかつてはいた所で、他に、ヴィクトリア朝の詩の研究で有名なイソベル・アームストロング先生も現在、在籍しておられます)は、日本風にいうと「夜学」で、授業はほとんどすべて夕方か夜です。つまり、勤労の学生がほとんどで、二年でマスターを取るために来ている人が大半を占めているようです。初老のご婦人もいれば、中年のキャリア・ウーマンっぽい人もいれば、銀行マン風のスーツを着こなした若者もいれば、あるいは若干労働者風のラフな格好をした中年男もいるかと思うと、若く美しい女性もいるといった感じで、いわゆる「客層」ならぬ「学生像」といったものがありません。強いていうなら、二〇代後半から五〇歳くらいまでのあらゆる人がいます。

日中、フルに働いているからでしょうか、傍目には、それほど勉学に燃えている人はいないように思われます。日中は、個人指導の時間で、つまりテュートリアルで、博士課程の学生の指導の時間のようです。私はここでマスター・コースと歴史学部の先生のダーウィン・コースを受けています。これもこっち来て初めてわかったのですが、英文学はまずは鑑賞が第一との伝統があるらしく、スレイター先生は特にそうなのでしょうが、作品から一歩も出ずに、作品の隅々に光をあてての解釈をされます。授業では、シェイクスピアとディケンズだけが英文学と思っているようです。特にディケンズの作品を頻繁に引用したり、それをそらで「演じ」たりすると凄まじい迫力があります。ディケンズが目の前にいるような気がたまにします。彼は、シェイクスピアを引用する時は、登場人物の声音を巧みに使い分けて講義をされます。一つの作品につき、講義が二回、セミナーが二回で、『オリヴァー・トウィスト』が終わり、『ドンビー父子商会』に入った所です。講義はまあ何とかなりますが、問題はセミナーで、これが全然ついていけません。テーマがまたすごくて、「オリヴァーは作品の中で進歩したと思うか?」という禅問答のようなことをするのです。私が時速四〇キロくらいで走っているポンコツ車だとすると、残りの学生は時速二〇〇キロで駆け抜けるスポーツカーのようなもので、まず、何をディスカッションしているのか、その輪郭を掴めないことも多々あり、はっきりいってみじめな気がします。スレイター先生は、「セミナーで発言しなきゃ駄目じゃないか?」と叱咤激励してくれますが、もともと英会話が下手糞なので、早々簡単にできるものではありません。

247

それでも本当に最近になって、すくなくとも講義はかなりわかるようになってきて、先週はスレイター先生に小さな質問をしました。それは「何で、海賊は腕や脚がしばしば無くて、金属のフックや木の脚みたいなのを付けているんでしょうか？」というものでしたが、スレイター先生は少し考え込んで、海賊には敵が多く、海賊同士の喧嘩が絶えなかったからじゃないかな、とお答えになりました。

それからダーウィンの授業ですが、これはすさまじく大変です。最初から終わりまでディスカッションに終始するからです。この授業の先生が、ドロシー・ポーターという方で、色っぽく、魅力的な（中年というにはあまりに美しい）女性なので、その色気に引かれて何とか脱落しないでいるようなものです。というよりも、実際のところ、こっちのダーウィンの授業の方がじつは私は好きです。ドロシー先生は、歴史学でつとに有名なロイ・ポーターの前夫人だそうです。専門はロイ・ポーターとかなり重なっており、精神医学史や公衆衛生のようです。授業では、ダーウィン以前から始まって、ダーウィンを経て、社会ダーウィニズム、優生学、フェミニズムとつながっていきます。先週は、人種研究と人類学を取り上げ、来週は優生学を扱う予定になっています。毎回、二人の学生がそれぞれ十五分ほどの発表をして、それについて、一時間半ほどディスカッションします。私はうっかりしていたら初めの方に崖っぷちに立って、必死に机に向かい、鬼の形相で英語のペーパーの準備をしました。私の担当は、ライエルという地質学者とダーウィンの関係がテーマでしたが、火事場の馬鹿力というのでしょうか、何とか格好をつけて、ものすごく緊張して発表しました。たいしたことはいえるはずもなかったのですが、ドロシー先生が大変誉めてくれました。このように、ダーウィンの授業をきわめてまじめに受けています。そして、ドロシー先生の魅力に引かれて、毎週かなり膨大な量の文献を読んでいます。

ドロシー先生の授業が毎週木曜の夜七時から九時で、これが終わるとそそくさと地下鉄に乗り、ヴィクトリア駅に来てカツ丼を買って、それから電車に乗り換えて、イースト・クロイドン駅に来て、徒歩でなだらかな坂道をよいしょ、よいしょと登って、家に帰り着くのが十時すぎです。

それから、バークベック・カレッジとはまったく別に、ディケンズを読むための個人教授を週に一回、金曜日の夕方に受けに、当地での日本人のたった一人の知り合いである九州大学のT先生（手紙では実名だが控えた）とのご縁でできています。これは、

るようになりました。このT先生は、日本に来る前に小沢博先生から紹介されていました。T先生は文部省の在外研究でケンブリッジ大学に留学されているのです。彼に最初にあったのは十月の初めで、その時は、芝居を一緒にみて、その後、ロンドンの日本料理屋で一緒に鯖の「焼き魚定食」というのを食しました。味はそこそこ。一緒に付いてきた刺身は存外に美味でした。芝居はちっともわかりませんでした。その芝居の中で、女優がぽろりと豊満なおっぱいを出してラブシーンを演じた時だけは、少し胸がどきどきしましたが、それ以外は英語が皆目わからないので、正直眠たかったです。

前述のとおり、T先生はケンブリッジ大学に留学されていますが、ロンドンで芝居をみたいという理由で、お住まいはロンドンで、ある家の部屋を間借りしています。その家の大家さん夫妻の奥様が英文学者で、ロンドンのリージェント大学というところで非常勤講師をされていて、T先生が奥様のエリザベスさんに週に二回の割合で、個人教授（エリザベスさんはそれをスーパービジョンといっています）を受けていたのでした。

渡りに舟で、それならば私も、となり、ディケンズを習うことになりました。エリザベス先生は五〇歳くらいで、穏やかでとても優しい方です。エヴィクトリア朝の小説が、別々の個人教授です。エリザベス先生は十九世紀のイギリス小説がご専門で、私と専門が重なります。彼女と現在、『ドンビー』を読んでいます。だいたい一週間につき、八〇ページほど読んでいます。個人教授なので色々なことが訊けて、丁寧に教えてくれるので、これが一番効果的な授業になっています。

ケンズはこれくらいやっても九五％くらいしか理解できません。もっとも、エリザベスさんによると、イギリス人でも今ではディケンズを理解するのは容易ではないということです。私がある箇所を指して、「何をいっているのか、さっぱりわからない」と彼女にいうと、エリザベスさんがそこを読んで、「フフッ、確かに目茶苦茶な英語だわね。でも、何をいっているのか

私がイギリスで何をしているかというと、相当の時間をスーパーでの買い物と料理に費やし、残りの時間の大半を予習に使い、あとは地下鉄と電車でクロイドンとロンドンを往復しています。娯楽といえば、テレビを少しみることですが、これがまた英語がわからないので少しも娯楽になっていません。それから、私が個人教授を受けた後で、エリザベス夫妻とT先生と私の四人で、近くのレストランでよく食事をしています。旦那さんは、ピーターといいます。いつもニコニコしているととても

辞書を調べて、ノートを作ると、毎回二〇時間ほどの予習が必要ですが、ディは、とてもよくわかるのよ」といいます。そんなことがしょっちゅうです。

優しいジェントルマンです。驚くべきことに、家庭ではピーターさんだけが料理をします。エリザベスさんは一切しません。スーパービジョンを受けていると、いつも紅茶とスナックを出してくれるのがピーターです。時に、ピーターはサンドイッチをいっぱい作って出してくれます。街中で食べるぼそぼそしたサンドイッチよりも、ピーターが作ってくれるサンドイッチの方が数倍美味いです。彼は、出身がウェールズだそうで、ウェールズ人はぜったいにイングランドとはいわないと教えてくれました。イギリスを指す時に使うのは、U・Kかブリトンだそうです。エリザベスさんとピーターはとても猫好きで、タイが原産という優美な黒っぽい猫を二匹飼っています（シャム猫ではありません）。私が個人教授を受けるために玄関に入ると、必ずこの二匹がやってきて、私の足にまとわりつき、体を押し付けてあいさつしてくれます。

何というか、私はイギリスに来てまだどこにも行っていません。外に出てもフラットとロンドンを往復するだけです。私はけっして旅行が嫌いなわけではないのに。最低でも、『ドンビー』の舞台になっているブライトンくらいは行こうと思っています。スレイター先生によると、クリスマス・イブにディケンズ博物館に行くと、ワインとプディングがふるまわれるそうです。そういえば、前回、観光旅行で来た時はまず第一にディケンズ博物館を探したものでしたが、一〇月にこっちに来てからは一回も行っていません。クリスマスにディケンズ博物館というのはピッタリの組み合わせですから、出かけるかもしれません。

久しぶりに日本語を使ったので、書きすぎてしまいました。そろそろやめます。鈴木先生、お体にはお気をつけください。それから奥様にどうぞよろしくお伝えください。またしばらくおいといたします。

草々

十二月一日　クロイドンより

中村　隆

手紙はじつはもっと長いのだが、少し割愛した。二十五年ほども前の個人的なイギリス体験を記したこの手紙をもって、イギリス文化史研究の一つである本書の「あとがき」とさせていただいた。ちなみに、結局、ブライトンにもディケンズ博物館にも、つまりどこにも観光で行かなかった。

この留学中に、ホガースの油彩画を「ナショナル・ギャラリー」と「サー・ジョン・ソーンズ美術館」でみている。しかし、将来、ホガースで何か書くことになろうとはつゆほども思っていなかったので、じっくりと眺めたわけではない。それが少し悔やまれる。

本書の出版にあたっては、科研（基盤研究（C）、「ヴィクトリア朝の視座で『パンチ』の漫画を読み解く」令和元年度 ― 四年度）の助成と所属先である山形大学・人文社会科学部の令和四年度の出版助成をいただきました。あらためてここで深甚な感謝を申し述べます。

また、編集面で支えていただいた山形市の「藤庄印刷」のスタッフのみなさまにも深くお礼を申し上げます。

私を育ててくれた亡き父と亡き母に本書を捧げる。また、長きにわたって、英文学の導き手となっていただいた恩師の鈴木善三先生にこのつたない本を捧げる。

令和五年三月某日

❖ 引用文献（Works Cited）

Ackroyd, Peter. *London The Biography*. London: Vintage, 2001.

Antal, Frederick. *Hogarth and his Place in European Art*. New York: Basic Book, 1962.

Austen, Jane. *Northanger Abbey*. Harmondsworth: Penguin,1972.

Beckett, Wendy. *The Story of Art*. New York: DK Publishing, 1994.

Benjamin, Walter. *Selected Writings Volume 4 1938-1940*. Tr. Edmund Jephcott et al. Ed. Howard Eiland and Michael Jennings. Cambridge, Mass.: Harvard UP, 2003.

Bentley, Nicholas, Michael Slater and Nina Burgis. *The Dickens Index*. Oxford: Oxford UP, 1988.

Bindman, David. *Hogarth*. London: Thames & Hudson, 1981.

———. *Hogarth and his Times*. Berkley: U of California P, 1997.

Brewer, John. *The Pleasures of Imagination English Culture in the Eighteenth Century*. U of Chicago P, 1997.

Carey, John. *The Violent Effigy*. London: Faber & Faber, 1973.

Cannadine, David. *Aspects of Aristocracy*. London: Penguin, 1995.

Carroll, Lewis. *Alice in Wonderland (Second Edition)*. Ed. Donald Gray. New York: Norton, 1992.

Chesterton, G. K. *Charles Dickens*. Ed. Sasaki Toru. Ware: Wordsworth Editions, 2007.

Craske, Matthew. *William Hogarth*. Princeton: Princeton UP, 2000.

Dabydeen, David. *Hogarth's Blacks*. Manchester: Manchester UP, 1987.

Defoe, Daniel. *Moll Flanders*. Ed. David Blewett. London: Penguin, 1989.

Dickens, Charles. *The Pickwick Papers*. Ed. Robert Patten. London: Penguin, 1999.

———. *Oliver Twist*. Ed. Fred Kaplan. New York: Norton, 1993.

———. *Nicholas Nickleby*. Ed. Mark Ford. London: Penguin, 1977.

———. *Martin Chuzzlewit*. Ed. Margaret Cardwell. Oxford: Clarendon P, 1982.

———. *A Christmas Carol and other Christmas Books*. Ed. Robert Douglas-Fairhurst. Oxford: Oxford UP, 2006.

———. *Great Expectations*. Ed. Margaret Cardwell. Oxford: Oxford UP, 1993.

Dorothy, M. George. *London Life in the Eighteenth Century*. London: Penguin, 1992.

Eliot, T. S. *Selected Prose of T. S. Eliot*. Ed. Frank Kermode. London: Faber and Faber, 1975.

Engen, Rodney. *Sir John Tenniel: Alice's White Knight*. Hampshire: Scolar P, 1991.

Freud, Sigmund. 'The Moses of Michelangelo.' *Art and Literature: The Penguin*

Freud Library Vol. 14. Trans. Alix Strachey. London: Penguin, 1990. 253-80.
———. 'Jokes and their Relation to the Unconscious.' *The Penguin Freud Library Vol. 6.* Trans. James Strachey. London: Penguin, 1991. 39-302.
Gay, John. *The Beggar's Opera.* Ed. Brian Loughrey and T. O. Treadwell Harmondsworth: Penguin, 1986.
Gissing, George. *Charles Dickens.* CPSOA, 1899.
Gombrich, E. H. *The Story of Art (16th Edition).* London: Phaidon, 1995.
Hallett, Mark. *The Spectacle of Difference Graphic Satire in the Age of Hogarth.* New Haven: Yale UP, 1999.
Hay, Douglas and Nicholas Rogers. *Eighteenth-Century English Society.* Oxford: Oxford UP, 1997.
Hibbert, Christopher. *London The Biography of a City.* London: Penguin, 1977.
Houghton, Walter. *The Victorian Frame of Mind, 1830-1870.* New Haven: Yale UP, 1957.
Hume, Robert D. 'The Value of Money in Eighteenth-Century England: Incomes, Prices, Buying Power – and some Problems in Cultural Economics' *Huntington Library Quarterly Vol. 77*, No. 4. 2015: 373-416.
Janson, H. W. and Anthony F. Janson. *History of Art Fifth Edition Revised.* New York: Harry N. Abrams, 1991.
Jonson, Ben. *The Alchemist and other Plays.* Ed. Gordon Campbell. Oxford: Oxford UP, 1995.
Kunzle, David. 'Plagiarism-by-Memory of the *Rake's Progress* and The Genesis of Hogarth's Second Picture Story.' *Journal of the Warburg and Courtauld Institute Vol. 29.* 1966: 311-48.
Loughrey, Brian and T. O. Treadwell, 'Introduction'. *The Beggar's Opera.* Harmondsworth: Penguin, 1986.
Macaulay, Thomas Babington. *The History of England (Abridged Edition).* Ed. Trevor-Roper. London: Penguin, 1979.
Marshall, Dorothy. *Eighteenth Century England.* Harlow: Longman, 1962.
Marx, Carl. *Capital Vol. 1.* Tr. Ben Fowkes. London: Penguin, 1976.
Mitchell R. J. and M. D. R. Leys. *A History of London Life.* Harmondsworth: Penguin, 1958.
Marco, Pilar Nogués and Camila Van Malle-Sabouret. 'East India Bonds, 1718-1764: Early Exotic Derivatives and London Market Efficiency'. *European Review of Economic History II.* 2007: 367-94.
Olsen, Kirstin. *Daily Life in 18th-Century England (Second Edition).* Santa Barbara: Greenwood, 2017.
Paulson, Ronald. *Hogarth's Graphic Works.* London: The Print Room, 1989.
———. *Hogarth The 'Modern Moral Subject' 1697-1732 Vol. I.* New Brunswick:

Rutgers UP, 1991.

———. *Hogarth's Harlot*. Baltimore: John's Hopkins UP, 2003.

Picard, Liza. *Dr. Johnson's London*. London: Phoenix, 2001.

Poovey, Mary. *The Financial System in Nineteenth-Century Britain*. Oxford: Oxford UP, 2003.

Porter, Dorothy and Roy Porter. *Patient's Progress*. Cambridge: Polity P, 1989.

Porter, Roy. *A Social History of Madness Stories of the Insane*. London: Phoenix, 1987.

———. *English Society in the Eighteenth Century (Revised Edition)*. London: Penguin, 1990.

———. *London A Social History*. Cambridge, Mass.: Harvard UP, 1995.

———. *Blood and Guts*. London: Penguin, 2002.

Richardson, Samuel. *Clarissa*. Ed. Angus Ross. Harmondsworth: Penguin, 1985.

Robins, Nick. *The Corporation that Changed the World: How the East India Company Shaped the Modern Multinational (Second Edition)*. London: Pluto Press, 2012.

Santesso, Aaron. 'Hogarth and the Tradition of Sexual Scissors'. *Studies in English Literature 1500-1900*. 1999: 499-521.

Sasaki Toru. 'Introduction'. Chesterton, G. K. *Charles Dickens*. Ware: Wordsworth Editions, 2007. vii-xxii.

———. 'Dickens and the Blacking Factory Revised'. *Essays in Criticism Vol. 65*, No. 4. 2015: 401-20.

Scull, Christina. *The Soane Hogarths (Second Revised Edition)*. London: Sir John Soane's Museum, 2007.

Shakespeare, William. *Othello*. Ed. M. R. Ridley. London: Methuen, 1958.

———. *King Henry V*. Ed. T. W. Craik. London: Bloomsbury Publishing, 2009.

———. *The Merchant of Venice*. Ed. John Drakakis. London: Bloomsbury Publishing, 2010.

Shapiro, James. *Shakespeare and the Jews*. New York: Columbia UP, 1996.

Slater, Michael. *An Intelligent Person's Guide to Dickens*. London: Duckworth, 1999.

———. *Charles Dickens*. New Haven: Yale UP, 2009.

Stone, Lawrence. *The Family, Sex and Marriage in England 1500-1800*. Harmondsworth: Penguin, 1977.

Tawney, Richard Henry. 'The Rise of Gentry 1658-1640.' *The Economic History Review Vol. 11*, No. 1. 1941: 1-38.

Thackery, William Makepeace. *Vanity Fair*. Ed. John Sutherland. Oxford: Oxford UP, 1983.

Thomas, Hugh. *The Slave Trade: The History of the Atlantic Slave Trade 1440-1870*.

London: Picador, 1997.

Trevelyan, George Macaulay. *English Social History*. London: Penguin, 1967.

―――. *History of England New Illustrated Edition*. London: Longman, 1973.

Trevor-Roper, Hugh. 'Introduction'. Thomas Babington Macaulay, *The History of England (Abridged Edition)*. London: Penguin, 1979. 7-42.

Trusler, John. *The Works of William Hogarth and Anecdotes by J. Hogarth and J. Nichols*. London: Jones and Co., 1833.

Uglow, Jenny. *Hogarth a Life and a World*. London: Faber & Faber, 1997.

Walvin, James. *Black Ivory*. London: Fontana P, 1993.

Wood, Anthony. *Nineteenth Century Britain 1815-1914. Second Editiion*. Harlow: Longman, 1982.

Worsley, Lucy. *If Walls Could Talk: An Intimate History of the Home*. New York: Walker Publishing Company, 2011.

The Concise Dictionary of National Bigography 3 Volumes (DNB). Oxford: Oxford UP, 1992.

赤司道雄. 『聖書 これをいかに読むか』. 中央公論新社, 1966.

赤松淳子. 「近世イングランドにおける夫婦権回復訴訟 ― 婚姻の軛と妻の権利」. 『東洋大学人間科学総合研究所紀要第16号』. 2014: 67-85.

浅田實. 『東インド会社 巨大商業資本の盛衰』. 講談社, 1989.

池上英洋. 『レオナルド・ダ・ヴィンチ』. 小学館, 2007.

―――. 「雅宴の画家ヴァトー」. 『カンヴァス 世界の大画家 18 ヴァトー』. 中央公論社, 1984. 69-76.

今井宏（編）. 『イギリス史 2 近世』. 山川出版社, 1990.

岩井克人. 『ヴェニスの商人の資本論』. 筑摩書房, 1992.

岩佐愛. 「捨子養育院における芸術と慈善」. 『武蔵大学人文学会雑誌 第41巻 第3・4号』. 2010: 133-67.

川崎寿彦. 『イギリス文学史』. 成美堂, 1988.

―――. 『楽園と庭 イギリス市民社会の成立』. 中央公論社, 1984.

―――. 『森のイングランド』. 平凡社, 1987.

喜志哲雄. 「まえがき」. 『ヴェニスの商人（大修館シェイクスピア双書)』. 大修館書店, 1996. xv-xvii.

―――.「王政復古劇の台詞術」. 喜志哲雄 監修 圓月勝博、佐々木和貴、末廣 幹、南 隆太 編『イギリス王政復古劇案内』. 松伯社, 2009.

呉茂一. 『ギリシア神話』. 新潮社, 1969.

桑原三郎. 「学校の制度と生活」. 『イギリスの生活と文化事典』. 研究社, 1982. 485-504.

小池滋. 『ロンドン ほんの百年前の物語』. 中央公論社, 1978.

小林章夫, 齋藤貴子. 『諷刺画で読む十八世紀イギリス ホガースとその時代』. 朝日新聞出版, 2011.

近藤和彦. 『イギリス史 10 講』. 岩波書店, 2013.

———. 『民のモラル ホーガースと18世紀イギリス』. 筑摩書房, 2014.

櫻庭信之. 『絵画と文学 ホガース論考 (増補版)』. 研究社, 1964, 1987.

佐々木果. 「コマ割りまんがはどこから来たか ― ホガース、テプフェールの出現と、その背景としての近代ヨーロッパ文化史」. 『ナラティブ・メディア研究』 Vol. 2. 2010: 89-107.

佐々木徹. 「解説」. 『荒涼館 (四)』. 岩波書店, 2017. 463-90.

佐藤研. 『聖書時代史 新約篇』. 岩波書店, 2003.

シェイクスピア, ウィリアム. 『オセロウ』. 菅泰男 訳. 岩波書店, 1960.

———. 『ヴェニスの商人』. 小田島雄志 訳. 白水社, 1983.

菅泰男. 「シェイクスピア批評史 (十九世紀まで)」. 中野好夫, 小津二郎 編『綜合研究シェイクスピア』. 英宝社, 1960. 147-72.

鈴木善三. 「「自由」と「詩歌の進歩」」, 『啓蒙の杜 十八世紀英文学論』. 文芸春秋企画出版部, 2021. 174-92. なお、本論考の最初の出版年は1983年である。村岡勇 喜寿記念論文集『英文学試論』(金星堂, 1983) に所収されている。

鈴木美津子. 『ジェイン・オースティンとその時代』. 成美堂, 1995.

田中英道. 「ミケランジェロ・ブオナローティ」, 『世界美術大全集 第12巻 イタリア・ルネサンス 2』. 小学館, 1994. 153-80.

玉村豊男. 『ロンドン 旅の雑学ノート』. 新潮社, 1980.

瞳目卓生. 『アダム・スミス』. 中央公論新社, 2008.

中野剛志. 『目からウロコが落ちる 奇跡の経済教室 基礎知識編』. KKベストセラーズ, 2019.

中村隆. 「メドゥーサの肖像 ― 公開朗読のナンシーとセンセーション・ノヴェルのヒロインたち―」. 『英文学研究』(第81巻). 2005: 79-95.

———.「『荒涼館』: 国家・警察・刑事・暴力装置」. 松岡光治 編『ディケンズ文学における暴力とその変奏 生誕二百年記念』. 大阪教育図書, 2012. 149-64.

夏目漱石. 『文学評論』, 『漱石全集』第十五巻. 岩波書店, 1995.

———. 「日記・断片」(上). 『漱石全集』第十九巻. 岩波書店, 1995.

バグリー, ジョン・ジョセフ. (海保眞保 訳) 『ダービー伯爵の英国史』. 平凡社, 1993.

バフチン、ミハイル (バフチーン, ミハーイル). (川端香男里 訳) 『フランソワ・ラブレーの作品と中世・ルネッサンスの民衆作品』. せりか書房, 1973.

———. (伊藤一郎, 北岡誠司, 佐々木寛, 杉里直人, 塚本善也 訳) 『ミハイル・バフチン全著作第五巻』. 水声社, 2001.

濱田あやの. 「チョーサー、ベン・ジョンソン、シェイクスピアにみる中世錬金術

と「変容」.『神奈川大学大学院言語と文化論集』(6). 2000-2003: 23-53.

浜林正夫.「あとがき」.『ジェントリの勃興』(トーニー著, 浜林正夫 訳).
　　未来社, 1957. 149-59.

原英一. 『〈徒弟〉たちのイギリス文学 小説はいかに誕生したか』. 岩波書店,
　　2012.

フーコー, ミシェル. （田村 俶 訳）『狂気の歴史 ― 古典主義時代における ― 』
　　新潮社, 1975.

ホール、ジェイムズ(高階秀爾 監修).『西洋美術解読事典』. 河出書房新社, 1988.

マルクス, カール.『資本論 ① (マルクス=エンゲルス全集版)』. 大月書店, 1972.

――――. 『資本論 ⑦ (マルクス=エンゲルス全集版)』. 大月書店, 1972.

三輪健太朗.『漫画と映画 コマと時間の理論』. NTT出版, 2014.

村松剛.『ユダヤ人 迫害・追放・建国』. 中央公論新社, 1963.

森洋子.『ホガースの銅版画』. 岩崎美術社, 1981.

横川信義.「貨幣と流通」.『イギリスの生活と文化事典』. 研究社, 1981. 770-
　　84

吉村（森本）真美.「捨て子と帝国」.『神戸女子大学文学部紀要 第48巻』. 2015:
　　43-57.

四方田犬彦.『漫画原論』. 筑摩書房, 1999.

若桑みどり. 『聖母像の到来』. 青土社, 2008.

《著者紹介》

なかむら　たかし
中村　隆

山形大学　人文社会科学部　教授

1961年　秋田県生まれ
1985年　東北大学文学部 卒業
1988年　東北大学大学院 文学研究科 博士前期課程 修了 修士（英文学）
2007年　東北大学大学院 文学研究科 博士後期課程 修了 博士（文学）

専門：英文学

ホガースの時代 − 版画で読むイギリス −

2023年3月15日　初版第1刷発行〈検印省略〉
定価はカバーに表示しています

著　者／中村　隆
発行者／玉手 英利
印刷者／大舩 憲司

発行所／山形大学出版会
〒990-8560　山形県山形市小白川町1-4-12
TEL:023-628-4016

印刷・製本／藤庄印刷株式会社
ISBN978-4-903966-36-6　Printed in Japan